中国画市场投资策略八讲

朱剑 著

东南大学出版社
SOUTHEAST UNIVERSITY PRESS

图书在版编目(CIP)数据

中国画市场投资策略8讲/朱剑著.—南京：
东南大学出版社,2013.12

ISBN 978-7-5641-2911-8

Ⅰ.①中… Ⅱ.①朱… Ⅲ.①中国画—绘画艺术市场
—中国—高等学校—教材②中国画—投资—中国—高等学
校—教材 Ⅳ.①J124

中国版本图书馆CIP数据核字(2014)第021088号

中国画市场投资策略八讲

著　　者	朱　剑
责任编辑	李　玉
责任印制	张文礼
封面设计	陈亚建　王　玥

出版发行	东南大学出版社
出 版 人	江建中
社　　址	南京市四牌楼2号(邮编210096)
印　　刷	兴化印刷有限责任公司
经　　销	全国各地新华书店
开　　本	700mm×1000mm　1/16
印　　张	17.25
字　　数	358千字
版　　次	2013年12月第1版　2013年12月第1次印刷
印　　数	1—3000册
书　　号	ISBN 978-7-5641-2911-8
定　　价	58.00元

* 东大版图书若有印装质量问题,请直接向营销部调换。电话: 025-83791830。

目 录

01	**导言**
01	一、中国画的传统形态与现代形态
07	二、审美期待与艺术个性的矛盾张力
09	**第一讲　一级中国画市场和二级中国画市场**
10	第一节　画廊与文物商店
11	一、画廊的类型和运营模式
12	二、国内画廊经营面临的问题
14	三、国内画廊的区域特点
15	四、文物商店的特点
16	第二节　拍卖市场
17	一、中国拍卖行业的层次性
19	二、拍卖市场的区域性问题
21	三、中国画拍卖市场的态势
29	第三节　艺术博览会与画展
29	一、中国的艺博会发展历程和格局
31	二、艺博会中的中国画市场现状与改进方向
34	三、以宣传和交易为目的的画展
35	第四节　网络与画商
35	一、网络销售的优势和弊端
36	二、网络销售中国画的分档问题
37	三、网络买家群体的特点
38	四、网络交易的主要方式

| 39 | 五、画商的特殊性 |

第二讲　中国画市场的秩序

- 40　第一节　法律规章与退出机制
- 41　　一、著作权的相关问题
- 47　　二、真伪的声明不保证、专业鉴定的现实难度和撤拍
- 55　　三、目前适用于中国画交易的法律规章
- 56　　四、退出机制的欠缺
- 58　第二节　市场竞争和交易秩序
- 58　　一、竞争主体、竞争范围和竞争策略
- 66　　二、信息不对称与交易机制
- 68　　三、市场错位与秩序混乱
- 71　　四、中国画市场的发展态势
- 74　第三节　中国画市场秩序的改进措施
- 74　　一、加强政府监管职能
- 75　　二、规范作品评估鉴定
- 78　　三、实行从业资格制度
- 80　　四、建立纠纷解决机制
- 81　　五、政策扶持画廊制度
- 82　　六、建立完善退出机制
- 83　　七、设立行业标准体系

第三讲　中国画市场的消费与流通

- 86　第一节　中国画市场的主要流通渠道
- 86　　一、画廊
- 87　　二、拍卖
- 88　　三、网络
- 89　　四、机构收藏
- 93　　五、政府订购
- 94　第二节　中国画市场的流通状态

94	一、分层分区流动
96	二、市场流通细化
97	三、交易规模增大
98	四、两极分化明显
99	五、整体价格上涨
100	六、高价流通降低
102	第三节 中国画市场的消费环境和消费规律
102	一、中国画市场的消费环境
103	二、保值理念与名家效应
106	三、学术定位与价格体系重构
106	四、长期持有与资本化倾向
107	第四节 中国画市场的消费群体和消费特点
108	一、收藏者
109	二、企业
109	三、投资机构（基金）
111	四、画廊
111	五、中等收入群体
111	六、其他

113	**第四讲 中国画市场的策划运作**
113	第一节 基本策略
114	一、基本传播模式与良性、恶性运作
116	二、关注度与品牌效应
119	三、三大关键因素
124	第二节 策划运作的原则
124	一、前瞻性原则与可操作原则
125	二、系统原则和效应原则
126	三、诚信原则和理性原则
127	第三节 媒体运作和运作媒介
127	一、增加重复出现率

	
129	二、平面媒体宣传
132	三、视听媒体宣传
135	四、网络媒体宣传
136	五、主要运作媒介
138	第四节 艺术批评
138	一、艺术批评是投资导向
140	二、中国画市场的艺术批评现状分析
143	三、艺术批评与市场要求
145	**第五讲 中国画市场中的画家与画价**
145	第一节 画家与作品的互动关系
146	一、画家的宏观创作环境和专业创作环境
148	二、不同创作目的及其对应价值
151	三、画家分类与画家"等级"
157	四、地域画派及其市场
172	第二节 中国画作品的成本与价格
172	一、中国画的成本构成
174	二、中国画的价格构成
180	三、中国画作品的市场定价
187	**第六讲 中国画市场投资的准备工作**
187	第一节 了解投资对象
188	一、画家分析
190	二、作品分析
192	三、市场分析
194	四、价格分析
196	第二节 关注市场预警
196	一、投资心态与市场预警
197	二、主要预警信息来源
202	第三节 设定投资周期

| 202 | 一、不同投资周期分析 |
| 205 | 二、投资周期的设定性与随机性 |

第七讲　中国画市场投资的收益与风险 — 208

第一节　优化资产配置 — 209
209	一、中国画投资与资产配置
211	二、中国画作为资产配置的条件
212	三、中国画如何进行资产配置

第二节　风险细化分析 — 214
214	一、真伪风险
214	二、价格风险
215	三、信用风险
215	四、操作风险
215	五、经济周期风险
215	六、政策法规风险
216	七、交易性和流动性风险

第三节　主要投资误区 — 216
216	一、轻信著录
224	二、买大略小
224	三、高价高质
225	四、慕名与追高
226	五、存世量情结

第四节　风险管控策略 — 227
227	一、分散投资与归核化
229	二、咨询专业对象
231	三、建立风险管控制度

第八讲　中国画市场的投资与变现 — 233
| 233 | 第一节　画廊（经纪人） |
| 235 | 第二节　艺博会 |

237	第三节　拍卖与私下交易
237	一、实体拍卖公司的拍卖
240	二、网络拍卖
241	三、私下洽购
242	第四节　艺术品基金与艺术品信托
242	一、艺术品基金
245	二、艺术品信托
247	第五节　艺术品按揭
248	第六节　艺术品产权交易
248	一、艺术品产权交易的内涵
249	二、份额化交易模式的问题
252	三、份额化交易后的处理方案
254	第七节　质押典当
254	一、典当行典当业务
259	二、银行典当业务
262	主要参考文献
266	后记

导 言

在进入中国画市场投资的话题之前，需要弄清楚两个问题：第一，中国画的传统形态与现代形态；第二，受众审美期待与画家艺术个性之间的关系。只有对这两个问题具备了明晰的认识，才能更好地实施投资。因为意欲投资中国画，首先必须知道中国画是什么形态。确定对象之后，则又要面临作品是否符合自己的审美期待，尔后才轮到出手或投资或收藏。可见，上述两个问题是本书的基础。

一、中国画的传统形态与现代形态

中国画形态问题的产生时间并不长。中国画字面上基本可以蕴含三层意思：1. 中国文化孕育出的画；2. 中国人创作的画；3. 用中国特有绘制工具和材料表现出来的画。民国以前，以上述内涵制定标准来明确中国画的形态，基本上不会产生太大异议——人们会把对自然、社会及与之相关联的政治、哲学、宗教、道德、艺术等方面的认识作为表现内容，用毛笔蘸水、墨、国画颜料，通过工笔、写意或其他技法画在帛、绢、宣纸上的绘画作品，称之为中国画。也许有人会问，难道这一标准已经不适用了吗？确切地说，不是完全不适用，因为中国画的形态发生了某种根本性的变化。下面不妨对历史稍作追溯。

在美术史上，"中国画"的概念直到民国才出现。而此前，则根本没有人指出中国画还有所谓传统和现代

的形态之分。由于中国的文脉绵延数千年未曾断裂,汉代佛教西来,至唐已完全化为中国文化的有机组成部分。明后期传入的西方文化,则一直在主流文化边缘徘徊。中国画也与此相应,从形态上看基本一脉相承,即使是受到清代乾隆皇帝青睐的意大利画家郎世宁,也尽量将具有西画意味的画风往中国画上靠,更何况以他为代表的那种画风在当时主流画界声誉不甚理想。清代中后期直至民国,国运不断衰退,西方文化的优越性在中国人心目中完全确立起来,中国画的传统形态也随之受到西方绘画的影响发生变化,而且这种变化趋势一直到现在依然延续着。如果对比一下,会很明显地看出其间巨大的差异。

图1　郎世宁作品

既然中国传统文化很大程度上被西方化,绘画也不免有此倾向。自五四新文化运动以来,除了一部分坚持传统的画家之外,改革中国画成为时代潮流。以留学日本、欧美的高剑父、高奇峰、刘海粟、徐悲鸿、林风眠等人为代表,倡导将西方美术的写实及近代西方美术的创作观念与传统中国画相融合。如高剑父、高奇峰等岭南画派画家,以传统的撞水、撞粉法和没骨法结合日本画法;徐悲鸿将西方的写实绘

图2　高剑父作品

图3　高奇峰作品

图4 徐悲鸿作品

画技巧融入传统笔墨；林风眠调和中西，汲取民间美术的质朴与刚健；陈之佛将中外装饰艺术中的色彩融入工笔花鸟画的创作；新中国建立之后，以傅抱石为代表的新金陵画派和以赵望云、石鲁为核心的长安画派，均借鉴了西方现实主义创作理念，将对景写生与传统笔墨有机统一；吴冠中则用中国画的工具材料和西方现代构成形式结合。改革开放以后，越来越多的画家涉足实验性水墨创作，在保留中国传统笔、墨、纸等因素的基础上，大量运用西方现代艺术创作中的一些方法和观念，代表画家有刘国松、谷文达、仇德树等。

图5 林风眠作品

回顾近百年来中国画的面貌，其形态丰富程度早已超越先前，而且很多形态与传统中国画大相径庭。具体来说，画家首先借鉴了部分西画的工具材料，比如采用方头笔；糅合了水彩、水粉甚至丙烯画颜料；载体也不再局限于绢素宣纸，而是拓展到日本纸、高丽纸以及布料等前所未有的材质。其次，绘画技巧吸收了西画手法，比如中国山水画中出现了对景写生的观察方法与表现形式，透视法则和光影效果的运

用也随处可见。尤其是人物画，造型反映出大量解剖学知识，即使那些变异的人物形象，也很难看到传统相术的体现。再次，传统中国画形态中折射出的对自然社会包括对政治宗教、道德艺术的理解，在现代形态里也有变化。比如西方绘画中的现实主义、现代主义以及后现代主义的绘画理念和创作手法，都可以在中国画中找到其实践者。及至当下，无所不在的市场诱惑对中国画坛的影响更是深刻。

图7 刘国松作品

图6 陈之佛作品

图8 仇德树作品

如此琳琅满目的视觉形式充斥在人们眼前，不免让初涉此道者有些晕向。所以，为了能够方便快捷地认识了解如今的中国画，有必要进行简单地归纳。目前理论界将中国画近百年来的发展形态大概地区分为现代中国画和当代中国画，而本书则一并归于中国画的现代形态，与中国画的传统形态相对应。下面就此列出表格，以便更直观地看到中国画传统形态和现代形态的区别：

表1　中国画的传统形态

思想内涵		先秦道家奠定了中国画审美精神的基调，唐代禅宗和宋明儒家在某些具体的方面进一步发展以及补充山水画的审美精神，主要体现为平淡自然和玄妙清静的审美境界。
分类	题材	唐代张彦远《历代名画记》分六门，即人物、屋宇、山水、鞍马、鬼神、花鸟等。北宋《宣和画谱》分十门，即道释、人物、宫室、番族、龙鱼、山水、鸟兽、花木、墨竹、果蔬等。南宋邓椿《画继》分八类(门)，即仙佛鬼神、人物传写、山水林石、花竹翎毛、畜兽虫鱼、屋木舟车、蔬果药草、小景杂画等。
	技法	写意、工笔、工兼、白描、没骨、青绿、青碧、浅绛、水墨。
造型特点和表现方法[1]		描绘对象与现实之间的相似和不似程度均保持着一定的距离，即"妙在似与不似之间"和"不似之似"。
		不拘于焦点透视，不拘于解剖知识，依照画家的主观感受和艺术创作的法则经营位置，具有极大的自由度和灵活性。
		不将画面填满，或多或少空出底色，即"留白"。
审美特色[2]	笔墨	骨法用笔：造型以线条为主，结合书法用笔。墨分五色，强调自然。
	修养	强调诗、书、画、印四门功课的综合。
	境界	画家需不断提升完善自己的人生境界直至达到"天人合一"。

[1] 以宋代以来的文人画为主要考察对象。比如宋代尤其是北宋的院体画中，有很多花鸟画作品中的形象也符合解剖学。
[2] 以宋代以来的文人画为考察对象。

表2 中国画的现代形态[1]

洋为中用古为今用类中国画	思想内涵	将西方现实主义思想融入创作,关注当下,关注现实,关注社会,关注政治,发掘人性深度。 将西方现代主义艺术中强调个性张扬、情感外露以及追求形式的纯粹性等思想融入中国画创作中。 吸收传统民间艺术精神中的通俗性和刚健有力的素质。
	分类 题材	现代形态的中国画通常归纳为山水、人物和花鸟三门。但此三门除了涵盖传统题材外,还增加了若干全新表现对象。如江南水乡、高原戈壁、都市景物、都市人物、卡通人物以及各种传统中国画未曾描绘的动植物等等。
	分类 技法	除了传统技法之外,还吸收了西方若干绘画种类中的多种技法以及民间工艺美术中的技法。
	造型特点和表现方法	除了继承传统造型特点和表现方法之外,还吸收了西方的速写设色法、焦点透视法,解剖学、明暗光影造型等,追求与现实的相似性,如营造三维空间的逼真程度,肌肉骨骼及其运动的准确程度。 在保持具象的前提下,结合西方现代主义的构成意识和抽象表现主义的视觉效果等。
	审美特色	跳出独立审美笔墨形式,将其与描绘对象的结构、光影等因素进行结合。 画家身份趋于专业化,诗书画印的综合并非唯一标杆。
实验类中国画	思想内涵	是西方现代主义思想、后现代思潮与本土思想结合,创造性地表达对传统、对当下的个人化特殊感受、感觉状态和精神状态的产物。 对传统艺术精神的反叛,象征对无限自由与边缘化的追求。
	分类 题材	不限。
	分类 技法	综合材料,技法不限。
	造型特点和表现方法	不限。 不仅是纸本、绢本等平面性的绘画,某种程度上还突破单一的平面,结合空间的立体性来表现。
	审美特色	追求创作技法和创作材料的丰富性。 拓展传统技法和材料的表现力度。 蕴涵观念的前沿性与先锋性。

[1] 当下也有画家依然沿袭传统形态的中国画,但不在本书现代形态的中国画讨论范围内。需要特别指出的是,有些近代中国画家如齐白石、黄宾虹、潘天寿等大师依然是沿着传统路线一路走过,他们的作品面貌虽然与传统形态的中国画有所区别,但却是文脉按照自身逻辑发展出现的结果,并不能归于西方绘画的影响。如黄宾虹晚年作品中呈现出抽象意味和潘天寿作品构图中的构成意识,都属于传统中国画脉络的自然生成,在此意义上,它们应归属于中国画的传统形态。

通过两张表格可以看到，近代以来尤其是改革开放之后的三十余年，不仅中国画的形态发生了巨大变化，其创作理念甚至发展到有意识背离千年未变的文化精神。那么，人们是否还能将那些看上去显得有些陌生的绘画形态视为"中国画"吗？如果从接受者的角度看，现代形态尤其是实验形态的中国画在非专业人士眼中，远远不如传统形态中国画的辨识度和认可度高。然而，它们依然是不折不扣的中国画。因为中国的文脉千年以来未曾断裂。不可否认，近百年来中国社会形态变迁不断，而且西方文化的影响也已经深入到人们思想和生活的每个层面，但传统并没有被完全代替，它与西方文化不断融合，在现实中顽强地留存至今。时间是不可割断的绵延之流，传统自然也不是博物馆中僵化的标本。当下必然包含着所有的传统因子，传统也正是以各种活生生的方式存在于人们周围。人们不可能跳出时间看传统，从"现在的视域"回溯传统，必然会让传统呈现不同的面貌。中国画从传统形态向现代形态转变的过程，正是中国文脉发展变迁的投射。抛开价值判断不谈，现代形态的中国画在面对现实的同时既没有单纯地复古也没有全盘照搬西画，而是在寻找一种面对历史和面对世界的方式来审视传统。

其实，"中国画"这个概念的出现尚不足百年，原本就是因底气不足，采用"正名"方式宣告自身存在的价值。而按照哲学家维特根斯坦的观点，一个概念的内涵始终处于外延式的发展过程之中。鉴于此，我们大可不必要求确立中国画形态的标准，而应该以开放的心态来看待中国画的各种形态。

二、审美期待与艺术个性的矛盾张力

讨论这部分内容的目的，是要清楚画家和买家对作品态度的不同以及它们之间的互动关系。

首先从买家的立场来讨论这个问题。审美期待是一个纯粹的美学概念，意思是审美主体依照满足自身审美心理、获得审美快感的审美原则产生对审美客体的形式及效果的期待和希望。在此之所以提出审美期待，是因为买画者尤其是纯粹的收藏者在选择作品时，通常会寻找符合自己审美期待的作品。但是符合买方审美期待的作品并不一定最具增值潜力，所以这一点对以投资增值为目的购画者来说，重要性就要相对低一些。故而，买家必须细化购买目的然后再审视自己的审美期待在购买行为中的作用和地位。

其实所有人都存在着审美期待的，它是由以往鉴赏中获得并积淀下来的对艺术作品艺术特色和审美价值的认识理解。而且这个"期待视野"并非一成不变，每次新的艺术鉴赏实践，都要受到原有"期待视野"的制约同时又修正拓

宽它。一旦审美期待成为习惯性审美并产生惯性乃至惰性，那么对鉴赏作品而言就不是福音了。比如现实中还有些自负但又打算涉足中国画投资收藏的人，只认可自己的欣赏品味，根本不能容忍作品中体现出来的艺术个性和他审美期待之间存在错位。这类人往往会错失真正优秀且具有收藏价值和升值潜力的作品。事实上，根据接受美学的观点，一部优秀的艺术作品都会具有审美创造的个性和新意，也都会为接受者提供不同以往的审美经验。如果买家看到作品与自己审美期待不符，首先不应排斥，而应该检讨自己审美经验不够丰富，同时意识到作品至少对自己来说具备新意。尤其对期待视野已然十分宽广的资深藏家而言，看到具有新意的作品无疑更加兴奋，某种程度上这也会成为刺激其购买欲望的因素。

　　从画家的角度来讨论审美期待问题，则是为了强调画家应该对自身艺术个性有所保持和发展。因为很少有画家能完全超越来自市场的诱惑，某种意义上，大多数画家对市场的姿态往往取决于市场对他的态度，古今中外皆然。当然，画家所摆出的姿态，也和他自身性格以及综合素质有关。在此要特别指出，如果画家为了迎合市场，有意识地画出符合买家审美期待的作品而放弃或扭曲自己的艺术个性，那么他既是对自己作品不负责，也是对市场、藏家和投资者不负责，也许短时间内，画家的这种行为会获利，但长此下去利益空间将越来越小，最终必然会被画界和市场淘汰。[1]因此，若画家要兼顾市场和学术，那么他必须保持自己的艺术个性，努力拓展审美期待视野的疆域，保持作品和市场审美期待之间的矛盾张力。

　　鉴于以上论述，可以得出这样的基本结论，在市场经济环境中，如果画家和买方并不在意作品的传播面更广、关注度更高以及经济收益更大，那么应该完全尊重并保持作品的学术品格和个人的审美爱好。相反，如果画家和买方都有传播、关注度和经济收益等方面的要求，两者应该在一定程度上保持互动：既不能完全屈从于某一方，也不能彻底地孤芳自赏。需要补充的是，即使如此细化两者的关系，也要注意它不是一成不变。事实上，完全不关注经济效益而专注于个人作品的学术性和审美风格的画家，也同样有被市场、买家认可的例证，而一个画家在不同时期对市场有不同程度的关注，也会对其创作产生不同的影响。同样，对投资者而言，倘若购画目的是为了快速变现增值，那么在选择投资对象时，个人审美期待问题就必须为作品的市场认可度让路。

[1] 当然也有些所谓的江湖画家，专门为迎合市场创作，而他们原本也没有要兼顾学术和市场的要求，只是单纯为获利。这样的画家，不属于我们的讨论范围。

第一讲
一级中国画市场和二级中国画市场

2010年，中国艺术品拍卖市场上作品总成交额排名前两位的都是国画家。范曾以近3.9亿元的总成交额列胡润艺术榜榜首，这也是第一次由国画家领衔该榜单，其作品2010年公开拍卖总成交额比上年增长163%。国画家崔如琢排名第二，作品总成交额达3.5亿元，比上年增长1 119%，是2010年公开拍卖市场上总成交额涨幅最大的上榜艺术家。[1]2012年3月，全球权威艺术市

图1-1 崔如琢作品

[1] 崔如琢2008年作《山水（十二幅）镜心》以5 500万元高价成为2010年度中国在世艺术家最贵的拍品。

场信息公司 Artprice 发布《2011 年全球艺术市场发展报告》，指出 2011 年全球艺术品拍卖总收入达 115.4 亿美元，其中中国艺术品拍卖市场占 41.4%，成为全球最大艺术品交易市场，在全球成交总额排名前十位的艺术家中，中国艺术家占据 6 席，张大千和齐白石两位国画家的作品拍卖成交额还超越了西班牙画家毕加索[1]和美国艺术家安迪沃霍尔，位列世界绘画作品拍卖总额的前两位。[2] 可见中国画市场已经成为重要的投资场所和吸纳大量热钱的地方。

中国的经济奇迹已经持续了三十余年，综合国力不断提升。但中国的经济增长方式也受到不少诟病，就当下的中国画市场而言，其中蕴藏着的种种弊端恰是中国经济增长方式负面作用的体现。比如资源配置失调、法制不够健全、保障环境欠缺等等。尤为重要的是，近十年来高烧不退的房地产业遭遇冷场，而投资者又早已习惯了坐地生财，对制造业漠不关心，导致通货膨胀的危险日益逼近，大量热钱便涌向了类似房地产增值方式的艺术品市场——中国画市场便是其中之一

第一节　画廊与文物商店

画廊属于一级中国画市场。所谓一级市场，是指艺术品进入艺术市场最初的渠道。在一级市场中，操作者[3]运用各种资源，负责将作品进行市场推介、展示与销售。画廊是绘画市场最重要的环节，也是买家的主要投资渠道，其基本运作形态是购买作品再转卖出去。换言之，画廊属于一种中间商，目的则是赢利，其购入行为往往不是买卖终端，而是为满足下一级消费流通需要的预购。关于中国的画廊市场，这里主要谈以下几个问题。

[1] 在过去的 14 年中，巴勃罗·毕加索（Pablo Picasso）曾 13 年位居 Artprice 年度艺术家拍卖榜的榜首。
[2] 2011 年，全球艺术品交易额中，中国几乎相当于第二名美国、第三名英国的交易额总和。其中，北京的艺术品交易额在中国居首位，其他城市依次为香港、上海、杭州和济南。中国拍卖行业协会会长张延华在会上透露，2010 年，中国艺术品拍卖创造税收超过 8 亿元，人均创税额达到 26.67 万元，远高于人均税收排名第一的证券业（19.77 万元）、排名第四的银行业（12.28 万元），得到市场高度认可。2012 年，拍卖纪录显示中国艺术品交易额依然高居首位，但综合一级和二级市场来看，排名则下降为亚军，全球市场份额也从 2011 年的 41% 降为 25%，说明中国艺术品市场正在降温。
[3] 可能是画家的经纪人，也可能是画廊里的相关人员。

一、画廊的类型和运营模式

中国的画廊业并不成熟，虽然也有像上海香格纳和北京艺术家文件仓库等具有国际水准的画廊，[1]但整体上还没有建立起国外尤其是欧美画廊业那样完善的行业制度。[2]若以欧美同行作为参照，画廊的商业运作模式有两种，主流模式是代理画家作品；另一种是代销画家作品。前者拥有所代理画家作品的定价权。为了充分享有作品增值的成果，它会通过拍卖公司高价拍出，制造示范效应；或者为其举办画展、出版画集，增加画家知名度，扩大作品传播范围；又或者在大型艺博会上推介画家作品。如果画廊看中的画家足够优秀，经过推广将会获得相当丰厚的利润。总结起来，主流模式画廊的功能主要有三点：一是画廊在画家定期交付若干作品后，支付一定数额的费用；二是策划运作画家及其作品的传播；三是将画家的作品进行市场销售。相比之下，代销型画廊对于资金的需求较低，获利也少。正如画家陈丹青形容的："画廊——亦即市场——乃是西方艺术的生态与温床，艺术家从中出土茁壮，尔后，由批评家或策划人

图1-2　画廊

[1] 2004年6月，这两家画廊成为中国首次参加国际上最重要的艺博会的专业画廊，标志着中国的画廊正逐步被国际艺术市场认同与接纳。
[2] 在欧美，售画的收入，画廊与画家一般是五五分成，一些优秀的画家可能会是六四分成，一些小型画廊还会让利到只拿30%。但在国外，一些推广能力出色的经纪人则能拿到销售收入的70%。

图 1-3　画廊　　　　　　　　　　　　图 1-4　画廊

采集奇花异草，栽培标榜。"

　　画廊在连接画家与消费者的同时也隔离了双方，画家和消费者直接面对的都是中介。一方面，画廊可以培养固定客户，帮助画家与消费者建立联系，为画家营造相对自由的创作空间而不必想着如何去讨好市场。另一方面，作品在画廊中完成所有权的转移，由此实现商品的价值。[1]

　　根据学者西沐的说法，中国的主流画廊也可以分为两种类型：一种具备全面运作能力，可跨区域，跨领域；另一种资金和资源相对薄弱，但区域性人脉广泛，可以精深地联合画家并团结收藏家。[2]除此之外，中国也有单纯以销售作品为生的画廊，运营相当于代销型画廊。其实与这类画廊相似的场所古已有之，称为画店、画铺。明清直至新中国成立前，这类场所的运营模式主要有直接销售、代销或自产自销。从整体画廊业的销售结构分布来看，中国画的销售更多是在代销型画廊之中，而主流画廊更关注现代艺术，它们运作国画家及其作品的例子并不多见。

二、国内画廊经营面临的问题

　　首先，经营主流画廊最直接也最重要的问题是资金来源。没有坚强的资金后盾，画廊很难稳定经营。因为购画、包装、宣传画家是长期持续的行为，而目前中国多数主流画廊既得不到财团、基金的支持，又无法从金融机构贷款，只能吃老本。有些画廊为了生存，不得不依靠副业来维持，比如装裱配框、代卖书画工具以及印石宣纸等，无形中降低了画廊的档次，也分散了画廊经营的注意力。第二，从业者整体素质不高。画廊经营者的身份较为复杂，很多人是

[1] 参见罗晓东．国内画廊生态研究 [D]：[博士学位论文]．广州：华南师范大学，2007
[2] 参见西沐．中国画市场概论 [M]．北京：中国书店，2008．75

冲着经营艺术品的高额利润而草率开业。越来越多的新开画廊并非专业人士经营，身份职业背景形形色色。据统计，2008年底，中国画廊业从业人员大约为1.82万人，从业人员中大专以上学历只占总数的29%，而接受过专门教育及相关技能培训的不足9%。从业者整体素质低下，是造成画廊市场秩序混乱的重要原因。第三，画廊和画家的关系比较暧昧，相互间制约力很弱。由于缺乏完善的代理制度和征信制度，画家画廊之间常心存戒备，无法形成利益共识。[1]很多画家越过画廊，直接进入二级市场的拍卖行或者与购买者私下交易，以期获取更大利益。于是，出现了一级市场清冷而二级市场火热的现象，这个问题后文还将涉及。目前，国内画廊仍专注区域市场，议价能力不高。随着一些画家作品的市场价位逐年递增，缺乏议价能力的画廊还面临与画家续约的问题。当画廊费尽心思运作一个画家给画家办展览、出画册、上拍卖，几年下来，画家名利兼得，却因资金、分成比例等问题与画廊分道扬镳，让画廊有苦难言。第四，缺乏特色经营。现存90%以上的画廊同质化竞争严重，未形成经营特色，那些业务能力强、市场认可度高的画家，往往会同时受到多家画廊的追捧。换句话说，很多画廊都在卖同一位画家的作品，这样便会造成经营对象的交叉雷同。而艺术作品并非日常生活用品，强调的是个性，其收藏和投资的价值很大程度上也取决于此。虽然画廊最终目的是盈利，但长远看来这种缺乏市场细分的"一窝蜂"现象对整个画廊业不利，所谓盈利也只能眼前。事实上，有不少现在相当成功的画家，当初也曾有意识地利用"一对多"模式，一方面让家家画廊挂着自己的作品，另一方面又让画廊之间产生竞争意识并借机抬价。因此从根本上说，这种模式虽然有长处，但也存在着较大的可操控性，对消费终端的买家来说并不是什么好事。不同画廊可以根据自身情况，针对某画派、某年龄段、某种审美旨趣或某种风格形态等，发展自己的经营项目。第五，税收政策不利好。目前政府针对艺术品经营制定的是高税收政策，对画廊业的发展壮大相当不利，资金不够雄厚的画廊存活空间很小。第六，其他中国画销售渠道竞争激烈。除了画廊以及上文提到的拍卖行，还有一些中国画销售渠道对画廊产生冲击。比如一些既拥有大量资本又能获得作品资源的投资及顾问机构，凭借其强大的资源与运作能力，建立起一些综合性平台，代替了画廊的传统功能。再如网络也是当前新兴的销售渠道，它拓宽了覆盖面，降低了门槛，而且提供鉴定收藏知识与咨询，还有市场导向趋势的分析等等，这些都是实体画廊无法替代的优势。

[1] 中国严格意义上的职业画家不多，大多数画家所依赖生存的主要经济来源是单位所发的工资，这也是画廊对画家制约有限的重要原因。

事实上，随着信息技术、新媒体技术与互联网技术的发展，中国艺术经济结构正在不断优化，传统艺术经济交易体系进一步发展的同时，新的交易形式也不断壮大。新业态的扩张性与生长力已显示出强大态势，它将迫使更多的画廊转型。

总体而言，中国画廊业的发展与行业提升速度，远远低于艺术品行业应有的发展水平。尤其是经营中国画的画廊，面临着拍卖行、各种艺术基金以及私下交易的多重围困，大多只能以"画贩子"的身份勉力经营。而眼光独到、信誉稳妥、经营专业等本应属于画廊核心竞争力的因素难觅踪影，如果不充分发挥传统优势，拓展新方向并进行积极的探索与尝试，那么在艺术金融化发展的过程中，中国画廊业的经营局面必然难以为继。

图1-5　画店

三、国内画廊的区域特点

目前国内画廊逾千，但分布并不均衡。大多数画廊集中在北京、上海以及山东、江苏、浙江、广州等地，其中山东、江苏、浙江地区画廊主营中国画，京、沪画廊则主营当代艺术包括实验性国画，广东的画廊则商业气息浓厚。由于经济和文化背景的缘故，北京的画廊强调画家作品的创新性和前沿性，上海画廊则侧重画家作品的视觉唯美效果，其他地方的画廊对艺术风格要求更加保守。此外，不同区域画廊往往都主营本地区的画家作品并形成地方保护，其实并不利于画家和画廊的长期发展。

对画廊比较陌生的人往往并不知道业内有个公开的秘密，即每个画廊都可以提供正展出作品以外的作品。当然，这里指的是相当正规的主流画廊。投资者可以走进画廊，要求观看其代理画家的任何作品。也不妨跟画廊要一份画家的档案资料，因为它十分有助于了解购买对象以及可购买的作品范围。最重要的是，印刷品等资料绝不能代替观摩原作，很多画廊都为此专门设有房间。投

资者或有意向者应该善于利用这个机会,事实上如果买家看起来态度认真并且兴趣盎然,大部分画廊都将乐于满足其要求。

四、文物商店的特点

文物商店出售中国画其实是个历史遗留现象。1960年,经公私合营改造的文物商店由纯商业性质变为实行企业管理的文化事业单位。据统计,在20世纪80年代初期以前,全国省、市级有外销权的文物商店有50余家,下设40余个文物代销点,形成文物购销体系。此外,各地文物商店总店还具有一定的行政管理职能,负责当地文物市场的管理、国家政策的执行和分块统一收购等工作。虽然文物商店中销售最多的是玉器、瓷器而不是字画,但字画的销售也占有重要份额。[1]在改革开放以后相当一段时间内,文物商店一直充当着中国画买卖的一级市场,主要客户群是海外游客,目的是为国家赚取外汇。对很多五六十岁以上的人来说,现在还习惯性地认为文物商店是中国画交易的主要场所。文物商店不仅经营古代字画,也经营现代画家的作品。在一些中小型城市或者新兴的城市中,更是以现代画家作品而且多为地方名家作品为主。

总体来看,目前中国文物商店系统的经营状况并不理想,有些倒闭解体,有些名存实亡,将店面出租从事与文物经营无关的其他活动,还有些则转换经营模式,如增设下属拍卖机构,与博物馆合营等等。但文物商店作为中国画一级市场的现实,在某种程度上依然存在。

图1-6 文物商店

[1] 2005年6月到10月期间,研究部门开展了全国范围内文物商店的调查问卷工作。参加调查的文物商店来自全国18个省、市、自治区,其中事业性质共27家,占反馈总数的84%。共发调查问卷128份,电话跟踪上百次,收到反馈问卷共计32份,约占现有文物商店总数的约1/3且代表了经营相当活跃的主要文物商店。在调查的32家文物商店中,绝大多数都从事多种文物的经营,主要有陶瓷30家、玉器30家、书画29家、古木家具28家和珠宝饰品22家的销售。文物商店经营其他商品占前三位的依次是:现代工艺品21家、仿古制品19家和珠宝11家。

第二节 拍卖市场

遵循"公平、公正、公开、价高者得"交易原则的拍卖,成为当今世界艺术品交易中应用最广泛有效的模式。中国内地的艺术品拍卖市场始于1992年,[1]但艺术品的拍卖份额仅占整个拍卖市场的1/10左右。直到2003年,中国艺术品市场开始放量,成交达到25亿人民币,2005年则突破100亿大关,2011年中国艺术品拍卖成交额达1 020亿元人民币,全国艺术品市场总规模约3 600亿人民币。[2]从2009年以来,中国书画在10家主要文物艺术品拍卖公司春秋大拍的成交额中居于明显的主导地位。[3]2012年整个春季拍卖,中国书画依然占主要成交份额,古代和近代书画的成交也趋于理性与平稳。[4]

图1-7 拍卖会现场

拍卖市场目前是最重要的艺术品市场,被称为中国艺术市场的晴雨表。实际上,作为典型二级市场的拍卖行,其行情远比一级市场的画廊要火爆,仅数量,画廊就赶不上拍卖行。而且,拍卖行主推流通性较好的画家作品,青睐拍卖市场的买家又多以追求流通性和换手为目的,两者结合便进

[1] 1992年10月3日,深圳市动产拍卖行于深圳博物馆举办"首届当代中国名家字画精品拍卖会",这是国内首次举行以艺术品为标的的拍卖会,也是国内首次书画拍卖会。

[2] 2012年的艺术品拍卖市场热度有所回落,但市场总规模变化不大。

[3] 中国书画在整个艺术品拍卖中具体占有份额比是:2009年为65.5%,2010年为72%,2011年为62.4%。

[4] 值得关注的是,作品精神内涵丰富,绘画语言师承大师且极具个性化的学者型艺术家,具备长远的升值空间,拍场表现良好。此外,海派画家市场在南方的拍卖中仍然受到欢迎,如西泠拍卖重点推出的海派领袖任伯年的遗珍专场,成资率高达100%。上海天衡也连续4届主推海派绘画,成为该公司的不变宗旨。上海荣宝斋2012年春拍1 171件拍品共成交826件,总成交额3.23亿元,成交率为70.54%。中国书画部分共成交2.04亿元,其中,当代中国画风貌专场99件作品成交3 018.98万元,近现代暨古代书画专场388件作品成交1.66亿元;法院委托书画专场成交821.33万元。徐悲鸿《奔马》以580万元起拍,经过多轮竞价,以2 300万元落槌,独占鳌头。吴崇仁专题中37幅作品,除了1幅品相不佳的流拍,其他36幅多以超出最高估价的价格成交。封面拍品齐白石的《双寿图》以52万元起拍,414万元成交。张大千的《仿董源松泉图》以450万元起拍,经29轮竞价最终以1 069.5万元成交。当代中国画风貌专场收录当代画坛的中坚力量及新锐力量的作品共99幅,重点推出的徐乐乐《阆苑仙葩通景十二屏》以897万元拔得头筹。赵绪成的《墨积彩》成交价460万元,田黎明、江宏伟、李延时、薛亮、唐辉等新锐艺术家也取得了不错的成绩。

一步加速了拍卖市场的发展。然而,没有一级市场的托浮,拍卖市场不可能有如此佳绩,所以我们不应忽视一级市场所做的前期工作。

近十年来,大大小小的艺术拍卖行在全国各地如雨后春笋一般冒出来,让人真真切切地感受到它的繁荣程度。尽管如此,中国艺术拍卖行的整个行业尚不规范,还存在着很多问题。这些内容将在后面的中国画市场秩序一讲中讨论,此处主要是针对拍卖行作为中国画二级市场这一角色谈一谈。

一、中国拍卖行业的层次性

目前国内的拍卖行有数千家,但规模、资质、信誉各不相同。大体来说,依据经营成果、运作能力、拍卖品种的市场地位及高价位市场占有率等指标,可以将它们分为三个阵营。第一层次是业内的大鳄、资金雄厚、资质高、信誉好。目前,香港佳士得、香港苏富比、中国嘉德和北京保利是业内公认的第一阵营。这四家艺术品拍卖公司几乎占了中国拍卖市场的半壁江山,其实香港佳士得和苏富比还不能算作严格意义上的国内拍卖行。第二阵营是排在第5到20位左右的艺术品拍卖公司,它们在成交业绩、客户分布、拍品质量等方面与四巨头相比差距明显,但拍卖业绩较为稳定。为了扩大规模和影响,它们不断调

图 1-8　拍卖会现场

整市场定位并稳固已有的地盘。在市场资源配置方面，上述拍卖公司集中了近80%的市场份额，用市场术语来说，称为行业集中度高。目前，中国拍卖行业协会进行艺术品拍卖数据统计以及编制每年的中国拍卖行业发展蓝皮书时，通常以中国嘉德、北京保利、北京翰海、杭州西泠、北京匡时、中贸圣佳、北京华辰、北京荣宝八家拍卖企业的拍卖数据作为依据。以2010年为例，该年全国艺术品拍卖成交总额为314.35亿元，其中八大艺术品拍卖公司成交总额为242.54亿元，占到了总额的77%。根据对拍卖会成交额的计算分析，中国拍卖市场符合80/20法则，即20%的拍卖公司贡献了总体80%的交易额。这些大拍卖公司不仅可以征集到大量精品，而且基本上垄断了精品的拍卖，所拍的艺术品门类也十分齐全。[1]

第三阵营的拍卖行较之于前者，最突出的问题是"僧多粥少"。一方面，市场份额占有率低；另一方面，难以征集到精品。比如一线画家的代表作就不太会出现在这类拍卖行中。正因为如此，第三阵营的拍卖市场情况复杂，也比较混乱。虽然大拍卖行一直嚷着生存压力大，但与第三阵营中的同行们相比还是比较安逸的，至少不用担心朝不保夕。尤其让人痛心的是，原本就面临着巨大生存压力的小拍卖行信誉口碑都差强人意，不客气地说，那些"小拍"甚至已经成为赝品交易的集市。人们知道，拍卖公司的利润来源是成交后收取佣金，但这些小拍卖行却将主要收入来源寄托在欺骗和假拍上，通过收取委托方高额的鉴定费、宣传费和未成交佣金获取利益。

事实上，一个良好的拍卖市场应该分工很细，每个公司有自己的特色、品牌、亮点而不必求全，好比饭店的招牌菜一样，不管多少，关键是要有。小拍卖公司可以进行很多新尝试，包括调整规模、一心做专场等等。比如长江三角洲地区的拍卖公司，就可以依托自身的文化积淀和传统优势，走本地化、差异化路线，通过具有特色的拍品和专场做好"招牌菜"。此外，小拍卖公司还需合理定位自身。因为资金或资质等方面的欠缺，小拍卖公司可以策略性地经营一些名不见经传但颇具潜力青年画家的作品。比如随着新旧风格和审美趣味的变化，20世纪70后、80后艺术家市场的开拓和发展，许多青年艺术家的作品成为新一轮投资收藏的热点，而各拍卖行也将加对他们的挖掘和推出力度。

[1] 中国十大艺术品拍卖公司排名顺序是：中国嘉德、北京保利、北京翰海、杭州西泠、北京匡时、中贸圣佳、北京华辰、北京荣宝、上海朵云轩、北京诚轩。

二、拍卖市场的区域性问题

中国的地区经济发展不均衡，一些经济发达地区的艺术市场较之于其他地区要更为活跃。在几个经济发达区域之间，拍卖市场也各有侧重。目前中国几个重要的拍卖地域有京津唐地区[1]、长三角地区[2]、珠三角地区[3]和港台地区。这几个地区的拍卖市场各有侧重，就中国画而言，京津塘地区和长三角地区市场相对要好。虽然长三角地区的拍卖公司中缺少能与北京市场抗衡的大型综合性拍卖公司，但是中国书画的拍卖是其优势，上海、杭州、南京等地的拍卖市场都成为重要的中国画交易中心。

从2012年结束的春拍可以看到，许多专场人气很旺，精品也能拍出理想的价格。上海、杭州的拍卖公司的地域特点一直比较明显。以2012年朵云轩春拍为例，海派绘画始终是主角，拍品包括张大千、吴湖帆、黄宾虹、朱屺瞻、刘海粟、贺天健、谢稚柳、陈佩秋、唐云、江寒汀、程十发等上海著名画家的作品。朵云轩春拍还推出首届当代海派篆刻专场，遴选了西泠印社30余家的作品，82件作品成交率高达93.9%。在拍卖当代海派绘画中，方增先的《人物册》从5万元起拍，最终以86.25万元被买家收入囊中。卢辅圣的《唐人马球》亦以63.25万元成交。此外，杭州西泠印社的"任伯年遗珍专场"，是当年春拍难得一见的白手套专场。上海荣宝斋拍卖，海派书画的表现依然不俗，谢稚柳1965年创作的《荷花》以345万元成交，吴昌硕的《菊石图》以322万元成交，刘旦宅的《十二诗人画册》以230万元成交，汪亚尘的14幅作品受到藏家追捧并全部成交。陆俨少的作品《毛主席词意》以1 380万元成交，《极妙参神》则以1 725万元拔得专场头筹。

图1-9　卢辅圣《唐人马球》（局部）

珠三角地区的拍卖市场整体上不如京津唐、长三角和港澳台。目前，珠三

[1] 京津塘地区有时也可扩大为由北京、天津、唐山、沈阳、大连、济南、青岛等城市构成的"环渤海经济圈"。
[2] 指由上海、苏州、无锡、南京、杭州、宁波等城市构成的"长三角经济圈"。
[3] 指由广州、深圳、珠海、佛山、东莞等城市构成的"珠三角经济圈"。

图 1-10 谢稚柳《荷花》

角地区中国艺术品拍卖是广州嘉德一家独大。尽管珠三角也是中国经济最发达的地区之一，但与国内其他经济发达地区相比，艺术品拍卖份额所占比重仍然较少。在这种挤压和竞争中，珠三角的拍卖市场努力发挥本地区的优势。事实

图 1-11 亚明作品

图 1-12 刘二刚作品

上，1992年中国第一场艺术品拍卖，就是深圳举办的"首届当代名家书画精品拍卖会"[1]。"岭南画派"的作品，在此区域颇有市场，北京画家的作品，在珠三角拍卖市场也较受青睐。

总体上说，京津塘尤其是北京的市场最为高端、成熟，地域性限制小，宽容性强，呈现出国际性趋势。[2]在北京的拍卖市场中，海派画家作品、岭南派画家作品或者现代水墨作品，都可以卖得很好。而上海、杭州、南京、广州、深圳等长三角、珠三角的拍卖市场的定位主要还是针对国内。长三角虽然有几家"老字号"拍卖行，也有几家在"第二阵营"拍卖行中排名靠前，但是整体业绩与市场份额还是不能和北京、香港相提并论。"海派"、"浙派"、"岭南派"、"新金陵画派"、"新文人画"等作品，在这些地区有良好的市场表现。

简言之，北京和香港地区作为拍卖中心的地位已愈加突出，长三角、珠三角等其他地区也依靠自身优势进一步打造本地区拍卖品牌，并努力在拍卖市场中寻求立足之地和发展空间。

三、中国画拍卖市场的态势

2012春拍的成交总额锐减，很大一部分原因是由于一些投机性较大的资金没有进场。前几年名家书画板块由于受到大型投资资金支撑，基本封杀了未来几年继续上涨的空间，导致价格下降风险陡增。由于市场大环境的波动，许多艺术精品后续接盘能力不足，行情便难以维系了。下面对当下古代、近现代和当代的中国画作品市场分别作简单的讨论。

古代和近现代的中国画作品依然构成了中国画拍卖市场的中坚力量。由于"稀"、"精"、"缺"的价值基础，保证了古代和近现代中国画的"硬通货"的地位，而它们也往往是市场的"价格标尺"，最容易造就天价拍作品。[3]

[1] 2009年秋到2010年春，珠三角地区的拍卖市场开始升温，但2011年以后又呈下降趋势。
[2] 2011年春，以北京为中心的京津塘地区成交总额继续放大，并在中国书画等方面取得了绝对优势。其作品上拍量为133 320件，成交数量为74 784件，比2010年春拍增加了22 969件，而比2010年秋减少了3 322件，但其艺术品拍卖市场份额由2010年秋拍的61.10%升至67.95%，增幅达6.85%，成交额为291.11亿元，位居各地区中国艺术品拍卖总额之首。并且在高价拍品中也占有绝对优势，15件亿元作品中，北京地区共有9件；2011年春中国艺术品拍卖高价TOP 100中，北京地区占有68席。这一季度，京津塘地区在中国书画拍卖方面成绩卓著。2011年春，本地区中国书画上拍量为72 405件，成交37 576件，占本季度中国书画成交量的56.43%，成交额为186.77亿元，占本季度中国书画总成交额的72.59%。
[3] 从2012年春拍的情况来看，古代书画中高价拍品的价格呈梯队下降，据雅昌网统计，今春中国艺术品拍卖TOP 100中古代书画占据了23席，数量虽与2011年秋拍基本持平，但总成交额为6.22亿元，低于2011年秋拍。

【案例1】

2011年北京保利春季拍卖会上，元代王蒙的《稚川移居图》以4.025亿元成交，仅次于2010年春拍以4.368亿元成交的黄庭坚书法作品——《砥柱铭》，成为国内第二高价的古代书画作品。《稚川移居图》画的是东晋葛洪移居罗浮山炼丹的故事。这件作品曾经被明代大收藏家项元汴珍藏，晚清入藏苏州过云楼顾氏家族。

拍场上拍卖师报出1.1亿元的开槌价，场内应价至1.2亿元，之后直接有藏家报出1.6亿元，竞价一直非常谨慎，但竞价阶梯始终保持在1 000万元以上的高位。最终经过19次叫价，《稚川移居图》被藏家以3.5亿元竞得，加佣金成交价达4.025亿元。

如果说，中国画拍卖市场是中国艺术市场的晴雨表和风向标，那么近现代中国画便是中国画拍卖市场的晴雨表和风向标。在古代中国画成交量下滑的同时，近现代中国画成为最重要的交易对象。相比古代中国画，近现代中国画具有存世量大、交易换手率高等优势，成为投资基金的重要目标。

图1-13 元 王蒙《稚川移居图》

"雅昌近现代名家指数"的数据显示，早在2003年至2005年间，近现代中国画曾经有过一次上涨行情：市场明显放量，介入资金增量。这一波介入资金包括很多艺术理财基金、银行、企业和专业藏家，建仓对象则都是中国近现代美术史上的名家。2005年至2008年，近现代中国画拍卖市场进入缩量震荡时期，成交额明显萎缩。2009年至2011年，近现代中国画市场再次拉升，一大部分来自股市和房地产业的增量资金迅速介入，频频传出令人瞠目的交易价格。

大规模资金主要选择近现代中国画进行投资，是因为近现代中国画作为投资对象最稳妥。一方面，由于绝大多数近现代画家的作品数量已经定型，所以其股本结构完整清晰而且可控。再者，虽然近现代的名家众多但精品始终有限，加之作品价格较之于世界级画家还属于低位，也符合大规模资金的建仓要求。另一方面，近现代中国画市场目前相对最规范、最成熟，受众认可度也相对最

第一讲 一级中国画市场和二级中国画市场

图1-14 现代 徐悲鸿《巴人汲水图》

高,从长远投资角度说,最具备平仓出货的条件。[1] 于是,当整个中国画市场相对萎靡时,近现代中国画依然备受追捧。在2012年春拍4件成交额过亿的拍品中,有2件为近现代中国画。

【案例1】

北京翰海拍卖公司2010年秋季拍卖会,在庆云堂近现代书画专场中,徐悲鸿的写实巨制《巴人汲水图》以1.71亿元成交,刷新了中国绘画拍卖成交世界纪录。这件作品以3 500万元起拍,引起竞投热潮,有买家直接出价6 000万,即刻就有7 000万报价紧跟,不足1分钟,价位突破亿元大关。到1.3亿时,买家出价渐趋谨慎,所有人屏息静候,胶着至1.4亿时,场内出现新的竞争者。经过30余轮竞争,《巴人汲水图》最终以1.53亿元落槌,加上佣金,成交额超过1.71亿元。

徐悲鸿的《巴人汲水图》创作于1938年抗日战争时期,画家融合西洋画法将蜀地人传统汲水的场面分解为舀水、让路、登高前行三个段落,是一幅真实记录民众生存景象的艺术珍品,被誉为画家最具人民性和时代精神的代表作。

【案例2】

张大千晚年巨幅绢画《爱痕湖》在2010年中国嘉德春拍近现代书画专场中,以1.008亿元成交;2011年5月31日香港苏富比梅云堂拍卖专场,张大千的《嘉耦图》以1.9亿港元成交,25幅张大千作品实际成交额超过6个亿。这几个数字都是画家拍卖的新纪录。

张大千一生的创作数量庞大,但精品和一般应酬之作之间的质量差异很大,也是导致其整体平均价位被拉下来的原因。所以,如果要看张大千的市场价位,还是要看他的精品。

张大千作品的市场价位和西方同时期美术品的市场价位仍有很大差距。

[1] 参见郝立勋.近现代书画:中国艺术市场的晴雨表[J].艺术市场 2011(12)

图1-15　现代　张大千《爱痕湖》

图1-17　现代　齐白石《松柏高立图》

图1-16　现代　张大千《嘉耦图》

【案例3】

2011年5月22日晚，中国嘉德2011春拍首次推出的古代及近现代书画联合夜场在北京举槌，其中齐白石的最大尺幅作品《松柏高立图·篆书四言联》以8 800万起拍后，经过逾半小时、近50次激烈竞价，最终一位场内藏家以4.255亿元人民币将其收入囊中，创造了中国近现代书画的新纪录，比先前的近现代书画拍卖结果有大幅跨越，是一次里程碑式的纪录。

《松柏高立图·篆书四言联》高266 cm、宽100 cm，创作于1946年抗战胜利后，是为蒋介石六十寿庆所作，其时画家正值艺术创作的成熟期。图绘雄鹰傲然立于苍松之上，目光如炬，精神饱满，画家在画中题诗：松枝垂荫芊芊草，柏树高孥淡淡云，天日青明风景好，呼鹰围猎八千春。画家还为此画作配了一副对联："人生长寿，天下太平"表达对未来和平的希望。该对联单幅长264.5 cm、宽65.5 cm，亦为齐白石书法精品。

【案例4】

北京保利2012春拍近现代书画夜场中，著名画家李可染的《万山红遍》以2.932 5亿元人民币成交，刷新其个人作品拍卖纪录。该画此前预展时估价2.8亿元人民币，引起众多藏家兴趣。当晚正式拍卖时以1.8亿起拍，经过数轮竞价，最终以2.55亿落槌，加上佣金成交价达到2.932 5亿元。

创作于1964年的《万山红遍》是成就李可染在中国近现代画坛地位的里程碑式作品。该画题材取毛泽东"看万山红遍，层林尽染"诗意而成。1962至1964年之间，李可染偶得半斤故宫内府朱砂，大胆尝试用朱砂写积墨山水，创作了"万山红遍"题材。

据考证，"万山红遍"共有7幅存世。其中3平尺左右的两件分别在1999年和2000年拍出400万元和500

图1-18 李可染《万山红遍》

万元人民币，以当时创纪录的价位带动了艺术品市场的发展。尺幅最大的3件作品中，两件分别藏于中国美术馆和荣宝斋，这件10平尺的《万山红遍》是民间流通作品中尺幅最大的一件，无论对李可染艺术还是对美术史来说，都有不可替代的地位。

近年来，随着中国书画的升温，李可染作品在拍场价格连年翻番。2010年李可染的《长征》，拍出1.075 2亿元人民币，创下当时中国近现代书画新纪录。

2012年李可染的《韶山》又拍出1.24亿元,创下新纪录之后不到一个月,《万山红遍》即将这一纪录刷新。

图1-19　李可染《长征》

尽管近现代中国画是拍卖市场中最为成熟的板块,能提振市场信心并拥趸众多,但是竞争过于激烈。经过几年的市场过滤,有限几位大师的多数精品已经被收藏起来,加上价格已经飙至高位,不会很快再进入市场流通,而找到新的资源又很困难,因此很多拍卖公司着手开发新板块。

在经历了2004年和2005年虚火过旺的阶段之后,中国画拍卖市场有了一次洗牌筑底的机会。虽然一些当代名家作品的拍卖行情依然不错,但总体上当代书画的成交量和成交价都呈明显下滑趋势。不可否认,火爆的当代书画市场一度让不少画家改善了物质生活条件,但同时也更多地助长了他们急功近利的浮躁心态,导致作品质量大不如前。2012年,中国画市场进入深度调整期,许多拍卖行将精力再次转移到了当代中国画上,春拍中部分拍卖公司推出的当代书画专场都以较好的成交率收场。例如北京保利的"中国当代水墨"专场,成交总额为1.78亿元,成交率为91.80%,较上季度的8 139.94万元增加了1倍多。北京翰海推出的"中国当代书画"专场成交率为90.00%,成交总额为9 839.24万

元；北京荣宝"当代书画及书法"专场成交率则高达97.18%，成交额为8 210.83万元。从2012年春拍的态势来看，中国嘉德还系统性推出了"当代水墨"概念，包括众多新实力代表艺术家的水墨代表作及中国现代艺术大师赵无极和当代艺术家方力钧、岳敏君等人的水墨作品。

【案例】

中国嘉德国际拍卖有限公司曾对外宣布，在2012春拍中将推出新水墨作品专场"水墨新世界"，涵盖了谷文达、仇德树、杜大恺、徐累、朱伟、李华弌、刘庆和、李津、武艺等具有国际影响力的当代水墨中坚艺术家的重要作品；同时包括中国现代艺术大师赵无极和当代艺术家方力钧、岳敏君、毛焰、王音的水墨作品，而众多70、80后水墨新实力代表艺术家的精选代表作也同样不可多得。据悉，这50余件作品大多得自作者本人。

中国嘉德2012秋拍中国当代书画在北京国际饭店会议中心举槌。首先开槌的是中国当代书画，随后拍水墨新世界，两场拍品总数达176件，现场竞拍激烈，总成交额为9 886万人民币，成交率为88%。水墨新世界部分齐聚了众多当代水墨的新锐作品，本次是继当年春拍后嘉德推出的第二场，本场拍卖44件上拍，相较于首拍推出的53件作品，总数略有下滑，但成交率依然可观。这一场中，娄正纲的《自然 S3 》以575万折桂。娄正纲是在中国画坛早有声名

图 1-20　谷文达作品

的艺术家,他多年来一直不断探索,市场价位也处在上升阶段。同时,本场其他表现上佳的作品有:朱伟的作品《水墨研究课徒》系列之一以195.5万元成交;王传峰的作品《鱼》也是经多轮竞价,最终以333.5万元成交,远远超出最高估价90万。

图1-21 徐累作品

图1-22 朱伟《水墨研究课徒》之一

图1-23 毛焰作品

图1-24 李津作品

第三节 艺术博览会与画展

艺术博览会（简称艺博会）是目前世界范围内规模最大的一种艺术品市场，它按照艺术市场的价值规律和运行机制运作，可以提供顺畅的流通渠道，建立起由生产者、经纪人、批评家和收藏家构成的完整市场链条。在西方，艺博会把画廊集中在一起，像百货商店或超市那样，针对藏家集中展示与交易，而艺术市场中的上层买家，也已经将艺博会视为可取代拍卖行的最重要艺术投资渠道。

图 1-25　艺博会现场

一、中国的艺博会发展历程和格局

在当下市场经济语境中，艺博会既是一种产业形态又是一种市场形态，应该属于三级市场。但中国的艺博会，还兼有一、二级市场的特点，同时更是对画家作品进行市场运作的一种新兴方式。中国的艺博会通常由政府以及具有权威性的艺术机构组织发起，巨大的规模、海量的信息和超地域局限等优势，吸引全国乃至世界范围的优秀画廊及艺术团体参与，其中最具规模的有中国艺术

博览会[1]、广州艺术博览会[2]、上海艺术博览会[3]以及后来兴起的北京国际艺术博览会[4]、杭州西湖艺术博览会、大连国际艺术博览会等等。近两年香港国际艺术博览会也引起了内地画廊和投资者的重视并积极参与。就市场战略和地域分布而言，以北京、广州和上海三地的艺博会规模为最大，形成了东、南、北三足鼎立的格局，其他地域性较强的艺博会规模相对小些，作为补充，共同构成中国艺博会的群体形象。

中国的艺博会肇始于1993年，但真正产生广泛影响却已经是2004年的事情。[5]2004年在中国的艺术博览会史上具有里程碑式的重要意义。在这一年4月22日至26日，经中国文化部批准，参照巴塞尔艺博会的模式和行业标准，正式引入国际化的"画廊博览会"概念，由北京中艺·博文化传播有限公司和中国

[1] 中国艺术博览会1993年创办，连续举办了16届，曾经是国内规模最大、展出内容最为丰富的国际艺术交流和艺术品交易会。参展作品包括绘画、书法、雕塑、工艺美术作品等。参加历届博览会的美术团体、美术院校、画院、画廊等艺术机构和艺术家来自全国31个省、自治区、直辖市和中国香港、澳门特别行政区，还有来自法国、美国、俄罗斯、加拿大、澳大利亚、瑞士等20多个国家和台湾地区的美术机构和美术界人士。为了不断加强经营单位自身的市场性能，从1999年第七届博览会开始，主办方不再邀请行政单位和学术机构出面参与。为加强博览会的学术色彩，此届主办方一改以往展示无主题、无艺术宗旨的集合性展览，将专业展览策划的体制引进博览会。2004年第十一届中国艺术博览会推出各地美术权威机构选送机制及名家提名区。2005年第十二届中国艺术博览会和2006年第十三届中国艺术博览会分别与中国国际贸易促进委员会、中华工商业联合会、全国工商联金银珠宝业商会、中国民协合作扩大艺术门类，推出"金银珠宝艺术展"、"中国民族民间艺术展"等等。值得注意的是，此时的中国艺术博览会无论从展品类型还是展览模式，都呈现出泛化的趋势，导致展会越来越像一个以艺术品展销为主涵盖各个艺术门类的大杂烩，在市场竞争中也逐渐显出颓势，2008年中国艺术博览会停办。

[2] 广州国际艺术博览会是国家文化部批准成立的内地三大国际性艺术博览会之一，也是中国美术家协会长期牵头主办的国际性艺术博览会。迄今已成功举办15届，现已发展成为一年一度的大型国际性艺术品展会，不论展商规模、作品层次还是交易量，均在中国乃至亚洲处于领先地位。广州艺博会始终坚持政府组织统筹、中国美协把关监控，确保了权威性和高品质。自2011年始广州艺博会将每年办两期，即夏季艺术品交易会（简称艺交会）、冬季广州艺博会。从2011年开始，举办了15届之久的广州艺博会将以画廊等中介机构为参展主体，个人艺术家等艺术个体将无缘进入。根据行业发展趋势、市场需求以及多年艺博会的组织经验，举办者对艺术市场适时细化。以国内的艺术品、艺术用品为主体，举办"广州艺术品交易会"，旨在创造一个创作者、生产者与画廊、经纪人、中介机构进行沟通、交易的平台。

[3] 上海艺术博览会1997年创办，有来自法国、德国、俄罗斯、瑞典、意大利、荷兰、比利时、挪威、冰岛、瑞士、英国、奥地利、西班牙、卢森堡、摩纳哥、丹麦、日本、韩国、新加坡、马来西亚和中国台湾、香港、澳门地区的40多个国家与地区的1 000多家画廊或艺术经纪机构参展；有9万多件艺术作品参与了展示与交易；约有40多万人次的中外观众观摩了历届上海艺博会。13年间，有来自50多个国家与地区的1 000多家画廊或艺术经纪机构参展；众多世界著名大师的原作纷纷通过上海艺博会这个庞大的平台在国内甚至亚洲首次亮相；同时，上海艺术博览会也创造了骄人的成交历史。1999年的上海艺术博览会以主题性展览突出其学术性，此后"主题展"便发展成为艺术博览会的一个重要体现手段。

[4] 北京国际艺术博览会是一年一届的中西艺术交流的盛会，其充分展示中外艺术成果，推介国际艺术潮流和趋向。1998年举办第一届北京国际艺术博览会，2012年举办第十五届北京国际艺术博览会。

[5] 本书所讨论的艺术博览会，是指当代艺术博览会。

录音录像出版总社联合主办中国国际画廊博览会（2007年改名为CIGE[1]）。首届中国国际画廊博览会以"国际性、规范性、未来性"为主题，明确规定画廊作为唯一参展主体，从主办方到参与者，从经营模式到市场培育，都体现出市场规律与产业形态的专业性，与之前艺术家个体、画廊、艺术单位混杂参展，艺术品、工艺品、艺术类商品并存的那种博览会拉开了距离，标志着中国当代艺博会的诞生。这一届中国国际画廊博览会也昭示着中国的艺博会开始按照成熟的国际市场规则与业内规范运作，可以看成真正商业化运作的开始。此后的"艺术北京"、"上海当代"、"香港国际艺术博览会"，都是遵照国际博览会市场规范并按照专业模式建立起来的。目前，新兴艺术博览会的形态与操作模式已得到国际业界的认可，在国内的行业竞争中成为主流与领跑者。

二、艺博会中的中国画市场现状与改进方向

中国每年的各种艺博会林林总总，虽然不乏相对成熟者，但更多的是不成熟。其中，中国画市场更多地存在于地方性和主题性较强的艺博会里，而主要问题有以下几个：

（一）参展主体复杂。一般情况下，艺博会的参展主体应该是画廊，但此类的艺博会却给人感觉是个超级大"庙会"：画廊、艺术家、院校、各种画院、工作室以及与艺术品相关的公司企业汇集一堂，很多人在参观时常有逛集市的感觉。

值得一提的是，艺术家自己摆摊设点，成为了艺博会一景。事实上，艺术家个人作为参展主体，还一度曾是艺博会的主流形态，时至今日，不少艺博会上依然可以看到这一现象——尤其是从事中国画创作的画家。在这里，当画家个人成为参展主体时，他就不仅是创作者，同时也是经营者。而作为经营者的画家，有多少是综合考虑经济环境、收入差异、当下的市场情势以及将来的可持续发展呢？不管是因为自视甚高还是揣着投机心态宰一个算一个，目的都是多捞钱，开价几乎就凭想象，不仅吓退了很多收藏者，还扰乱了鉴藏标准。更要命的是，每每艺博会临近结束时，原本的天价又变成了地摊价。那些开展时标榜自己千、万身价的画家，一旦临近撤展都开始几百甚至几十元甩货。画家

[1] 北京的艺术生态在全盘拷贝西方后，国际化原是最初的梦想。只是在经历多年发展后，北京艺术博览会从最初的国际化回归到了本土化。中国国际画廊博览会（CIGE）于2004年在京举行，一直主打国际牌，诸如纽约高古轩老牌画廊都曾参加过这一艺博会。而直到2009年第六届CIGE上，国际与本土参展画廊比也为7:3。然而，从第七届开始，CIGE也转变策略，由本土画廊来撑场面，参展的50余家画廊中近七成为本土画廊。而2012年的CIGE上本土和国际画廊比为5:1。

图 1-26 艺博会现场

满口跑火车的行为，极大破坏了艺博会市场的秩序。长此以往，对艺博会的整体销售有很大影响。

（二）伪劣商品充斥。艺博会上展出的作品数量虽然很多，但高质量的作品凤毛麟角，中国画更是行货[1]盛行，这是参展标准设置过低导致的结果。如果展会将出租展位作为最终目的，工作中心就会放在前期招商与招展方面，无形之中便降低了对参展作品学术水准的考虑。换句话说，参展者能付得起租金才是第一要义。不难看出，艺术水准要以经济实力为基石，那么艺术高度自然差强人意。于是，凭艺术水准而无法出现在高规格展览中的画家们，反而在此觅得一条捷径。由此可以看到一个恶性循环的现象：一方面，低水平画家通过艺博会进入市场；另一方面，高水平的画家因不愿与之为伍，便抵制艺博会。长此以往，艺博会有沦为三流画家甚至业余画家专场的趋势，同时也成为行货的集散地——大量媚俗的人体、造作的风景、粗糙不堪的"古典"主义以及随意玩弄几下笔墨的国画作品充斥眼球，临摹仿造者比比皆是，其间还不包括大量工艺品。事实上，由于艺博会中的行画风头如此之劲，以至于除了末流画家赶制行货之外，某些颇具画名的画家也在降格炮制准行画或高级行画，动机和目的就是为了短期获益，致使艺博会的学术水准、社会形象和艺展性质都被大幅降低。总之一句话，艺博会只求交易成功率和展位出租率，必然会沦落为地摊式的博览会。而且，走低端路线一旦形成惯性，艺博会将无法重返高端境遇，不仅没有国际画廊介入，好的中国画廊也不会理踩。

（三）私下交易普遍。从画家和买家的角度来说，私下交易当然好处多多。双方都可以积累自己的市场人脉，也可以省掉若干中介费用，更重要的是，这

[1] 所谓行货，即行画。中国对于仿制的古玩行家称行货，故而得名行画。行画最初专指商业油画，现在所称的行画则包括国画、油画等所有画种。行画源于韩国商品油画，传入香港后统称韩画，后传入中国大陆以广东最初称其行画。行画是一种具有行业加工性质的、具有流水作业性质的产品，其中，一些作品的绘制有时候可能有数人参与，每个人都绘制自己熟练的部分，最后整体拼接成一幅作品。现在多使用纯手绘制作和运用现代的机器印刷技术先喷绘再手绘等制作方法。行画会根据流行趋势进行创作，其风格、色彩和外观装饰随时代的变化而变化，属于文化消费品。行画不仅消费比例大，而且不断更换。行画带有模式化特点，色彩鲜艳亮丽，迎合市场喜好。

样可以更大程度地保障货源的真实性。所以，私下交易形式甚至被一些大拍卖行有意识地采用，这一点本书后面还会提到。然而，对艺博会来说，私下交易可不是一件好事，特别是艺博会作为市场角色出现时，私下交易很不利于其运作体制健康发展。比如从成交额上就显示不出艺博会的作用、活力是否强大，举办方也无法从中获益——因为买家在展会上并不购买作品，而是借此获得自己需要的信息，再私下里找到画家直接进行交易。可见，当出租展位成为艺博会的主要收入来源以及衡量艺博会成功的标准时，的确让人有些头疼。

以上三个主要问题产生的负面效应会带来很多后续麻烦。因为举办艺博会绝不仅单纯为了提供一个交易平台，更不是为了举办期间的经济效益——其实艺博会的真正经济效益到底如何，大家心里还是有点数的，很多时候不说反而看上去更美妙些。倒是在中国艺术市场还相当不完善的今天，艺博会对艺术市场所能够产生的作用值得充分重视。然而，如果艺博会举办方投入大量资金和精力打算办点好事，结果反而扰乱了艺术市场秩序，降低了购买者信心，他们心里也一定会嘀咕这事办得太划不来。

著名艺博会策划人董梦阳认为，艺博会发展需要群众基础，只有人们有了艺术消费习惯，艺博会才能真正繁荣。所以，中国目前诸多艺博会依然需要反省，特别是对以中国画为主体或有大量中国画作品参展的艺博会，更应该树立自身的权威性。第一，主办方要明确参展主体，着重推动和扶持画廊，向画廊倾斜招展方针并给予优惠条件。艺博会作为二级市场，有义务推动发展一级市场繁荣。第二，将学术性作为艺博会不可或缺的重要条件。目前中国不少艺博会的主办方对参展对象把关不严，行画、准行画和赝品比比皆是。只有对参展作品进行遴选展示，为公众提供欣赏、购买、收藏的市场平台，艺博会才能产生吸引力。这既是艺术的需要，也是市场的需要。第三，准确定位消费对象。每个博览会都必须知道自己的市场在哪里，定位准确与否将直接影响艺博会的成功与否。目前，艺博会最适当的消费对象定位，是一次性购买"千元"级至"十万元"级的中产阶层。他们具有一定的购藏能力，并表现出对精神生活和艺术享受的追求。鉴于此，主办方在选择参展作品时，就不能一味强调学术性、高层次和精品化，导致艺博会变成仅供欣赏的展览会，购藏者鲜有问津；反过来，也不能就低不就高，让艺博会沦为地摊集市，忽略中上层消费群体；而是应该本着普及与提高相结合并以提高为主的准则。总而言之，只有最好的艺术博览会，才能吸引最好的藏家，藏家参加艺博会的理由，很大程度上因为顶级画廊在此设摊，由此形成良性循环。

针对中国画的投资收藏，这里再补充一点。在中国，既有综合艺术博览会也有专项艺术博览会。若投资中国画，还可以关注综合艺博会中的中国画部分和以中国书画为主的专项艺博会。比如大连的中国书画艺术博览会和济南的中国书画艺术博览会，南京、郑州、青岛、高唐等城市也都举办过以中国书画艺术为主的博览会。

三、以宣传和交易为目的的画展

这里所说的作为一种艺术市场的画展，既不是以宣传和学术交流为目的的个人画展，也不是指官方举办的各级学术性画展，更不是各种双年展、三年展或文献展，[1]而指的是那些商业性画展。比如巡回展、观摩展等可以直接让画家或代理商与买方沟通交易的展览。在这样的展览中，买卖双方会就自己心仪的作品和价格进行协商，并达成交易。尽管这些市场性展览也不是全无可取之处，优秀画家的商业画展甚至还拥有较高的审美和学术价值，但说到底它的目的在于交易，是一个为市场买卖行为提供支持的平台，所以也可以看成是中国画市场中介。

【案例1】

2010年12月30日上午，深圳首届中国画展览交易大会于12月30日至2011年1月3号在观澜山水田园旅游文化园开幕。参展者来自中国内地、港澳和台湾。本次展览交易主要有来自珠三角及港澳台专业观众、买家近千人，交易当日即售出近100余幅参展作品，成交金额超过200万人民币。

【案例2】

2011年3月25日至4月5日，在无锡市耘林斋艺术馆举行"朝花夕拾"——当代中青年工笔画家被邀请参展，共展出17位艺术家近百幅作品。本次邀请展的作品均为画家的精品力作，极具收藏价值和升值潜力，价格区间在3 000元至2万元不等，相比市场价优惠20%至30%，参展作品采取现场发售的形式，非常适合普通市民及艺术品藏家购买。此外，本次展览还提出了一些艺术市场多年不敢明确使用的概念，如2年内原价回购、保真交易、杜绝漫天要价、慎重选择艺术家和合作机构等，旨在打造中国艺术品交易市场的携程模式，增加艺术品交易方式种类（不同于一线画廊交易和二线拍卖交易），加快艺术品市场的流通和变现，为未来艺术市场的蓬勃发展作出贡献。

[1] 当然，即使那些非买卖目的的画展也有可能出现交易，但这种交易属于私下交易，在税收方面存在着一些漏洞。

第四节 网络与画商

一、网络销售的优势和弊端

通过网络进行艺术品交易早已不是什么新鲜事。2000年左右，中国就已经开始艺术品网络销售。目前，中国的美术类线上网站繁多，包含艺术专业入门网站、艺术品商城、在线拍卖、在线画廊、免费在线展厅、艺术家官网、美术馆与美术院校等各种机构网站。网络上的中国画市场是新时代高科技的产物，也有很多传统中国画销售方式不具备的优点，具体表现在：

（一）便利性。销售方能够简便地举办网络展览，立即广泛获取意见反馈；消费者能够知晓画家的最新动向，更快速搜寻想要的资讯，十分方便地进行比价。

（二）丰富性。网络可供选择的商品丰富，消费者可以按自己的兴趣和需求进行筛选，甚至还可量身定制，让商品更加个人化。经由互联网双向连接，独特的艺术作品拥有了"一对一"互动与配对的可能性。

（三）开放性。任何中国画作品只要进入互联网，如同进入了无国界的虚拟市场，全世界上网的人都有可能搜寻到。

（四）整合性。在网络市场中，资源整合成为一种趋势。各种各样的艺术品资源，都会被有序地整合，尤其查询所需资讯时，既方便艺术家也方便消费者。

（五）多元性。多元性主要指展示手段的多元，因为网络除了文字之外，还有图片、声音和视频，动静结合，繁简皆备。

（六）廉价性。网络资讯虽然丰富，但通常都是免费的，而网络交易的手续费也相当低廉。因此，可以方便快速地进行价格比较、销售成本低廉，使得中国画的网络销售成交价都偏低。

网络市场有优点，也有缺点。可信度不高，是中国画网络交易一系列缺陷的源头。有时候竞买人之间、竞买人与拍卖人之间恶意串通事件发生的可能性也很大。在国外，这种情况一般通过银行的信用记录对客户进行审核。而国内由于信用体系不够健全，只能通过收保证金来规避风险，其防范作用实在有限。何况中国画不同于普通商品，真伪辨别、品相确认是非常重要的环节。尤其不熟悉业务的买家，从腰包里掏出银子之前会慎重审视，一般都会亲临或派代表去近距离考察，有些买家还会利用自己的人脉资源，和朋友商量或请行家把关，最后才决定是否入手。但网络在展示中国画作品时，就暴露出弱点了。比如色

彩还原技术的高低差异，比如图像与原作之间的视觉误差等，都会让买家心里不太踏实。更何况，这些不足之处反而还成了网络销售方的免责挡箭牌。网络交易的可信度问题不仅针对卖家，同时也适用于买家。因为买家的素质也存在着差异，而且并不是所有的交易都会有实名制、保证金等方式约束，如果买家的身份不实，当货物寄出而另一方拒绝付款就在所难免了。

二、网络销售中国画的分档问题

所谓网络销售中国画的分档，是指由于网络销售形式的特殊性造成了不同档次不同价位的中国画销售状况的差异。

（一）中高价位中国画销售。总体上看，中高价位的中国画并不适合网络交易，或者说价格偏高的中国画通过网络销售，有效需求是不足的。如前所说，中高价中国画价格昂贵，而网络交易最大的问题就是能否保真，如果因视觉显示等问题不能保证大笔资金购物的公正性，必然不会得到买家青睐。再谈谈网络购物模式因素带来的问题。我们知道，网络购物有两种模式：一种是B2C模式，即商品和信息从企业直接到消费者；另一种是C2C模式，即商品和信息从经销商直接到消费者，俗称"网上开店"。目前网络销售中国画的商家很多，但大多数都是C2C模式，商品中也不乏中高价位的名人字画。虽然C2C模式拥有诸多优点，不过对于像中国画尤其是中高价中国画这样的特殊性商品而言，就另当别论了。最重要的一个不足之处，就是很多卖家标注价格时，明显缺乏专业性与合理性。尤其是私人的网上画廊、藏家或画家的个人网站，标价相当随意。有的商家在进行网上拍卖时，还利用"托儿"哄抬价格。当然，也有专业艺术品拍卖公司的网站，基本上能够标注相对合理的价格进行拍卖。除了前面说的可信度以外，由于高档中国画具有特殊性，有些跨区域销售也无法实现。比如根据中华人民共和国的相关法律，国外的买家可能就没有办法将自己的拍品带到境外。还有中高价中国画的售后运输，亦存在一定的风险性。即使是知名拍卖网站，在配送艺术品时也会有0.4%的破损率，还声明在任何情况下因任何缘由造成装裱或轴头等类似附属物的损坏，都不负责任。而且，如果卖方委托的包装公司或装运公司对商品造成损坏，卖方也不承担责任。由此可见，如果运输过程没有专业保护措施，最后损失的还是买家。综合而言，尽管中高价中国画的网络销售不乏成功先例，但依然有诸多不合适之处。毕竟商品价格不菲，需要商家进一步考虑周全。

（二）低价中国画销售。相对中高价中国画而言，低价中国画更适合通过

网络形式进行交易。从主观购买目的上说，只有真正热爱中国画的藏家以及投资性买家才会对中高档中国画感兴趣，他们真心喜欢或在意作品的增值空间，愿意为昂贵的价格埋单。但是这样的买家肯定是少数，绝大多数买家从网上选购中国画的目的在于装饰各种空间环境，而他们的特点是不太熟悉艺术品市场现状，缺乏准确的判断力，所以他们对画的要求通常是：真假无所谓，好看最重要；名家与否无所谓，便宜是关键。当然，价廉物美最好了，如果价格合适自己看着也喜欢，而且还能有升值空间，简直就完美了。以上所述，便是网络低价中国画购买者的心理。可见，买家既有一定的心理预期，也有一定的心理防备——既希望交易利于自己，也做好了可能蒙受损失的准备。好在不管有利还是损失，都没有超出买家的心理承受范围。有如此稳定的购买心理，当然不愁销量。再看卖方对应的情况，首先不存在什么作品征集难问题，甄别真伪也不是特别重要，所以网络商家手上拥有大量各种风格的低价中国画货源。事实上，绝大多数人都不会寄希望于用买萝卜的钱买回人参。再者说，低价并不绝对意味着低档，甚至有些买家，还特意去买便宜的仿品甚至印刷品呢。那些印刷精美或仿制细腻的中国画，艺术品位并不低。非名家或者尚未成为名家的画家，也不都是平庸之辈，选择一些功力不错且价位低廉的画家作品，倒很可能是为自己预存了一大笔钱。所以，低价位的中国画市场，其实更像普通商品那样，根据自己的情况，各取所需。

当然，并不能因为销售特点和销售情况的优势，就忽略低价中国画交易的品质保证。如前所述，为了装饰点缀目的的购买者大多是外行，他们的购买行为属于探索性消费。换句话说就是缺乏经验，很难弄清楚商品的真正价值。虽然网上也有评估体系，但中国画毕竟有其特殊性，没有真正的专业素养和市场经验，的确很容易上当。所以可以看出，以C2C模式进行网络销售的低价中国画，还是淘宝、易趣等知名度高的网站相对规范些。而且，随着网络交易模式越来越普及，越来越为各阶层消费者所熟悉，网上的低价中国画销售也会越来越重视评估体系的建立、改进和完善。

三、网络买家群体的特点

网络上的中国画销售属于一种电子商务形式，而善于这种交易形式的客户群体往往都比较年轻。这些人与传统的中国画购藏群体不同，他们可以不去现场，不去拍卖行，不去艺博会，不去画廊，甚至不上手作品，但会直接参与在线拍卖，因为他们已经完全习惯了通过网络选购自己所需要的一切物品，当然

也包括艺术品在内——多好，不用去陌生的画廊、拍卖会、艺博会，只需要动动鼠标，便会有人主动将作品送到自己手上，如满意用POS机刷卡就妥了。比如中国画的在线拍卖，很多买家都是70后80后甚至还有90后。根据中国首家在线艺术交易市场HIHEY.COM的统计，2012年的客户中70后买家较多，而且有30%的客户还有留学背景，有些从没有买画记录的买家，居然一年内在线购买10万元的作品。中国画的网络买家不仅年龄偏小，而且整体上学历也较高。刚刚说投资10万元购画的买家，有的是大学教授、留洋博士，有的是IT公司高管。

就中国画网络买家而言，大致可以分为两类。一类是非专业选手，另一类则是专业选手——收藏家。前者的构成大约是建筑、室内装饰设计师和中国画爱好者，在他们眼中，网上买一幅中国画和买一件衣服并没有什么不同，他们购买中国画的目的一般也有两个，消费和投资。其消费目的，不外乎有特定空间如家里或者办公室等地点需要装饰，又或者作为礼品送朋友等；所谓投资，就是听说投资中国画有较高的经济收益，首先选择自己熟悉的购物方式和交易渠道实现，于是经过一番信息收集之后，便通过网络购买。专业藏家网购与非专业买家的不同，他们必须亲眼看到原作，通常是先去真正的画廊或拍卖会看实物，然后再选择网络实现交易。这类买家的构成则以收藏家、画商、艺术品经纪人、拍卖公司和艺术投资基金为主。

清楚地了解网络买家的不同类型和特点，商家可以有意识地准备自己的货物，有针对性地进行销售，能更好地促进中国画网络销售渠道的繁荣。

四、网络交易的主要方式

目前艺术品在线交易网站运营方式主要有四种：一是网上拍卖，由拍卖公司组织拍卖，将作品确定最低价或无底价，然后进行在线拍卖；二是交易平台，即只提供交易平台而不直接销售艺术品，目前国内大多数艺术品交易网站采用此方式；三是作者与网站合作，作者将作品交给网站，在网上卖出后分成；四是网上画廊，通过网站推介画家并进行远程邮购或直接买卖。这四种方式都充分利用了互联网大平台，使得交易领域扩大，参与人数增加。

网络交易的出现让中国画消费的门槛变低，让更多普通人有机会接触中国画，这将会逐步改变以行家消费为主的市场状态。从某种意义上说，艺术品在线交易的开通，加速了艺术品消费时代的到来。[1]

[1] 佚名. 艺术品网上交易解决信用问题是当务之急 [EB/OL]. http://art.ce.cn/tz/201209/04/t20120904_23647138.shtml

五、画商的特殊性

画商是中国画市场特定时期的特定产物，其市场角色属于中介和买方之间，或者不妨说游走于中介和买方之间。画商之所以仅仅被看成是一种提供交易的市场平台，主要是因为他们不同于一般意义上的画商，他们既可以有实体依托，比如画廊或拍卖公司，也可以没有实体依托，纯粹以赚取佣金和转手倒卖为业。总结起来，这里所说的画商，区别于经纪人的地方是，他们很多时候不承担对画家的一系列策划、宣传和推广任务；区别于收藏者的地方是，他们并不是真心喜欢自己买回来的画作，而是将其看成快速赚钱的工具；甚至他们也在一定程度上区别于拥有大额资金的投资方，因为他们缺乏足够实力，没有大量的流动资金，也往往不会长线投资。但不可否认的是，画商在某种程度上活跃了市场，促成了成交量的提升。实际上，当前中国画市场中的这类画商是市场不完善的必然产物，他们会在一定时期内存在下去，然而随着中国画市场的不断完善，这类画商的作用将逐渐降低并慢慢淡出人们的视野。

第二讲
中国画市场的秩序

众所周知,一个市场的正常运行需要有完善的秩序作保证。新世纪以来的中国画市场基本上都处于上升通道,不仅是国人瞩目的焦点,也吸引了世界的目光。但毋庸讳言,中国画市场的秩序很不完善,各级市场都存在着不尽如人意的地方。当然,我们也应该看到,有关部门和有识之士都正在进行不懈努力,希望逐渐完善市场秩序。投资中国画,首先必须对这个市场尤其是市场秩序做到心中有数。所以本讲将从四个方面来谈当下中国画市场的秩序。

第一节 法律规章与退出机制

中国画市场经过十年来的快速发展,在赢得众多关注的同时也暴露出不足。首先,一级市场是在缺乏法律法规和行业自律制度的情况下发展起来的,其先天不足又导致了二级市场不能健康运作。在这里,相关法律法规滞后是最明显的问题所在。其次,当中国画作品进行市场交易时,主要涉及的法律法规问题有著作权问题以及由此衍生的追续权问题、真伪鉴定问题和整个交易过程的规范化问题等。

一、著作权的相关问题

先看中国画交易的基础，即著作权问题。所谓著作权，就是人们平时常说的版权，指作者及其他权利人对文学、艺术和科学作品享有的人身权和财产权的总称。人身权包括发表权、署名权、修改权和保护作品完整权。财产权包括复制权、发行权、展览权、改编权和汇编权等。画家的著作权遭到侵犯是什么意思呢？那就意味着作品未经授权或超出授权范围被使用了。比如擅自发表作者未发表的作品；有目的地错误署名；歪曲和篡改别人的作品；擅自以复制、展览、发行、改编等方式使用他人作品；拒绝按规定或约定支付报酬等等。而且，这样的行为还会给画家的精神带来损害，即精神权利也因此受到了侵犯。总之，违反著作权既是侵犯精神权利的行为，又是侵犯财产权利的行为。

发表权，又称公表权，指作者享有将作品公之于世的权利，包括发表作品与不发表作品两方面的权利。发表作品权，含何时发表、何地发表、以何种方式发表作品。不发表作品权，指作者对其作品享有不公开的权利。发表权的行使只能有一次，作品的发表，应当是首次向社会公开，如果作品已经出版或者将作品展览过，说明作者已经行使过发表权了。发表权应当由作者享有，但在某些情况下，可以推定作者将其发表权转移给作品的合法用户行使。如果作者生前未明确表示不发表，死后对于其尚未发表的作品50年内其发表权由继承人或受遗赠人行使，没有继承人又无人受遗赠的，由作品原件的所有人行使。

署名权，根据中国的著作权法规定，是指表明作者身份，在作品上署名的权利。署名权主体是作者，但作者有三种情形：第一，创作作品的自然人；第二，被视为作者的法人或非法人单位；第三，由委托合同明确约定而取得作者身份的自然人、法人或非法人单位。不过，作者并不等同于著作权主体。著作权包含有多种权利，其主体情况复杂，作者仅是著作权基本主体之一。除了作者之外，著作权主体还包括继承人、国际组织等。署名权可以独立于著作权其他权利而成为作者单独享有，故署名权主体并不等同于著作权主体。署名权的实质在于控制作者与作品关系，还有公开或隐瞒自己的身份。通常，作者身份要经过署名权的行使来体现甚至确认，如无相反证明，在作品上署名的公民、法人或其他组织为作者。可见，作品上的署名是作者与作品间的重要纽带。具有作者身份的人才能享有署名权，不具有作者身份的人是不能在作品上署名的。不过，署名权不同于姓名权，姓名权是人与生俱来的固有权利，人人都有姓名权但并不是人人都有署名权。作者在作品上署名是基于创作的事实，没有参加创作就不能以作者自居获得作者身份，也就不能在作品上署名。在作品上

署名，一方面使读者了解作品的创作者，是对作者智力创作活动的尊重；另一方面，也意味作者要承受作品发表后的社会评价，无论是正面的还是负面的。最后，作者还要承担相应的侵权责任，如作品有可能侵犯他人名誉、隐私等人身权，还有就是因抄袭篡改他人作品产生侵犯他人著作权。署名权是一种与作者身份密切相关的著作人身权，侵犯署名权的行为会使作者的人格利益和身份利益受到侵害。

中国《著作权法》第四十七条第（八）项规定，制作、出售假冒他人署名作品的行为是一种著作权侵权行为。据此作者有权禁止他人盗用自己的姓名或笔名在他人作品上署名。虽然作者也可依据《民法通则》有关姓名权的规定，禁止他人假冒其署名，但是既然《著作权法》对该行为作了规定，因此也可以认为禁止他人假冒署名的行为也是署名权的内容之一。在中国画市场中，署名权纠纷主要是假冒署名，而假冒署名又分为三种情况：第一是在自己创作的作品上署某知名画家的姓名；第二是复制他人（通常是知名画家）的作品，然后署上原作者的姓名；第三是在第三人的作品中署上某知名画家的姓名。

修改权，指作者依法所享有的自己或授权他人修改其创作的作品的权利。修改，通常是对已完成的作品形式进行改变的行为，既包括由于作者思想观点和情感倾向的改变而导致的对作品形式的改变，也包括在思想与情感不变的前提下对纯表现形式的改变，还包括局部的或全部的修改。修改作品可以是已发表作品，也可以是未发表作品。应该注意的是，修改权的行使也要受到其他因素制约，如作品出售后，著作权人想修改作品，则应当征得作品所有者的同意。保护作品完整权，指保护作品的不受歪曲、篡改的权利。即未经著作权人许可，不得对作品进行实质性修改，更不得故意改变或用作防伪的手段改动原作品。如今的时代被称之为读图时代，大量图像充斥着生活的每个角落，在那些海量图像中，人们可以经常看见有些耳熟能详的绘画作品被各种方法修改，呈现出全新的视觉面貌。古人的画也许不存在保护作品完整权的纠纷，但近现代画家的作品如果未经著作权人的许可，就很容易惹上官司。

【案例】

2007年11月初，著名国画家范曾发现香港金币总公司和中海福公司在全国多家报纸上发布广告，销售依他创作的《十二生肖图》而生产的纪念金币。同时，广告中还发布了范曾将进行现场签售等虚假信息。范曾认为，两家公司的行为严重侵害了自己的著作权，是非法使用自己作品的侵权行为。首先，范曾未对任何人和任何单位授权使用以其创作的《十二生肖图》来生产和销售所

谓的《十二生肖纯金纪念币》，所有对此产品的生产和销售行为，均属侵犯其著作权的行为；其次，范曾从不参与任何所谓的"现场签售"活动，两家公司发布的虚假广告内容明显严重地损害了范曾的名誉权。

根据被告的广告宣传，其生产侵权产品的数量为5 000套，每套销售价格为1.98万元。范曾了解到，纪念品行业的利润水平约为40%，所以，他认为被告因销售纪念金币的获利应超过2 000万元。因此，范曾请求法院判令，二被告立即停止生产和销售侵犯其著作权的产品，并共同赔偿其经济损失及调查取证费、律师费500万元。面对范曾的起诉，被告中海福公司表示"自己也是受害者"。中海福公司承认公司确实销售过涉案金币，但此前中海福公司曾与金币公司签订过协议书，约定所售金币由金币公司生产，中海福公司只负责销售。中海福公司并不知道金币公司使用的作品没有取得原告的授权。在接到原告声明后，中海福公司积极与原告取得了联系，经过核实才得知金币公司曾经得到原告的授权，销售过一套纯银币，但并未取得制作金币的授权。金币公司篡改了原告的授权，与中海福公司签订了协议书。对于这些，中海福公司事先并不知情。金海福公司表示，他们已经停止了涉案金币的销售，且因金币公司的欺诈行为，公司也损失了几百万元，所以他们不应承担侵权责任，也不应承担赔偿原告损失的责任。

法院审理认为，双方当事人争议的焦点问题主要有三个：原告范曾是否

图2-1 范曾作品母本十二生肖金币

享有涉案《十二生肖图》作品的著作权；被告复制、发行带有涉案《十二生肖图》作品的金币是否取得合法授权；被告的涉案行为是否构成侵权以及是否应承担相应的法律责任。

根据中国著作权法的规定，著作权属于作者，如无相反证明，在作品上署名的公民、法人或者其他组织视为作者。本案中，原告虽未提交《十二生肖图》作品原件，但被告复制、发行的涉案金币上所使用的每一幅生肖图上都署名"范曾"，且被告在复制、发行涉案金币的过程中，一直都在宣传《十二生肖图》是范曾所绘。因此，结合上述事实及原告范曾提交的纯银纪念币等证据，法院确认涉案《十二生肖图》作品的作者是范曾，其对涉案《十二生肖图》作品所享有的著作权受中国著作权法保护。

此外，本案被告复制、发行的涉案金币使用了原告享有著作权的《十二生肖图》作品，但被告金币公司没有提交证据证明其得到了原告的授权。被告中海福公司虽提交了金币公司给原告信件的复印件，该信件提到"金币公司拟以您（范曾）的作品《十二生肖图》为题材，发行一套999彩色纯金银纪念币，恳请先生应允"。但该信件下没有原告是否同意金币公司请求的内容，只有一个"范曾"签名。现原告不认可该签名的真实性，并明确回复中海福公司该信件是伪造的，且中海福公司未能提交上述信件的原件，因此法院对该信件复印件的真实性不予认可。据此，法院认定被告金币公司、中海福公司复制、发行涉案带有原告《十二生肖图》作品的金币，没有得到原告范曾的授权。

最终法院认定，被告金币公司、中海福公司复制、发行了侵犯原告著作权的涉案金币，应就其各自的侵权行为承担停止侵权、赔偿损失、赔礼道歉的法律责任。

中海福公司虽然没有提交涉案金币实际发行数量的证据，但事发后原告范曾曾购买过一套金币，这套金币的编号为0665。根据涉案金币包装盒中的公证书记载的每套金币都对应一个编号的情况，法院认定涉案金币的发行数量应不少于665套。按照金币公司与中海福公司的约定，每套涉案金币的黄金价值应为人民币5 880元。那么，被告复制、发行涉案侵权金币的获利应以金币的发行数量乘以涉案金币1.98万元人民币的发行价格，并扣除金币的黄金价值及其他发行费用等成本为基础，还应结合被告金币公司、中海福公司各自的侵权行为的性质、过错程度，并考虑原告为本案诉讼支出的合理费用等因素综合认定。最后，法院支持了原告主张500万元的赔偿数额，其中，金币公司支出300万元，中海福公司支出200万元。

随着中国画市场的发展和壮大，涉及作品真伪和侵权作者著作权的案件越来越多，不少案情和性质也十分相似。比如2006年7月，国画家史国良从雅昌艺术网的拍卖预展信息中获悉，北京传是国际拍卖有限责任公司在"2006年夏季中国书画精品拍卖会"上有三幅署名是自己的拍品，其中两幅系伪作。史通过传真、致电等方式要求撤拍无果，便将北京传是国际拍卖有限责任公司告上法庭，最后双方通过调解达成协议，被告在有关媒体上刊发了致歉声明。

再来讨论一个问题。《著作权法》第十八条规定："美术等作品原件所有权的转移，不视为作品著作权的转移，但美术作品原件的展览权由原件所有人享有"。但法律对美术作品出售以后，原作者对原作品怎样行使复制权却没有规定。作品出售以后，作者对原件的复制会受到很大限制，这在现实中是一个较为常见的问题。一方面，法律规定作品复制权归作者享有；另一方面，收藏者为了扩大自己手中的作品知名度，就会不断对此作品进行复制，然后印刷和张贴进行宣传。而作者因为已经售出此件作品，在没有法定"接触权"和"追续权"的情况下，作者如果没有与买家通过合同的方式，对复制权以及因复制产生的收益加以约定，那么他就无法对作品进行复制，也无法从这件作品的买卖中获得收益。所以，为了取得一个均衡，实现作者、收藏者利益的平衡，就有必要在著作权法中增加"接触权"和"追续权"，使作者在作品出售以后，还可以有条件地享有一定的展览和复制的权利，这对于平衡作者与原件所有者的利益是非常必要的。下面来看一个案例：

【案例】

著名国画大师齐白石的各类作品均具有极高的艺术和市场价值，随着其作品在国际拍卖中成交价屡破新高，众多出版商未经授权即出版其作品集，亦可谓名利双收。社会法制意识的提升，促使齐氏后人在大师过世半个世纪之后，针对上述情形展开了一系列的维权行动。

近年来，齐氏后人依照《中华人民共和国著作权法》的规定，将出版各类未经授权的齐白石作品集及擅自使用齐白石作品书籍的出版社和该类书籍的销售者一一告上法庭，主张其侵害了齐白石继承人的著作财产权，并要求侵权赔偿。在众多同类案例中，齐氏后人起诉人民教育出版社、济南市新华书店及第三人中国美术馆一案颇具代表性。

该案第三人中国美术馆是以收藏、研究、展示中国近现代艺术家作品为重点的国家级艺术博物馆。2005年初，中国美术馆举办了馆藏任伯年、吴昌硕、齐白石、黄宾虹四位中国画大师的作品特选展。展览结束后，中国美术馆计划将有关作品集结成册出版，其构想得到人民教育出版社的大力支持，双方于

2005年8月签订了合作协议。2005年11月，人民教育出版社出版了《中国美术馆藏近现代国画大师作品精选》，其中包括《齐白石》单册。2007年底，齐氏后人在济南市新华书店发现该书，遂将人民教育出版社、新华书店及中国美术馆告到法院。

据中国美术馆介绍，馆藏齐白石的作品多为20世纪50年代初期中国美术家协会以收购等方式收藏的齐白石美术作品，并在1963年中国美术馆建成开馆前后，作为首批入藏作品划拨给中国美术馆。也有部分作品是由齐白石后人按照齐白石遗嘱捐献给国家，后划拨给中国美术馆。

中国美术馆认为，其馆藏的齐白石作品为著作权法颁布以前接受的捐赠，是代表国家对画作进行保管使用，依照捐赠的历史作法，捐赠者在捐赠作品原件的同时，作品的使用权以及著作权也一并交给了国家所有。因此，中国美术馆不仅拥有齐白石作品的所有权，还包括著作权。

对于中国美术馆拥有齐白石作品原件的所有权这一点，齐氏后人并无异议，但齐白石后人坚称，中国美术馆对其馆藏的齐白石的美术作品不拥有著作权。经过一系列法庭调查，法院最终认定中国美术馆不享有齐白石作品的著作权，人民教育出版社轻信中国美术馆保证拥有著作权的承诺，未尽到合理注意和审核义务，出版了未经授权的书籍，构成侵权，承担停止出版发行和赔偿经济损失的侵权责任；另一被告济南市新华书店则因销售侵权产品被责令停止销售，但因其所售书籍有合法来源，不承担赔偿责任。

这个案例的核心，是要区分并理顺作品原件所有权与作品著作权两个概念的关系。作品的著作权独立于作品本身，属于作者本人；作品原件的所有权作为物权，随着原件本身的流转，归属原件的持有人，其中的财产性权利如复制发行权等，可以由作者转让给其他人，或是在作者死亡后由其继承人继承，原件的持有人仅享有展览权。这样就产生了著作权与作品原件所有权的分离。财产性著作权的保护期截止于作者死亡后第50年的12月31日。齐白石1957年去世，作品的著作权保护期则截止到2007年12月31日。在此日期之前出版的书籍如果要使用齐白石作品，应取得著作财产权继承人的授权；而在此日期之后的使用将不再受到约束。本案中齐白石作品原件的所有者是中国美术馆，但它在与人民教育出版社签订出版协议时，没有厘清原件所有权与作品著作权的关系，误以为藏品著作权与使用权都在己方，也可以通过各种方式使用该部分作品。然而，中国美术馆并不享有作品的专有使用权，而它承诺出版社保证拥有该权利，显然是不合法的。加上出版日期也在保护期内，导致齐白石后人的著作财产权受到侵犯就不可避免了。

上面的案例表明，著作权法得到了不少画家和画商的关注，他们也会根据法律行使自己的权利，保护自己的利益。但这并不表示中国的著作权法就是完备的，特别需要指出的是，中国著作权法中没有关于追续权的内容，但追续权恰恰是艺术品交易中经常会接触到的问题，所以有必要特别择出来予以强调。什么是追续权呢？它是指美术作品的作者及其继承人从其作品的公开拍卖或经由一个商人出卖其作品的价金中，提取一定比例的金额的权利。确认和保护追续权，旨在救济和补偿作者在上述情况中承受的不公正待遇。追续权产生的社会原因是画家尚未出名时，作品往往低价卖给画商。当作品的价值被广泛承认和接受之后，其转手价格远远高于其收购价格。法律为了保护作者及其继承人的利益，故依据民法的公平原则规定了追续权制度。虽然，中国还没有对追续权的相关规定，使得有些纠纷在解决时缺乏直接法律依据，但这并不表示画家对此无所作为。比如画家首次转让美术作品原件时，可以通过与买方订立合同，约定如果该原件再次进行转让，作者有权从中获得一定比例的经济利益。

值得注意的是，《著作权法》规定，没有参加创作，为谋取个人名利，在他人作品上署名的是一种侵犯著作权的行为。此规定也就赋予了作者署名权又一项权利内容，即禁止他人未经允许而谋取名利的行为。虽然作者有权禁止未参加创作的人在作品上署名，但有种经作者允许，也没有真正参加创作的"挂名"行为，并没有被《著作权法》明文禁止。说白了，就是有些自己没有什么真才实学但却利用手中的资源，在原作者并不情愿的前提下，强行分享他人劳动成果。且不说这种人道德低下，但就中国画投资者而言，权益就得不到保证。比如有人通过经常"蹭名"，在市场中积累了一定的名气，俗话叫混了个脸熟，于是便难保有些不甚懂行的投资新手被骗而造成经济上的损失。如果画家本身水平不错，只是声望不够倒还罢了，如果画家水平惨不忍睹，那对消费者以及整个市场的声誉都会有伤害。尤其是目前，中国画市场中存在着不少"画家"，以这种"搭便车"的形式销售作品。长期下去，必然要影响市场良性的可持续发展。

二、真伪的声明不保证、专业鉴定的现实难度和撤拍

在中国画市场中，鉴定真伪产生的纠纷是最常见的法律问题。卖方能利用现有法律中的某些疏漏规避责任，尤其是拍卖交易中的"声明不保证"，更是行业的焦点。但这并不是说，中国画交易时的真伪问题完全不受法律制约。像中国画这样的特殊商品，通常情况下都是以某种习惯性规范进行交易，比如说买定离手、概不退换、风险自担等等，这些规则往往已经成为大家根深蒂固

的观念而得到长期遵循。但是在现实中，如果中国画作品已经交易完成后又产生真伪纠纷时，买方的确能拿出确凿证据证实当时所买作品为假，其权益也能得到保护。在此不妨假设一个案例，也许可以阐述更清晰些：甲从乙处以若干货币购得一幅中国画，而且事先甲已经进行了鉴定并判断其为真。然而事情出现了变化，甲将自己所买作品交与另一个权威鉴定机构进行鉴定，其结果却为假。经过反复论证，最终确定所买作品系假。于是，甲将乙告上法庭，以重大误解为理由提出撤销原先的买卖合同，要求乙退还购画款。那么，甲是否能够依据相关法律追讨自己的权益，乙是否又能根据相关法律回绝甲的要求呢？以《中华人民共和国拍卖法》为据，根据该法的规定，拍卖人、委托人在拍卖前声明不能保证拍卖标的的真伪或者品质的，不承担瑕疵担保责任。目前，这一条款几乎成了委托方和艺术品拍卖公司的"免死金牌"。委托方及拍卖公司为了自身的利益，动辄拿出来辩解防身。特别是卖方恶意售假，即使被发现也振振有词地诡辩。

其实，声明不保证真伪并非无懈可击。在刚才假设的这个案例中，即使乙事前没有声明作出保真承诺，根据中国画交易的习惯性行规甲应风险自担，但仍然有两点需要落实：第一，是甲在买卖合同中明确表示真伪问题责任自负；第二，是中国画交易的习惯性行规已经上升为国家法律。上述两点的任何一点能够落实，甲乙之间这次交易才能保持不变。不过，中国《合同法》明确将因重大误解订立的合同归于效力待定的合同，允许当事人行使撤销权。如果甲没有和乙在合同中明确约定真伪风险自担，虽然行业习惯多数人都遵循但并没有上升为国家法律，所以最终不能作为裁判的依据。甲有权行使撤销权，也就是有权要回他买画的钱。

《中华人民共和国拍卖法》中，也明确规定了卖方对拍卖标的瑕疵具有告知义务："拍卖人应当向竞买人说明拍卖标的瑕疵"。这里的"瑕疵"，是指拍品的毛病或问题，具体分为品质瑕疵和权利瑕疵两种。品质瑕疵包括拍品的真伪、好坏、完整、尺寸等方面的问题，也是拍卖中最容易引起纠纷的内容。权利瑕疵，则是指拍品的权利人在行使权利时的障碍，比如委托人对拍品并没有所有权或者处分权等。当委托人或拍卖人由于未说明拍卖标的瑕疵，致使买受人蒙受损失，买受人可以向拍卖人要求赔偿——这就是法律规定的瑕疵请求。如果站在拍卖公司的立场，也应该提高警觉，要求委托人提供拍卖标的的来源和瑕疵，出示身份证明和拍卖标的的所有权证明，提供依法可以处分拍卖标的的证明等相关材料，从而防止委托人有意识隐瞒，让拍卖公司声誉受损。

综上所言，"声明不保真"这句话必须以委托方和拍卖方是否知道拍卖标的

瑕疵为前提，如果委托方本身确不知情或者没有将瑕疵告知拍卖方，那么拍卖方就可以对不明确的内容声明不保证。但如果委托方明知存在瑕疵而未告知拍卖人，则委托方不该援引"声明不保证"的权利；如果委托方告知拍卖方，或者虽未告知但拍卖方自己鉴定出瑕疵而故意不告知竞买人，拍卖方也没有"声明不保证"的权利。但遗憾的是，法律上的这些要求由于告知义务和"声明不保证"条款之间尚未存在一个有效的衔接，使得"声明不保证"的内涵很不明确，在现实操作中让不法商人钻了空子。

"声明不保证"其实是个舶来品。但对比国外知名拍卖行，它在国内却处于一个完全不同的情境之中。因为国外同行的自律性非常强。如果拍品成交后被专家鉴定为伪品，能主动承认错误并全额退款，而且涉及其中工作人员和征集部门的鉴定人员也要承担责任。比如苏富比和佳士得都承诺，买家在竞买成功后的5年内，如果觉得对拍品有疑问，只要经佳士得认可的专家所出具的书面证明就可以退款。而国内拍卖行面对质疑时，不是置之不理就是百般托词。所以，同样声明不保证，国外同行的实际行动却已经为真伪做了担保，具体而言就是在规定前提下为买受人保留了合同解除权和退货请求权。而国内某些公司虽然也打出"保真拍卖"的旗号，但大多只留出一个月时间供真伪鉴别，从可操作性方面来说是很有问题的。

对中国画进行专业性鉴定也存在着一定的难度。

首先是指某些不可避免的客观原因。这里大致列举一下：1.鉴定者的心理生理方面出现不适。中国画鉴定是一门与鉴定者个人经验密切相关的学问，年龄、心情、身体状况都对鉴定者的判断产生影响。2.随着现代作为技术的提高，鉴定者没能及时提升自己的鉴定知识。科学技术的进步解决了以往造假不太能够做到的事情，比如造型的准确性、材料的做旧等，如果没有及时地学习，很难适应新的鉴定形势。

其次，专业性鉴定的难度还表现为缺乏权威和标准。比如我们经常会看到这样一种现象，同一幅作品不同的鉴定专家会得出不同的鉴定结论。此现象正反映出目前中国画鉴定缺乏法律所认可的证据形式，没有规定何种部门出具的鉴定书才能够成为法律采信的证据。换句话说，就是没有法律承认的权威鉴定机构、鉴定人员以及鉴定过程不符合司法程序等因素。虽然人们知道，鉴定是为了判断真假，但这并不能保证结果百分之百可信。所以，在很多类似纠纷发生后，如果鉴定者没有得到法院的认可，哪怕是权威专家，其结果也会因为鉴定程序方面不合规定而无法成为法院采信的有效证据。事实上，目前中国的确缺乏权威的书画鉴定机构，鉴定大多为私自委托的行为，从而导致鉴定结果

无法保证效力。正是因为如此，解决鉴定纠纷时，一定要高度重视鉴定本身的合法化。具体来说，就是要通过司法部门委托具有相应资质和资格的机构进行鉴定，而不是自己私下去委托鉴定，因为这么做的鉴定结果不具备证据的合法性，极有可能沦为无效证据而不被法院采纳。若要最大限度地保证鉴定结果的可信度，则必须寻求制度保障，也就是要建立规范的评估和鉴定机构以及相关细节的透明化、公开化和规范化。

【案例】

著名画家赵建成系中国艺术研究院中国画院学术委员会主任，他在北京琴岛荣德拍卖行举办的2012春季拍卖会当代书画·齐鲁名家书画专场中，看到10幅署名"赵建成"的作品。但经过赵建成一一确认，这10幅作品均非他本人所作，属于赝品。据赵建成所说，在正式拍卖前，他分别通过邮件和电话方式通知拍卖公司将要上拍的10幅画为赝品并要求撤拍，但公司方面未对此给予任何回应，仍照常举办了拍卖活动，最终9幅赝品得以成交，成交金额约30万元，分别被4名买家拍走。

据悉，这些作品的成交价格与赵所说的原作拍卖行情判若霄壤。如《齐白石》已于2012年在北京翰海春拍上以115万元拍卖成交，《徐悲鸿》也在当年保利春拍中以126万元拍卖成交，琴岛荣德的同名作品则均以3万余元的起拍价成交。赵建成认为，这一既成事实已严重损害了自己的学术声誉和市价行情。于是，他就以"被告虽经原告通知，却执意拍卖假冒原告署名的假画，侵犯了原告的著作权，其行为扰乱了市场、损害了原告的声誉和原告作品的市场形象"为由，将北京琴岛荣德拍卖公司告上了法庭，提出了判令被告收回侵权赝品并在法庭主持下销毁、消除影响并在部分媒体公开赔礼道歉、承担连带赔偿责任等诉讼请求。

庭审时，琴岛荣德拍卖公司表示，对于此10幅画作的真伪他们事前并不知情，赵建成没有以合法、可靠的方式通知该公司，直到拍卖结束后工作人员才在电子邮箱中看到对方提出的异议，为此，他们立即同竞买人协商取消了交易，拍品已由委托人收回，交易并未实际完成。同时，根据《拍卖法》的相关规定，拍卖公司不承担相关拍品的瑕疵担保责任，因此他们不应承担侵权责任。而且，被告认为，单凭赵建成一面之词不足以证明画作为假。他们指出，原告即使对画作有异议，也只是比第三人的质疑更有力些而已，不足以制止拍卖。要想证明画作是赝品，赵建成应该提供有力证据。于是赵建成亲自出庭，指证拍出的9幅画作系赝品，并向法官详细介绍赝品与原作之间在尺寸、画面细节、用墨以及生动感方面存在的区别，赵建成表示，绝不会把真迹看成赝

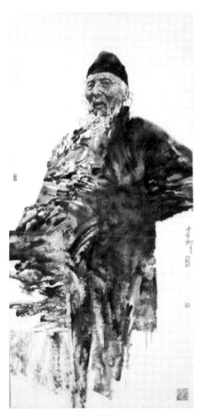

图 2-2　赵建成《齐白石》　　　　图 2-3　赵建成《徐悲鸿》

品,更何况本案涉案赝品粗制滥造,水平低劣,稍微懂一点画的人都可以看得出来。无论技法,还是气质,差异显而易见。此案的原告律师表示,被告琴岛荣德利用拍卖法的免责条款逃避责任无效。因为赵建成是告其著作权侵权,而且其侵权行为是明知的和有恶意的,因此并不适用于拍卖免责。原告律师还分析指出,赝品收回是侵权行为完成以后的动作,由于赝品已经在市场上对原告的声誉和作品形象造成不可挽回的影响,就如同杀人之后拨打 120 急救电话一样,只能是酌定从轻处罚考虑的情节。从法律上来看,回收赝品这个行为不能改变侵权的事实。本次庭审,法院还依原告赵建成的申请,追加了拍品委托人为第二被告。委托人当天未到场出庭,其代理律师说,此 10 幅画作系委托人从济南当地的文化市场购得,总价 14 万元。他认为,艺术品的真伪鉴定是一个专业问题,即使专业人士也有失误的时候。拍品委托人从头至尾对画作的真伪都不知情,不具有侵权故意,如果画作是假,委托人本身也是受害者。经过庭上两个多小时的陈述和激辩,法官最终将争议焦点归结为两点:一是涉案的 10 件

拍品是否为赝品;二是被告是否构成侵权,为何种侵权。法院认为,虽然赵建成在拍卖前曾向拍卖公司发送了电子邮件,但不足以推定拍卖公司已查看该邮件并知晓涉案画作系赝品,而且琴岛荣德拍卖公司在得知赵建成的质疑后,于拍卖结束的次日主动撤销了交易,故不构成侵权。

2013年1月,北京朝阳法院通报对该案的一审判决,认定画家对其画作的鉴别结论具有较高权威性,判令委托拍卖人赵某在网上刊登声明消除影响,并向赵建成赔偿其合理诉讼支出1.6万元。

赵建成的这个案例还涉及了鉴定结果的采信问题。在鉴定方面,中国一般有司法机构鉴定和作者本人鉴定等方式。如果作者去世,其有鉴定能力的近亲属做出的鉴别意见也可作为证据。由于司法机构自身基本上不具有鉴定书画作品的能力,而目前又尚无具备合法、合格资质的鉴定机构,由作者自己鉴定便是常见情况。然而,作者是否一定能准确鉴定署名为自己的作品?作者是否会出于某种原因有意作出虚假鉴定?作为当事人,作者的自我鉴定结果能否作为正式的鉴定结论?从法律意义上来讲,其实作者自己鉴定并不具有特别的法律效力,当画家本人提出某件署其名的作品系伪作并要求撤拍时,他的主张只相当于法庭中的证人,甚至还不如第三者指认。也就是说,作者本人认定的只相当于证人证言,不能起决定性的作用。除非他的鉴定的确具有公认的权威性,比如像赵建成案例中画家对自己作品的分析甄别,才有较高的可信度。事

图 2-4 赵建成作品

实上,作者鉴定自己作品不具权威性的原因也很好理解——作者可能出于种种原因有意或无意地下判断,比如某些作者因为一些政治原因,不愿意承认在某一个特定时期出版、创作一些特定意义的美术作品;再如有些画家不愿意承认早期创作水平不高的作品,或者自己不愿意让别人知道的有关隐私的作品,又或者涉及个人作风和声誉问题的作品等等。还有一些表达情谊的赠画,所有者

将其拿出来交易获取利益，画家也不愿意承认作品的真实性。综上所述，法律不会把作者本身认定结果作为关键要素，法庭是否采信作者的证词，还需要有其他方面的佐证。

【案例】

沈阳曾有一个官司，一个人6年前花了81万元买了7张名画，包括齐白石、任伯年、林风眠、潘天寿、刘海粟的。这个人买画以后去鉴定，结果是假的。之前画店有承诺，这些画若是假的，照价赔偿。但是鉴定为假的后，画店不赔偿了。于是，这个人就把画店告到法院，法院取证却成了难题。因为这些画有的艺术鉴定机构鉴定结果是真的，有的鉴定结果是赝品。结果画店提出反诉，鉴定机构的结果不能作为证据。最后，经过和两家商量，同意让郑州一家司法局批准成立的鉴定机构来鉴定，其鉴定结果在法律上是认可的。

再次，没有相关的行业标准和准入限制，鉴定水平参差不齐。中国目前的法律没有规定什么样的人或机构才具备鉴定艺术品的资格，鉴定者应具备何种职业资格和从业条件也没有明确。于是，中国画鉴定行业鱼龙混杂，很多所谓的鉴定师根本没有多少从业经验，信口开河，不负责任地妄下判断，随意出具鉴定证书。而有些鉴定者虽然具有艺术评估能力，也有丰富的鉴定经验，但为了利益联合卖方蒙骗消费者，甚至操纵市场价格，严重扰乱了市场秩序。不妨看一个案例：

【案例】

2010年北京九歌国际拍卖公司在春拍中以7 280万元拍出了所谓"徐悲鸿"的油画《裸女：蒋碧薇像》，同时配有徐悲鸿长子徐伯阳与这幅画的合影以及徐伯阳出示的背书，背书内容为："此幅油画（人体）确系先父徐悲鸿的真迹，先父早期作品，为母亲保留之遗作。徐伯阳2007年9月29日。"但在拍卖之后，中央美术学院首届油画研修班10位同学公开发表声明表示，这件作品只是当年他们的习作。著名画家陈丹青对此事评论道："这幅画简直就是一个笑话，现在人最起码的比较都做不出来，上世纪20年代和80年代的区别，江南小姐

图2-5 徐悲鸿伪作《裸女：蒋碧薇像》

和北方丫头的区别已经基本看不出来了。"

此案例是由作品的作者徐悲鸿之子徐伯阳鉴定并作出保真说明，然而事实证明他的判断是错误的。不可否认，目前以直系相关人来鉴定不在世画家作品的方法，很容易让不明就里的买家信服，故而大多数买家热衷出具家属鉴定书为画保真，使之成为拍卖标的的附加价值。然而，目前鉴定队伍十分混乱，缺失诚信和职业道德，一味以牟取高利润为目的，出具鉴定证书时毫无职业操守可言。很多收藏者的目的也不是追求艺术价值，而是重视经济利益。所以，一些拍卖公司故意利用拍卖法中不能保证拍卖标的真伪或品质为由，公然拍假卖假。

第四，专业性鉴定的难度还体现在制度的欠缺或落实制度时的人为偏差。比如根据相关法律规定，依法设立的拍卖企业从事文物拍卖经营活动，应当有5名以上取得高级文物博物专业技术职务的文物拍卖专业人员，并取得国务院文物行政主管部门发给的文物拍卖许可证。在这里，拍卖法中所提及的专业人员及资质作了相对具体的规定，但有法不依将等同于无法可依。落实到现实中，艺术品拍卖公司往往只向5名具有高级文物博物专业技术职务的人员颁发聘书，而并非将其吸纳为拍卖公司的专职人员，于是导致法律条文中对专业人员的规定在操作层面出现了有意识偏移，从而难以发挥多少实际作用。同时，正如前文所说，鉴于现有法律的不完善，有些卖家特别是某些拍卖公司，曲解法律的本来意义，有目的地利用相关条款保护赝品进入市场。也就是说，即使卖家已经知道自己卖的东西有问题，却借法律逃避责任而让买家自担风险。还有，针对作伪问题的法律规定也不健全、不完善。比如如何进行鉴定造假售假，如何制裁和赔偿等细节都没有明确，故而大大降低了可操作性。

最后，再说一个拍卖中常见的问题——撤拍。根据《中华人民共和国拍卖法》规定，委托人拍卖前可以撤回拍卖标的，但撤回拍卖标的需要承担相应的费用。这就是说，通常情况下，撤拍是由拍品委托人提出，因为物权归他，拍卖是物权转移，而不是著作权的变更。当遇到艺术家提出自己主张的时候，拍卖公司可以根据自己的判断来决定是否撤拍。但值得注意的是，中国到目前为止尚没有一部法律法规规定，当第三者主张自身权力的时候，买卖人就必须停止买卖。所以，无论画家如何认定，拍卖公司撤拍与否关键并不在画家而在委托方。拍卖公司面对艺术家提出质疑和否定时，是否作出撤拍决定，也完全是其行业自觉性或人情关系等法外因素所致。

当然拍品撤拍与否并非只能由拍卖行或委托方决定，公权力机构介入叫停拍卖时，拍卖行也应当无条件撤拍。所谓公权力介入，是指公安机关、人民法院、检察院、司法机关、执法机关和拍卖行业等主管部门的介入。但它们介

入的前提，是主张方需要举证立案之后，所以事实情况往往是作者力图维权，但举证不力。比如在未经画家允许的情况下，把画家的作品做成挂历、工艺品的图案，或者在电话卡、十字绣等产品上印制。很多画家都有这种经历，但大多不熟悉法律，整天又忙于书画创作，再加上侵权行为多发生在异地，画家往往在调查取证方面要付出很多精力、时间和财力。由于中国民事赔偿基本采取补偿性原则，所以经常是赢了官司，输了时间、精力和财力。综合看来得不偿失。鉴于此，虽然画家对侵权行为十分痛恨，却对维权的漫漫举证之路缺乏毅力，只能选择忍气吞声。在这样的情况下，公权力也是爱莫能助。

三、目前适用于中国画交易的法律规章

1994年7月，国家文物局下发《文物境内拍卖试点暂行管理办法》和《关于文物拍卖试点问题的通知》。

1996年，国家文物局下发《关于一九九六年文物拍卖实行直管专营试点的实施意见》，指定6家拍卖公司为直管专营试点单位，并对各个公司的拍品范围做了差异化规定。

1996年，文物局出台国内艺术品拍卖公司从境外征集的文物，在境内的滞留时间不能超过12个月，如遇特殊情况需延期，应当办理延期手续，且延期不能超过6个月。

1996年，《中华人民共和国拍卖法》颁布。

1996年12月24日，国家文物局下发《关于加强文物拍卖标的鉴定管理的通知》。

2001年11月国家文物局下发《关于颁布"一九四九年后已故著名书画家"和"一七九五年至一九四九年间著名书画家"作品限制出境鉴定标准的通知》。

2002年《中华人民共和国文物保护法》颁布。2003年5月国务院公布《中华人民共和国文物保护法实施条例》。《中华人民共和国文物保护法》规定文物收藏单位以外的公民、法人和其他组织可以通过从经营文物拍卖的拍卖企业购买文物。且除了经批准的文物商店、经营文物拍卖的拍卖企业外，其他单位或个人不得从事文物的商业经营活动。

2003年7月18日国家文物局下发《关于发布〈文物拍卖管理暂行规定〉的通知》，其中规定国家对文物拍卖企业拍卖的珍贵文物拥有优先购买权。

2005年8月15日，国家文物局公布《国家文物鉴定委员会2005年委员名单》。

2006年1月12日，国家文物局公布《国家文物鉴定委员会管理规定》。

2007年4月4日，国家税务总局下发《关于加强和规范个人取得拍卖收入征收个人所得税有关问题的通知》，"通知"中的第一条第一款规定，作者将自己的文字作品手稿原件或复印件拍卖取得的所得，适用20%税率缴纳个人所得税。第四条规定，个人拍卖财产，按转让收入额的3%征收个人所得税；拍卖海外回流文物征收2%所得税。第七条规定，个人财产拍卖所得税款，由拍卖单位负责代收代缴。

2007年6月5日国家文物局"关于印发《文物出境审核标准》的通知"，规定"凡在1949年以前（含1949年）生产、制作的具有一定历史、艺术、科学价值的文物，原则上禁止出境。其中，1911年以前（含1911年）生产、制作的文物一律禁止出境"。

2007年7月13日文化部发布第42号《文物进出境审核管理办法》。

2010年7月1日，由中国拍卖行业协会参与起草制定，商务部发布实施的《文物艺术品拍卖规程》正式实施。这是中国拍卖行业恢复发展23年、国内文物艺术品拍卖市场发展18年来的第一部行业标准。它对拍卖程序中的拍卖标的征集、鉴定与审核、保管、拍卖委托、拍卖图录的制作，拍卖会的实施，拍卖结算，争议解决途径，拍卖档案的管理等主要环节，均做出了详细的规定。

总体而言，近年来中国画市场发展快速，但相关的法律法规却没有同步，规则滞后造成了市场处于某种程度的无序状态。目前，调整美术品交易的法律规范数量少，仅出台《美术品经营管理办法》等为数不多的规章，而且内容简单，存在不少疏漏之处。同时，与中国画交易相关的法律分布也较散，虽然在不同的法律中都有涉及，却至今没有一部系统的艺术法。正是由于法律规定的不完善，很多时候无法可依，权利不能行使，公正得不到伸张，错误得不到惩戒，有关职能部门应该充分正视和重视当前的问题，而广大买卖双方也需要进一步明晰维权意识和法律意识，共同努力，让市场发展和相关法律的发展逐渐合拍。

四、退出机制的欠缺

投资中国画一个很重要的目的，就是为了获利，但获利的同时又必须承担风险。如何将投资所需承担的风险降到最低，是每个投资者都关心的问题。在此，投资退出机制是否完善，无疑是关系到投资风险大小的关键因素之一。所谓投资退出机制，是指所投入的资本如何由各种不同形态转化为资本形态，以实现资本增值或避免和降低财产损失的机制及相关配套制度安排。用更简单

的话来说，就是当投资者需要的时候，他的投资能够按照一定的原则或规律得到变现。当前投资中国画，很显然已经属于风险投资，而风险投资的本质是资本运作，本性则是追求高回报，它不像传统投资一样主要从投资项目中获得收益，而是依赖"投入——回收——再投入"模式的不断循环，从而实现自身价值增值。反过来，风险投资与传统投资相比更容易胎死腹中。因为一旦风险投资失败，不仅获得资本增值的愿望成为泡影，甚至连能否收回本金都不一定。所以，风险投资者最不愿看到的，就是资金深陷于投资对象中无法自拔。说到底，风险投资赖以生存的根本，是资本的高度周期流动，流动性存在构筑了资本退出的有效渠道，使资本在不断循环中实现增值。投资者只有看到明晰的资本运动出口，才会积极投入资金。因此，一个顺畅的退出机制可以从源头上保证资本循环的良性运作，成为扩大风险投资来源的关键。这就是说，退出机制是风险资本循环流动的中心环节，是进行资本再循环的前提。

 当前中国画市场已颇具规模，资金量也相当可观，但却始终没有建立起相对顺畅完备的退出机制。无论投资者是为了实现收益还是减少损失，可选择的退出渠道非常有限——要么是私下交易，要么是拍卖。很多时候，投资者的资金达到预期增值目的后难以套现，无法再去寻找新的投资对象，让投资本身也失去了意义。当初，投资者们兴致勃勃地将资金投入到中国画市场中，对自己的选择充满期待。然而，当他们真正需要将手上的中国画变现时，却失去了方向，或者即使已经委托出手，但无法及时变现。事实上，从更高的层面来看，退出所需时间越长，投资者的投机心理就越重，而投资预期就一定会趋于炒作。如果是退出时间需要很长，那么只有对市场有充分了解的买家才会接盘；如果退市时间特别长，那么投资者根本不理会最后由谁接盘，只会进行短期炒作，以求获利。简言之，退出机制欠缺，直接导致了中国画投资的短期行为，也直接催生了非理性炒作的恶性化市场取向。故而，欠缺退出机制已经成为阻碍中国画市场乃至整个艺术品市场往良性方向发展的最顽固路障。

 当下的中国画市场，缺少对本身价值进行评估的度量标准，而投资中国画，则往往需要看其未来的成长。所以，退出市场时投资者所获得的资产增值，恰恰可以作为一个比较客观的市场依据，如此，市场也将更成熟与规范。不过，这也是目前中国画市场的尴尬所在，既没有退出机制，就无法获得通过资产增值而采集到客观市场依据；而没有客观市场依据，有效的资本评估和顺畅的增值过程就难以建立，从而使退出机制的建立完善更加困难，于是便陷入恶性循环。因此，也只有尽快跳出这个循环，解决在哪里退出、多少钱退出以及具体如何退出的问题，才能实现中国画市场的快速平稳发展。

第二节　市场竞争和交易秩序

讨论中国画的市场竞争，不仅要陈述当前市场中的竞争现象，同时也要揭示在这些现象背后隐藏着的一些出于各种目的而形成的各种关系。这些关系有些是无意形成，有些是有意形成，但它们都超越了单纯的市场竞争，呈现出比较错综复杂的态势。不仅投资者，从业者也必须清楚地了解中国画市场竞争中的里里外外，才能知道自己该如何去做。

一、竞争主体、竞争范围和竞争策略

市场竞争是市场经济的基本特征之一，其内在动因，是不同的经济行为主体从各自利益出发，为占据经济活动中的优势地位，获得更多市场资源所进行的较量。通过竞争，行业会优胜劣汰，进而实现资源的优化配置。因此，中国画市场中的合理竞争，是对促进整个行业良性发展有重要意义的现象。

在此先对中国画市场竞争的主要情况作简要介绍。中国画市场中存在着各种各样的竞争，投资者或研究者了解到底是什么样的主体在竞争以及它们竞争什么，是十分必要的。

竞争主体问题，是指在不同竞争领域的不同竞争主体到底有哪些。具体来说，中国画市场包括作品、画家、销售和投资等四大领域的竞争主体。作品领域的竞争，则分为不同时期作品的竞争和同一作者不同时期的作品竞争。不同时期的作品，可以大致分为古代、近现代和当代三部分。就目前状况而言，近现代中国画板块最为坚挺，受众面也最广，近年的成交情况显示，最多的天价作品出自这一板块。古代中国画由于存世量有限，精品更为珍贵，所以整体上价格也不菲。但与近现代中国画相比，其市场保有量以及受众的认知度可能要稍逊一些。当代中国画板块较之前两者要弱，因为没有时间的积淀，很难清晰地看到作品所处的地位和真正的价值，除了几个特别知名的画家作品以外，大多数当代画家的作品价格还不能与古代作品和近现代作品抗衡。但当代作品板块的稳步发展，也是不争的事实。目前当代中国画作品的拍卖会估价与成交价之间有很大的升幅空间（13%~26%），而且这种趋势还在持续，所以从长远看，整体上升值潜力很大。三个不同时期的作品存在着一定的竞争，投资者可以根据自己的爱好、资金能力和回报期望，选择最具竞争力的作品。

画家领域的竞争主体，当然也包括古代画家、近现代画家和当代画家，而这些竞争，则又在学术层面、价格层面和影响力层面展开。总的来说，古代和

图2-6 明 沈周《东庄图册》之一

近现代等已经故去画家的学术水平、影响力和价格的高低成正比联动关系,即:学术水平越高,影响力越大,价格就越高。学术水准、影响力最大的往往是开宗立派或集大成的大师,如明代沈周、董其昌,清代王原祁、石涛、八大山人,近现代如齐白石、徐悲鸿等,事实证明也正是这些画家,不断创造着价格神话。中档价位的画家,多为著名画派中的二三流人物,或者非第一代的代表性画家,这些画家人数较多,作品本身颇具艺术价值。低价位画家则一般为四流画家,或者非代表性的非第一代画家。这类画家在当时当地可能小有名气,也不乏有意思的作品,但人数更多,影响力实在有限。由于时间的距离,人们能够站在一个相对客观和公正的立场,对这些早已不在人世的画家进行宏观地把握,所以他们作品的价格也相当稳定。

不过,需要讨论的重点,还是当代中国画界的不同年龄段画家之间、不同流派画家之间、不同机构画家之间和不同性质画家之间的竞争。因为一方面,这批画家的作品占据了市场份额的多数;另一方面,他们的作品没有经过时间的检验,其学术价值、影响力和价格,某种程度上还存在着变数,更需要加以关注。

不同流派画家有不同的表现对象,不同的表现方法,也有不同的艺术理念,多样化的作品提供了多样的选择。它们在面对市场消费者时各有千秋,也互相竞争。当代画家中青年画家作品的高端价位不如老年画家,卖出天价作品的吴冠中、崔如琢、范曾等人均步入老年,他们一直稳居在当代书画拍卖榜前列。中青年画家虽不乏势头强劲者,如王明明、何家英、徐乐乐等画家的作品价位不断攀升,但还比不上老画家。当然,随着中青年画家年龄的增长,不断加深功力淬炼作品,同时又凭借他们年富力强的生理优势以及正处于事业巅峰的影响力,对现有格局产生的冲击力会不断增加。某种程度上,我们看到中青年画家的作品已经成为市场的主力。

销售领域的竞争主体，主要是指画廊、拍卖公司、艺博会、文物商店等销售平台之间的竞争。当然，也包括同行之间的竞争。此处主要关注画廊和拍卖公司。目前，中国的画廊业还很不成熟，为数不多的实力派画廊基本集中在京沪两地，还有一些实力稍弱但运作规范的画廊，也大多分布在长三角、珠三角以及环渤海经济圈等经济较为发达地区，因此从地域上存在着竞争实力的差异。而更明显的差异体现为画廊的档次，整个画廊业小、散、乱的局面并未得到根本改变，经营者不能很好地认识自身的性质、价值和意义，经营理念大多急功近利，注重短期利益，运作模式单一，与买家沟通的渠道也不够顺畅，所以很难与市场需求真正对接。于是，拍卖公司就成为真正的市场竞争主体，凸显出强劲的实力和巨大的影响力。这个现象在前面已提到过，即二级市场与一级市场倒挂。卖家和买家都乐意去拍卖公司去寻找自己需要的东西，就连画廊和画家也纷纷与拍卖公司直接联系。但是，拍卖公司的权威性和影响力也只局限于国内几个一线品牌，更多中小城市的拍卖公司不具备竞争力，它们很难征集到好作品，即使偶尔征集到，往往也因为卖家高估价格让拍卖无利可图，拍卖公司只好再提高价格，远远高出市场承受能力。长此以往，这种饮鸩止渴的做法难以为继。与之相反，少数大拍卖公司却无需竞争，光满足现有需要就已经忙不过来了。由此可以说，拍卖公司与画廊等其他销售平台还没有真正形成竞争格局，拍卖公司自身的竞争也没有真

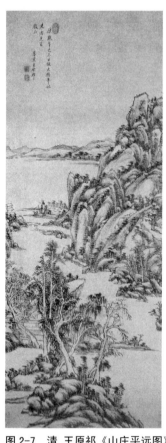

图 2-7　清　王原祁《山庄平远图》　图 2-8　清　石涛《山水清音图》

图2-9 清 朱耷《双松图》

正出现。

投资领域的竞争主体，按投资目的大约可以分为两类，一是藏家，二是投资机构。其中，藏家投资主要是兴趣，投资机构则是获利。不过，两者的目的并不绝对清晰，这里为了讨论方便大概做个区分而已。从投资规模上看，除了极少数藏家资金雄厚，能够买得起非常昂贵的作品，大多数巨额投资都来自投资机构。藏家往往出于兴趣而入手，所以一般来说都是长线投资，不太轻易卖掉自己的藏品。投资机构包括企业收藏机构、大公司、大基金、文化机构、金融机构等，它们资金规模巨大，介入中国画市场后甚至会改变投资结构，使得市场中的随机性成分减少。但目前，投资领域的竞争主体之间，尚未形成真正的竞争局面。或者说，投资还是以藏家为主，投资机构入手中国画还没有像国外那样形成普遍现象。即使有时候人们看到一些大企业或者大文化机构出手，其实幕后还是老板个人兴趣的体现。不同级别的藏家之间，倒是形成了一种竞争态势。除了具有雄厚实力的藏家之外，更多的藏家出不起太高的价格，他们虽然也有个人兴趣，也想追求更多的利益回报，但囿于囊中羞涩，不能随心所欲，通常只能在有限的范围内挑选心仪作品。这些作品的回报率以及投资周期与那些稀世珍品相比，当然完全不同。这样一来，藏家的竞争就体现为不同档次的作品竞争。而且，藏家的收藏理念、收藏眼光和收藏知识也分出了三六九等，经验丰富者和经验缺

图2-10 吴冠中作品

图 2-11　王明明作品

图 2-12　何家英作品

图 2-13　徐乐乐作品

乏者得到的结果有天壤之别，故而某种意义上说，此处也存在着竞争。

　　现在，可以谈一谈和上述四大领域竞争相关的问题，具体而言就是媒介，它们是促成四大领域竞争的因素和载体，同样也存在着竞争。媒介之间的竞争，目的是推广画家和作品，让销售与投资更方便顺畅，更具有可信度。媒介的竞争主体主要是平面媒体、影视媒体、网络、广播和展览展示。平面媒体是最传统的宣传渠道，也是受众面最广的渠道，它的优势是覆盖面广，接受度高，查阅方便及时。不过，随着多媒体技术的普及，平面媒体的传统优势似乎逐渐丧失了竞争力。尽管如此，某些长期积累了口碑的平面媒体还是能够独当一面的，而且它们也及时配合平面媒体搭建了数字平台，二者结合竞争力强劲。影视媒体的优势是视听结合，印象直观，能留给观者比较深刻的印象。而

且，通过制作者精心设计节目形式，还可以强化互动特征，集知识性、趣味性和娱乐性于一体。影视媒体的弱点是不能随时观看查阅所需信息，但这个弱点也日益被网络的日常化所弥补。目前，网络渠道可以说是最强大的传播渠道，几乎其他所有渠道的优势都兼备，同时也没有明显的弱点。尤其是随着手机、平板电脑技术越来越先进，随时随地上网查询信息已经是非常便利的事情。网络渠道的一些特征和优势，前面已经介绍过，这里就不再重复了。广播这一渠道在当前的竞争格局中，基本属于夹缝中求生存，因为就传播速度，传播效果而言，它和上述几种媒介相比都处于弱势。倒是展览展示作为一种媒介，有着其他媒介无法替代的优势，比如它的专业性、权威性以及认可程度等。

中国画市场竞争主要包括反映在如下几个范围：商品竞争、素质能力竞争、服务竞争、信息竞争、价格竞争和信誉竞争。

商品竞争，是指根据不同的受众匹配不同商品之间的竞争。一个正常的中国画市场，应该能够满足不同受众层次和不同审美需要，所以作品面貌也丰富多彩。而卖家也要明确市场定位，有针对性地配备自己的商品。比如受众定位，到底是针对收藏家，还是针对投资者；是针对大买家，还是针对中产阶级；是针对环境装饰需要，或是针对馈赠需要，甚至连专营某风格、某画家、某派别、某题材的作品，只要定位准确，也很有竞争力。明确上述这些问题，卖家就能使自己的商品具备强劲的竞争力。如果买卖双方的供需文不对题，即使东西好，也不见得有竞争力。有时候，作品的装裱形式，也成为一件完整商品的有机组成部分。换句话说，如何把作品呈现得更精美、更有个性也是商品竞争时需要考虑的。毕竟，商品的卖相还是很重要的。素质能力竞争，主要是对卖家方面提的要求。目前，中国画市场中真正拥有高素质的卖家并不多。一个画廊的经营者，既要具备中国画方面的专业知识，也要具备市场学、经济学方面的知识，同时还需要有敏锐的观察力、深刻的洞察力以及准确的预测力、判断力。这样看起来，要求还是很高的。所以，大多数的中国画经营者并不能兼备这些素质。但不可否认的是，这些素质具备的越多，就越具有竞争力。从业者有些原本就从事书画创作，他们的专业知识就会占有优势；有些原本经营其他种类的从业者，积累过不少的市场经验，对经济形势也有一定的判断力，那么在经营方面就占有优势。总之，素质能力的竞争，是中国画市场竞争的重点。中国画属于特殊商品，所以也需要商家有更多的服务意识。比如对不太懂的买家介绍作品的艺术价值，分析投资前景，预测收益，有时还得嘱咐如何收藏中国画的一些注意事项。由于不少卖家迫切地想卖出作品，所以在成交之前服务质量还说得过去，然而一旦货物脱手，便换了一副面孔，服务意识直线

下降直至为零。我们都有过购物经验，都知道服务意识的强弱是决定从业时间长短的关键，从整体上看，服务意识也是决定整个行业可持续性发展的重要因素。卖家真正认识到这一点，才会具有竞争力，而服务的系统性则是服务竞争的关键。中国画市场中的信息领域竞争也很激烈。由于中国画交易对信息要求很高，所以获取更多信息，掌握更关键的信息，就成为竞争获胜的必要条件之一。比如对一个画家的了解程度，对中国画市场的了解程度，对经济走势的了解程度，对受众的了解程度，这些信息都是商家必争的。价格竞争是市场竞争中最常见的现象。但必须清楚的是，每个消费者都会追求性价比最高的商品，而不是一味要求廉价。牺牲质量的廉价，并不具备竞争力。所以要将了解受众不同需求作为前提，才能展开合理的价格竞争。信誉竞争，其实是综合实力的竞争。一个拥有良好信誉的卖家，必然在各方面都能做到让消费者满意，包括上面说的商品、素质能力、服务、信息和价格等因素。除此之外，还应提到诚信问题，因为信誉竞争很大程度上体现在卖家的诚信上。有些卖家过于短视，将眼前利益放在第一位，所以不重视诚信。利用有些消费者在专业方面的信息不足，有意识地用假货、次品来冒充真品、精品，或者故意包装炒作和人为造势，大家都在玩"博傻游戏"，企图传给下一位"接盘者"，给整个市场造成极大的污染。加上不少批评家抛弃独立精神，为艺术家和商家充当吹鼓手；鉴定专家也因为人情世故或者商业利益的考虑，违反职业操守，故意给出错误的鉴定结论。要知道，建立诚信，获得信誉，不是一朝一夕，而破坏诚信，毁掉信誉却是一夜之间——信誉竞争，才是整个中国画市场最需要重视的问题。

由于中国画市场竞争日趋激烈，所以对卖家来说，更要讲究竞争策略。目前，中国画市场中的卖家之间主要采取的是以下几条竞争策略。一、高质量策略。这是一切竞争手段的前提和基础，也是树立良好形象的基础。实施这一策略时，需要解决的主要问题是怎样认识和塑造高质量。首先是卖家所销售的商品质量，包括艺术水准、品相、经济性、升值潜力等。其次是服务质量，包括售前服务和售后服务，甚至跟踪服务，也都属于高质量策略的一部分。一句话，高质量的服务应该反映在交易行为的全过程中，但要以顾客需求为依据，因为质量的"高"是相对的，适度才是本质。二、低成本策略。实现此策略的关键，是发挥规模经济的作用，即针对性地组织货源或销售，使单位作品的固定成本下降。比如以较低的价格进货：向画家收购作品时，可以按照某种特定目的批量吃进；或者选择一些具有潜力但尚未具有知名度的画家作品；又或者销售作品时，根据买家的需求量适当调整单位价格，买得越多价格越便宜。简言之，就是突出零售和批发的差异。控制管理费用，也是低成本策略的一部

分，因为销售中国画不仅仅是进货、交易，还存在着保养收藏的需要。有时候与画家的交往，替画家进行宣传，也属于管理费用之列。实施低成本策略，可以提高市场占有率。三、差异优势策略。买家将表现某些独到之处作为竞争手段，在差异比较中占据优势地位，便形成了差异优势战略。这里的差异包括作品质量、档次、产地、题材、品种、画家以及售前售后服务、销售地点等方面。差异优势策略使卖家在经济实力、经营经验等方面的优势，成功地转化为产品、服务、宣传等方面独具特色的差异优势，尽量减少与竞争对手正面冲突，并在某一领域取得竞争优势地位。比如专门经营或者专门投资当代中国画作品，它与其他时段作品的差异就比较明显。第一，符合更多人的审美口味；第二，无论是作品风格还是价格区间，选择余地更多；第三，真假辨别比古代和近现代画家的作品相对容易；第四，如果选择正确，作品增值空间大。事实上，消费者对具有特色的产品可能并不计较价格或无法进行价格比较，从而可以高价销售取得更多利润。同时，具有特色的产品又可以阻碍替代者和潜在加入者进入，提高与购买者、供应商讨价还价的能力。但实施这一策略可能要付出较高的成本代价，因为当较多的顾客没有能力或不愿高价购买特色产品时，提高市场占有率较困难。四、集中优势策略。此策略要求卖家致力于为某一个或少数几个消费者群体提供服务，力争在局部市场中取得竞争优势。将经营精力集中于局部市场，所需投资费用较少，可以在激烈竞争中求得更多的生存与发展空间。同时，这一策略既能满足某些消费者群体的特殊需要，有与差异策略相同的优势，又能在较窄的领域里以较低的成本进行经营，兼有低成本策略类似的优势。然而，集中优势策略也有一定的风险，比如当所面对的局部市场的供求、价格、竞争等因素发生变化时，就可能使卖家遭受重大损失。

在中国画市场的竞争过程中，除了上述策略之外，不同商家根据自身情况，还应该重视一些策略，以提高竞争力。比如实力雄厚的顶级业内商家，就需要关注市场领先者策略。这一策略具体包括扩大需求量策略，即不断发现新的购买者和使用者，开辟产品的新用途，增加产品的使用量等等。还有保护市场占有率策略，提高市场占有率策略，都是旨在通过提高市场占有率的途径，增加收益，保持自身的成长和主导地位。而实力相对次一级的商家，就需要重视市场挑战者策略，具体包括确定策略目标和挑战对象，选择进攻策略等等。再次一级的商家，也是从业者中最大多数的商家，则应该重视市场跟随者策略，具体包括紧密跟随、距离跟随和选择跟随等方式，让自身的生存与发展更有针对性。还有一部分实力相对较弱或者经营目的、理念、方式比较特别的商家，需要重视市场补缺者策略。因为市场补缺者，往往是指精心服务于总体市

场中的某些细分市场，避开与占主导地位的从业者进行竞争，只是通过发展独有的专业化经营来寻找生存与发展空间的商家。这部分商家需要明确掌握自己的经营是否有足够的市场潜量，目标人群是否具备相应的购买力。同时，商家还要清楚利润增长的潜力；自己从事的经营是否对主要竞争者具有吸引力；是否具有占据该补缺基点所必需的资源和能力；已有的信誉是否足以对抗竞争者等等，只有对上述信息做到心中有数，制定的市场补缺者策略才会有效，才能善于发现和尽快占领自己的补缺市场，并且不断扩大和保护它。

二、信息不对称与交易机制

信息不对称指交易中的各方拥有信息量不同。因为在社会政治、经济等活动中，某些人由于种种原因，拥有其他人无法拥有的信息，由此造成信息的不对称。特别对市场经济活动而言，掌握信息比较充分的人，往往处于比较有利的地位，而信息贫乏的人，则处于比较不利的地位。信息不对称会导致市场交易双方的利益失衡，影响社会的公平、公正的原则以及市场配置资源的效率。

中国画市场是一个信息极为不对称的市场，作品的欣赏、鉴别、品质判断等问题都需要很高的专业水准。通常情况下，卖家比买家拥有更多关于交易物品的信息。如果卖家是画家本身，那么他很清楚地知道自己要出售的作品创作时状态是否不错，目的是否单纯，是否是自己的精品；如果卖家是画廊或代理商等中介，那么他们也很清楚进货时是什么价格，真假有多大把握或者推销时自己制造了多少水分，等等。所以，中国画市场的信息不对称很容易出现问题，具体而言即代理人问题、道德风险问题和严重的逆向选择。

所谓代理人问题，是指代理人并不总是为了委托人的最大利益而行事，很多情况下，代理人的决策是尽可能使自身利益最大化。为什么说卖家是代理人呢？因为中国画市场中的卖家拥有买家没有的信息优势，卖家可以获得商品价值以外的报酬。于是，在看似自愿公平的表象下面，交易关系由于信息不对称变成了"委托—代理"关系：交易中拥有信息优势的一方为代理人，不具信息优势的一方是委托人，交易双方实际上在进行信息博弈。在这样的交易关系中，占有信息的一方将作品进价以外的信息变现为信息租金。俗话说，隔行如隔山，这座山正是信息不对称，而要获得这些信息，需要付出成本。信息不对称实际上可以被看做对信息成本的投入差异，如消费者往往没有对商品的生产信息投入成本，因此势必会出现投入成本差异，卖家利用信息投入差异获取利润，是为了补偿先前自己付出的信息成本。如果是合理补偿，不会影响效率、公正性等交易原则。如果代理人在面对利益诱惑时，不能坚持原则，有意识地

误导消费者，长期下去对市场产生的负面作用不堪设想。

由于信息不对称，还可能出现道德风险问题。比如，某画家和画商签订了供货的合同要出售一批作品。但是，该画家同时还和其他画商签订了供货合同，庞大的数量需求使他无法保质保量完成每张作品。于是，画家完全有可能把一些粗制滥造的作品交给画商，而画商则可能因种种缘故未能判断出作品的好坏，结果就因画家的道德问题而蒙受损失。有时候，某些名声很大的画家甚至会发展到批量复制自己作品来满足市场需求，简直是人品和画品同时沦丧。至于交易时作品的真伪问题，更是道德风险的集中体现。很多鉴定专家不能很好地坚持职业操守，或者出于各种人情世故，违心地做出鉴定结论蒙蔽消费者。这一点在以后的论述中会有详细介绍，这里不多说了。拍卖公司的交易相对透明公正，但也普遍存在着道德风险问题。比如某些拍卖公司为了达到理想的总成交额，达到轰动效应和宣传效果，会虚假创造拍卖价和成交纪录。个别拍卖公司还会通过媒体进行虚假宣传，诱导消费者。再举个例子，有些卖家可能通常情况下不会去坑人，但难保自己被人设计了，一时打眼买了假货，怎么办？价格不高有时就认了，假如偏偏上了个大当，损失惨重，于是产生出手赝品的念头也在情理之中。

代理人问题和道德风险问题的严重后果，就是导致逆向选择。逆向选择简单地说，即由于市场信誉太差，好的贵的东西无人问津。例如，画商可能把一些赝品次品拿来充当真品精品出售，而买家因为专业知识不足极易上当受骗。久而久之，买家会认为市场上没有真品，只有冒牌货泛滥，最终导致好东西没人敢买。目前，这种逆向选择的现象在中国画市场已经出现了。

中国画市场中的信息不对称情况如此普遍，以至于影响了市场机制配置资源的效率，造成因信息力量对比过于悬殊导致利益分配结构严重失衡的情况。再者，信息不对称问题对于中国画交易机制的影响也是明显的。我们知道，中国画本身的价值判定就存在着模糊性复杂性；画家行为也有道德风险；形形色色的交易中介形态在信息的完备与对称程度方面各有不同；艺术品消费和投资者等各种参与人员的行为动机各有差异，存在着非理性和机会主义倾向，交易机制也会因此变得更加不透明。简言之，中国画市场上存在着很多中介环节和因素，形成了一种复杂的结构并造就了中国画市场复杂的交易机制。交易机制复杂，就会产生高昂的交易费，既包括买方需要支付的信息成本，如鉴别真伪的信息成本，支付画廊和拍卖行的佣金；也包括卖方需要支付的市场推广和营销费用，还有艺术品交易的相关税收等费用。此外，中国画市场参与者中的很多有限理性和机会主义行为，使市场交易出现很多噪音，也抬高了交易费用。

综上所述，信息不对称正在导致中国画市场变得运行不畅、交易不透明以及市场运行效率不高。所以，当前的工作是必须根据实际情况设计相关交易制度，旨在面对信息不完全和不对称时，保证现实经营活动能够有效率地运行。

三、市场错位与秩序混乱

中国画市场的交易体系和市场结构源自西方艺术市场的经验和模式，但同时又和西方艺术市场存在不少差异。这些差异的出现和形成，既有发展阶段不同的原因，也有经济文化以及体制等更多外围原因。就市场竞争主体而言，西方艺术市场中画廊是画家作品主要的流通渠道，同时也是市场竞争的主体，但中国画的市场竞争主体却是另一个对象——拍卖公司。一级市场画廊的基础地位和生存空间备受挤压，作为二级市场的拍卖公司却处于强势地位，一、二级市场严重错位。

画廊作为转卖市场，也是基础市场。通常它的功能是收集市场基础数据、为二级市场输出和推荐成熟的艺术精品。而现实中，中国画廊业的基础性角色正在不断丧失，也影响到了拍卖市场。不少拍卖时出现的赝品和次品，恰恰是从画廊渠道流通过来的。在一级市场得不到良好培育的情况下，作为更高交易平台的二级市场，必然难以建立正常的交易规则。同时，中国大多数画廊的经营定位起点较低，它们通过低买高卖赚取利润，经营内容多是批量的商品画、工艺品、复制品或印刷品，基本都谈不上品级。而且，这样的经营同质化竞争很严重。所以，画廊在艺术品市场上的地位和份额越来越小。

另一方面，拍卖公司较之于画廊财力更雄厚，既能够征集和收购到名家精品，又频繁举行小拍为中低档作品提供销售渠道。加上拍卖具有特殊性——以出价者最高为原则，体现了一种公开透明。而且拍卖的竞价形式，会放大人们的购买和占有欲望，最终使拍品的高价获得者产生一种心理占有和身份确认以及象征成就感。因而，在某种程度上，拍卖公司拍卖的不但是商品本身的价值，还包括拍卖商与竞买者共同赋予拍品很高的想象价值。加上拍卖公司在必要的情况下，会不惜重金进行广告宣传以吸引关注，其高价成交记录还能够迅速带动和拉升作品行情，也让一些画家心动不已，于是越过画廊，直接将作品拿到拍卖公司竞拍。而某些拍卖公司为了增加拍品数量，也愿意与画家签订私下协议。甚至有的画廊主动与拍卖公司联手，将自己代理画家的作品送到拍卖公司。相比之下，国内画廊一般规模小、实力弱，融资也面临困难，难以担当起代理和宣传画家的职责。因而，画廊既无法吸引知名画家又缺乏风险承担能力且不愿意代理无名画家。反过来，有些画家也认为，将作品交给画廊代理，

自己在经济方面会受到损失，而且有画廊这个中介，不便于逃避税收。于是，他们选择自己做兼职经纪人，直接面对卖家交易或者直接送拍，严重破坏了市场秩序。综上可见，拍卖公司以其竞争性和某种程度的透明性以及广泛的媒体、社会关注度，完全压倒画廊在市场中处于主导地位。

不可否认的是，画家和拍卖公司的市场行为不规范，严重破坏了一级市场中画家、画廊、购买者的关系结构，大大削弱了画廊应拥有的作品资源，对画廊的持续性发展极为不利。而拍卖公司取代画廊的市场基础性功能长此以往也会逐渐失去市场的高端意义而沦为一个"大卖场"。

目前某些政策也造成了中国画的一、二级市场倒置。由于销售艺术品和销售普通商品在税收上没有分别，如果交给拍卖行，却只需要交纳3%个人所得税。所以，有很多画廊直接把画往拍卖行送，这也变相支持了二级市场。艺术活动家董梦阳认为，有如此政策，连以画廊为基础组成的艺博会的生存发展，也会面临很大困难。现在艺术北京和上海春季沙龙的展厅内，按照国际惯例理应壁垒森严的画廊和拍卖公司共处一室，国内的艺博会实际上向拍卖公司缴械投降了。

中国画一、二级市场关系颠倒的状态反映了一个现实，即市场行情主要由拍卖推动。可以看到，在中国画拍卖市场中，资本的强大操纵力量严重影响了学术判断，投资者无法以前瞻性眼光掌握作品升值的主动权，很容易从拍卖公司买入高档流行产品，使风险居高不下，从而加剧拍卖市场的波动性，形成恶性循环。

在中国画市场交易体系的发育过程中，不仅是一、二级市场秩序与作用扭曲的问题，更大的问题应该是私下交易的广泛存在。据不完全统计，中国画市场私下交易的成交额大约可以占到总成交额的2/3左右，不仅对一级市场造成严重冲击，压缩画廊业的发展空间，更为重要是，私下交易的不稳定性和定价随意，直接阻碍了市场中介机构的发展。尽管评论家们不断批评当前的画家太浮躁，离市场太近，呼吁画家回归艺术创作的正常状态。但现实状况依然不容乐观——画家往往不止给一家画廊供货，还会把画直接卖给藏家，在一些博览会上，画家甚至租摊位亲自卖画。著名学者豪泽尔认为，诸如画廊这样的艺术品中介帮助建立了艺术生产者与消费者之间经常的联系，也制造了对艺术保持固定兴趣的顾客，使艺术家不必想着如何去讨好他的公众。意思是说，画廊与经纪人原本应该成为画家与市场之间的一堵防火墙，但日益猖獗的私下交易不仅打破了市场的生态链，也伤害了画家的创作力。更有一些功成名就的画家，禁不住利益诱惑无暇冷静创作，热衷复制自己的作品；一些画家甚至还雇佣枪

手代画。现在假画泛滥，固然与有些卖家求财心切有关，但也与画家私下交易有关。某些名家一再抱怨自己的作品被人仿造，其实很大程度上应该反思自己是否真正遵循了市场秩序。事实上，作品进入市场后，只有在阳光下操作，才能形成成熟、稳健的市场发展环境。

中国画市场的另一个重要特点是礼品市场规模惊人，而私下交易中份额最大的正是礼品市场。礼品市场的规模之大和影响之巨，某种程度上已经左右了整个市场的逻辑和市场标准的判断。简言之，在中国画市场中，市场价值规律的建立及定价机制的形成是由礼物市场的情况决定的。比如谁的画更容易作为礼品被馈赠，更容易通过馈赠而获得回报，那么谁的市场定位就高，进而会模糊并影响公众乃至批评家的判断，出现谁的市场定位高，谁的学术定位就高，谁的艺术价值就高的异象。原本应通过画廊来实现作品的学术与市场价值，现在却以这样的形式来确定作品的价值和建立市场秩序，不可谓不颠覆。实际上，这正是因为礼品市场的私下交易形式造成的——跳过了批评和市场的研究与检验，作品的艺术价值被另一种实用价值替代了。

中国画市场秩序混乱还体现为画廊业的自律性欠缺和走穴现象泛滥。画廊作为商业中介，可以使潜在的顾客变成现实的顾客，把艺术品变为商品。它不仅给画家经济利益，也能为画家带来声誉。然而，有时候为了追逐更大的经济利益，画廊会对某画家或某作品进行过度宣传炒作。这样的现象不仅出现在实力雄厚的大画廊，也包括中小画廊，对购买者判断作品的价值产生干扰，以至上当。画家走穴委婉的说法叫"笔会"，画家们带着毛笔和印章兴冲冲地满世界转悠，在每一个约好地点当场作画，当场拿红包。显然，笔会上的创作都是即兴式的——当然即兴创作并不代表结果必然糟糕，但灵感与即兴同时出现，几率微乎其微。加上画家在创作之前就已经明确自己的目的，创作之后作品也不用经过学术监督的程序。所以绝大多数情况下，笔会上的即兴创作都比较随意甚至不负责任。说到底，画家走穴依然属于私下交易的范畴，因为画家直接面对买家。而这些买家又大都只是附庸风雅，看不懂专业性较强的作品。其实，在无数中国画投资大军中，出于个人审美需要而自己购买、自己收藏的收藏家凤毛麟角，但需要中国画作为礼物的投资者却随处可见。画家走穴扰乱市场秩序，也与买家的素质有很大的关系，正是因为有需要才会有生产——画家"走穴"的地域之广与需求量之大，让大量流入市场的作品都不具备收藏价值。

私下交易还给画家税收的监管带来诸多不便。1997年，国家税务总局便针对个人艺术品拍卖所得收入的纳税问题，发布了"国家税务总局关于书画作品、古玩等拍卖收入征收个人所得税的通知"，但从公布之日起，通知就一直

停留在书面效力上而未予实施。从大的方面来讲,中国对于艺术品市场税收有一些政策规定,但管不了私下交易。与艺术品市场总规模相比较,艺术品投资市场的税收少得可怜且流失严重。原因有二:一是监管制度的缺乏,艺术品交易在中国目前基本上是现金交易,而且大量是私下交易,因此对此税收很难监管;二是艺术品的生产和流通机制与其他商品不同,其中间环节的税收难以征收。由于对美术作品的生产、交易和流通几乎没有税收监管,所以画家和藏家都乘此机会逃税。原本纳税意识就不强,再加上交易缺乏凭证,画家和藏家自然选择私下交易躲避税收征管。大规模的逃税行为,严重破坏了健康的市场交易规则。

除了一些专业画廊有比较规范的经纪人制度之外,中国画市场中"人情式"的经纪人是一大特色。比如子女帮父母、学生为老师、夫妻朋友间的互助,都是人情大于规范,以面子过得去为准。显然,这也是导致市场秩序混乱的因素。

整体上看,目前中国画市场供大于求,中低端从业人数激增而高端艺术家相对稀缺,作品市场结构属于失衡状态。由于创作态度和创作方式的特殊,精品鲜见行画充斥。供货渠道在混乱中迅速扩张,拍卖、展览、画廊、网上营销等渠道的多样化已经演变成过度化甚至混乱。深层来看,中国画市场机制与诚信尚未完善,法律法规亦不健全,种种因素导致保障机制和监管机制缺失,滋生出市场投机心理,市场投机行为蔓延。当整个市场都以赢利为最终目标时,不规范操作就会泛滥,整个市场的秩序也混乱无序,更谈不上健康发展了。面对这样的情况,画廊必须努力建立与画家、买家的信任,发挥自己应有的角色职能:既联结也隔离画家与买家,使画家能较自由地创作和处置自己的作品,让画家与买家之间更为平等的交换关系成为可能。

四、中国画市场的发展态势

近几年中国画市场从发力到火爆再到降温,经历几乎可以用冰火两重天来形容。其间,金融危机冲击加上学术支撑匮乏使得泡沫充斥的市场价格急转直下,大投资基金和投资机构也随之采取了保守策略,整个市场结构不断调整。投资者普遍具有市场风险的预期,避险情绪成为市场的主导气氛,于是市场热点分散,市场冲高受阻,成交量下降。正是这股强大的保守情绪,导致进场资金支撑不足,市场化进程不畅。更重要的是,投资者对市场的信心发生了动摇,它将促使市场进入调整乃至下滑阶段。不过,中国画市场的确也到了应该冷静反思的时候——毕竟,在学术理想缺席、评价体系失效、价格制定混乱、

供给关系失衡的情况下，任何艺术市场都不可能继续健康发展。

先说当下中国画市场发展的宏观形势。中国35年经济高速增长，宏观经济政策和市场经济蓬勃发展，对国内中国画市场的整体运行影响巨大，在迅速纳入全球化艺术品市场的一体化进程之中。其间，国家经济政策对中国画市场的长期走势有直接影响，当国家采取紧缩的货币政策时，存款利率上升，更多的闲置资金进入银行，市场流通资金减少，中国画市场成交量便会下降，只有少数供给弹性小的艺术品不受影响继续保值增值。而当国家采取宽松的货币政策时，存款利率下降，会突出艺术品的保值增值功能，进入中国画市场的资金量则会增加，成交价格随势上升。

总体上看，中国画市场的走势和狭义货币供应量之间存在着明显的趋同性。什么是狭义货币供应量呢？简单地说，就是流通中的现金和企业活期存款、机关团体部队存款、农村存款、个人持有的信用卡类存款的总和。狭义的货币供应量情况是一个国家流动资金的市场流动性体现。根据统计，2008年受国际金融危机影响，中国画市场流动资金和成交额显示为低点，2008年年底和2009年经济复苏后，两者短时间内又迅速升温。2010年上半年，经济高位回落，央行又缩银根，加大流动收缩力度，中国画市场的成交额便呈下降趋势。不过近6年来，中国画拍卖市场总成交额的变化率与国内狭义货币供给量的变化率一直保持着大约半年滞后期的联动关系。如果市场流动资金量匮乏，投资性资金大幅撤退，高端购买力就会明显下降。眼下，高速发展的中国经济已然放缓脚步。中国画市场的现状也表明，经济大环境退烧后将迅速淘汰竞争实力差的市场主体，投机资本也会陆续退出，理性投资方式将受到更多青睐，这其实有利于市场结构的调整。尤其最近两年，一方面市场泡沫不断被挤压；另一方面高档精品依然看涨，说明以投机为目的的藏家群体正在减少，即使面临国际金融危机或者国内经济形势不甚明朗的情况，真正有价值的作品仍然不乏买家，显示出以喜好为目的的收藏群体正在逐步建立。

中国画投资与金融市场接轨，资产化、资本化、证券化的趋势将会越发凸显。近年来，中国金融市场的产品创新，诸如艺术品投资基金、艺术品权益拆分或艺术品份额交易等形式，都为中国画投资与金融的接轨开启了探索之门。应该看到，资本逐渐聚集中，中国画市场资产化、资本化的势头已经成为一个新方向。但中国画市场资产化进程的障碍依然存在，比如绝大多数情况下，中国画作为资产评估进不了国家法定序列，于是抵押、贷款等艺术品与资本结合的常见形式便难以出现。尽管目前缺少成功经验，中国画投资的金融化却是不可逆转的趋势。

再说具体形势。一是画家的生存境遇有恶化趋势。几年来中国画市场的吸金能力成为社会关注的热点，这让中国画创作队伍迅速膨胀。专业的非专业的，画得好的画得不好的，甚至称不上画家的人，都想来分一杯羹。同行间的竞争不断加剧，生存环境也不断恶化，真正从事绘画创作的生存压力增加了很多，隐性失业的可能性日益威胁着整个行业。

二是与上一条相应的情况，作品质量和数量成反比例增长。当今中国画市场中只有不足一成的作品勉强可以被称为艺术品，加上还能勉强说得过去的行货，最多也不过两成，剩下的基本上可以用次品和废品来形容。美术作品应该具有的风格唯一性与审美独立性，则不见了踪影。

三是市场供给过度致使中国画价位整体相对低迷。在供应渠道繁多竞争激烈，供给量过剩的同时，市场又面临着近乎掠夺式的开发，买家和卖家都在不择手段地运作。虽然前两年有大企业、大财团和艺术基金等多种新资本介入中国画投资领域，也一度促进了市场发展并拉高价格，但目前这些新资本大多撤出或处于观望状态。也许高端作品价格没有明显回落迹象，有些名家的精品甚至还在上升，但这并不表示整体价格的走势乐观。应该说，惨烈和混乱的低价局面短期内将继续维持。

四是由于市场中作品的水分太多，所以真品、精品的价格会不断攀升。古代绘画和近现代绘画，是目前也是将来一段时间内高端作品的主导，而当代中国画将在广度及深度上深入调整，并不断挤掉泡沫。

五是中国画市场已经进入了消费阶段。与单纯的投资功能或礼品功能不同，中国画的消费阶段是指对中国画投资开始以审美愉悦为核心。这说明中国画市场呈现了独特的文化特性，也搭建了正常的收藏文化架构。因此在接下来的时期内，新兴的消费形态将凸显文化视角、文化背景及文化价值在作品价值构成中的地位，也会进一步影响收藏文化的价值判断和取向，进而拉动中国画市场的发展，改变中国画市场的格局。

六是前两年中国画市场回暖，使市场结构出现了多元化趋势。如今礼品市场、投机市场、投资市场以及收藏市场都得到了不同程度的增长，虽然眼下经济状况不佳，但市场结构的多元化趋势还将继续下去并取得发展。

七是中国画的创作者构成会有新的变化，有实力的青年画家将成为未来市场上的主力军。具体来说，是20世纪60、70年代出生的青年画家，将进一步确立地位。这批画家的作品整体上呈现出与传统中国画迥然不同的气质，是中国新时期文化特征的体现，也更符合新兴收藏群体的欣赏口味。

第三节　中国画市场秩序的改进措施

目前，中国画市场正走在障碍重重的道路上，来自观念认识、体制及政策方面的不协调因素，深刻地影响着其纵深发展。如何建立面向资产及资本市场的规范化运行机制及与此相匹配的政策体制，是业内应该研究的重要课题。简言之，就是必须正视困难处境，尽快拿出全面改进市场秩序的有效措施。

在此，诚信体系建设是重中之重。概括起来说，一是建立中国画的产权认证体系、保真体系，确保进入交易流程的艺术品产权明晰、真实可靠；出台有关艺术品投资的法律法规，从制度层面完善政策体系的配套；建立与中国画市场体系、国家经济发展战略及文化产业政策相结合的艺术品投资和理财方式，为中国画投资提供更正规的资产化服务体系；建立畅通的中国画流通体系，使中国画作品资本化过程中出现的担保、抵押和变现得以实现；加大艺术品市场整治力度，建立风险监管体系。二是依赖政府因势利导，规范市场行为，鼓励大众参与，优化环境，培育投资氛围。三是完成不同层次的市场标准化建设，既可以对进入交易市场的艺术品产权的真实性、流传的有序性进行有效控制，又可对市场资产化过程的规范化进行控制。四是有一定的价格判定标准，让资产价值量化。五是进行系列指数的发布，也可以进行交易市场的微观结构理论及交易制度设计研究，避免黑幕交易，更可以充分利用高科技手段搭建一个公正、科学、现代化的交易平台。六是加强相关机制建设，可以将市场中重大信息尤其是相关指数的发布迅速、准确地提供给买卖双方，实现买卖双方信息的公开、透明与对称。[1]下面深入探讨这个话题。

一、加强政府监管职能

良好的市场秩序离不开政府的有效监管。客观来看，政府的管理力度不够与中国画市场秩序的混乱有着直接关系。所以，相关职能部门应加大宣传和管理力度，依据已出台的各种规章制度严格执法。版权管理部门，既要加强版权交易的宣传和管理，又要依据《著作权法》、《著作权行政处罚实施办法》等规定，严肃处罚侵犯他人知识产权的现象。文化管理部门根据《美术品经营管理办法》和《文化市场行政执法管理办法》的规定，明确制假、售假、拍假等不法行为的处罚手段和处罚标准，加强对中国画市场的日常管理和行政执法。

[1] 西沐.退出机制缺乏是艺术品市场最大风险[EB/OL]. http://news.china.com.cn/rollnews/2011-07/25/content_9132227.htm

工商管理部门依据《反不正当竞争法》、《工商行政管理机关行政处罚程序规定》等规定，坚决取缔无照经营，依法整改知假卖假的经营机构。一旦发现交易中的赝品，立刻予以没收销毁防止再流通。司法部门应加强监察和审判中国画市场中违法和犯罪现象的力度，不能让制假售假者逍遥法外。税务部门，应当严格落实税收政策，建立有效分辨虚假成交的办法，按照成交总额计收营业税和所得税，对故意偷税、漏税、逃税的行为更应严肃处理。

要之，只有不同相关职能部门分工协作，在自身的权力范围内行使行政管理和处罚功能，共同拒绝扯皮，才能对改进中国画市场秩序起到真正意义上的监管作用。

二、规范作品评估鉴定

缺乏有效、权威的作品评估和鉴定体系，谁说的都有效，谁说的又都无效，也是导致中国画市场秩序混乱的重要原因之一。因此，让评估和鉴定工作变得权威、规范和标准，已经迫在眉睫。先说评估。

一是目标。2011年，国家发改委国际合作中心就如何建立中国文化艺术品评估体系立项，中国收藏家俱乐部联合文化部及各大博物馆、大学研究机构及国内外专家、学者、行家、藏家，成立了中国收藏家俱乐部TCCC文化艺术品研究院，旨在研究出一套以价值评估为基础，资产评估为重点，着力于市场定价与价值认定的评估体系。这套评估体系采用了"6-2-2"的标准化机构评估方式，即"科学规范流程＋科学鉴定＋艺术鉴定（专家鉴定）"的鉴定方法构架。其中，鉴定评估测定的60%，依靠一套标准化程序手册；20%依靠仪器和科技手段；另外的20%将由专家经验构成。[1]

二是中国画作品价值的评估方式。笔者认为，美国现行的艺术品价值评估方式，值得借鉴。具体来说，就是公平市场价值、重置价值、现金价值三种。现金价值很好理解，不用多解释。公平市场价值，是银行和法律机构所需要的评估方式，用于评估艺术品捐赠和遗产继承中的税务问题。公平市场价值是艺

[1] 该评估体系的建立在目前尚处于课题阶段。"6-2-2"标准化模式中的"6"，即"科学规范的流程手册"还未出台；第一个"2"的"科学鉴定"，还没确定合作机构；第二个"2"的"专家鉴定"，则专家组成机构及人员名单也未形成。所以，对艺术品如何进行真伪鉴定和价值评估还不是很明确，整个评估的流程缺乏透明度。"中国收藏家俱乐部"虽然是在国家发改委国际合作中心文化产业研究所的立项授权下执行整个评估体系，但是"俱乐部"本身是由三个文化机构、《收藏》杂志社共同发起，并联合新浪收藏、大课堂等共同组建的非营利性社会团体。这样非官方背景的评估机构还没有作为评估机构的口碑和公信力。虽然其出发点是扭转国内鉴定评估机构的"一家之言"局面为"第三方之言"，但在对艺术品真伪鉴别的权威方面没有太多优势。参见"佚名. 第三方艺术品评估体系在摸索中前行[EB/OL]. http://art.china.cn/market/2012-05/07/content_4989441.htm"。

术品买卖双方都自愿接受的价值。与批发价或零售价没有直接联系，但可以有联系。重置价值主要用于保险价值评估，是艺术品所有者注明若损坏艺术品所需赔偿的价值，此价值经常是顶级零售价格。由于中国画作品无法找到相同的替代物，所以重置价值的评估是根据当前相似作品的零售价格来确定。同一件作品用不同的评估方式，将会产生不同的价值判定，故而很多时候公平市场价值与重置价格会相差很大。但两种价格都是合理的，只不过用处不一样。一个专业的评估师必须了解公平市场价值、重置价值和现金价值这三种评估方式并明确其不同的适用对象和适用范围。如果无法区分一件艺术品的市场价值和重置价值，混淆起来进行价值判断会在法律和经济上产生严重后果，直接影响到买家利益。[1]

　　三是评估报告的规范化。一份合格的评估报告，应该具备以下基本要素：1.对评估作品要有准确细致的介绍，包括尺度、媒介等并配有图片；2.对评估目的及用途要有明确阐述；3.陈述用于评估判断的其他附属相关评估证据；4.描述并且解释评估方法；5.证明评估师与该评估项目没有直接利益关系，不会对评估结果产生诱导；6.呈现评估师在评估报告中为证明价值因素及艺术家作品的市场价值现状；7.所引用材料的出处及遵循的方法；8.陈述艺术品背景资料（收藏家背景，展览背景等会影响估值的信息）；9.评估师的资质证明、简历、评估协会出具的该评估师道德信用评估数据；10.评估师签名表示整个评估是在其的监督下进行的。[2] 在上述十条要素中，绝大多数都没有出现在国内的艺术品评估中。事实上，缺乏结论的来源以及评估师在评估中的客观立场证明等重要信息，会给评估结论的法律效应大打折扣。而有效的评估体系和评估机制，必须建立在一个透明与法律健全的交易平台基础之上，做不到这一点，再美好的设想也只能是纸上谈兵。遗憾的是，目前中国还没有针对艺术品评估的确切法律条文，所以必然会面临诸多风险，比如所评估的艺术品是否合法[3]，又或者在评估之后评估人同意他人使用已被质押、典当、拍卖的艺术品版权等权利，这样也会间接造成评估体系受到侵害。

　　四是目前国内艺术品评估的现状。国内已经有两个相对正规权威的文化艺

[1] 参见佚名. 艺术品价值评估体系：抑制西方拍卖行假拍的良方 [EB/OL]. http://www.njdaily.cn/2012/0706/172435.shtml

[2] 参见佚名. 艺术品价值评估体系：抑制西方拍卖行假拍的良方 [EB/OL]. http://www.njdaily.cn/2012/0706/172435.shtml

[3] 有些国家级文物艺术品是不允许交易的，或者评估方通过非法渠道获得的艺术品，这样即便是通过"第三方"的评估鉴定，也将面临无效的法律风险。

术品评估鉴定机构,文化部文化市场发展中心艺术品评估委员会[1]和中国艺术品鉴定评估委员会[2]。这些机构以及所采用的评估体系都有官方背景,虽然突出了公信力,但同时却降低了其立场的客观、中立色彩——因为对艺术品进行评估应该是独立于卖家与买家之外的,包括艺术品持有人,各种与艺术品相关的金融类、融资类机构,如银行艺术品投资理财部、典当行、艺术品融资租赁机构、艺术品保险公司等等。但目前国内的评估者和买家,都具有明显的"官方背景",所以也存在着不少弊端和隐患。比如"官方"可以成为一副双面面具,一面是政府的权威性和监管公信力,另一面则是遮羞布:当利益成为唯一目的,便有可能借口官方信息的公开性透明度有限,让评估结果不公开。

再说鉴定。鉴定和评估其实是不可分割的,前面已经提到的评估措施同样适用于鉴定工作,如建立从业资格认证,确保机构的中立性、手段的科学性以及过程的公开性等,但在细节方面两者也有不同,如规范化的鉴定报告应该包括哪些基本要素。当鉴定机构出具鉴定报告时,格式必须严格遵循国家《司法鉴定文书示范文本》的规定,内容有:1. 编号;2. 绪言;3. 案情摘要;4. 检验过程;5. 分析说明;6. 鉴定结论;7. 结尾;8. 附件。鉴定过的作品尤其是那些具有较高历史和艺术价值的作品,还应该为它们建立一份档案或者说是一份备案,这就是作品的身份证明。同时应该充分利用先进影像技术、印刷技术的水平与能力,通过化学微量元素对作品进行无损、隐蔽、长久的防伪技术加工,设立防伪证书号码、防伪标识分布以及其他信息,储存为电子档案供网上查询。[3]在此,必须意识到备案工作的严肃性、权威性,将人们已经掌握的文化艺术资源,在一定流程及规范标准的指导下,形成不同层次、不同类型的记

[1] 文化部文化市场发展中心艺术品评估委员会,是2006年文化部文化市场发展中心为规范和加强全国艺术品市场管理,开展文化艺术品评估、咨询等服务的常设机构,在文化部文化市场司指导下开展工作。评估委员会设立书法绘画、玉器珠宝、金属器、陶瓷、综合艺术、科技检测、法律、艺术市场8个工作委员会。评委会由国家文化、公安、工商、科技、海关、司法行政监督机关,以及国家科研机构、文化艺术机构、高等院校等团体及艺术品领域专家和艺术品市场专业人士、民间收藏人士共同组成。其服务内容包括:为政府部门规范、管理市场提供专业支持;逐步完善中国艺术品行业登记认证数据库;为艺术品提供真伪鉴定及价值评估并提供收藏建议及鉴定证书;为当代艺术家艺术作品的整体价值进行评估并提供鉴定证书等。参见"佚名.第三方艺术品评估体系在摸索中前行 [EB/OL]. http://art.china.cn/market/2012-05/07/content_4989441.htm"。
[2] 中国艺术品鉴定评估委员会(CHINESE ARTWARE APPRAISAL COMMITTEE),是由中国艺术家协会组建,在文化部指导下运营的一家具有艺术品鉴定评估资质的常设机构。中国艺术品鉴定评估委员会所设部门有:委员会办公室、鉴定评估中心、实验测试中心、教育培训中心、市场策划数据中心、各省直辖市自治区工作联络站等。该委员会在中国艺术品鉴定评估行业里首先提出"谁鉴定评估,谁承担责任"的鉴定原则,一度受到藏家的支持。参见"佚名.第三方艺术品评估体系在摸索中前行 [EB/OL]. http://art.china.cn/market/2012-05/07/content_4989441.htm"。
[3] 参见魏飞.美术作品交易的法律规制 [D]:[博士学位论文]. 北京:中国艺术研究院,2011.70

录,同时也赋予它们历史价值。

此外,建立一个由国家级、省级、市级乃至县级相关鉴定机构共同构成的多级鉴定系统,做到覆盖面广、等级明显以及相关信息资源共享。中国眼下最权威的鉴定机构,是国家文物鉴定委员会,各地的文博机构也都有鉴定资质和能力。应该利用这些现成的资源,进行系统改造。一般的艺术品在低一级鉴定机构鉴定,出现争议就委托高一级鉴定机构鉴定,出现重大争议或涉及文物级作品时,则提交最高级鉴定机构进行鉴定,同时也可以让没有官方色彩的第三方鉴定机构介入,成为该系统的有效补充。[1]

三、实行从业资格制度

刚才已经在规范评估鉴定时提到了从业资格问题,但这个问题要拿出来独立讨论,因为对中国画市场而言,它的重要性和迫切性实在突出。

实行从业资格的主要对象有三个:经营者、评估者和鉴定者。在一定程度上,后两者可以统一起来讨论。这里先说经营者的从业资格,关键是建立经营主体指标系统、经营商品指标系统和物价指标系统,只有达到一定的指标要求,才能具有从业资格。市场经营主体指标系统的因子有:主体资格,包括经营主体的权力能力与行为能力的基本适应率;主体素质,包括生产经营能力与主体资格基本适应率;主体行为,包括守法经营率、不正当竞争率、侵害消费者权益率、构成行政处罚率、法律制裁率等指标。商品指标系统的因子有:商品的种类;商品的质量,包括合格商品占有率与假冒伪劣商品占有率;精品产品占有率。物价指标系统的因子有:明码实价率、市价率和由于质量等原因引起的价格问题。三者当中,尤以市场经营主体位置最为重要,因为它是市场秩序的主要发生源,其整体素质优劣很大程度上决定着市场秩序的好坏。所以,对市场经营主体的指标系统制定,需要格外重视。

再看评估和鉴定的从业资格。目前,无论是国内还是国外,资深的艺术评估或鉴定专家大多曾经是美术馆的策展人、大学教授以及具有美术史高级学位的学者。他们有着多年的研究经验,商业画廊市场运作经验,有些仍在任教,有些是艺术品经纪人。但不同之处在于,国内的从业者没有一个权威评估协会颁发的资质认证,而这在艺术品市场比较成熟的欧美国家是不可想象的。比如美国,评估师需要提交评估报告给评估协会的国家级评审团评审,并且要经过一系列严格苛刻的考试包括道德考试、四个专业考试、美国评估法考试及相关

[1] 参见魏飞. 美术作品交易的法律规制 [D]: [博士学位论文]. 北京:中国艺术研究院,2011.70

评审流程，才能拿到美国评估协会的执照。近期，美国评估协会还取消了长期道德信用资格，这就意味着评估师需要定期到评估协会更新他们的道德信用资质。可见，取得评估师资格非常不容易，更无法一劳永逸。[1]据此认为，美国评估师的认证方法非常具有参考价值。此外，合格的评估师还必须熟知艺术家、流派及相关市场，这样才能在评估中比较、计算艺术品的价值，而在评估艺术品价值时，不同等级的市场价值会有很大差异，故而评估师必须经过学习和实践，具备能分析出特定艺术品在不同市场的不同价值表现。再者说，中国画市场包括整体艺术品市场，基本没有道德信用评价机制，且连评估和鉴定的问责机制，鉴定程序以及鉴定证书承担法律责任等基本要求尚未做到。因此，必须正视眼前的困难，认识到还有相当一段路需要走。

困难固然有，但依然要坚定信念克服。参照国外同行业的情况，国内中国画评估、鉴定等职业的从业资格审核应当包括以下内容：1. 职业资格。职业资格包括专业知识条件、实践能力条件、技术职务条件以及道德信用条件。从业者应当具有深厚的专业知识并积累了一定时间的实践经验（此项条件应具有相关证明）后，才能从事中国画作品的司法鉴定工作。建立行业道德信用考察机制，对从业者进行量化考察，如发现因为人情、权力、金钱等外在因素进行虚假鉴定的情况，便褫夺从业资格。2. 从业条件。从业条件应当包括执业证书制、登记名册制、注册年审制。如果要进行司法评估鉴定，则必须持有司法执业证，如果没有司法执业证，则不得以相关名义对外从事司法鉴定活动。3. 职业资格的审查与撤销。对已取得职业、执业资格人员定期进行检查，实行年检注册制度。每年对从业人员的业绩、信用、培训等方面进行年检。年检不合格便不予注册且不得继续执业，直到撤销其执业资格。通过从业登记人员的备案记录，查出未能按时进行年检的从业人员，同样予以撤销执业资格。4. 诚信等级评估制度。在中国，对征信体系的研究刚刚建立，并且主要是限定在银行信贷业务中，其他行业、领域几乎没有涉及。事实上，建立征信体系是中国画市场健康发展的关键，也是突破市场瓶颈的重要举措。从事中国画评估、鉴定、经营等活动各环节的机构或个人的信用信息均需公开，在交易时，双方都能客观地获得对方的诚信度，确立守信标准及等级。实行等级资质管理，对其信用资质状况应当定期评比、定期公开、接受社会监督，接受市场竞争法则的筛选，促使从业者讲求信誉。5. 执业禁止制度。规定未取得中国画评估与鉴定从

[1] 参见佚名. 艺术品价值评估体系：抑制西方拍卖行假拍的良方 [EB/OL]. http://www.njdaily.cn/2012/0706/172435.shtml

业资格的人员，不得以单位或个人名义开展评估、鉴定活动。[1]

2006年4月，文化部"中国艺术品行业登记认证数据库"工程已经启动，该数据库工程就是通过对艺术品及艺术家建立诚信公示体系，建立便于查询、快速检索的方式。它的建立，对于规范中国画市场、打击不法经营行为、建立中国画市场的诚信体系起到推动作用。但目前该工程还处于较为初步的阶段，完善也是一项长期的工作。

此外，行业制定自律制度也很重要。有专家提出，应当尽快将拍卖行、画廊等法人形式的中国画代理机构组织起来，成立代理协会，负责自律管理以及协调代理机构与生产者、投资者、买家或藏家等多方面的关系，及时建立代理投诉制度，提升中国画代理组织的整体形象，增加社会对代理机构的认同感。同时实行代理登记制度，建立信息档案库，对中国画经纪人的职业情况进行全面记录，设专门机构接受公众对经纪人的查询和投诉，还可以建立资信评级制度，督促经纪人认真履行职能。

四、建立纠纷解决机制

没有一个权威和公正的纠纷解决机制，必然会造成市场秩序的混乱。中国画市场中的交易额有大有小，上至亿万下至百十，跨度很大，也很容易发生各种纠纷。目前，常用的纠纷解决方式主要有当事人之间自行和解、中间人调解、仲裁机构仲裁、司法诉讼等几种，不同的纠纷解决方式有不同的效力和成本。通常情况下，纠纷当事人会根据收益最大化原则选择解决方式。然而，解决中国画商品纠纷，对专业性要求很高，应该成立专业纠纷解决机构，减少当事人维权成本，使各类纠纷能够得到方便、快速、公正、有效地解决。故而，设立专门的艺术品仲裁委员会，促进中国画市场秩序的合理与稳定，是很有必要的。所谓仲裁，是指双方当事人根据他们之间订立的仲裁协议，自愿将其争议提交由非官方身份的仲裁员组成的仲裁庭进行裁判，并受该裁判约束的一种制度。仲裁活动和法院的审判活动一样，关乎当事人的实体权益，是解决民事争议的方式之一。根据中国《仲裁法》的规定，仲裁裁决与法院判决具有同样的执行力。

之所以选择仲裁形式建立纠纷解决机制，是因为它有很多优点。1.自愿性。仲裁以双方当事人的自愿为前提，即当事人之间的纠纷是否提交仲裁，交与谁仲裁，仲裁庭如何组成，由谁组成，以及仲裁的审理方式、开庭形式等都

[1] 参见魏飞. 美术作品交易的法律规制[D]: [博士学位论文]. 北京：中国艺术研究院, 2011.71

是在当事人自愿的基础上,由双方当事人协商确定的。因此,仲裁是最能体现当事人意愿自治原则的争议解决方式。2. 专业性。中国画作品纠纷往往涉及特殊知识领域,会遇到许多复杂的法律、经济贸易和有关的技术性问题,故专家裁判更能体现专业权威性。因此,由具有一定专业水平和能力的专家担任仲裁员对当事人之间的纠纷进行裁决,是仲裁公正性的重要保障。根据中国仲裁法的规定,仲裁机构都备有不同专业专家组成的仲裁员数据库供当事人进行选择。3. 灵活性。由于仲裁充分体现当事人的意思自治,仲裁中的诸多具体程序都是由当事人协商确定与选择的,因此,与诉讼相比,仲裁程序更加灵活,更具有弹性。4. 保密性。仲裁以不公开审理为原则。有关的仲裁法律和仲裁规则也同时规定了仲裁员及仲裁秘书人员的保密义务。因此当事人的商业秘密和贸易活动不会因仲裁活动而泄露。5. 快捷性。仲裁实行一裁终局制,裁决一经作出就产生法律效力,使纠纷能够迅速得以解决。6. 经济性。仲裁具有明显的经济性优势,主要表现为时间快捷,无需多审级收费,所以仲裁费往往低于诉讼费。7. 独立性。仲裁机构独立于行政机构,仲裁机构之间也无隶属关系。在仲裁过程中,仲裁庭独立进行仲裁,不受任何机关、社会团体和个人的干涉,亦不受仲裁机构的干涉,显示出最大的独立性。综上可见,建立以艺术品仲裁委员会为核心的纠纷解决机制是必要的。[1]

五、政策扶持画廊制度

画廊应该是中国美术作品市场最基础、最重要的元素,而眼下中国画廊作为一级市场的经营主体的尴尬境地也是有目共睹,其根本无法充分发挥市场主体性和基础性作用。虽然任何一个行业在发展过程中都不可避免地会面临困境,但画廊作为重要的文化企业,给予它相应的政策支撑也是应该的。文化管理部门应充分认识并重视画廊行业管理组织地位与作用,投入相应的资金与政策,加强画廊业管理体制与体系的建设,通过立法、执法、监管等各项工作来优化行业的发展环境。

令人高兴的是,文化部已明确要求各级文化行政部门积极培育画廊行业,鼓励画廊建立以经纪代理制为主体的经营模式,鼓励艺术博览会建立以画廊为参展主体的营销模式,也鼓励社会资本通过画廊进行艺术品投资和收藏。2011年,文化部还发布了《文化部关于加强艺术品市场管理工作的通知》(下称《通知》),对画廊业发展、市场诚信制度建设、行业协会建设等都提出了具

[1] 参见魏飞. 美术作品交易的法律规制 [D]: [博士学位论文]. 北京: 中国艺术研究院, 2011.72

体要求,这是国家从宏观政策上首次明确表示要培育和壮大艺术品一级市场。《通知》指出,各级文化行政部门要积极培育画廊行业,积极推动改善画廊发展的政策环境,包括继续开展"诚信画廊"推荐和评选工作。[1]这里需要特别说一说诚信画廊的问题。"诚信画廊"的评选不能走形式,更不能人为操控。具体而言,就是将这项工作纳入市场管理工作序列中,把活动与评选的模式不断向规范化认证过渡,并协同相关部门制定《中国诚信画廊认定管理办法》,明确诚信画廊的地位,健全组织机制及工作机制,落实相应的投入与政策保障支持措施。在相关机制的发展过程中,充分发挥文化部门的积极性,制定相应的工作规范、认证流程与标准,真正发挥诚信画廊的示范带动作用,使诚信画廊成为画廊业健康发展的标杆。

根据《通知》精神,推动中国画廊行业协会的建设,整合基础力量势在必行。在市场经济下,衔接政府与市场的中间环节正是行业协会。它能够在政策的制定与实施、开展服务标准、自律公约、经纪合同示范文本的制定和推广工作,组织管理、行业自律与自我管理、行业内部监督监管、政府信息政策传递以及行业人才培养等方面,起到重要作用。但到目前为止,尚未建立全国性的画廊行业协会,只有在一些艺术品市场发达地区如北京、苏州有地区性画廊协会。中国画廊业的管理、行业职能基本上是空白。显然,文化管理部门已经认识到发展艺术品市场行业组织的重要作用,从体制建设与管理层面提出了要求,这对中国画廊业的发展无疑是非常利好的消息。

六、建立完善退出机制[2]

随着大量资金的不断流入,中国画市场的规模逐步拓展,但退出问题却一直是困扰中国画市场的难题。由于资本的流动性特征,建立机制化、制度化的资本退出方式,是中国画市场进一步发展壮大的前提之一。眼下的中国画市场需求结构单一,不少作品并未最终到达消费的终端环节,大量的投资需求更多地存于流通环节与中间环节,所以真正的资产配置市场还远未形成。再加上中

[1]《通知》中关于诚信画廊的原文是:2004年以来,文化部先后开展了3批"诚信画廊"的评选活动,评选出60家规范经营、业绩良好的画廊,并通过举办"中国诚信画廊精品巡回展"等活动予以宣传推广,产生了良好的示范引导效果。今后,文化部将继续开展"诚信画廊"推荐和评选工作。2012年4月30日前,省级文化行政部门要完成"诚信画廊"复核和第四批诚信画廊的推荐工作。文化部将组织专家审核,并向社会公示,合格的统一颁发"诚信画廊"证书;对于不符合条件的,取消其称号。获得"诚信画廊"称号的单位,应当在其章程或经营规范中做出"不得展示、销售侵权和假冒他人名义艺术品"的公开承诺。

[2] 参见西沐.退出机制缺乏是艺术品市场最大风险[EB/OL]. http://news.china.com.cn/rollnews/2011-07/25/content_9132227.htm

国画市场的稳定性不高，易被诱导与操控。特别是中国画市场对环境变化的敏感度很高，波动及随机性因素对供需关系、甚或是市场状态的影响较大。[1] 事实上，无法建立起一个系统而又高效的退出机制，已经成为中国画市场所面临的最大风险。因此，必须充分鼓励创新，以制度经济学为理论支撑建立退出机制。同时，还需要强化对投资文化的培育与建设，树立投资风险意识。在对大架构的把控下，让投资者有更多地分析与选择机会，并逐步具备相应的选择能力并愿意承担风险，而不是面对机会无从选择，无法分享应有的投资收益——这是退出机制建立过程中极为重要的一个方面。

总而言之，让中国画市场退出机制走向多元、标准、公开，是所有市场参与者共同的目标。

七、设立行业标准体系

优化中国画市场环境的重点之一，就是标准化。标准化的介入，可以成为市场监督、质量认证、资质审查等工作的重要依据。国内外经验已经表明，制定服务、流程等标准，用标准来明确市场各项要素，将会降低交易成本，优化资源配置，促使竞争有序。

设立行业标准体系，首先必须规范化。而规范化主要体现在三方面，即市场主体进出市场必须规范化、客体进出市场必须规范化和市场行为必须规范化。再进一步，又反映在：1.市场准入和退出秩序。进入市场的经济主体必须具备一定的条件才有进入资格，退出市场也必须有既定规则。2.市场竞争秩序。规定使用正当手段展开竞争，不能用倾销等办法打击竞争对手，防止垄断阻碍竞争。3.交易行为秩序。提倡诚信为本，买卖自由、买卖公平，禁止用欺诈手段进行交易。

有了这三方面的规范化作为前提，再设立行业标准化便成为可能。设立行业标准化（除了从业资格必须标准化外）主要体现在下列五个方面：1.竞争力指标的标准化。具体包括：一是商品力，主要指所经营的商品在消费者中的影响；二是营销力，主要评价服务质量；三是形象力，主要评价市场的经营行为在公众中的印象。2.消费主体指标的标准化。具体包括：日平均上市人数；赞誉率；不满意率；上访率；诉讼率。3.监管主体指标的标准化。具体包括：工商行政管理情况；税务管理情况；环境管理情况；安全管理情况。4.市场管理

[1] 参见西沐.为什么要迫切培育退出机制及其体系[EB/OL].http：//collection.sina.com.cn/plfx/20110831/100737160.shtml

指标的标准化。具体包括：现代管理方法的应用情况；管理制度的制定与实施情况；现代管理技术的应用情况。5.社会效益指标的标准化。具体包括：成交额；知名度；市场在市场经济运行中的机制作用。

只有采用标准化监管，才能硬化约束机制，保护市场参与者的合法权益。所以，标准化是优化行业制度的关键，而加强国家标准制定的应对措施研究，则应成为优化行业发展制度环境的一项基础性工作。

最后需要特别指出的是，在对中国画市场秩序进行改进的过程中，决策一般都是自上而下，而且决策的实施过分依赖行政手段。虽然政府职能部门的强制性必不可少，但毕竟对象是市场，自由、自律同样重要。更何况，强制性行政手段不能提高各类市场资源的利用率。特别是行政管理在落实过程中，如果缺少相应而又有效的协调机制，部门利益及日益长成的利益集团会妨碍改进目标和利益实现，并且易使问题复杂化、工作重复化及目标分散。所以，监管不能过分倚重行政处罚与权力的简单滥用而忽视其他手段，更不能不断通过设置市场准入许可的办法制约市场的竞争与活力，而应该在充分认识与掌握市场发展规律的基础上，以防范与管理风险为中心，充分发挥市场机制及其市场的能动作用。

第三讲
中国画市场的消费与流通

市场在任何时刻都有买家和卖家，由于他们的存在，商品实现了消费与流通。目前中国画市场正在经历结构性转变，消费中国画不仅是一个经济行为，也成为一种生活方式和文化行为。以消费为目的的市场逐渐形成，反映了中国画消费市场的出现。流通性是中国画市场运作过程的关键，也是商品自身价值的体现。近几年来，中国画市场买家和卖家越来越多，流通性逐渐提高，但市场总体的流通性并不乐观。由于市场规范性不够，立法、监管和退出等保障措施不完善，很大程度上影响了正常投资的进入，更多的是靠投机商和市商庄家带来流通性。而且，中国画是既可以鉴赏收藏也可以盈利的固定资产，靠流通增值。除了后来仿造，本身不能再生产，价值会不断攀高。任何画家的作品，终会由一手市场流通方式转变为二手

市场流通方式。[1]

第一节　中国画市场的主要流通渠道

市场的流通在于买家和卖家的存在。如果说市场流通性好，意思就是随时都可以进行买卖。当前中国画市场的流通性处于一种不甚明朗的态势中，比如2012年虽有亿元作品拍出但市场总量却在萎缩。但对藏家而言，更应该关注天价作品背后的买家构成，只有做到知己知彼，才能在艺术品投资中获得不错的回报。目前，中国画市场的流通渠道主要有以下五条。

一、画廊

画廊整合了藏家与画家双方的资源，构成了交易制度与体系建构的基础，因此它应该是中国画市场最重要的流通渠道。但出于种种原因，当前不少画家会选择性价比更高的作品销售渠道与方式，比如私下交易或者直接送到拍卖行。如前所说，中国的画廊大多接近画店，只经营作品甚至包括印刷品以及画具、画框等相关商品，而那种单纯以签约、包装宣传画家为宗旨的画廊，从比例上看少得可怜，所以藉由画廊流通的形式，在中国画市场并不是最普遍的。然而，我们不能不正视和重视画廊在中国画市场流通方面应该具有的地位，必须让其扬长避短，除弊趋新。

进一步说，画廊应该对自身进行再认知和再定位，因为要想让人们认可，首先得自己具有被认可的条件。在这个问题上，第一要建立起藏家与消费者对画廊的认可度与信任度，让购买作品首选画廊成为常识。其次，推动中国画交

[1] 任何画家，一生的创作总会有一个极限，尤其是创作高峰期的精品力作，数量更不可能太多，当其创作高峰期已过，或者已没有更多作品可提供给市场的时候，就意味着一手市场时期已经结束，他的作品流通只能以二手市场的方式运作，即从市场吸纳再作流通。中国历代前辈画家及已故现代画家的作品基本上都是以二手市场运作方式流通；中国传统画店、古董店的字画销售亦属于二手市场的商业运作模式（即从市场买进卖出模式，至于古代社会，由于资讯不发达，画家通常要很久才能成名，当时的画店更难如现代画廊般用代理推介的一手市场模式运作）；即使是现代画廊，随着画家提供作品日益减少及作品市值的上升，亦需要从市场吸纳作品以补不足。一手市场流通方式终会转变为二手市场流通方式是一必然的过程。转换拥有者的二手市场运作过程亦是艺术作品升值的过程。由于艺术作品没有过时之说，只有优劣之分，故优秀的艺术精品会随着时间被越来越多的人认识和喜爱，并产生越来越大的需求。在市场有一定需求的情况下，凭着作品独特而唯一的属性，转换拥有者的过程即意味着市场的提高，因好作品只会流向愿意付出更高代价的买家手中。

易体系不断与世界艺术品市场接轨,要让买家最大程度地发现所买商品的价值。再次,要积极进行交易模式的完善,让画廊交易在风险控制和管理方面变得卓有成效。最后,大力发展以新技术为依托的业态,使网上支付、网上展示以及网上交易成为画廊交易流通的亮点。网上画廊通过网站推介画家,并进行远程邮购或直接买卖。以成立较早的嘉德在线为例,目前日均访问达到约40万次,注册用户已超过100万,这是传统交易模式无法比拟的——传统画廊永远无法想象自己的商品每天被40万消费者关注。[1]

二、拍卖

毋庸讳言,通过拍卖进入市场流通,已经成为画家、收藏家和投资者除私下交易之外的首选渠道。目前,中国画一级市场与二级市场倒挂现象严重,保障制度不健全,而拍卖平台的交易至少在一定程度上可以做到有法可依和有据可查。下面介绍中国画拍品通过拍卖完成流通的程序:1.拍品审定。拍照、做资料、量尺寸、写介绍文字、出版资料查询整理、价格核定。2.确定拍品和拍卖日程。3.通过媒体发布拍品介绍、相关研究文章,刊登广告,开展客服工作。如将之前整理好的客户资料分门别类、有针对性地将不同门类的图录寄出等等。同时,拍卖行也会以信件形式告知委托人其所送拍品的上拍情况。4.预展。拍卖会正式开幕前,通常会有两天时间预展,有意向的买家可以在此期间到拍卖行的工作台凭身份证交纳保证金,领取拍卖图录并办理号牌。5.拍卖。这部分内容将在后文讨论。6.结算。拍卖会结束后,买家付清价款和佣金提走已成交的拍品;而未成交的拍品,委托人则凭委托合同和身份证原件取回。接下来,拍卖行陆续通知卖家,按照约定扣除各项费用后,将已到账的款项与委托人结算。[2]

较之于画廊,拍卖流通对确定作品估价和定价更加靠谱。因为中国画属于特殊商品,很难像普通商品那样参照量化标准来制定价格。拍卖通过预先看货,当场竞价,无疑是最公平的方式。拍卖形成的价格,不仅体现了物品的内在价值,也反映了市场的供需状况及购买者的个人偏好。而且,在市场缺乏正常退出机制的情况下,中国画等艺术品往往有价无市,无法顺畅再进入流通。当有人想赶紧偿还债务或进行投资而急需流动资金的关键时刻,通过拍卖获得资金,既可

[1] 佚名.艺术品网上交易解决信用问题是当务之急[EB/OL]. http://art.ce.cn/tz/201209/04/t20120904_23647138.shtml

[2] 佚名.藏品如何流通获益 走入艺术品拍卖的台前幕后[EB/OL]. http://www.ce.cn/culture/whcyk/gundong/201201/04/t20120104_22972588_1.shtml

以偿还债务，又不损害债务人利益，同时还能够继续投资其他领域，一举多得。不过，经由拍卖让作品再流通，也存在着一些问题——这与中国市场法制不健全有关。比如作品持有人迫切需要资金迅速到位，拍卖方会有意识地压低价格自己先行购买，然后再高价卖出。所以，虽然拍卖对中国画市场流通的重要性不言而喻，但此流通途径也存在着不少问题，选择它时要加以注意。

三、网络

中国网络艺术品交易的起步并不晚，然而直到2010年前后才初具规模而且主要体现在当代艺术领域。但作为一个流通渠道，网络艺术品交易可谓潜力无限，因为它不仅仅是个销售平台，而且是一个可以让全球参与者进入的在线通道。它打破了实体交易的单一模式，节约了拍卖公司等实体在运作时产生的诸如租赁成本方面的一些费用。事实上，同所有市场一样，中国画市场包括艺术品市场都会朝交易快、成本低廉和流动性强的方向发展。网络提供的流通渠道，正代表了这个方向。

首先，网络世界里存在很多收藏新群体，他们对艺术感兴趣，希望看到更多画廊里的作品，他们大多比较年轻而且事业起步时间不长，因此，无论是精力和财力都有待挖掘。可能眼下还不能进行大规模的投资，但对市场而言，如果培养得当，他们将是未来投资中国画的中坚力量。在这样的前提下，通过网络进行作品流通，就显得尤为必要。其次，选择网络渠道可以节省大量时间。买家无需像参加艺博会或拍卖会那样开展社交活动，而是可以坐在家里或办公室购买心仪作品。再次，在网络渠道搜集整合作品与画家的信息非常方便，也可以与同行或者专家进行交流，为自己的投资判断提供更多元的数据标准。不过，高端作品在网络渠道流通比较难，因为网络交易形式在简单快捷的同时也给人留下了专卖便宜货的印象。再加上中国画商品的特殊性，没有直接上手接触原作，的确也很难让人放心。这一点前文中提到过，其实，如果有实体公司作为依托，那么这个问题在一定程度上是可以解决的。比如苏富比、佳士得两家拍卖公司在业内实力与口碑俱佳，它们的网上高价拍卖案例就是验证。[1]

艺术品的在线消费是实体消费发展到一定阶段出现的衍生形式，而且现阶段中国的艺术品网络交易仍然处于探索和试验阶段，消费者的心理以及接受度

[1] 佚名. 艺术品网上交易：我们都要了解的艺术市场新形态 [EB/OL]. http://news.99ys.com/20120602/article-120602-89218_1.shtml

也在不断改变，所以就中国画的网络流通而言，实际上还在摸索寻找规则。[1] 但不可否认的是，随着网络交易的兴起，开创了人人都是收藏家的可能。随着艺术品不断成为中产阶层重要的资产配置方式，消费中国画也将与社会、经济、政治有全新的交融并催生出更丰富的意义。业界也应该选择用互联网技术创造性地为传统中国画艺术探索更多的可能性，通过为艺术家、收藏家、画廊、拍卖行、私人银行和高净值客户提供涵盖展览、拍卖、艺术金融等的一系列解决方案和服务——互联网正在将中国画市场带入更高境界。[2]

四、机构收藏

机构收藏主要分为企业收藏、学术机构收藏和文化艺术机构收藏三种。其中学术机构收藏是指大学、研究院、研究所等机构的收藏，文化艺术机构收藏是指美术馆或博物馆等（这里指官方的美术馆或博物馆）机构的收藏。这两者的收藏主要来自捐赠，即使自己购买，资金来源也与企业不同，它们主要靠政府的财政拨款。而且，两者收藏目的相对单纯，有谁见过它们时不时把藏品拿出来拍卖？因此，真正算得上流通渠道的机构收藏，显然是指企业收藏。因为企业收藏的目的之一，就是通过投资再获利。当然，企业投资中国画等艺术品的目的还有很多，比如抵御通胀、拓展文化产业、优化资产配置、合理避税、扩大企业知名度、做广告公关、塑造企业形象、提升企业文化、做公益慈善等等。事实上，正是因为目的多元化，才促使企业成为艺术品市场的重要投资成员。

企业收藏在中国是一个方兴未艾的现象，2000年后中国的企业收藏进入

[1] 国内主流中国画交易网站：（1）盛世收藏网。网站创建于2005年，是集古董收藏、鉴赏、交流于一体的专业网络收藏服务平台，内容包括青铜、瓷器、玉器、字画、印玺等20多个专项，注册会员超过15万人次，遍布中国内地、港澳、台湾以及北美、欧洲等地，平均每日会有超过1万的藏家在线上分享自己的收藏经验心得，交流藏品。盛世收藏在国内艺术品收藏专业网站中，凭借艺术品质量、个人藏品展示研讨服务、收藏知识交流活动、专业搜索及鉴定服务于一体的强大优势，已经跻身国内知名艺术品收藏专业网站的前茅，可谓首屈一指。（2）HIHEY.COM。2011年创建，艺术品和艺术家分布的细别广泛，可以满足藏家的不同购买需求，是具活力和创新元素的艺术品交易平台。HIHEY.COM 的目的是在传统艺术市场中的艺术家、画廊、拍卖行、供应商与收藏家之间搭建一个高效、开放、自由的艺术共享平台，达到双赢。专业的艺术团队、领先的交易平台和安全快捷的物流支付体系是 HIHEY.COM 的实力所在，它凭借对艺术史的认知和丰富的市场经验，通过互联网为艺术家、私人/企业藏家、画廊、金融机构和高净值客户提供涵盖展览、拍卖、艺术金融等内容的一系列解决方案和服务。（3）嘉德在线。北京嘉德在线拍卖有限公司，简称嘉德在线，是中国嘉德（微博）国际拍卖有限公司等投资建设的综合性的网陆两栖拍卖公司。2000年5月嘉德在线成立，当年7月收购大型拍卖网站网猎。在嘉德拍卖本身和"网猎"基础上建立起来的"嘉德在线"，实力不可小觑。参见"佚名. 艺术品交易在网上[EB/OL]. http://collection.sina.com.cn/yjjj/20120327/110361377.shtml"。

[2] 参见佚名. 艺术品网上交易解决信用问题是当务之急[EB/OL]. http://art.ce.cn/tz/201209/04/t20120904_23647138.shtml

快速增长周期，成为一个重要的文化现象。目前，国内涉足收藏的行业主要集中在金融业、高端房地产业、高档酒店、投资公司、律师事务所、会计师事务所和服务业。通常，企业收藏的方式有两种：一种是大量购入年轻画家的作品，然后宣传推广，让其作品价值大幅提升，最后从中获利。这种方式其实是做了画廊应该做的事情，而且企业也需要拥有专业水准的团队，慧眼识才，以这种方式介入收藏的企业并不多。另外一种方式就要普遍的多，即购买知名画家的代表作甚至是大师的精品，换句话说就是最被市场认可的"硬通货"，虽然价格高，承担的风险却很小。与前一个方式相比，企业既不用自己设专家团队"觅宝"，还能根据情况随时套现，何乐而不为呢？更重要的是，企业完全有这个经济实力收藏顶级艺术品，它们让市场中的收藏资金趋向规模化，并在收藏竞争中占据明显优势，动辄千万级的竞拍出价已经将个人投资行为迅速边缘化，某种程度上已经使定价权和话语权发生了转移——面对着实业家、资本家、基金经理、私募合伙人成为中国画市场的新贵，传统藏家们相形见绌。随着中国画价格连年大幅上扬，投资和收藏所需资金量越来越大，传统藏家或者单一收藏者的实力已经无法涉足精品市场。可以预见，企业对中国画的购买最终会形成一个企业中国画市场，中国画也将日益被有钱购买它们的个人或群体所重新塑造。未来中国画市场两极分化的特征将更加明显：顶级中国画作品的价格会越来越高，中低端中国画的价位反而会较为平稳。企业收藏还让市场与整个宏观经济紧密相连。过去藏家的资金往往只是用于收藏，而现在企业（也包括企业家们）投入市场的资金往往有两个来源：一是企业以前积累起来的闲置资金；二是企业不断产生的现金流。这样的资金来源将最终决定企业的收藏行为和市场的发展态势。在大多数情况下，企业的收藏行为带着浓重的资本市场习气，由于资金量大、资源丰富，操作手法也更为资本化和专业化，很多与股市相似的操作方法被熟练运用。在很多企业看来，中国画作品和股票、房产没有区别。他们的体系化收藏目标和获益选择，往往会表现出短期的波动性和高换手率，这是企业收藏市场流通的重要特点。[1]

企业收藏的发展一般要经历三个阶段：第一阶段是企业负责人的个人收藏爱好形成规模后，变成企业的永久收藏行为；第二阶段是企业收藏与企业开展的主营业务方向进行某种关联，比如国外很多知名企业都有关注自己的品牌历史和文化，更有许多与之相关的收藏；第三阶段就是发挥企业收藏的社会功

[1] 参见佚名. 揭秘收藏界机构：七八成拍卖品为企业购买[EB/OL]. http：//edu.sina.com.cn/bschool/2012-02-07/1623325909_2.shtml

能,借助企业收藏推动整个社会艺术产业和教育的发展。但中国的企业收藏起步混乱,发展也有些野蛮,很多情况下企业家收藏与企业收藏的界限比较模糊,这是中国企业收藏成熟度低的表现。事实上,企业收藏与企业家收藏存在着显著区别:企业家可以完全凭个人爱好收藏,而企业往往需要与企业战略、企业文化、品牌形象等结合起来,进行"有主题、有系统"的收藏。[1]

另一个现实情况是,中国画市场缺乏诚信和审美能力,赝品泛滥、炒作盛行,除非投资客和投机者,很多真正想收藏的企业不愿意也不敢轻易介入。但不管是收藏还是利用艺术达成其他目的,哪怕是投机者,客观上也得承认他们的确推动了市场发展。相信这些企业最后必然会有一些沉淀下来,变成严肃的机构收藏者,为市场趋于成熟和稳定发挥巨大作用。现在看到,有一些企业收藏达到一定阶段、有了一定积累之后,就会产生建美术馆的想法。不管这个美术馆是否隶属于企业,它都会成为公共性和社会性的机构,必然带来社会的共享和交流,这对整个社会都是有益的。但目前,国内企业收藏的示范机构也不多,其中收藏中国画的主要有以下几个:

图3-1 老莲书画院

上海中凯企业集团的老莲书画院,现藏有陈洪绶、吴昌硕、齐白石、潘天寿、徐悲鸿、黄宾虹等书画巨匠的艺术珍品。大连万达集团股份有限公司的万达玥宝斋,创建于1993年,收藏以中国书画为主,目前精品藏品已经超过千幅,有张大千、齐白石、徐悲鸿、潘天寿、傅抱石、林风眠、钱松喦、李可染、吴作人、黄胄、程十发、吴冠中等近现代大师和名家的重要作品。万达集团还计划未来在北京和大连建立万达美术馆。新疆广汇实业的广汇美术馆,自20世纪90年代起涉足艺术品收藏,由苏州画廊协会会长包铭山全权代理,主要收藏近现代的顶级书画作品,每年在艺术品收藏方面的支出大约在1亿元左

[1] 参见佚名.揭秘收藏界机构市:七八成拍卖品为企业购买[EB/OL]. http://edu.sina.com.cn/bschool/2012-02-07/1623325909_2.shtml

右。中国民生银行的炎黄艺术馆和民生现代美术馆。炎黄艺术馆以收藏当代中国画为主，同时收藏古代中国字画、文物，近年来又收藏了数百件彩陶、陶俑和民间艺术品。[1]民生现代美术馆是首家以金融机构为背景的公益美术馆，它与炎黄艺术馆的结合，成为民生银行品牌战略的一部分。南京天地集团的长风堂博物馆，由南京天地集团主办，是江苏省最大的民营博物馆，也是迄今为止全国最大的民营博物馆之一。藏品逾6 000件，分名人故居、古代中国书画、近现代中国书画、西洋画、名人信札、成扇、古籍善本、瓷杂玉器八大类。业内估算长风堂博物馆藏品总价值达15亿至18亿元。中国保利集团公司的保利艺术博物馆。保利艺术博物馆于1998年12月经国家文物

图3-2　炎黄艺术馆

图3-3　民生现代美术馆

局和北京市文物局批准成立，于1999年12月建成开放，是中国大陆首家由大型国有企业兴办的博物馆，也被业界普遍盛誉为"中国大陆最具现代化水准的博物馆之一"。[2]

最后说一下企业收藏与合法避税的关系。企业与机构投资的税收问题虽然存在，但绝对量并不大，其中避税主要采用一种折旧对冲的方式。依据我国《企业所得税暂行条例实施细则》的有关规定：单位价值超过2 000元并且使

[1] 炎黄艺术馆原本是画家黄胄先生在20世纪90年代初创办的，是国内第一家也是最大的公益民办艺术馆，在当时打破了官办美术馆一统天下的局面。黄胄先生1997年病逝后，炎黄艺术馆的经营一度陷入僵局，不仅因为缺乏资金，更因为缺乏专业的人才和科学的管理。民生银行决定捐赠炎黄艺术馆10年所需发展资金，同时接受炎黄艺术馆10年的委托管理。2008年7月29日，定位于近现代艺术的炎黄艺术馆重张开馆。

[2] 参见孙冰．中国企业藏宝图 谁造就了收藏界的"机构市"？[EB/OL]．http://finance.people.com.cn/GB/17037151.html

用年限超过两年的，企业与机构就可以当做固定资产入账。尽管很多艺术品，如古玩、字画等未被列入"固定资产"项目，但也没有明确将其排除在外，所以税务部门在征税时，很多时候是将其默认为企业文化投资的经营成本。由于金融证券和房地产投资都计入特定的会计科目，所以，艺术品价格的涨跌也会直接影响企业的账面损益。至于企业与机构的艺术品投资应当如何入账，会计准则并没有明确规定。一些企业与机构可能就会把艺术品列入"固定资产"科目。依财物规定，固定资产每年都有折旧，这样做的结果就是拉低企业与机构的总资产值，对冲减少其账面的利润，从而达到了企业与机构少交所得税的目的。企业竞拍艺术品，将相关费用作为固定资产入账并进行分期折旧，成为所得税允许扣除的费用，以冲减当期税收额度。但随着时间的推移，折旧完的艺术品却升值很多，这样既规避了企业所得税，又获取到利益。选择中国画包括艺术品投资，目前已经自觉不自觉地成为企业与机构合法避税的工具。[1]

五、政府订购

政府订购之所以能成为中国画市场的一条流通渠道，主要原因有二：一是政府订购中国画作品主要目的是作为馈赠礼品。由于赠送对象基本都是显贵人物或影响力巨大的机构，所以通常选择的作品质量很高，作者也多是名家大师。显然，这部分作品的收藏价值与升值潜力不容小觑，很大程度上会再次进入流通领域。现在市场上从海外回流的如齐白石等大师作品，有不少便是政府机关当年作为礼品馈赠出去的。二是随着中国国际地位的显著提升和文化影响力的不断增加，政府订购中国画作品数量也随之攀升。中国画不仅可以作为礼品对外馈赠，也能用来装点环境。政府机关选择中国画装点环境，既代表了政府对本土文化艺术代表形式的重视程度和推广力度，同时也反映了其文化品位和修养的高度。

除了上述五个主要流通渠道之外，中国市场还存在着另外一些流通渠道。比如将投资中国画作为礼品赠送便是一例，但与政府订购馈赠有所不同，因为这是建立在权力寻租基础上的流通。再如有些抱着投机目的的画商，他们不遵循艺术市场价值提升的规律，大规模收购一部分作品后再恶意炒作画家，根本不关心真正的供求关系以及作品的真正价值。这部分内容将在第四讲详细讨论，这里不再多说。但需要指出的是，当市场达到一定的成熟度之后，这种画

[1] 参见西沐.税收问题是中国艺术品市场迟早要面对的——西沐关于艺术品查税问题答记者问[EB/OL]. http://www.ce.cn/culture/gd/201206/26/t20120626_23437620.shtml

商投机购画的流通渠道就会减少或消失。还如通过艺博会、各种国内外的展览等平台，也会形成一条中国画市场流通的渠道。

第二节 中国画市场的流通状态

中国画的流通和其他普通商品不尽相同，具有自己的特点。接下来我们讨论一下中国画市场的流通状态，这也是对中国画市场进行宏观把握的一个视角，了解它对于分析预测中国画市场的发展颇有帮助。

总体来说，中国画市场的流通状态主要有以下六个特点。

一、分层分区流动[1]

所谓分层分区，是从纵向和横向两个角度来说的。纵向是指中国画一级市场、二级市场和三级市场等不同层面的流通。具体就是画廊市场、拍卖市场、礼品市场和社会市场。一级市场的流通主要以中低档作品为主，二级市场的流通则以中高档作品为主，三级市场作品来源比较复杂，可以说是鱼龙混杂、泥沙俱下。三者中，尤以二级市场的效能最大，但这并非正常现象，随着中国画市场逐渐走向成熟，一级市场的作用和地位的上升趋势将越来越明显。横向是指根据不同地域文化特点形成的市场流通情况。俗话说："一方水土养一方人"。人自然更接受和认同自己的地方文化。自古以来，中国就突出了南北文化的差异，而中国画的"南北分宗"更是影响至今。目前，中国画市场主要形成了陕西地区、江苏地区、京津地区、浙沪地区以及广东地区等几个主要市场分块。在这几个不同的文化地域板块内，地产画家的作品流通度更高，价格也较之于其他地区画家要贵。比如以南京为中心的江苏地区，金陵画派和新金陵画派的作品接受度就很高，钱松嵒、亚明、宋文治等画家成为其中的收藏标杆。再如以西安为中心的陕西地区，长安画派地位最高，赵望云、石鲁、何海霞、刘文西等画家的价格也高于其他地区的售价。以上绝大多数画家都已作古，尚健在的年龄也比较大，画史地位基本都已经确定，他们作品的主要受众虽然有地域局限性，但并不绝对，某种意义上也可以流通全国。而正处于事业不断发展过程中的中青年画家，由于还存在变数未能定论，所以其作品流通范围的地域色

[1] 参见西沐. 中国画市场概论 [M]. 北京：中国书店，2007. 221

图 3-5　宋文治作品

图 3-4　钱松嵒作品

图 3-6　赵望云作品　　　　　图 3-7　石鲁作品

图 3-8　何海霞作品

彩更加浓厚。甚至有些中青年画家一旦出了本地区，几乎毫无市场可言。在几个地域性市场分块中，京津地区的画家凭借所处平台的中心地位，身居要职，地位显著，作品辐射面相对广些，影响力也更大。所以比较之下，更多包括中青年年龄段的北京画家作品在京津以外地区，也能占有一定市场份额。广东地区的市场流通更有特点，出现了本地藏家到外地收购作品，本地画家签约外地画廊的尴尬局面。虽然广州诞生了岭南画派，但此画派作品的总体流通性不是很强。中国画在此地区的换手率低，价值提升空间不高，加之广州艺术品机构经营模式相对滞后，评估标准又不能引领大众对画家和作品的认识及定位，本土买家无法在当地形成大的循环周转空间。所以，广州买家在北方买画，过两年还是回北方出手。还有一层原因，是20世纪90年代中后期，由于广东一些拍卖机构和画廊的急功近利，赝品充斥，很多藏家手里至今还拿着当年买到的假货，让他们只能摇头叹息，发誓离这个市场远点。

　　市场流通的区域性还导致了两个需要引起重视的现象。一是买家伴随着不同区域形成不同的圈子。这些不同买家圈子根据自身目的和标准选择投资对象，共同推动利益链条的发展，而这又与第二个现象相关联，即给人为操控市场价格留下可能性。特别是持有大量资金的投资者，会利用区域市场相对容易掌握和自己的资本优势，垄断某些他们看中的画家并竖为标杆——而根据文脉或审美价值来衡量，这些画家是否能够成为标杆则并不成为他们考虑的主要因素。这些人通过掌控宣传渠道、收藏资源和出货渠道等市场流通的关键环节，进而实现对市场的全面操控。他们拉拢和哄抬自己需要以及服从自己意愿的画家，竭力排挤不服从者。至于画的价格，更是想要谁市场行情好谁就好。在此情形下，整个市场便成为某些利益集团非法敛财的工具，对市场秩序产生极大的破坏作用。为此导致一些画家在本地区市场走俏的很，一旦到其他地区则无人问津，其实也和上述情况有因果关系。[1]

二、市场流通细化

　　随着中国画市场的发展，诸多市场流通的因素也逐渐趋于细化，具体表现为卖家群体细化、买家群体细化、交易形式细化以及商品类型细化。卖家群体细化是指针对性销售。卖家根据不同的市场需求，从高端到大众，从精品到普品，从不同职业、年龄、爱好、教育程度等多角度切入，进行自身定位。卖家群体细化是市场走向成熟的必然，意味着收藏目的的多元化。目前市场上的买

[1] 参见西沐.中国画市场概论[M].北京：中国书店，2007.222

家大致可分为国家机关、文化机构、各类型企业、收藏家、以中国画为礼品进行寻租的公关族、以赢利为目的的投资者、中国画消费者和学习研究者。不同的买家来自五湖四海，共同促成了中国画市场流通的不断细化。交易形式细化同样是指交易形式的多样。鉴于不同消费人群的要求和习惯，交易形式的细化应运而生，如大规模资金交易与零散消费便需要对应完全不同的交易形式。事实上，即使同样是大资金交易，也能根据买家的要求进一步提供更多细节来满足其意愿。商品类型细化与针对性销售是同时出现的，正是因为买家产生了有的放矢的销售理念，才会催生出越来越细的不同商品类型区分。反过来，当这种类型细分越来越普遍，一定程度上也会影响画家创作题材的细分，以适应市场需求。

三、交易规模增大

蓬勃发展的艺术市场离不开经济繁荣，伴随着中国的经济持续高速发展，中国画市场也逐渐升温，2000年之后更是迎来长达10年的飙涨。中国人的个体财富越来越高，一个数目庞大的中产阶级正在酝酿之中。2008年以来，中国的新富阶层在全世界各大拍卖行吸纳艺术精品，企望以另类资产形式有效抵挡国内外经济环境带来的系列风险。据统计，艺术投资回报率在过去6年达到26%左右，优于风险较大的股市和楼市，这使得投资者不断涌向艺术品市场，当然也包括中国画市场。2011年，受股市动荡和房市不景气影响，中国画市场更是呈现出较强增长态势，天价作品频现媒体报道——中国画市场流通的交易规模受到全世界的瞩目。

从数字上看，2010—2011年是中国艺术市场的高峰期，但也是巨大的泡沫期，交易规模虽大，天价作品虽多，但无效交易同样不少，虚假交易更层出不穷。国外经济环境存在着巨大的不确定性，国内的宏观经济增速趋缓，也为整个中国画市场带来了许多系统风险和隐患。中国画市场流通规模的脚步放慢，还有一个原因是拍卖行业盲目扩张。看到市场连续几年一路高歌猛进，越来越多的拍卖公司如雨后春笋般涌现，行业的迅猛发展几乎把民间藏品淘换尽了。人们感慨现在在市面上看不见好东西，正是资源枯竭的反映。所以，从2012年春季开始，中国画市场就已经明确呈现出全面回调的趋势。需要说明的是，调整未必是坏事，市场进行自我反省和自我审视将带来向实际价值的回归。毕竟，市场的虚火需要浇灭，疯狂转为理性是必然趋势。现在虽然不像前几年那样什么作品价格都上涨，但只要是好东西，还是有人要。在这个意义上，调整期的

市场成交额更真实也更坚实，会成为今后持续发展的基础。[1]

大部分业内人士对中国画市场的未来走势依然保持谨慎乐观的态度。雅昌艺术市场监测中心组织的艺术市场信心度调查显示，2013年第一季度，中国艺术市场信心指数环比上季增长10%，56.86%的被调查者认为，未来是购买艺术品的合适时机，市场中稳定的购买力量有望得到回归。也许短期预测比较难，但整体上审视，艺术品投资在中国仍处于早期阶段。从资产配置和理财的角度看，中国大概有60万个千亿资产以上的高净值客户。在西方发达国家，配置比例为5%到10%的资产会放在艺术品投资上。5%就意味着差不多9 000亿元可以进入艺术品投资，而中国艺术品市场流通的交易规模远远未达到这个数字，因此仅就资产配置方面而言，市场便具有巨大的增长潜力。综上可见，市场流通的交易规模必然会越来越大。

四、两极分化明显

新世纪以来，越来越多的资金流向中国画市场，越攀越高的价格也将中国画市场推到了新的阶段。但在市场持续放量的同时，更多隐患影响着市场的进一步发展。故而如前所说，中国画市场正在进入深度调整期，此期间市场流通出现明显的两极分化现象，即精品价格继续上扬，行货一路走低。下面就此讨论。

中国画市场的发展正逐步走向高端化。目前，有些人对于高低端中国画之差异的认识，就是高价和低价。这是比较幼稚的理解，高端并不等于高价，低端也并不等于低价，甄别作品的高端低端，必须回归其最初的价值，具体来说就是要考量其是否属于经典与精品的范畴。明确中国画市场中的高低端作品界限十分必要，否则将无法讨论什么是中国画市场的高端化倾向。现在可以知道，高端是指名家、大师的精品力作或经典之作，这类作品会始终受市场追捧，价格一路升高。

导致中国画市场高端化的宏观原因主要有三个[2]：一是中国的国际影响力与日俱增，中国画市场的地位已得到迅速提升和巩固；二是艺术与资本的结合已经成为不断拉动与扩张中国画市场发展规模一股强大动力，既改善了中国画市场的运作结构与体制变革，也提升了市场的自身价值；三是文化自觉与文化

[1] 参见佚名.2012艺术品市场规模缩水三成[EB/OL]. http：//finance.jrj.com.cn/industry/2013/02/19020515063945.shtml

[2] 参见西沐.高端化与低端化：分化中的艺术品市场[EB/OL]. http：//finance.sina.com.cn/roll/20110816/102210324752.shtml

立场确立，文化认同感不断加强。投资者开始关注作品中的中国文化精神，画家也开始在审美与创作取向方面有所回归。事实上，中国画不断生长的价值正源于中国文化的原创性和独特性，而出自名家大师的经典作品恰恰最符合这些品质，更重要的是，古代及近现代画家力作的价位还会持续拉升，特别是美术史上具有典型意义的作品，破亿元纪录已是平常之事。微观原因也有，就是在市场观望氛围浓厚的情况下，盲目投资的几率大幅下降，只有那些能够保值乃至升值的精品才是大家关注的对象。同时，投资者对中青年画家作品的态度，也开始严肃审慎起来，他们会重新审视关注民族文化背景、阐释民族文化精神的创新之作，越来越注重体现学术品位的严肃之作。

与此相应的是，那些普通作品或应酬应景之作都将在新的价值审视中迅速缩水，甚至难以生存，这就是中国画市场流通两极分化的另一极现状。导致此现象的原因也有二：一是全球整体经济不景气，国际艺术品市场中超过百万美元的作品在震荡中出现拍卖收入下滑，致使市场转向低端化。二是购买的主力人群由投资者变为消费者，更说明购买目的走出了冲动投资与快速获利阶段而转向对作品的个人、欣赏与把玩。于是，那些毫无学术探索价值的玩闹性作品自然就成为市场淘汰的对象。从此意义上看，市场出现低端化取向也是金融危机后变得更加成熟的体现。

当然，中国画两极分化的形成，都是基于价值与价格取向的综合判断，也基于不同的大环境影响。这说明市场回归于理性——不仅在调整期，只要是正常的市场状态，两极分化都将存在——毕竟，一个什么商品都能卖而且价格始终上升的市场也太诡异了。

五、整体价格上涨

中国画的整体价格明显上涨，应该是近十年的事，此前实际上一直属于预热状态。当我国人均收入达到一定高度时，投资艺术品就成为很不错的选择：既可以优化资产配置，也可以欣赏和装饰。所以，中国画的需求量将与日俱增。尤其是近几年在房市和股市低迷的情况下，大量热钱的涌入让中国画市场变得异常火爆，不仅频频传来一些以前只存在于想象中的交易价格，也让投资中国画成为很多投资者眼里的生财热点。以笔者的亲历为例。这几年所认识画家朋友绝大多数作品价格都在持续上升，有些上升幅度之快之大简直让人瞠目。虽然其中不乏炒作，也存在着泡沫，但不可否认的是整体价格的确处于上涨状态，和市场宏观走势是一致的。2012年至今，中国画市场开始回调，但中

国画的整体价格事实上并未大幅回落,只是不同层次作品的价格细分更加合理罢了。

中国画的价格很大程度上由价值决定,只要审视一件作品的物力价值、学术价值、文化价值、历史价值和市场价值的具体情况,就能综合判断整体价格的走势。目前,的确有不少画家通过炒作或过分市场化的方式,将画价抬得非常高,与实际价值不符。这类作品有两种情况,一是作品质量不错,应该有升值空间,但眼下的价格却透支了后期的潜力,属于寅吃卯粮。如果投资者不能清晰地看到这一点,恰好高位吃进,很可能就会被套牢。第二种情况更糟,作品原本就不入流,根本没有升值空间但通过忽悠也有不错的价格,不明就里的投资者如果买了这类货,随着市场的洗牌,作品价格回归本体价值后,更是要赔得心头滴血。所以尽管短期内可能无法判断一位画家作品价格的合理性,但最终都要接受时间的检验。那些学术定位明确、艺术含量高的经典作品以及具有较高学术含量而暂未被关注的画家作品,长期看来价格必然是向上趋势。

如果对比国际艺术市场中欧美画家的作品价格,就不难看到中国画整体上仍然处于中间价,很多具备学术价值和文化价值的作品还有待挖掘。所以未来虽然并非所有中国画价格都会水涨船高,但整体价格还将不断上涨。

六、高价流通降低[1]

艺术品的重复上拍率能有效地反映资金投机性和市场流通性。根据 2011 年营业额前 50 位拍卖行的成交数据,中国书画市场 1995 年以来产生的千万元级拍品中,重复上拍率高达 25%。尤其是 2006 年,成交的千万元级拍品重复上拍率曾高达 63%。2007 年至

图 3-9　清　王翚《溪堂佳趣》

[1] 参见孔达达. 投资艺术品先对数据把把脉[EB/OL]. http://collection.sina.com.cn/ystz/20130704/1434118964.shtml

2009年期间，这个数值一直保持在32%~33%之间，2010至2012年降至24%和27%，2013年春拍则进一步降低至20%。比如清代王翚的山水立轴设色绢本作品《溪堂佳趣》曾经重复上拍6次，初次出现于2003年在嘉德春拍，估价在100万至120万之间，但以流拍结束；2005年该作品再次出现于中贸圣佳2005年春拍，时隔两年估价涨到360万至560万之间，最终成交价为530万；时隔一年该作品再次出现在天津的某一拍场，但后来流拍；2008年该作品又一次出现在西泠拍卖，并以314万成交；2009年再一次出现在瀚海的拍场现场，以515万元成交；这幅作品最终于2012年春季在朵云轩以2185万元成交，至今尚未在拍场重新露面。现代画家作品中重复上拍次数最高的是徐悲鸿的《春之歌》，共上拍5次，最后一次成交是2009年以1 001万成交，增幅近13倍。应该说这两个例子属于幸运儿，另有些作品就远没这么好的运气。明代仇英的设色绢本山水手卷《春江图》于2004年由尤伦斯夫妇拍得；2010年秋在保利尤伦斯夫妇藏重要中国书画夜场以3 360万拍出；2013年春在保利香港再次露面却只以约1 107万元的价格落槌，是三年前的1/3。2013年春拍中两幅重复上拍的吴冠中作品，也分别以低于2011年成交价37%和33%的价格成交。由此可见，高价作品的流通性实际上在降低，但也从侧面反映出市场更趋于理性。换言之，前几年拍出的价位并未获得市场广泛认可，出手只能折价。

图3-10　现代　徐悲鸿《春之歌》

图3-11　明　仇英《春江图》（局部）

根据2013的拍卖数据，千万级拍品的成交量高于2012年同期，但是总成交额却仅增长了0.36%，相应的平尺均价更是降低了31%——由2012年春拍的平尺均价223万元降至均价155万元。不难看出，现在的投资者已经不再迷恋盲目追高，更多是想在市场低谷期入手。

第三节　中国画市场的消费环境和消费规律

随着中国画消费的多元化趋势越来越明显，中国画市场也开始不断扩容放量，进入中国画消费时代已经拉开帷幕。虽然进入中国画市场进行消费的人数日益增多，但真正理解自己消费对象特殊性的人其实不多，所以很有必要讨论一下中国画市场的消费问题。先来看消费环境。

一、中国画市场的消费环境[1]

在国际上，房地产、股票、艺术品是三大主流投资项目。近几年，中国政府实行了宽松的货币政策，大量信贷资金的投放使得流动性资金充足。近两年物价压力和通胀压力持续增大，为了实现剩余资金的保值增值，财富阶层和众多机构寻求抗通胀投资品种的愿望越来越强烈和迫切。加上股市与房市形势的不明朗，投资者纷纷撤出，政府便运用宏观调控和相关政策的利益导向促使投资者寻找新的投资点，从双方意愿上看显然是一拍即合——艺术品市场脱颖而出，成为新投资点。艺术品投资的价格基数相对较低，又具有稀缺性特点，抗通胀能力愈发凸显。中国画市场作为中国艺术品市场最重要的组成部分，便进入了投资者的视野。

与改革开放之前不同，私人性质的中国画消费不会偷偷摸摸，而画家创作时受到的政治禁锢、思想禁锢也越来越少，中国画的流通与消费更是走向务实。可以说，眼下中国画市场的消费环境达到了空前宽松自由。同时，随着中国画市场的不断发展，政府还出台了若干规范市场和支持市场的政策，引导着市场走向完善。特别是在政府制定的"十二五计划"中，大力发展文化事业和加快发展文化产业成为国家重点关注和扶持的项目。这个大的政策环境必然会使中国画的价值得到进一步认可与释放。

但还必须看到，目前消费者买中国画的目的主要就是三个：增值收益、装饰环境、权力寻租。因此，高端中国画和低端中国画的消费情况都还可以，唯独具有较大升值潜力且数量庞大的中段——那些还处于籍籍无名或名气不大的优秀画家作品——消费情况不如前两者。事实上，这说明消费中国画并没有形成国民普遍接受和认可的观点，说得再清楚些，就是国民真正将中国画作为一种精神需求进行消费的时候还没到。原因是绝大多数人的经济实力还不足以消费艺术品，加上艺术品市场的起步也就是近十多年的事情，绝大多数国民的消

[1] 参见西沐. 中国画市场概论[M]. 北京：中国书店，2007. 235-238

费观念尚未达到习惯性消费的程度。

不难看出，中国画消费的宏观环境总体而言还是不错的。但对比之下，中国画消费的市场环境似乎并不那么乐观。画廊、拍卖公司作为一二级市场，是运作画家推广作品的主要渠道。可惜的是，整个市场的投机心理过强，急功近利的欲望太迫切，买家对画廊的信心不足，信任度也不够。加上从专业角度有目的有策略有步骤地推广宣传画家和作品的实力画廊与诚信画廊数量的确太少，根本无法撑起整个一级市场的消费大梁，所以画廊市场的消费情况并不理想。拍卖市场虽然表面看起来行情不错，从业公司也不断增加，然而只有少数几个大拍卖公司基本能做到公开、公正、透明，拍卖市场的所谓消费行情不错主要就集中在它们身上。与此同时，更多中小型拍卖公司利用自己掌握的信息优势，将职业操守抛之脑后，装模作样地走程序，私底下却相互串通、暗箱操作，征集大量假画和垃圾作品，还漫天开价，假造拍卖成交数据，种种不端行为最终污染了市场环境，让消费者产生疑虑，不敢轻易出手。故而在中低端拍卖市场，消费行情依然堪忧。鉴定评估和批评舆论，原本应该是监督中国画市场环境，引导中国画消费的重要工具，但现实是这些工具并没能真正发挥功能。鉴定评估的问题在前面已经说过了，一方面机制不规范，缺乏权威性；另一方面唯利是图，无视从业道德，导致针对大多数消费者群的中国画作品假货横行，极大打击了买家的消费欲望和信心。批评舆论环境的问题将在后面详述，这里捎带一下。不少画家作品格外重视通过媒体进行宣传推广，电视、报纸以及各种广告等媒体在此无疑是具有消费导向性功能的，而不少情况下中国画市场的舆论环境被人为地引向某些个人或集团利益，媒体的公正性品格正在遭到玷污。很多时候，中国画市场中的批评家观点也同样被冠以"坐台式批评"，说明学术立场的自由和独立也不复存在，自然也谈不上对消费者有指导性作用了。

综合起来看，中国画市场消费的环境是喜忧参半，既有失望也有希望。不过人们还是要更多地对其寄予希望，因为发展大势明显是往好了走。正如毛泽东所说的一句话："前途是光明的，道路是曲折的"。最终，"面包会有的，牛奶也会有的"，一切都会好起来的！

二、保值理念与名家效应

从本节的这一部分开始，需要讨论的是中国画市场消费的规律。正值中国画市场经历着调整，买家投资的理性色彩越来越明显，作品的整体价格开始以合理性为标准。特别是精品意识抬头，很大程度上对改善鱼目混珠的市场秩序

是个利好消息。而且，近两年艺术品理财手段的金融化，也使中国画市场逐渐由投机、寻租为主要转向真正意义上的投资。市场趋于理性的好处之一，是凸显了一些规律。首先说的是保值理念。

中国画属于艺术品，而买家投资艺术品很大程度上就是因为看中了艺术品具有其他投资项目所不具备的特殊性——保值功能。然而，并不是所有艺术品都有保值功能，中国画自然也是如此。由于中国画市场的一度红火，让很多不属于画家的玩票者也企图挤进来分一杯羹。原本专业从事中国画创作的画家们资质就参差不齐，再加上乱七八糟的江湖骗子，于是充斥在市场中的作品更加良莠不齐。如果两眼一抹黑，仅凭自己爱好进行消费，当然也可以，前提是花钱只是为了自己喜欢。如果还有投资获利的意愿，自己再不懂行，就不能不进行选择性消费了。在此，精品意识就显得尤为重要：选择精品投资，不仅能保值抗跌，也能升值获益。买家可以通过自己研究分析或咨询相关专家，根据自己的经济实力有计划地购进精品。每个层次的画家都会有精品，选择大师的精品之作，作品单价高，买家竞争激烈，想要投资，先得要有财力与实力。虽然投入金额相对较大，但如果是精品与代表作，日后还有再创高价的机会，是绝好的投资标的；选择名家精品，艺术语言成熟，有正规机构代理和稳定的拍卖成交记录，具有市场能见度，价位合理流通快，且上升空间大，风险相对较小；即使投资一些尚没有成名的潜力画家的精品，保值升值的几率也要高于股市和房市等传统投资项目。

虽然作品保值能力与升值潜力和作品画家的档次成正比，人人都知道买齐白石的精品最能抗跌也最有赚头，但恰恰是这些大师们的高昂身价将绝大多数投资者拒之门外。前两年近现代画家行情极度火爆，但细看之下就会发现，火爆的焦点始终集中在张大千、齐白石、徐悲鸿、李可染等少数几位画家身上，属于典型的"大师行情"。与此相反，各地书画名家的行情却趋于沉寂——这就是需要补充的话：其实就投资而言，地域性的名家精品应是投资主力，但中段市场容易受到经济大环境的影响，比如最近一次金融危机的影响就严重影响了一般名家的行情。正常情况下，中国画市场的销售额应该分为高端和中低端市场两部分，高端不必大力宣传，交易低调，利润则最高；中低端相对价低利薄，但销售公开，有时还会批发。然而目前中国画市场的需求却越来越集中在高端，20%作品的销售额与利润占据整个市场份额的80%。如果中国画成交额也越来越多地集中在高端市场，那么这个市场就将成为富人的市场。这样的状况持续下去，就只能期望在市场的最高端获利了，显然是不利用市场正常发展的。这时候，不妨再关注一下"炫耀性消费"的概念，即有些买家利用支付的价格为自己带来声望而进行消

费。这样的投资不能说明作品质量和价格的真实市场认可度,但却能让市场中资金总量发生很大变化,从而误导市场预测的结果。

投资名家与投资精品有一定的关系,但不能一味相信名人效应。中国画市场中的"名人效应"现象日益凸显,名人藏品已经成为了推动销售额增长和拉高市场价格的重要因素。市场的"名人效应"直接关系到画家的声望,不少画家通过各种方式宣传推广自己,试图成为名人。正常情况下,画家应该用自己的作品说话,其名气和地位也主要来自作品的价值赋予。然而人们发现,其实现在很多画家成名并不是因为自己的学术能力,而是其他诸如金钱、职位、单位、师承关系等因素。还有些画家,用娱乐圈的炒作方式进行包装宣传;甚至有些原本并不是画家的名人,其作品价格也相当惊人。

【案例】

倪萍作为著名主持人和演员,所获奖项众多,荧屏知名度之高可谓家喻户晓,但她以画家身份出现在公众视野的机会却是凤毛麟角。

图3-12 倪萍作品

2011年3月,倪萍的一幅国画《韵》出现在"中国扶贫基金会慈善晚会"上,首次拍卖即拍出118万元。随后的4月,在"中国十大品牌女性颁奖晚会"上,她的画作《仙境》又拍出150万元的高价。

2012年10月10日至20日,天津荣宝斋还举办了"倪萍国画作品展",共展出百余幅倪萍国画作品。

不难看出,这样的名人画家或者名人画并不都是"内容和形式的统一体"。换言之,就是有些画家虽然也有一定名气,但他作品的学术定位和他的名气乃至和市场价格并不相符,对这样一些"名人"所产生的效应,还是谨慎为妙。即使是真正的名人画家,作品也不都值钱。画家在不同创作状态下的作品质量,存在着很大的差异。同一位画家,不同年龄的作品也有不同特点。所以,虽然名人画家的作品整体水平高,败笔相对要少,但如果投资之前没有做足功课,只看名头不看质量便盲目出手,不但经济上受损,弄不好还得砸在自己手里,行话叫"被迫收藏"。如此看来,消费名人作品岂不等于买个烫手的山芋?

三、学术定位与价格体系重构

下面要讨论的,就是解决名家效应负面后果的方法,即对画家有相对明确的学术定位,从而对作品价格的构成做到心中有数。扩而广之,如果对整体市场中的不同画家都能从学术角度定位,做个大概的分类分层,那么整体价格体系也就会比较合理了。由于现在的市场乱象频出,价格定位与学术定位有时若即若离,有时干脆就背道而驰。不可否认,目前市场上的确存在着一批学术定位高而价格却很低的画家与作品,这主要是因为市场定位的水准低。也就是说,市场本身对中国画消费就定位很低,加上买家没有普遍形成中国画要定位于高学术水准的共识,学术定位高端却没名气的画家就要吃亏了。当画家学术定位得不到市场承认,市场价格体系便是飘忽的——今天一个价,明天又是一个价,全凭卖家心情。说实话,不仅买家对价格心中没数,就是卖家对自己的定价也不一定有谱,有时就抱着"蒙一个算一个"的心理。长期下去,必将产生极其恶劣的市场影响。但如果市场能够有相对客观的定位标准,那么画家进入市场就比较容易找到自己所处的位置和需求面,在此基础上产生相对稳定的价格体系便是自然而然的事情。

说起来容易做起来难,做好市场定位绝不是朝夕可成的事情。首先,政府、舆论、学术界要加快进行中国画学术定位和原创性支点的确立,并大力宣传,让人们普遍接受中国画的学术定位是属于高水准的,绝不亚于任何其他画种。其次,画家作品的原创性必须受到高度重视,不仅是不同画家风格的原创性,还要包括对每一张作品原创性的考量。因为有些画家一旦被市场接受之后,就会不断地自我复制,让作品的价值大打折扣。最后,也是最重要的,消费者首先自己从观念上改变追高、慕名的习惯,能够理性冷静地分析投资对象。关于这一点,在后面还会有详细讨论。

四、长期持有与资本化倾向

长期以来,消费中国画的主要人群,是那些真正的藏家。他们懂鉴定、擅欣赏、会保藏,由于长期浸泡在市场中,对市场行情和走势也有一定的判断能力。但这部分人的消费能力并不见得如何了得,偶尔有些深谙此道的大企业家可能出手也相当阔绰,可并不说明整个群体的消费实力强大。如今,投资中国画的客观收益已经引起了全社会的注意,尤其是手持大量资金却苦于无处投放的投资者们,纷纷进入中国画市场。应该说,这部分人绝大多数都属于外行,虽然他们大大增加了市场的资金总量,但是说他们如何喜欢中国画本身,是不

太符合实际的。有些投资者承认自己是个门外汉，会聘请专业人员或咨询专业机构，请教投资方向和保藏手段。另有一些——不妨说相当一部分投资者，似乎没有花太多心思去做功课，而他们的投资和喜好某种程度上也会影响市场。比如他们会选择一些易于保藏的所谓"中国画"，而这样的"中国画"的载体又不是宣纸或绢素，而是玻璃、瓷器等材质，所以表面看来保管简单些，实际上他们买的是不是中国画还两说呢。

然而，投资中国画与投资股票、房地产毕竟有所不同，虽然它更能保值增值，流通能力却远低于股票和房地产。通常情况下，顶级中国画藏品的再流通大概需要30年左右，因为短时间内接手基本上体现不出藏品的价格变化。而一般的中国画流通率也不会像普通商品那样，其价值体现很大程度上要依靠岁月沉淀。所以，只有摒弃投机心理，侧重中长线投资，才是这个市场消费者的应有心态和方式。

目前的中国画市场已经进入了资本密集型阶段，消费资本化为市场带来了大量参与者，也为市场稳定发展奠定了资金基础。但中国画市场的法制建设相当薄弱，从业者的自律意识不强，加上市场运行机制还很不完善，巨额资金一旦被套牢，就会给市场稳定带来麻烦。然而，任何一个国家的物质经济发展到一定程度，精神消费就会浮出水面。中国经过几十年的经济快速增长，已经积累了一批既有主观审美需求，又不乏购买实力的消费人群。这时候中国画市场消费出现资本化倾向，反映了市场已成熟到一定程度，也是市场经济发展的必然阶段。

第四节　中国画市场的消费群体和消费特点

了解中国画市场有哪些消费群体以及他们的消费特点是什么，也是很有必要的。宏观上，这对判断市场形势以及预测发展方向有帮助；具体来看，还能为买家的经营理念和经营策略提供更准确的现实支撑。下面先讨论中国画市场的主要消费群体。[1]

[1] 参见纪太年.艺术品的收藏群体有哪些[EB/OL]. http://auction.artron.net/show_news.php?newid=248578

一、收藏者

收藏者是中国画市场消费群体中最忠实的拥趸，也是中国画市场中消费传统最悠久最稳定的群体。收藏者中还可以细分为专业藏家和爱好者。前者是真正的行家，他们具有丰富的专业知识，出色的鉴赏水准，通常以专家学者型居多。后者与前者相比，经验明显不足，主要体现为专业性不够，对市场的了解不深。但两者也有相同之处，即都从个人喜好出发进行消费。具体而言，他们的消费属于理性与感性的综合。所谓理性，是指他们在选择消费对象之前，基本明确或很明确自己想要什么，也能估计到自己所投资的对象可能会带来什么，因此无论消费是否量力而行，都是经过深思熟虑的。他们收藏不受市场干扰，不为名利左右，不会随波逐流，完全由自己的实际需求决定取舍。比如下面这个案例。

【案例】

徐悲鸿与《八十七神仙卷》

1937年5月，时任中央大学艺术系主任兼教授的徐悲鸿应邀赴香港举办画展，偶然在一德国驻华外交官亲属手中见到《八十七神仙卷》，他当即以手头仅有的1万元和自己的7幅作品购得。

1942年，此画在日军空袭中被人盗去。1944年，徐悲鸿的学生卢荫寰女士在成都意外地

图3-13 《八十七神仙卷》（局部）

发现了这幅失窃的《八十七神仙卷》。虽然持画者愿意把这幅画卖给徐悲鸿，不过价格却贵得离谱——银元20万加徐悲鸿的20幅作品！而当时北京城里一个上好的大四合院，尚不到1万银元。徐悲鸿得知后，不顾自己的病体，日夜忙于作画和筹款，先后寄去20万现金及数10幅自己的作品后，《八十七神仙卷》终于再次回到了徐悲鸿手中。

所谓感性，是指他们深爱自己的消费对象，懂得欣赏个中韵味，能体会对象的审美价值。正是由于这种发自内心的喜爱，才会产生购买欲望并付诸实施。总之，收藏者这一消费群体基本是将爱好与艺术质量结合起来作购买标准，有时兼带投资目的。

二、企业

进入新世纪以后，中国不少企业进入中国画市场。他们凭借雄厚的经济实力以及在商场上的成功经验，出手大方，动作威猛，许多拍场上的新纪录都由他们创下。此消费群体也可以分为三类：一是以赢利为主的投资，二是为提升企业文化和宣传企业为目的的投资，三是爱好中国画的企业家。不过第三类消费人群往往是个人通过企业面貌出现，例如1999年江苏天地集团以6 930万元的高价购得陆俨少《杜甫诗意百册》，实际上是集团负责人杨休出于个人爱好拍下该作品。所以，这类消费者也可以归为收藏家范畴。在此要谈的主要是第一类和第二类消费对象以及消费特点。不少投资艺术品的企业往往都设有专门的机构，聘请艺术顾问，有的还设有专业美术馆、出版刊物等，所以看得出来这是一种极有策略性的消费形式。的确，企业消费的特点正是资金雄厚、目的性强，且操作手法也更为金融化。尤其投资目的是为了彰显名声、突出宣传效果时，企业对中国画的消费则更具"炫耀性消费"的色彩。

图3-14 陆俨少《杜甫诗意百册》（之一）

三、投资机构（基金）

投资机构（基金）作为一类消费群体，其目的非常单纯，就是赢利且追求利益最大化。这类消费群体主要由银行、房地产公司以及各种大基金等构成，它们的资金投资形式是一种间接化的证券投资方式，往往还会表现出短期的波动性和高换

图3-15 陆俨少《杜甫诗意百册》（之二）

手率。投资机构（基金）的介入，让中国画市场开始呈现出明显的股市特点。比如板块轮动，像股市的题材一样被轮番热炒；再如"优品拉动劣品"现象明显，即一件高价格的藏品一旦出现，就会带来其他藏品价格上涨：一件徐悲鸿作品卖出天价就会拉动整个徐悲鸿板块或一件齐白石作品拍出天价后画家的其他作品价位跟着水涨船高。

由于是赢利性投资与消费，所以有时还能看到此类消费群体会利用地域性差异，赚取差价。如在南京买关山月、黎雄才作品到广州卖，在广州买宋文治、喻继高作品到南京卖等等。

图 3-16　徐悲鸿作品

图 3-17　关山月作品

图 3-18　黎雄才作品

四、画廊

画廊也是中国画消费市场的重要组成部分。但画廊并不是市场的消费终端,它只是直接从画家手中收购作品。也就是说,绝大多数情况下,画廊对中国画进行消费的最初阶段,画廊消费的中国画价格不能作为市场流通价格的参考。事实上,只有通过画廊的中介,中国画的市场价格体系才能建立,普通消费者才会接触到这个市场的基本情况。

图 3-19　喻继高作品

五、中等收入群体

在西方发达国家的艺术品市场中,中等收入群体是最大的消费人群,也是市场发展依托的基础。具体来说,就是中产阶级对艺术品的消费。中国国民的收入正在不断增加,越来越多的人开始改变消费理念和生活观念,对文化的消费欲望也越来越强烈。消费艺术品,就像看电影、听音乐会一样,本身是为了陶冶情操。除了满足个人的欣赏需求,还有美化环境的目的。近十年来中国房地产开发遍布各个城市角落,不论是购房建立家庭,还是改善生活环境或拆迁移居,搬入新居的家庭总量激增。其中不少人会选择艺术品装饰环境,当然也有为改善提升工作环境选择艺术品。尤其是原创艺术品,受到很多人的青睐,虽然也有些人是为了附庸风雅,但本质上还是说明其想提高生活品味。所以,眼下中国尚未形成稳定中产阶级群体的消费潜力,是绝对不容小觑的。中国画作为中国文化艺术的代表形式,价值会越来越得到世人的认可,一旦这部分庞大的消费群体普遍认识到中国画的真正价值,那么对中国画市场的推动力量也是难以估计的。

六、其他[1]

除了上述五个主要消费群体之外,还有一些相对次要的消费群体值得一

[1] 参见纪太年. 艺术品的收藏群体有哪些 [EB/OL]. http://auction.artron.net/show_news.php?newid=248578

提。一是国家以及各个省市设置的专业收藏机构，如美术馆、博物馆、图书馆、画院、美术院校等，收藏资金由财政拨款。他们消费的目的基本就是收藏，提升单位文化品质。而且，这些机构收藏过的作品再流入市场可能性很小，一旦市场上出现曾经被某国家机构收藏作品时，投资者一定要擦亮眼睛，不要幻想自己捡了漏，正是这种时候赝品的概率最高。二是将中国画作为礼品的公关族。当前赠送中国画作品不仅能突出文化档次和品位，又没有明确的市场定价机制可以参照。所以，一些公关族会选择其作为公关手段，进行权力寻租和疏通人际关系。

第四讲
中国画市场的策划运作

在市场经济条件下,做什么事情似乎都讲究个策划运作,中国画市场中也不缺乏这一现象。市场的策划运作过程就是对画家和作品的传播过程。一位画家或他的作品通过市场运作,可以极大地缩短作品进入市场的时间,加速流通的进程。同时,市场策划运作也能检验作品的质量、品位以及画家的综合能力,为投资者和画家作品之间搭建一座相互需要的桥梁。

第一节 基本策略

对画家和作品进行策划运作将其推广出去,必须了解一些策划运作的基本策略,其实也就是把握正确方向和火候。只有了解这些基本策略,后面的推广工作才不至于"走火入魔",造成不可收拾的恶劣后果。

一、基本传播模式与良性、恶性运作

讨论基本策略之前,需要先看一看作品在市场中可能出现的几种传播推广基本模式:[1]

1. 作品诞生——画册宣传、广告展示——作品交易
2. 作品诞生——举办画展——学术研讨会——作品交易
3. 作品诞生——画廊购入(或委托画廊)——店面展示——作品交易
4. 作品诞生——送拍卖行——作品交易
5. 作品诞生——个人经纪——作品交易
6. 作品诞生——画廊经纪——作品交易

第一种模式主要是通过发行出版物或报纸、杂志以及影视等媒体中的广告进行宣传,达到传播和推广的目的。第二种模式中画展不是非盈利性的官方展览,而是根据既定目标搭建的宣传平台,比如为了实现作品交易或让更多人接触到画家与原作。画展较之于其他模式,给人感觉更具严肃性和学术性,而人们也看到画展和学术研讨会往往是联系在一起的。第三种模式是利用画廊资源进行宣传。由于画廊集中整合了买家和卖家两方面的资源,想找到什么样的买家或到什么地方能买到,作品都可以通过画廊这一渠道,而且画廊一般都会有展示作品的地方,这也会吸引一部分潜在投资者的眼光。第四种模式和第三种相似,因为目前的拍卖行很大程度上也在扮演画廊的角色。不同之处在于,经过近几年媒体的密集报道,中国画市场中的拍卖渠道能吸引更多的社会关注目光,所以专门利用拍卖优势来宣传和扩大影响的大有人在。第五种模式和第六种模式也属于一类,都是经纪人或者代理商通过自己的各种资源推广画家和作品。有时候个人经纪是通过画廊面貌出现有时则相反。在中国,专门的艺术经纪人和画廊经纪很大程度上还不能分得很清楚,关键看谁的影响大谁就能赢得更多画家的青睐。从以上六种主要传播推广模式中可见,任何作品从诞生到流入市场进行交易,都会经过各不相同的中介环节才会被市场接受,生成价格并为买家接手,换言之,正是这些环节让作品成为了商品。

但必须清楚的是,任何传播推广模式都有两面性,既有良性运作,亦有恶性运作。也就是说,原本对画家作品进行有目的有计划地传播推广是件好事,但目的不纯或计划不现实,就会好事变坏事,破坏信誉污染市场。比如经纪人只想着赶紧从画家身上捞回投资并竭尽所能地榨取利润,便会不顾市场推广的深耕过程,采取恶性运作方式——将价格在短时间内炒到一个高位。一旦有人

[1] 参见张琪.江西书画艺术品市场传播研究[D]:[硕士学位论文].南昌:南昌大学,2012.29

接盘，便立刻抛货撤出，将所有风险转嫁给下家。同时，画家作品的价格空间由于透支过多而将在很长时间内无法突破，其最常见的结果就是沦为市场的"垃圾股"被边缘化甚至被遗忘。

再比如利用拍卖平台进行恶性运作。根据总结，大概有以下几种情况：一是拍卖人、委托人、买受人就某一拍卖作品的成交价和佣金事先商量好，等到拍卖时，无论现场落槌价是多少，仍按照事先约定的成交价和佣金进行结算。二是拍卖人或委托人为了拍出高价，经常是安排一位或几位喊价人哄抬拍价，于是拍卖场上"托儿"轮番虚叫，最终使作品以创纪录价格"成交"。并非实例，如某画家和画商私下商量好，在拍卖时拼命抬价并拍下作品，但私下依然以事先约定的价格交易。拍卖结束后，画家再交给画商若干作品弥补差价。这样一来，画家的"画价"上去了，画商则拥有了更多的作品，真正是两全其美。这条"捷径"对那些没有名气或名气不够的画家尤其有吸引力，他们往往邀请亲戚朋友来哄抬自己作品的价格——画家自己"坐庄"，亲朋好友帮忙，共同制作出一个所谓高位"拍卖价"，作为日后市场流通的"指导价"。三是如果在拍卖时，无人竞买或竞买价未达到保留价又或者竞买价难以达到预想成交价，拍卖人或委托人授意自己安排的竞买人将拍品买下。事实上，该拍品有条件或无条件地退还了委托人，而虚假成交却能蒙蔽不少涉市不深的初学者，使他们对画家的市场行情产生误判。四是拍卖公司在拍卖会之前进行虚假宣传，在许多媒体节目中借由"权威人士"点评，高估艺术品的投资价值，拍卖后又继续以长文吹捧某公司、某拍品的辉煌战绩。媒体通常也为制造拍卖骗局推波助澜，导致拍卖价格迅速越过正常线变为虚幻的泡沫。在目前中国画市场中，很有些不规范的拍卖公司为了赚钱和吸引更好的作品和更大的买家，都会迁就并配合买卖双方进行恶性运作。

画廊市场也有恶性运作现象。当画廊（代理人）认为某画家具有发展的潜力，便会筹划一个制造需求的宣传战略，必要时则协同更多画廊，联合炒红画家或流派，然后利益均沾。届时，"所有经济和文化的操作者都迅速协同行动起来，把艺术家推向所有应当露脸的地方，在那些大杂志、博物馆收藏和大型国际文化活动中亮相"，[1] 如此过度炒作，可能会给画廊带来丰厚利润，但同时也很不利于市场的正常发展。很多画廊还与少数实力超群的藏家合作，通过垄断谋取暴利。这些藏家们与画廊协商，以比较低的价格买入某画家的一大批

[1] 河清. 艺术的阴谋—透视一种"当代艺术国际" [M]. 桂林：广西师大出版社，2008. 转引自 http://jcart.blog.hexun.com/29840351_d.html

作品囤积起来，当其他购买者想要购买该画家作品之时便进行高价售卖。这其实是一种控制供给以抬升价格的行为。发生在笔者身边就有一例：某中国画大师的后代笔耕不辍，画得也不错，但画价一直不高。原因就是几个很有实力的画商和画廊看中了他的身世背景和艺术功力，认为颇有炒作价值和升值空间。多年来，他们一直大量吃进该画家的作品并控制画价，企图等该画家过世之后再大炒特炒，利用买家的存世量心理再猛赚一笔。在此，画廊实际上就类同于某些电影制片公司或演艺公司，发现明星、制造明星，甚至能控制明星的市场影响力。但这样做的结果，便是画家群体的整体浮躁和作品质量滑坡，不仅不利于画家和市场，也会影响到画廊业的正常发展。

应该说，上面所列举的种种运作手段本身属于中性行为。而判断运作是否恶性，主要依据运作者的主观动机，运作对象的实际定位以及运作过程中所遵循的度。如果以短视投机的想法运作，一般都会竭泽而渔，最坏结果就是画家行情崩盘，画商信誉无存，市场口碑恶劣，没一个落好。但如果运作的画家实力不凡，运作时又能有理有节，那么即使炒作，也是良性的、正当的。毕竟要让在中国画市场中获得应有的地位，对画家和作品进行策划运作是必不可少的步骤。

二、关注度与品牌效应

前文中谈到了不少恶意的市场运作，但不能因噎废食，认为市场完全都是黑幕，毕竟健康正常的市场运作也普遍存在。下面仍讨论正常市场运作的问题——当然是指良性运作。

中国画市场运作核心秘诀就是三个字：关注度。也就是说，所有的宣传推广，都围绕着提升关注度这一目的而展开。这里所说的关注度，还具有一定的特殊性，因为这是以中国画市场为背景的关注度，所以并非单纯提高曝光率就行。

首先，想得到关注的关键，是用作品的学术价值说话。换言之，真正持续有效及正面的关注，必须靠作品本身，而不是鼓捣各种噱头博取眼球。不过，与关注度结合起来的作品学术价值，还不是单纯的学术定位。学术价值也不是画家或代理人能主观决定，而是需要若干因素的支撑。具体而言，一是市场的接受和认可，二是画家自身修养的综合提升，三是推广力度。市场的接受认可问题，我们在前面谈过，说到底就是学术价值必须得到市场的接受和认可，两方面结合才能共同创造关注度，做到"叫好又叫座"。简言之，市场接受和学术价值兼顾，需要作品、理论、展览、媒介、批评等各方面工作都到位。不难

看出，这是一个系统工程，每个环节出现问题都会让大局受到影响。这里从反面来论证这个观点，先来看可能让学术价值与关注度产生脱节或暂时的脱节几种情况。一是画家的学术价值达到一定程度时便会"曲高和寡"，反而没有了市场认可度，自然也就失去了市场关注度。翻阅中外美术史，有些例子正是如此——画家在学术道路上走得比较远甚至超越了他的时代而没有关注度可言。再者，如果画家低调得近于隐士，即使学术价值再高，不进入市场当然也无法得到关注。因此，要彰显以市场关注度为依托的学术价值，必须求得多方面认可。以投资赢利为目的的消费者，要特别注意通过市场关注度确定学术价值。画家综合素质提升，也不仅仅是指他的创作水平和文化修养的提升，包括他所在学术团体认可度，学术背景认可度以及社会地位等几方面的整体变化。一般情况下，画家如果心在学术，其创作水平应该是不断提高的，文化修养也会随着时间推移不断积淀，但除了少数开宗立派的画家之外，通常归属于某个学术团体和学术背景也很重要。用句时髦的话说，就是"他不是一个人在战斗"。一个师出名门的画家和一个籍籍无名的画家，两者在市场资源的利用率方面不可同日而语：同门的相互提携，师尊的介绍推广，对形成关注度的推动力完全不在一个层次。再有就是画家的社会地位，如果做了大文艺"官僚"，有了显赫的头衔，那太好了，话语权掌握在手，为圈子确定大方向，必定关注度高。但这些毕竟是少数，那么馆长副馆长、院长副院长、主任副主任、一级二级美术师、教授副教授等等名分和职位也为提升关注度做着贡献。关注度还和推广力度休戚相关。在如今的中国画市场，作品并不会自然成为商品，不会自己走到买家手上，更不会自我宣传让大家知道。事实上，如今的市场是"酒香也怕巷子深"，人们现在所处的环境信息量如此之大，时时刻刻充斥着感官。即使东西再好，如果没人知道也会被淹没在信息的海洋中。只有大力传播推广才能实现预期目标，顺利卖出作品并卖出好价钱。

其次，中国画市场关注度的形成，主要体现在以下四个方面的响应。[1] 第一，是学术界的关注。如果同行不看好或者批评家也认为糟糕，对关注度的形成很不利。但问题是学术界的认可有时也分表面现象和真实情况，因为同行的认同也和画家的为人处世有关系。比如笔者知道有一位画家，才华横溢，但不太会处理人际关系，常常恃才傲物，结果凡是和他接触的同行或者批评家都被得罪了。虽然大家心中知道其作品具有相当的学术高度，私下都很关注，默默向其学习并体现到作品中。然而，却几乎没有人公开认同他，直到这位画家过

[1] 参见西沐.中国画市场概论[M].北京：中国书店，2007.106

世也没能挽回声誉，画价至今还徘徊在三四流画家的行情。还有一种画家，性格热情，善于交际，尽管作品的学术价值不高，对艺术有一定理解的人都不会关注它，但大家却会出于对其为人的认同而认同其作品的学术性，进而也可以使之得到市场关注。可见，有些市场关注度不低的画家在学术界却可能是关注寥寥。因此说，学术界认同能引起市场关注，但反过来市场关注不一定能得到学术界认同。第二，收藏界的关注。收藏界往往对学术和市场都会有一定程度的了解，加上他们掌控着最终购买力，因此他们的购买趋向有能力影响市场并吸引其他环节的注意力。第三，是画廊（画商）和媒介的关注度。画廊（画商）的关注度会形成实际购买力，可以反映一种购买导向。媒介掌握宣传平台，也能对市场形成购买导向。所以，画廊（画商）和媒体的关注，也可以让市场关注度得到提升。第四，中国当下特殊环境因素所导致的关注。这类关注很有国情特色，它是指得到某些特定人群的关注，具体而言是政界、军界的高层官员和大商人。这两种人的绝对数量不多，但其关注度影响力之大却实在惊人。如果某位画家得到某军、政高官的赏识，市场行情必然扶摇直上。至于这里说的大商人，主要是指和官员相联系，为了寻租而关注画家行情的群体。比如为争得某大型项目或者获得更高职位，便通过购买高官中意画家的作品进行权力寻租。由此可见，官员对画家的关注涉及作品之外的更大利益，必然受到重视并影响深远。

最后，简单谈一谈画家与品牌的关系问题。当画家进入市场，一定程度上就具有了商品的特点。如果画家的作品能像一般商品那样形成品牌，就意味着高质量、高信誉、高效益、高品位，代表了一种持久的价值体系，可以满足买家或潜在买家对所认可文化的要求。换言之，画家形成品牌，就能引导消费，让作品具备更多的附加值，进而可以产生更大的经济效益和更深远的社会影响。买家会为此彰显品位，甚至还能抬高自己的社会地位。然而，品牌的形成并不容易，前面谈到的诸多因素，都是不可或缺的。更重要的是，品牌对于成功者来说实际上就是一种优势的累计，接下来会更容易取得更大的成功，学术上称之为"马太效应"。但"马太效应"也有消极影响：画家功成名就，很容易丧失冷静，居功自傲，在人生道路上跌跟头。因此，就有一个让品牌保鲜的问题摆在品牌画家的面前。人们常常看到这样的例子，某享誉百年的老品牌甚至会因为一次疏漏而臭名远扬，多少辈人辛苦谨慎积累的业绩瞬间消散，让人痛心不已。要知道在市场中，名牌既是仰慕羡慕的对象，也是嫉妒忌恨的对象，树大招风是条普适规律，一旦出了事，大家都来踩。品牌画家也是如此，如果不爱惜品牌，不管是有意还是无意，倒牌子也是不长时间内就看得到的事

情。在世画家自不必说，有些已经过世的画家如果不注意也会倒牌子。比如有些画家虽然早已名满天下，但后人不顾先辈的品牌，为了牟利伙同不法商人造先辈的假画，并利用亲缘关系蒙蔽买家。这样的做法一旦被戳穿，对市场的破坏力更大。

那么，当画家树立了品牌之后，如何才能持续产生品牌效应呢？首先是画家必须始终保持对艺术的敬畏感，创作态度一如既往地严肃认真，不能因为市场行情好而忽略作品的学术价值。在此主要列举两种情况，一是画家形成品牌效应后，开始自我膨胀，混淆了艺术成功与商业成功之间的差异，认为自己达到了事业巅峰，对艺术不再敬畏，创作也不再严肃认真。二是一些画家形成品牌效应后，作品需求量大，他们来不及画便潦草塞责，让大量品质低下的作品流入市场。上述行为不仅对市场不负责同时也对自己不负责，长此以往品牌价值就会下降直至消失。而且，由于品牌能带来更多财富，自然就会有大量"山寨货"充斥市场，因此品牌画家更应该严肃创作态度，不断提高自己的创作水平，与各类仿品拉开距离。其次，对画家作品要持续进行宣传推广，但必须保证客观。一方面，品牌效应不能单凭几次大规模宣传就能保持，而是要长期不间断地进行。另一方面，宣传不能过度，不能名不符实。否则一旦让人产生受骗感，很容易砸牌子。比如有些画家宣传动辄被冠以"大师"、"宗师"，而实际水平却相去甚远，如此宣传形成的品牌不可能持久。第三，也是最重要的一点，画家言行要谨慎，宣传要规范。俗话说"金杯银杯不如口碑"，媒体宣传固然重要而且有时也很见成效，但口口相传形成的品牌，会有更加牢靠的基础。成功的最大副作用，就是让人无法客观地自省自识。每当人飘飘然的时候，言行多不谨慎，让他人心生反感。加上又是被大家关注的"名人"，一举一动都可能被放大，恶劣影响一旦产生就很难收回。与此相反，如果画家言行谨慎规范，能用自己的人格魅力去征服别人，良好的声誉也能让品牌效应更具深远影响力。宣传要规范，是指不能用太多专业之外的消息进行宣传。尤其是八卦新闻，虽然能引起更多关注，但长远来看对品牌的作用却是负面的。

总而言之，品牌的底蕴是文化，品牌的目标则是人脉。品牌对画家而言，是"既能载舟亦能覆舟"，画家要善于经营和管理自己的品牌。

三、三大关键因素

对画家作品进行策划运作有三大关键因素，主要是指学术、市场和价格三方面的定位。关于学术定位，前文已经有讨论，这里再做一些补充。

为了让策划运作更有针对性和现实性，画家进行学术定位是重要的基础工

作。而且画家的学术定位如果和市场结合，需要注意的因素相对要更多，因为这时的定位除了考虑画家还要考虑市场。通常情况下，单纯的学术定位是画家为了彰显本性，抒发情感，多从文脉的角度来审视自己的发展方向，而是否会得到市场认可或者被买家青睐，则不必考虑。当然，并不是说如此学术定位，画家就决然不理会他人的看法，毕竟每个画家都会希望自己的作品得到认同，但至少不会从一开始就有某种迎合心理。然而，以市场为背景的学术定位，画家必然要想到受众问题，一定程度上也会影响到学术定位。这样的画家，往往需要和画商（代理人）多沟通交流，听取意见并结合自身情况进行创作。还有一种情况，画家全然不管市场，依然是单纯的学术定位，只不过在进入市场时，策划运作可能会花费更多的精力。原则上，市场会接受任何学术定位的作品，但不同学术定位在市场中表现出来的具体行情各有不同。整体来看，行情好的作品与行情不好的作品的确存在着一些共性特征，因为市场规律和艺术规律相融合，就会产生新的规律。不考虑市场因素的画家，其学术定位如果恰好与市场需求相符，或者说具有市场行情好的那一类作品的共性，那么皆大欢喜，下一步策划运作进入市场并推广就会容易得多。但反过来，其学术定位如果不具有市场行情好的那一类作品的共性，想进入市场即使策划运作也不一定管用。鉴于此，画家的学术定位首先要明确是否以市场为目的，这样策划运作才会更具操作性。再进一步讲，确定了以市场为目的的学术定位后，还需要确定学术品位的高低，并不是学术品位越高，市场行情就越好。有时候学术品位不那么高，也会有不错的行情。更何况，学术定位不仅需要主观能动性，也有来自上天的赋予。有些画家倒是很想"高处不胜寒"，无奈天资不架势，只能居于中游。当然了，画家总应该有些自恋情绪，只有先自我认可，才能让作品被更多的人认可。但这并不表示画家不能了解自己的天赋水准，因为有很多方式、渠道可以提供参照。再者，画家也可以主动将天资情况与市场需求结合起来定位。这里应该指出，强调学术定位绝不是提倡纯而又纯的学术化倾向，而是要围绕审美本质这一条主线，发掘更多有潜力的画家，让更多优秀的作品进入市场，为市场的良性健康发展奠定基础。[1]

在整个策划运作的准备阶段中，市场定位是核心。进行市场定位的目的，是为了能实现艺术价值和市场价值的性价比例最优化。简单地说，就是要让买家和卖家双方都满意。市场定位的实质，是使自己的产品和形象与别人严格区分开来，从而在顾客心目中占据一个独特的位置。市场定位可分为对潜在产品

[1] 参见西沐. 中国画市场概论[M]. 北京：中国书店，2007. 337

的预定位和对现有产品的再定位。对潜在产品的预定位，就是要让产品在进入市场之前就确定好其特色与所选择的目标市场相符合。对现有产品的再定位，往往是因为当前产品不能顺畅地销售，所以要做出适当改变，使潜在消费者重新认识并购买。鉴于此，要做好市场定位，必须最大限度地去了解市场需求，根据现有产品的市场位置以及消费者对产品某属性的重视程度，有针对性地塑造自己与众不同的产品形象，从而确定适当的市场位置。事实上，市场定位并不是对产品本身做些什么，而是要在潜在消费者的心目中做些什么。

中国画的市场定位包括：1. 画家定位，明晰画家与消费者或潜在消费者在文化、品位以及审美等方面的关系；2. 产品定位，具体如题材、品位、成本、风格等；3. 销售实体定位，具体有品牌定位、员工能力、知识、言表、可信度等；4. 竞争定位，确定自己相对于同行的市场位置；5. 消费者定位，确定目标顾客群体。

市场定位的全过程包括三大步骤。一是识别潜在竞争优势。通过一切调研手段，系统地设计、搜索、分析并报告。有关竞争对手的产品定位、目标市场上顾客的需要和欲望满足程度、竞争者的市场定位、潜在顾客真正需要的利益等问题的资料和研究结果，确定还有哪些空间是自己可以开发或深入的，从而了解自己的潜在竞争优势。二是核心竞争优势定位。做完潜在分析的作业，下一步就是通过具体比较自己与竞争者各方面的实力，选择竞争优势。比较的指标是一个完整体系，包括经营管理、产品开发、采购、营销、财务等几方面，发现自己的强项与弱项，进而找到最适合自己的优势项目，初步确定在目标市场上所处的位置。最后一步是制定战略，主要任务是通过一系列的宣传促销活动，将其独特的竞争优势准确传播给潜在顾客，并在顾客心目中留下深刻印象。具体做法是：首先让目标顾客了解、知晓、熟悉、认同、喜欢和偏爱自己的市场定位，在顾客心目中建立与该定位相一致的形象。其次，通过努力强化目标顾客形象，保持目标顾客了解，稳定目标顾客态度和加深目标顾客感情来巩固与市场相一致的形象。第三，注意目标顾客对其市场定位理解出现的偏差或由于市场定位宣传上的失误而造成目标顾客模糊、混乱和误会，及时纠正与市场定位不一致的形象。

总的来说，市场定位所依据的原则有四点：第一是根据具体的产品特点定位。就中国画而言，构成内在特色的质量、价格、包装、题材等许多因素都可以作为市场定位所依据的原则，比如具有深厚传统文化积淀的吉祥题材就更受到市场欢迎。海派画家倪田的作品市场价位原本徘徊在万元左右，然而2002年他的一幅《钟馗像》却被以3万多元成交，原因就是钟馗中国传统观

念中是避邪、驱邪的象征。第二是根据特定的使用场合及用途定位。家庭、企业、政府机关等不同场合，甚至针对不同企业的文化，政府机构的不同职能，都需要专门定位。最明显的用途区分，是收藏功能与装饰功能。第三是根据顾客得到的利益定位。产品提供给顾客的利益是顾客最能切实体验到的，也可以用作定位依据。第四是根据区域定位。很多时候，同一位画家在不同地区的行情都不同。因此区域定位是指要找准自己的市场，甚至利用画家在不同区域的价格差进行销售。第五是根据买家类型定位。这类定位还可以进一步细分为阶层定位、职业定位、个性定位、年龄定位。每个社会都包含有许多社会阶层，不同的阶层有不同的消费特点和消费需求，产品究竟面向什么阶层，是卖家在选择目标市场时应考虑的问题。根据不同的标准，可以对社会上的人进行不同的阶层划分，如按知识分，就有高知阶层、中知阶层和低知阶层。进行阶层定

图 4-1　倪田作品

位，就是要牢牢把握住某一阶层的需求特点，从营销的各个层面满足其需求。职业定位是指制定营销策略时，要考虑将产品销售给什么职业的人。个性定位是考虑把产品如何销售给那些具有特殊个性的人。这时，选择一部分具有相同个性的人作为定位目标，针对他们的爱好实施营销策略，可以取得最佳的营销效果。在制定营销策略时，企业还要考虑销售对象的年龄问题。不同年龄段的人，有自己不同的需求特点，只有充分考虑到，才能赢得消费者。如年纪比较大的买家和年轻买家，对作品在题材、视觉效果方面的要求自然不同。

以上列出了五种关于市场定位的依据，但真正能产生营销效益的往往是那些不明显的、不易被察觉的定位。在进行市场定位时，要有一双善于发现的眼睛，及时发现竞争者的盲点，同时也要灵活理解和运用各类市场定位依据，只有这样，才可以定位成功。

价格定位其实可以划入市场定位范畴，但出于其对策划运作的重要性考虑，这里有必要进行专门讨论。在很长一段时期内，中国画市场缺乏相应的价格指标体系和规范机制，价格定位处于比较混乱的状态，尤其是人为恶性炒作，导致作品价格虚高，与价值严重不符。正因为如此，价格定位对中国画市场的发展才显得格外重要。作为市场参与者，更应该重视价格定位，并将其作为策划运作的基本策略之一。

价格定位有三个档次，即高价定位、低价定位和平均价定位。如果目标是扩大市场份额，宜采取低价定位；而以品质领先为目的，则宜采取高价定位；以规避竞争为目标，宜采用随行就市的平均价定位；如果是权宜之计，比如为了渡过经营困境，宜采用成本定价（一般高于可变成本）。

价格定位与市场需求、经营成本、有关政策、作品特色和市场价格体系等因素有关。具体来说，消费者对价格的接受程度和市场需求决定了定价的上限。经营总成本中的变动成本与固定成本要分清，固定成本包括实体场地、设备的投资，它与销量无关，但单位固定成本与销量成反比。可变成本主要表现为采购成本、员工工资、水电费等。可变成本决定了价格的底限。政府或相关职能部门为达到一定的宏观调控目标，有时也会出台一系列商品价格政策。比如在通货紧缩和通货膨胀两种不同经济形势下，就会出台不同的价格政策以补充货币政策。随着中国画市场的资金规模越来越大，政策对价格定位的影响也将越来越明显。至于作品特色，主要是指所销售作品是否具有稀缺性，供求关系是否平衡，是否具备明显的竞争优势等等。价格定位还与整个市场价格体系相关。价格体系包括同类商品之间的价格关系即商品差价体系、不同商品之间的价格关系即商品比价体系和按经济管理原则形成的价格形式体系。合理的价格体系，其比价关系、差价关系，大体上能够反映各类商品的价值比例关系，同类商品因不同条件引起的价值差别关系，所花社会必要劳动时间的比例关系，还有反映生产同类商品因不同条件引起的所花社会必要劳动，等等。但目前中国画市场的价格体系很不完善，因为上述关系理不清，特别是差价体系与比价体系是混乱的。一方面，由于中国画具有特殊性，没有一定的专业知识储备很难对定价做到心中有数，于是让有些水平相当幼稚甚至涂鸦的作品钻了空子，不能从根本上反映出社会必要劳动时间的比例关系。另一方面，因创作阶段、创作地区、质量、销售地点等方面存在价格差异，也没有一个相应的衡量标准。而且，在市场价格体系中，每件商品的价格并不是彼此孤立存在的，而是构成一个相互联系、相互影响、相互制约的有机整体。比如一类商品价格发生变动会引起另一类商品价格的变动；一个地区商品价格的变动会引起另一些

地区商品价格的变动。但是，中国画市场价格的这种联动性，表现出来往往是无规律的，有时甚至都没有反映。不过，中国画市场的价格体系迟早会建立并趋于完善，我们不能坐着等待，而应该主动参与到建构过程中去。从价格定位开始，就全盘考虑到与价格体系的关系。

价格定位有五种基本策略。一是品质更好，价格更高。卖家致力于销售高端作品并制订高昂价格，以使高成本能获得回收。这样的价格定位可以让产品本身向消费者传递出尊贵感，成为一种更高尚的生活形态和享有专署地位的象征。二是品质更好，价格相同。买家可宣称作品品质与表现相当，而价格却相对低廉，以对上一种"品质更好，价格更高"定位的作品发动攻势。三是品质相同，价格较低。这一条与第二种策略含义相近。四是品质较低，价格大幅降低。在低端区域，大部分消费者会抱怨卖家提供的产品超过他们的需求，但他们却仍需为此支付较高的价格。所以，针对这种情况，卖家可以降低商品品质和价格来进入相应的细分市场。五是品质更好，价格更低，就是人们最熟悉的"价廉物美"。这也是最具制胜可能性的价格定位方式，策划运作时以这样的价格定位策略面向潜在消费者与现有客户群，更能保持长期的生命力。

第二节　策划运作的原则[1]

策划运作是一项系统工程，会涉及诸多环节，所以并不是件容易的事。而在具体操作过程中，有些原则需要重视和遵循，它们会使策划运作更加有效，更有方向性并更有可持续性。

一、前瞻性原则与可操作原则

一般情况下，中国画市场信息封闭、信息对公众传递不完整且集中在卖家和一部分资深藏家手中。其实大多数投资者都缺乏对市场的深度了解，所以在投资过程中会出现盲目性和无知性，还会过度追捧高价作品，最终导致市场泡沫的形成和扩大。因此，在对画家作品进行策划运作时，前瞻性显得尤为重要，这样才能减少盲目性决策，降低投资风险。

要想有合理的前瞻眼光，必须运用科学方法，对影响市场供求变化的诸

[1] 参见西沐．中国画市场概论 [M]．北京：中国书店，2007. 334-336

因素进行调查研究，分析和预见发展趋势，掌握市场供求变化的规律，为画家的市场运作提供可靠依据。就像股票市场一样，中国画市场中也有约等于蓝筹股、绩优股、龙头股、潜力股、大盘股、小盘股、垃圾股的不同画家。根据前瞻性原则，策划运作时更应该重视那些已经成名但市场行情还没到达峰值或者尚未成名但潜力巨大的画家。

可操作原则是结合前瞻性原则来说的，意思是不能一味夸大前瞻性。事实上，前瞻性需要的是审时度势和理性分析，若目标定的太大或过于超前不具备可操作性，也是白搭。任何画家，都有属于自己的最佳市场定位，如果把一位最多只能运作成地方性名家的画家硬往全国性名家甚至大师的高度上推，最终只能是人财两空。笔者认识一位商人，在对市场和画家都没有认真全面了解的情况下，误认为自己的投资对象能够成为具有全国性影响的名家，既将画家介绍给商界名流，也向军政界官员推荐，甚至还在人民大会堂召开新闻发布会。但几年过去，商人用遍了自己各种关系资源，也投入了数千万资金策划运作市场，但除了在很短时间内热闹了一回以外，画家的市场行情最终还是没有发生什么很大的变化。可见，前瞻性原则不能脱离可操作性原则，否则过犹不及。

二、系统原则和效应原则

策划运作的系统原则包括画名运作的系统性和画价运作的系统性。所谓画名运作的系统性，是指在打造画家品牌，扩大画家影响力的过程中，运作不能零零碎碎或者毫无章法，应该避开各种宣传媒体和宣传媒介的不足而发挥其优势，有针对性地、有条不紊地宣传和推广。比如利用平面媒体宣传推广，在什么时候上什么样的媒体，报纸还是杂志抑或户外广告，省级杂志还是国家级杂志，专栏、专版还是其他，都有讲究。再比如根据市场的供求情况以及画家的市场接受度，制定流入市场的作品数量。有些画家，刚刚得到市场认可，便急不可耐地要扩散影响，于是让海量作品流入市场。且不说作品数量巨大就无法确保整体质量，单就供求关系来说，就可能出现问题，长此以往就会倒人胃口。事实上，市场上就存在着一部分进入市场初期时作品流传量太大的画家，虽然学术水平在提高，但画价却一直没有变化，甚至十多年没有上涨。所谓画价的系统性，是指画家没有对自己进行学术定位和市场定位，任由作品的市场价格虚火旺盛。换言之，制定画价时需要有个长期计划，而不能指望短期热炒，捞一票就行，否则便是自毁前程。比如笔者身边有位年轻的工笔画家，应该说功力不错，而且师出名门，被某些投资商看中后，开始为其做市场，不长的时间内就将画价炒到了一万多一尺，这个价格已经与比他功力、资历和地位

都高得多,同样也创作相似题材的教授画家比肩。实际上这说明,该年轻画家透支了多年的市场潜力,在相当长的时间内,市场都无法消化他所释放的泡沫,一旦遇到情况,必将面临市场行情的滑坡。所以,对画价策划运作时,也要根据市场的真实情况,循序渐进,有步骤有系统性地展开。

效应原则顾名思义,是指策划运作必须最大程度地利用各种资源让宣传推广产生社会效应。在此,列举以下几个可供衡量效应的评判标准。(一)成果。画家要始终保证一定数量的作品流通,不断保证一定数量的新作面世。(二)机制。画家和作品要始终保证一定的曝光率,代理人要始终掌控运作的整体方向,明确阶段性目标,而相关职能部门也要保障策划运作机制的高效。(三)品牌。其实,所有的策划运作都应该往这个目标努力,如今的中国画市场,形成品牌就意味着拥有更大影响力。此话题前文曾有详细讨论,这里不多说了。(四)营销。推广画家和作品,离不开人脉资源、宣传媒介和营销网络。在运作过程中,要不断扩大人脉资源和营销网络,有效利用诸如艺博会、各类展览等宣传媒介,让市场道路越发宽广。

最后要特别强调的是,系统原则和效应原则是相辅相成的。有了系统运作的前提,就可能产生广泛的社会效应。但如果这个系统原则不能掌握好,也会收到相反的效果。

三、诚信原则和理性原则

如前所说,目前中国画市场的秩序并不让人感到乐观,诚信缺失现象严重。因此,进行策划运作时,诚信原则应该是前提和基础。具体来说要做到:(一)公开宣传各种有关市场的法律法规、市场管理职能、行政和执法程序、举报投诉的联系方式。(二)设立咨询点,答复各类咨询和质疑。(三)将各类经营中国画的单位信息公开。(四)明确服务标准和公示奖惩结果,接受社会监督。(五)经纪人信息公开。(六)作品信息公开,有疑义的作品能够得到有关权威部门或个人的核查。另一方面,画家自身也要强调诚信原则。如果画家和画廊或代理商已经签订了合约,就应该严格遵守。比如有些画家经过运作一段时间之后,发现自己的市场行情有了起色,便立刻向画廊或代理商提价,不仅压缩了他们的利润空间,还打击了他们的运作热情,是非常不利于进一步推广的。

策划运作的理性原则,也很容易理解,即不能脱离实际,这一点和可操作原则近似。不同之处在于,理性原则需要和诚信原则结合,能够在一定程度上公正客观地评价画家和作品,能够在一定程度上合理地运用各种推广手段,还

能够在一定程度上有效地控制宣传力度和方向。

第三节 媒体运作和运作媒介

如今的人们生活在信息海洋之中，这样的环境要想记住某种东西，只能不断地重复。对画家作品进行宣传推广，也不可能回避此方法，而增加画家作品的视听重复出现率的载体，则是各种各样的媒体。

一、增加重复出现率

首先必须提出的是，增加重复出现率也不能机械地一味灌输，要知道狂轰滥炸且毫无趣味的视听垃圾不但收不到良好的宣传效果，反而会引起受众的反感。因此，如何有效地增加重复出现率，是一个值得研究的话题。

增加重复出现率，实现宣传对象的价值，必须以调动受众兴趣为基点，以符合宣传理念的产品定位为核心。单纯地重复，也许让人记住会有些成效，但无法唤起兴趣，更不用说促成交易了。要知道，认知不等于兴趣，记住不等于购买。空有较高的认知率而不能促进销售，并不是宣传目的。所以，无论如何策划运作，都应始终围绕一个长期推广策略展开，让受众在记住的同时还能够理解并赞同，最终促成销售。[1]

那么，如何让这个"重复出现"发挥最大的功效呢？具体需要做到以下几点。（一）遵循适度原则，内容适时更新。重复出现切忌长期千篇一律，内容隔一段时间就应有所更新。这就是说，画家与作品持续"露脸"时，既要有完全重复的部分强化同一性，同时又要有变化的部分展示丰富性和层次性。这样，既能让受众记住内容及信息，也能吸引更多的目标消费者更仔细、更深入地关注宣传信息。比如有些画家利用公交站台边的广告窗口进行宣传，这样的地点优势是人流量大，但一般情况下人的注意力不会集中，因此必须通过变化引起关注。（二）精选适用阶段、适用战略。当今网络信息交流互动迅速发展，普通受众对广告信息的主动反馈意愿和主动反馈能力明显加强，可以借网络等其他媒体的优势来配合宣传，取得良好传播效果。（三）关注长期策略，

[1] 参见李艳. 优化重复性广告的基本思路 [EB/OL]. http://media.people.com.cn/GB/22114/42328/227854/15355537.html

广告都应有某种持续性。广告的这种连续性既表现在时间的延伸上，也反映在空间的相互关联上，只有这样，才能挖掘出市场的最大潜能。同时，宣传还应该围绕内涵开展。如果只是单纯传达视听符号，便很难长久维持关注度。

（四）合理把握宣传的适用范围。在宣传初期，重复广告有利于快速进入市场，一旦进入宣传成熟期，重复广告就要让位于精彩的宣传了。[1]

以上是增加重复出现率需要遵循的原则，下面再说一些增加重复出现率的关键技巧。第一，重复一种观念。让人们接受一种产品，首先要让人们接受一种消费观念。只有人们接受了一种新的消费观念，人们才可能去消费一种新的产品，而一种新的消费观念只有在持续性的重复过程中，才有可能真正被人们了解、接受和认可。比如让所宣传的画家作品与一种生活态度或生活品位联系起来，让人们认可这种生活态度或生活品位，进而去消费。第二，重复个性信息。宣传要清晰明了地告诉目标消费者，自己的优势是什么，这就是彰显个性信息。重复个性信息是"重复出现"技巧的核心内容。而关于个性信息的传播，只有在不同的场所、不同的时间、不同的媒体上反复强调，才有可能为更多的人所熟知接受。第三，重复与变化结合。在持续性宣传推广过程中，变化也是强化记忆和信息不可或缺的手段，其形式主要有：（一）从不同角度展现个性。这样能提高人们的兴趣，深化人们对品牌个性的记忆，同时也可以使宣传对象的个性更生动、丰满、可靠。（二）根据目标消费者的不同而改变出现形式。这需要事先规划好产品目标消费者的类型，方可保证最大的市场占有量。（三）根据不同购买动机改变出现形式。每个人购买同样对象的动机都不尽相同。有的人是为自己购买，有的人是为家人和朋友购买，不同的购买理由和购买对象都可以相应变化一种出现形式。（四）根据消费心理的不同改变出现形式；有人购买追求实惠，有人购买追求虚荣；有人购买理智，有人购买冲动。把握这些消费心理特征制定不同的出现形式，更能挖掘市场潜力。（五）根据市场周期的不同改变出现形式。任何画家作品都会经历市场导入期和市场成熟期的过程，有的还会经历市场衰退期。准确把握所处市场周期而采取不同出现策略来应对。[2]

总之，在为画家作品宣传推广而不断增加其重复出现率时，要根据市场的现实情况设计重复次数、变化时机以及变化幅度。做到原则性与灵活性兼备，

[1] 参见潘成华.重复广告的利弊分析[EB/OL]. http：//info.biz.hc360.com/2010/04/080833107607-3.shtml

[2] 参见张先冰.广告诉求：重复与更新的变奏[EB/OL]. http：//www.yewuyuan.com/article/200007/200007030201.shtml

正是增加重复出现率的原则。[1]

图 4-2 报纸宣传

图 4-3 报纸宣传

二、平面媒体宣传

相对于通过视听等多维度传递信息的媒体，以单一视觉、单一维度传递信息的媒体，称作平面媒体。在此，主要指报纸、杂志以及户外平面媒体。

平面媒体宣传是指通过户外广告媒体、杂志媒体和报纸媒体等平面化文字或图片传达特定绘画内容的传播模式，现在有越来越多的画家倾向通过平面媒体进行宣传推广。平面媒体的宣传优势主要有以下几点：（一）从业人员的素质往往比较高，比如报纸编辑能主动发掘"关于信息的信息"。（二）纸上媒体历史悠久，具有舆论引导作用。（三）收藏价值正在提升。报纸杂志已经不再是即看即扔的信息承载物，它将成为人们认识事物的工具，具有收藏价值。（四）没有阅读时间地点的限制。比如上下班在车站、吃饭喝茶时在餐厅茶座，随时都可以翻阅。

具体而言，报纸媒体传播速度较快，信息传递及时。报纸出版周期短，甚至一天要出早、中、晚好几个版，有新闻性的信息就可利用报纸及时宣传。报纸容量较大，说明性强，可以详尽描述，也是重要优势。相对于电视、广播等其他媒体，报纸具有较好的保存性，而且易折易放，携带十分方便，受众阅读时具有认知主动

[1] 参见张先冰．广告诉求：重复与更新的变奏[EB/OL]．http：//www.yewuyuan.com/article/200007/200007030201.shtml

性。如果愿意了解，受众对宣传内容的了解就会比较全面、彻底。更重要的是，报纸媒体权威性较高，通过它宣传更容易让受众有信任感。因此，报纸媒体也是画家和作品宣传的重要阵地。但报纸媒体的印刷品质不如专业杂志，表现形式单一。虽然报纸的印刷技术不断得到突破与完善。但到目前为止，它仍是印刷成本最低的

图 4-4　杂志宣传

媒体。杂志媒体的读者阶层和对象更加明确，每一类杂志都拥有基本读者群。杂志媒体尤其是印刷艺术作品的用纸非常讲究，宣传大都为全页或半页甚至作连页、多页，版面大内容多，表现深刻，图文并茂。而且杂志阅读时间长，常被人保存下来反复阅读，宣传内容能反复与读者接触，让受众有充分时间仔细研究，加深印象。总而言之，杂志媒体是当前层次较高的中国画作品与信息的有效传播途径。然而，杂志是定期刊物，发行周期较长，会影响传播速度。如果是做时效性强的宣传，比如画展开幕、画廊开张或者促销等一般不宜选用杂志媒体，否则容易错过时机，收不到宣传效果。

现在宣传画家作品利用户外平面媒体也很常见。这里的户外平面媒体，主要包括户外广告牌、墙面广告、宣传栏、灯箱、车厢等形式，它们的优势表现为：第一，面积大、形象突出，信息表达直观，容易吸引行人的注意力且容易记忆。第二，不经意间给受众以视觉刺激，不具有强迫性，信息容易被认知和接受。这是户外广告媒体最显著的特点，它并非强制性进行信息灌输，而是利用人们的心理空白点进行渗透，在潜移默化中将产品形象根植在受众脑中。第三，宣传地点广泛，在人群最为集中的地方宣传推广。户

图 4-5　户外灯箱广告宣传

外平面媒体一般选择在繁华区、主要街区和社区等人流集中的地段,对目标受众可以实现高频率暴露,特别是找到目标受众的活动规律后,更能大大提升宣传效能。第四,宣传时间长。一般户外平面媒体发布期限较长,更容易为受众见到。许多户外媒体都是全天候发布广告,使用周期一般以半年或一年计算。而且,户外媒体在其有效期内可以持续不断地传播广告信息,不断增强和扩大广告发布的知名度和到达率。第五,户外平面媒体可以按实际需要来选择广告

图4-6 户外站台广告宣传

发布的具体地域,自主性大。第六,宣传内容单纯,能避免其他内容及竞争广告的干扰,而且费用较低。当然,户外平面媒体的不足也很明显,比如位置固定不动,覆盖面小,宣传区域较窄;受场地限制,受众数量不如其他媒体;不适合承载复杂信息;传递时间短;信息更新相对滞后等等。还有一点就是宣传效果难以测评。由于户外平面媒体的对象是户外具有流动性质的人,因此其接受率很难估计。而且通常情况下,人们是在活动过程中接触广告,注视时间很短,有时同一时间还会接触许多户外广告,所以宣传效果不一定很好。

当前,平面媒体对艺术作品质量的审查和信息的准确性缺少有力监管,致使传播杂乱无序,甚至出现了与社会需求严重错位的态势,不仅造成社会资源的严重浪费,长此以往也必将影响到媒体本身的文化属性和受众的审美定位与

接受喜好，进而影响到中国画自身的发展。[1]

三、视听媒体宣传

视听媒体宣传包括电视媒体宣传、广播媒体宣传、手机媒体宣传和户外LED电子屏媒体宣传。电视作为现代信息社会中最有影响力的媒体，在传达公共政策、引导社会舆论、影响消费者决策等方面有举足轻重的作用。如果比较重视政策导向、热点信息、公共关系、危机管理、竞争情报、行业研究、品牌管理、投资者关系等方面的内容，都需要及时地监测和分析电视媒体信息。就宣传中国画作品和画家来说，电视媒体具有以下优势：（一）传播画面直观易懂，有较强的冲击力和感染力。电视传播视听合一，受众能够亲眼见到亲耳听到如同在自己身边一样的事物。这种直接刺激感官和心理以取得感知经验认同的方式，让受众感觉特别真实，目前这仍是其他任何媒体所不能比拟的。（二）传播覆盖面广，受众不受文化层次限制。电视媒体超越了读写障碍，无须对观众的文化知识水准有严格要求，即便不识字，不懂语言，也基本上可以看懂或理解广告中所传达的内容，是一种最大众化的宣传媒介。（三）互动性强，观众可参与。电视广播电台在信息传播和节目形式上有许多独特的优势。

图 4-7 中央数字电视书画频道主页

[1] 参见陈学书.当代中国书画传播模式探析 [J].新闻与传播研究，2012（2）（下半月）

2006年7月书画频道（全称中央数字电视书画频道）由中央电视台数字电视平台播出，节目信号覆盖全国，每天24小时播出。书画频道有咨询、专题、培训、直播、欣赏、谈话及纪录片七大类26个栏目的节目，是极具优势的专业媒介平台，很多信号覆盖面极广的地方卫视和地方频道也开办了不少介绍中国画作品和画家的专题节目。近几年来，鉴宝类节目越来越多。据不完全统计，各频道的鉴宝类栏目现有20档，在最高峰时曾有50多档。节目中的主持人、藏家、观众以及鉴定专家有很好的互动，同时也能宣传和普及收藏中国画的相关知识。（四）有较高的注意率，利于不断加深印象。电视媒体既可以看，也可以听，画面充满屏幕并连续活动，能够从各角度展示，容易引人注目，接触效果强，便于受众集中注意力。同时，电视媒体还能通过反复播放，巩固受众记忆。比如有些销售中国画作品的电视直销节目，就完全符合上述特点。（五）激发情绪，增加购买信心。由于电视形象逼真，会引发购买兴趣和欲望。再者，受众通过比较和评论，增强了购买信心。

需要注意的是，正是由于电视媒体拥有诸多利于销售的优势，很多人便瞄上这个宣传平台并在幕后策划运作了不少违规案例，比如在节目中编造文物流传故事、诱导"持宝人"杜撰虚假收藏故事、由演员扮演"持宝人"，暗示或要求专家修改文物评估结果、高估文物市场价格等等，社会影响恶劣，引起了相关部门的高度重视。2012年6月，国家广电总局联合国家文物局一起发出通知：文物鉴定类广播电视节目不得从事文物商业经营活动和模拟交易。通知要求，相关节目要科学展示文物鉴定的复杂过程，明确提示投资文物收藏的风险，文物估价要提供市场依据。节目中的专家必须是省级文物部门审核通过的专家库成员。

图4-8　吴作人《牧牛图》伪作

【小链接】

2005年5月，央视《鉴宝》节目中，一幅吴作人的《牧牛图》被专家现场鉴定为真迹，估价25万元。后来，包括吴作人妻子与女婿在内的家人均认定该画系伪作。2006年某电视台一期节目中，专家为一套齐白石通景屏估价上百万元，事后证实这套通景屏为赝品，画的笔法、款式都与

齐白石真迹相去甚远。不少时候,同一件收藏品,由同一位鉴定专家在不同时间鉴定,居然能得出截然相反的结果。有业内人士指称,容易为大众接受、认可的文博系统内专家不允许公开给社会上的藏品做鉴定,而目前一些电视鉴宝节目中出现的所谓权威专家,圈内人甚至不认识。

电视媒体也存在着不足之处。宣传转瞬即逝,保存性差是很明显的。再就是受收视环境的影响大,不易把握传播效果。电视机不便随身携带,需要一个适当的收视环境,一旦离开这个环境传播便会阻断。而且,在这个环境内,观众的多少、距离荧屏的远近、观看的角度及音量的大小、显示效果等因素,都直接影响着宣传效果。

广播媒体对中国画的策划运作并不常见,但它也有自己的优势。具体表现在:(一)传播速度即时。广播媒体可以使宣传内容在讯息所及的范围内,迅速传播到目标消费者耳中。不论身在何地,只要打开收音机,广告对象就可以立即接收到。如果需要紧急发布某些时效性要求较强的讯息如画展,广播的即时性优势是其他媒体无法取代的。(二)传播范围广泛。广播采用电波传送讯息,可以不受空间限制,覆盖面特别广。广播还不受天气、交通、自然灾害的限制,尤其适合一些自然条件比较复杂的地区。(三)收听方式随意。科技的进步,使收音机向小型化、轻便化发展,从某种程度上可以说,受众能够随身携带广播媒体。尤其是车载广播听众比例增高,受众的"含金量"大大提升。汽车拥有量的增加,方便了中产阶层收听广播,能够为市场培养不少潜在消费群。(四)传播费用低廉。广播媒体宣传的单位时间内信息容量大、收费标准低,是当下最实惠的广告媒体之一。同时,广播宣传节目的制作过程比较简单,制作成本也不高,有利于向客户推荐全年广告计划。(五)宣传反应灵活。广播节目是诸媒体中制作周期最短的,可以根据具体情况调整自己的宣传策略,快速做出反应。(六)广播受众的收听习惯稳定。据有关数据调查公司连续调查平均数字显示,每周收听3天及以上广播的稳定听众比例高达60.4%,比电视媒体的稳定观众比例高出20个百分点。这说明广播宣传能够有机会在一定周期内让听众反复收听,最终达到销售目的。(七)宣传效果稳定。广播听众不"躲避"广告,约有70%的听众遇到广告不换台,30%左右换台后还会换回来,这有力地保证了广播宣传的到达率和稳定的宣传效果。然而,广播媒体只能通过形象概括的语言形式描绘作品的大致形态与内容,缺失视觉刺激性和震撼力,只能给人一种大致印象和更多的想象空间。

手机媒体是近几年高速发展起来的综合媒体,它融合了报纸、广播、电

视、互联网等多种媒体的特点,涵盖了文本、音频、视频等多方面、多领域的内容,以定向为传播效果,以互动为传播应用。手机媒体的受众资源极其丰富,最大的优势是携带和使用方便,同时还兼有网络媒体互动性强、信息获取快、传播快、更新快、跨地域传播、信息的即时互动或暂时延宕得以自主实现等特性。尤其是最后一点,手机用户的自主性大大提高,选择和发布信息的主动性已经超越了网络媒体,使人际传播与大众传播完美结合。比如现在不少画廊和画家随时通过手机登录微博、微信等渠道发布最新作品或创作思路、创作感受,成为相当流行和颇受关注的运作方式。但是在手机媒体的监管方面,存在着不少难点。由于传播者身份隐蔽,加上海量用户和政策法规滞后,不少虚假与不良信息无法得到过滤或辨识。同时,手机广告的配套服务亟须解决。目前运营商们并不开放手机媒体广告业,因为其他媒体的广告有工商、税务等主管部门进行监督和培训,而手机媒体广告业务的配套服务还远远达不到如此程度。所以,运营商们不愿冒政策风险来经营手机媒体广告,但是它一定代表着发展方向。相信在不久的将来,手机媒体广告也会成为中国画宣传的主要手段之一。

图 4-9 户外 LED 电子屏宣传

户外 LED 电子屏媒体和户外平面媒体都属于户外媒体的范畴。但户外 LED 电子屏媒体是广告业发展的趋势,它不仅能播放音、视频广告节目,而且四面还可装固定灯箱广告位,现各地政府都鼓励推行使用户外 LED 电子屏并陆续取消帆布广告、灯箱广告审批。漫步各大城市的街头,特别是商业中心地区,户外 LED 电子屏随处可见,影响力不容小觑。利用户外 LED 电子屏进行画家或作品的宣传,具有显示画面色彩鲜艳、立体感强、动态展示细腻等特点,不啻为一条有效的运作渠道。

四、网络媒体宣传

网络媒体逐渐兴起以后,对艺术传播产生了颠覆性的影响,其提供的信息量、传播范围以及受众群体,都让传统媒体无法企及。网络媒体宣传运作的特

点有：（一）传播范围广。无论是电视、报刊、广播还是户外媒体，都不能跨越地区限制而只能在某特定地区产生影响。但任何信息一旦进入网络媒体，分布在近200个国家的近2亿网络媒体用户都可以看到。（二）交互性强。网络媒体的最大优势便是交互性，它不同于电视广播或平面媒体的信息单向传播，而是信息互动传播。大多数来访问网上站点的人都是怀有兴趣和目的来查询的，成交的可能性高。（三）非强迫性传播。一般媒体上，广告找人看，在网络媒体上，人找广告看。互联网是分众媒体，它将信息按照用户的个人情况和需求进行个人化定制，受众以自助形式选择信息。因此，只有引起受众兴趣，调动其自觉性和主动性，才能让受众接受宣传信息。（四）信息容量大。网页信息采取非线性文本形式将不同的网页互相链接起来，组成一个庞大的有机整体。一般而言，一个网站下面，会有上十个乃至数百个网页，需要根据不同类型消费者对信息进行分类，以便受众深入点击，获取更多广告信息，提高广告效率。此外，网络媒体尤其是以博客为代表的交互平台，削弱了传统媒体的话语权优势，更新了受众的接受经验，将艺术批评带入更加自由的境地。如果上网留意一下就不难发现，大多数的画家都设立了不同形式的个人艺术主页、博客；或者通过一些画廊网站、收藏网站、艺术网站等平台传达画家的艺术理念、作品和信息，在网络互动交流中进行市场定位。可以说，网络媒体这种平民化的分众传媒方式，实现了画家梦寐以求的低成本、自我化和创意化的发展之路。[1]

　　以上介绍了各种媒体宣传运作的优势与不足。最后要强调的是，媒体宣传不能只从收视率出发，追求娱乐性和轰动效应。比如新闻报道时，只关注价格而不去宣传价格后面的价值支撑；再如为了博得眼球而在某些节目中抛开市场价格参照，肆意开出高价；又如只知道宣称作品价值连城，却不去提醒投资风险，误导人们进行非理性投资。总之，媒体宣传不应该只做简单地新闻报道或制作宣传某画家的采访短片，还要关注市场本身，挖掘现象背后的原因，从而树立起更加权威的引导形象。

五、主要运作媒介

　　宣传画家和作品无疑应该以媒体为主要运作媒介，但除此之外还有其他运作媒介需要了解，它们共同构成了中国画市场策划运作的整体。

　　（一）拍卖公司运作。在中国，拍卖是吸引社会目光集中到中国画市场的

[1] 参见陈学书. 当代中国书画传播模式探析[J]. 新闻与传播研究，2012（2）（下半月）

最重要渠道，因此它自然成了策划运作的必然选择。前文中曾提到过，拍卖公司是画家提升画价和市场关注度的重镇，相信现在很多已经获得市场成功的画家都有切身体会。正因为拍卖对策划运作的重要地位，因此必须高度重视拍卖公司本身的运作。成功的拍卖公司是通过大量成功拍卖纪录造就的，因此它的运作要尽量避免出现拍卖失败记录。首先，拍卖公司要有准确的定位，比如做专项还是综合。尤其是刚入市的新拍卖公司应以低端为主，不要为了短期利益哄抬价格，最终断送自己的前途。其次，征集高质量拍品。如果拍卖公司能在每次拍卖活动中都有几件镇会之宝，将非常聚气。但做到这一点的拍卖公司实在不多，原因是大多数拍卖公司平时不注意建立收藏家档案，往往临阵磨枪，潦草收场。同时，拍卖公司还要不断积累买家名单，熟悉其性格爱好，了解其经济状况，能以一种投资顾问的形象与买家建立密切的互动关系。最后，拍卖公司对征集作品要有负责的态度，认真做好鉴定赏析的预前工作。尤其对那些能够吸引关注目光的拍品，要认真制定宣传策略，不仅是拍卖之前，而是整个拍卖过程包括拍卖后的相关报道，都要在策划案中体现。

（二）画廊运作。画廊运作画家的功能已经成为一个比较普遍的共识。只不过现在的中国画市场中有不少画廊缺少前瞻眼光，恨不能今天签约个画家明天就能从他身上发大财。因此一方面在进价上拼命压低，另一方面卖价又叫得很高，意图增加利润。但这种做法既损害画家创作的积极性和严肃性，也会破坏市场的循序渐进发展，是不可取的。画廊的成功运作，离不开优秀画家的支持。可以说，画廊拥有优秀画家，便是其核心竞争力。画廊既要为画家迈向市场扫除各种障碍，也要保护画家有一个相对独立自由的创作氛围，不完全被市场同化。比如为画家定期举办展览，推广新作；定期出版相关刊物，介绍画家新动态；定期组织学术研讨，提升画家作品的文化价值，等等。在画廊自身运作过程中，同样必须遵守诚信，不传播假冒伪劣作品，杜绝恶意炒作的商业活动。值得一提的是，由于画廊市场一直没有建立起有效的行业规范，所以有不少经画廊运作出来的画家自我膨胀，最后又和画廊失去了合作关系。在此情况下，画廊要想进一步发展，唯一能做的就是关注并运作那些具备潜力的非名家，不但能弥补销售作品质量的不足，也利于整个画廊市场走向正规。

（三）展售运作。展售模式运作是指画家通过参加或组织不同形式的展览或展售活动，将信息或作品传递给受众，从而逐渐得到认可的一种传播模式。目前，这种模式颇具社会认可度和社会影响力。一般来说，展售运作可以分为官方组织和画家或艺术团体自发组织两种形式。前者主要按照国家对文化艺术的发展规划，举办不同规模、不同形式的各类展演活动，如五年一次的全国美

展、各类型的国展、省展等。这类活动对创作有一定的主题性限制，侧重宣传国家政策，弘扬民族精神，展现社会风貌，更多地强调发挥中国画的教化功能。官方活动的优势是，可以最大化调动各种社会资源，具有较强的权威性和认知度，通过参加此类活动，可以获得政府主流意识形态的认可。如果作品的学术性也很高，那么同样可以获得业内的广泛认知和传播。现在中国画市场中有很多成功画家，都是先由官方美展扬名，再进入市场的。然而，官方组织的展览架构和运作方式有一定特殊性，很多从未有过体制背景经历的画家难以通过这一平台传播艺术信息和作品。因此，自发组织的展售或商业展售等运作传播形式便是有效的补充，如举办个展或各种联展，通过商业代理在各类画廊内长期展览等等。必须承认，非官方展售运作的传播广度、深度及其受众面远逊于官方的类似活动，但自有其灵活性和多样性的传播优势。[1]

就中国画的策划运作而言，任何单一模式都有自己的优势和不足，只有认真研究中国画自身规律和艺术传播的不同特质，了解受众需求，灵活利用和综合不同运作形式，逐步导出有效的传播机制和市场监管机制，才能让宣传推广形成良性循环，满足不同层次受众的需要。

第四节 艺术批评

艺术批评与是市场策划运作不可或缺的一部分，中国画市场要健康发展，同样离不开批评的声音。不论是对中国画本身的发展还是中国画市场的发展，艺术批评都是核心问题之一。遗憾的是，目前中国画市场中的批评存在着很多不足，需要认真研究分析其态势，确立建设评价体系和标准系统，从而对中国画市场发展的方向及其路径发挥指导作用。可以说，艺术批评是中国画市场健康发展的重要保障。

一、艺术批评是投资导向

艺术批评的对象是一切艺术现象，如艺术作品、艺术运动、艺术思潮、艺术流派、艺术风格、艺术创作以及艺术批评本身等等。其中的核心，是对艺术作品进行批评。中国的艺术批评有悠久的历史，但现代学术意义上的艺术批评

[1] 参见陈学书.当代中国书画传播模式探析 [J].新闻与传播研究，2012（2）（下半月）

诞生时间并不长。曾有一段时期，中国的艺术批评似乎就是艺术鉴赏，局限于对创作内容的解读。事实上，二者存在着根本区别，艺术批评的内涵远远不止是鉴赏。

但应该承认，帮助人们更好地鉴赏作品，也是艺术批评的功能之一。毕竟艺术创作是一件复杂且专业性很强的精神劳动，有些作品的思想内涵十分深刻，技法程度也相当高超，即使圈内人都不一定立刻领悟和把握到，更何况圈外人士呢。鉴于此，艺术批评对发现和评价优秀作品，引导广大群众进行艺术鉴赏，功不可没。通过评价艺术作品形成对艺术创作的反馈，对艺术家而言，也能更加深刻地认识和提高创作水准。

艺术批评是一门专业门槛较高的学科领域，强调立场的独立性以及职业的自律性。批评家越自律，立场越独立，他所做的批评就越具有价值。尤其是当艺术批评介入市场之后，独立和自律显得更加可贵和重要。然而，随着艺术品逐渐融入并成为文化产业的重要组成部分，艺术也参与到整个社会经济文化的发展之中。一方面艺术现象和艺术市场创新将不断涌现；另一方面，从业人员和受众数量也大大增长。艺术市场则包容了艺术创作群体、艺术评论研究及鉴定收藏群体、艺术品经纪代理和拍卖公司、各类艺术院校、新生艺术投资基金和交易所等诸多元素组成的广泛阵营。艺术家和批评家面对这样的情形，必定会感受到艺术与利益之间存在的矛盾张力。正是因为这样，艺术家特别是批评家，应该义无反顾地承担起引导审美趣味和投资趋向的责任。然而，艺术的产业化发展改变了人们的传统观念，特别是当艺术批评有助于确立画家作品的艺术价值并实现价值转换，能够有效地为作品的价格和行情造势时，不少批评家开始抛弃自己肩上的义务和责任。

中国画作为艺术品，同样也属于特殊商品。普通消费者想掌握一件中国画作品如定价、质量、真伪等完整信息非常困难。于是，艺术批评对鉴定评估画家作品的学术地位、学术价值、市场地位以及市场价值，有着举足轻重的作用和影响。艺术批评不仅是作品的解释者，也是价值标准的建立者，画家和作品能否拥有良好的市场行情，很大程度上依赖批评家的评价和结论。简言之，通过艺术批评，彰显作品美学精神，实现作品文化价值。同时，市场也非常需要艺术批评这一话语平台，作为市场的服务和辅助机构，它可以将比较真实的信息传达给消费者。中国画市场批评还要更多地关注、分析作品的展示与传播，如何完成价值建构、实现价值，如何交易，如何实现艺术经济再生产。也就是说，批评家还要熟悉市场，研究市场的形态及运作，站在艺术与市场的交叉点上，抓住中国画市场发展的本质、基本要素和发展趋势，剖析市场体系及环境

建设，关注中国画市场的一切行为，让批评与传媒形成良性互动关系，从而使批评的效能进一步放大。[1]

说到此处，有必要进一步申述。当媒体与艺术批评结合起来时，对市场导向所起到的影响将更为明显。在市场前提下进行艺术批评，其重要目的就是宣传传播，媒体作为一种便利而迅捷的传播工具，能够在最短的时间内，多角度全方位地将批评内容传达给受众并实现两者互动，成为运作画家和作品的利器。因此，媒体在中国画市场中展示出来的批评姿态应该是审慎的，不但强调公平公正，还要发挥自身的监督功能，反映事实，揭示真相，成为值得信赖的中国画市场导向者。

二、中国画市场的艺术批评现状分析

当下中国画市场的艺术批评现状很难让人满意。虽然有一部分批评态度严肃且不失理论深度，但更多的批评充斥着套话谄语，天马行空不知所云。市场中到处可闻那些言辞飘忽的批评杂音，画家也好、圈外人士也罢，甚至连批评家本身都有眼花缭乱、群鸦聒噪之感。这样的环境倒是有利于浑水摸鱼——关联人群自信心缺失，不明就里者产生盲从，从而酝酿出投机行为的土壤。

具体来说，中国画市场的批评现状表现如下：（一）批评等同于舆论造势。在市场经济下，人们的价值判断和行为准则更多地受控于经济利益。基于此，原本应该与艺术批评联合起来作为引导的舆论，开始利用各种手段造势，将主要注意力放在销售方面而非对作品审美价值的把关。造势手段如媒体见面会、"某某作品"讨论会、发布会等等，这些手段在如今的市场中也以艺术批评的面貌出现。然而，此处所谓的批评，已经不是实事求是的独立实践，而是廉价的叫好声，是一种广告式的评论。虽然这种广告宣传式的批评中偶尔也会夹有极少数相对负面的声音，但很多时候是一种运作策略，目的是给受众带来某种"公正"的错觉，所以依然属于失去批评品性的"伪批评"。（二）学术性批评的贬值与泡沫化。一个合格的批评应该具备学术含量，否则会耽于肤浅而流失价值。学术性批评在改革开放前期曾是主导，对受众起到的启蒙作用很大，但随着市场经济意识越来越深入人心，艺术批评中的学术性开始贬值。一方面，批评家不担心立论是否经得起推敲，反而担心"语不惊人"。什么意思呢？就是批评本身并没有实质内容，但摆出一副学术强调，遣词造句冷僻晦

[1] 参见西沐．中国艺术品市场需要什么样的批评？[EB/OL]．http://art.china.cn/market/2010-08/04/content_3643281.htm

涩。外行人看了以后往往会被蒙蔽，进而出现投资误导。在这里可以看到，艺术批评不顾导向毁灭的可怕后果，犹如一个越来越大的肥皂泡，仅用它的表面斑斓吸引眼球。曾经有学者提出过一个"轻批评"的概念，正是针对这种假大空的弊端，强调简洁明了、一语中的，使读者轻松理解批评内容，[1]笔者也认为的确很有必要。更有甚者，学院派批评者终日忙于寻求"圈子"，忙着"站队"。比如"老乡圈子"、"朋友圈子"、"文人圈子"、"官本圈子"、"老板圈子"等，制造了许多虚假批评、友情批评、游戏批评、注水批评、政治批评、玩世批评、与当下艺术现实无关的自娱以至自淫批评等，它们都使学术性批评变得平面化、功利化、泡沫化、市侩化、行帮化。[2]另一方面，学术性批评自身也有专业化、学理化和学者化的发展趋势，躲在学院格局内孤芳自赏，逐渐失去了对社会公众的吸引力和征服力。社会公众所热衷和希望看到的，恰恰是也带有娱乐性质的议论而非严肃的研究性文本，再加上媒体既可以承担艺术文化产业的包装、宣传任务，又可满足公众的消遣需要，于是迎合这种需求。网络批评也满是此情此景——新闻消遣性批评势力急速壮大，逐渐取代学术性批评而成为社会公众密切接触艺术的主渠道。在互联网及信息技术手段的推波助澜下，新闻消遣性批评已经变得几乎无孔不入。[3]（三）批评的自说自话倾向。此现象和互联网使用率的不断提高相关。人们都知道互联网为越来越多的人提供了发声平台，但同时这种声音又缺乏有效的交流价值。因为网络批评最显著的一个特点，就是批评主体匿名。虽然网络让批评变得自由却也很容易导致使命感消失。批评家们不管批评的社会效应，信口开河，结果引起了接受者的反感。特别是出于情绪化或闲来无事的评论，批评家与画家无法展开真正意义上的对话，艺术批评反而成了拒绝交流的自说自话。（四）批评的权威性与引导性缺失。由于市场中绝大多数艺术批评学术含量低下，没有独立性和客观性的批评充斥在人们周围，到处都是赞扬和吹捧，无节制地夸大画家水平，已经失去了社会公众的信任感。与此同时，新闻消遣性批评也无形中放大了艺术作品的商品属性，混淆了耳目之娱的快感与触动心灵的美感，使大量粗糙不堪的作品增值不少。综合起来，艺术批评当然也无法在社会公众心目中树立起权威性和发挥引导性功能。

　　造成以上中国画市场的批评现状，既有主观原因也有客观原因。先看主观原因：第一，批评家追求利益至上。中国的市场经济快速发展，中国画市场

[1] 参见陈传席.谈批评和危机及轻批评问题[J].南京艺术学院学报（美术与设计版），2004（3）
[2] 参见陈璐.艺术批评的尴尬[J].文艺理论与批评，2006（1）
[3] 参见王一川.艺术批评的素养论转向[J].文艺争鸣，2009（1）

也处于成长阶段。于是就有部分缺乏道德底线和职业操守的批评家，考虑利用市场的不成熟捞一笔。他们根据画家或画商的要求，放弃立场，颠倒黑白，只要能获取利益，真假可以随意判断，赞美可以没有节制，"大师"的评价满嘴跑。有时候批评家自己就是经纪人，那他在宣传推广自己代理的画家时，更觉得理所当然，毫无愧色。第二，批评家为了博取名声哗众取宠。应该说艺术批评的观点偏激一些属于正常现象，因为批评本身也是个人观点，某种意义上也是一种艺术。而艺术批评的魅力、意义和价值，也正在于此。于是乎，某些批评家看到自己的观点得不到社会关注，便会有意识地去发出"另类"之声以吸引眼球。比如用对一些历史已有定论的画家进行重新评价，而这种评价往往又是与定论截然相反的；或者盯住过世或在世的画家名人，挖掘他们身上一些艺术范畴以外的八卦内容；又或者通过狂言故作惊人之语，用原本并不值得深入发掘的观点引起强烈反响。上述为名气而做出的批评最具迷惑性，很容易让人误以为是百家争鸣，其实多为故弄玄虚，没有多少学术价值。

　　再看客观原因：第一，批评家的利益无法得到保障。在商品社会，应该承认人人都有追求自利的权利，当然，这种权利要求以不妨碍别人同样的权利为限。艺术批评的消费者希望寻求质优价廉的艺术批评产品；而艺术批评的生产者则希望在公平竞争的情况下，效益最大化。如果一个批评家付出的劳动成本不能通过市场活动得到回报，那么必然会阻碍挫伤批评家创作优秀产品的积极性。现在社会公众对艺术批评的要求，是对公众负责和对艺术史负责。此要求显然没问题，问题在于社会公众无法为这种要求"埋单"。一方面，艺术批评被视为公共服务并要求批评应该独立、公正，但公众却没有给批评家付酬。另一方面，批评家为了让自己的劳动有回报，自然会向付酬方提供服务。目前，艺术批评最大的买家正是它的批评对象画家，吃人嘴短拿人手软，形成这样的市场关系，社会公众还能指望有什么独立、公正可言呢？公众只能寄托希望于批评家的道德操守，拿了画家的钱依然讲良心，毫无保留地指出画家的毛病。殊不知，这种对社会公众的良心对画家来说恰恰就是没良心。因此，应该从制度方面设计出一种保证艺术批评独立公正的有效方法，而不是一味要求批评家自律。[1] 第二，批评家对画家专业不熟悉。现在很多批评家虽然有不少理论知识，但缺乏实践经验。也就是说，他们嘴上动辄这个艺术流派，那个美学思想，手上却不知道画家的这笔怎么来的，那笔到底妙在何处，这样的批评家做出文章便总有隔靴搔痒之嫌。而且批评家与画家在一起时，总是有种俯视众生

[1] 参见孙振华. 艺术批评的经济学分析 [J]. 当代美术家，2006（3）

的心理优越感，这些都让画家不能信服。事实上，批评家和作品的关系与理论家和作品的关系是存在差异的，前者一定要有技法层面的了解作品而后者则不一定。第三，批评家的影响力正在下降。只要认真审视当下的中国画市场，就会发现，著名批评家有影响力，却没有达到画商和达官显要那样的影响力。虽然曾几何时，批评家的影响力远远高于这些根本和艺术无关的"闲杂人等"，但如今在商品经济情势之下，金钱的影响力似乎要凌驾于所有因素之上。故而，就画家的经济利益而言，如果批评家的批评并不影响画家商界或政界的认可程度，那么他们的批评听不听便在两可之间了。反过来，批评家自然也会更倾向于把批评当成是通往其他更稳定、收入更高行当的垫脚石，而他们对画家在公众心目中的价值及其知名度的影响也越来越小。

由此看来，造成中国画市场中的艺术批评行内混乱、行外迷茫的情况，既与监管、市场机制的漏洞有关，也跟画家心态以及批评家心态有关。艺术批评的真正价值，源于其独立的批评精神。缺乏批评精神的批评，好比是没有灵魂的皮囊，而解决这个问题的前提，则是重塑艺术批评的公信力和有效性。

三、艺术批评与市场要求

根据以上所讨论的内容，批评家既要适应市场也要保持独立恐怕是唯一的选择。那么，与市场相结合的批评家和艺术批评到底应该达到哪些要求呢？

（一）批评家。合格的中国画批评家，应该具备以下素质。第一，对作品有生动的感受力和敏锐的直觉力。批评家必须能准确判断一幅作品的优劣，这是做出优秀批评的基础。从这个角度说，批评家的艺术感觉并不低于画家，是能够和画家进行多层面对话的朋友。第二，理性思维的能力和宏观把握的能力。虽然批评家有自己的审美偏好，但是在面对形形色色的作品时，必须做到视野开阔包容性强，立足于画家的从艺经历和整个艺术史文脉进行审视，才不会武断地形成偏颇观点。第三，广博的艺术修养和深刻的人文精神。批评家不仅要熟悉艺术史，也要了解哲学史、美术史、思想史、文化史等多方面的知识。只有深厚广博的艺术修养积淀，才有可能创作出具有关怀深度的，给人以启迪的艺术批评。更重要的是，批评家应该以人为本、鼓励张扬个性、反映人性价值、强调理性精神、凸显生存意义，总之就是尊重人的价值和精神的价值。

（二）艺术批评。市场架构下的艺术批评应从五个方面着手展开。一是精神层面，即对文化精神的评价；二是价值层面，即对艺术价值的系统评价；三是作品层面，即对作品的系统评价；四是技术层面，即对绘画技术、技巧手法

进行评价；五是环境层面，即一方面研究市场环境，另一方面研究市场批评环境。[1] 需要进一步说明的是：首先，解读作品应是放在正确历史背景和人文环境中。其次，不能淡化作品技法与形式层面的问题。成功的技术手段是作品成功的基本保证，思想也必须依附于形式才能传达。由于很多批评家对技法不了解，于是选择避而不谈，这样的批评是不完整的。

中国画市场的艺术批评要努力做到以下几点。第一，重建批评信誉，树立批评理想，追求批评原创。在商品大潮的裹挟下，批评家们过多地与批评对象结成同盟，丧失自律和独立的批评，极大地破坏了它应有的理想和信誉。同时，伴随着满天飞的"口水式"批评，原创性也被抛之脑后，大家都追求字句华丽晦涩，忘记了针对性批评才有价值，而针对性恰恰就是原创性的体现。因此，需要反对任何形式的附和与鹊噪，释放出批评家内心深处的个性体验以及强烈的使命感。第二，确立价值宽容与相对主义批评策略。鉴于多元价值观并存的时代状况，艺术批评应采取相对主义批评立场，即站在个体看待世界的原始立足点展开批评。相对主义批评策略在意味着批评领域里的民主平权，意味着画家、受众和批评家站在同样的起点上，以真诚的个体融入批评对象中。[2] 第三，强调批评揭示缺点和错误的功能，真正凸显批评价值。要纠正当下中国画市场批评中"你好我好大家好"的无原则一团和气，让批评像斧锯一样砍削，让人感到头皮发麻，四肢痛楚。从批评中，也要看到批评家坚持己见的勇气，建构个人风格的气魄以及对人文精神的守护。[3]

[1] 参见西沐. 中国艺术品价值：评价与标准的思考 [EB/OL]. http://www.artx.cn/artx/huihua/102383.html

[2] 参见葛红兵，叶片红. 大众传媒时代艺术批评标准问题之我见 [J]. 艺术百家，2007（4）

[3] 参见葛红兵，叶片红. 大众传媒时代艺术批评标准问题之我见 [J]. 艺术百家，2007（4）

第五讲
中国画市场中的画家与画价

打个比喻，画家就像是作品的母亲，作品的形貌意境都从画家胸中孕育而出。但作品的价格，却不完全由画家这位"母亲"决定。因为作品一旦脱离"母体"，就具有了独立价值。尤其是在市场环境中的中国画价格，要受到多方面因素的制约。在这一讲中，我们主要讨论中国画市场中画家与画价以及两者之间的关系。

第一节 画家与作品的互动关系

众所周知，市场语境下画家与作品之间最重要的关系就是生产与被生产，但两者的互动性又远非字面上看起来这么简单。创作环境、创作状态、创作目的以及画家的身份、地位包括归属，都会体现在其中。

一、画家的宏观创作环境和专业创作环境

任何创作都有一个相应的环境条件，创作环境的好坏会直接影响画家的创作状态和创作质量，对于进入市场的画家和作品而言，创作环境的问题需要充分重视。

画家的创作环境分为宏观创作环境和专业创作环境两大类。前者包括宏观经济环境、宏观政治环境和宏观市场环境，后者则主要指学术研究环境和精神自由度，而前者对后者的影响是显而易见的。

通常情况下，经济环境看好、政治环境宽松加上市场环境规范，从事绘画创作的画家数量就比较多，作品的形式题材也更加丰富。当人们收入不能满足基本生活需要甚至还在为温饱发愁时，当然无暇顾及艺术创作。小到个体画家、藏家，大到整个社会、国家，经济环境是保证创作状态与创作质量的首要因素。政治环境问题有时也制约着画家创作，宏观上看，虽然艺术发展始终匍匐在政治需要之下，但中国古代画家尤其是文人画家群体发展起来之后，整体创作环境似乎受政治因素影响并不太明显。当然，"体制内"的画院画家们的创作还是要充分考虑政治因素的[1]。（倒是20世纪50年代至70年代，政治环境的影响非常巨大，中国画创作既没有市场推动，也没有学术探索，以至于全国范围的中国画创作都失去了应有的生态性。即使依然在从事创作的画家，也无不谨小慎微，唯恐触及政治红线而遭到打击，所以就整体的创作状态而言相当糟糕。）市场环境主要是指市场运作。当市场需求发展到一定程度时，作品与市场结合实际上就意味着作品要与规模化生产结合。这种结合不能消极被动，而应该积极活跃，通过各种平台和渠道运作推广作品，从而缩短其进入市场的时间。尤其是运作推广过程中的各项功能应该专业化、规范化，选择并宣传真品、精品等真正有价值的作品，尽量消灭暗箱操作、幕后交易等现象。换言之，只有公正透明的市场环境，才能让画家打消后顾之忧专心从事创作，实现中国画市场整体作品质量的提升。

话又说回来，如今中国已经是世界第二大经济体，国民的精神文化需要日益提升，随着中国画市场的兴盛，中国画愈发受到社会重视。曾经的政治高压线也早已不存在，人们审美视域的束缚大大减少，越来越多的国民开始追求高层次的心灵寄托场所。政府将推进文化作为国家下一步发展的重点，无疑也为

[1] 当时画家的创作如果与政治相关，主要指一些歌颂型主题作品，比如《清明上河图》，就是表现某位皇帝统治下的清明世界；还可能是创作某些劝诫性、提示性的主体作品，针对的也是统治者的某些行为或思想。这类作品的艺术价值和学术价值往往不如其文献价值和文化价值，当然也有同时兼备的，但数量实在有限。

画家的宏观创作环境留下更宽阔空间。虽然，现在的市场环境还不那么规范，但必须承认它一直在进步，宣传运作也从完全无序逐步走向正规和公开。与此同时，中国画创作群体正在不断扩大，可以说历史上从来没有像现在这样拥有人数如此众多的画家队伍。一方面，这是中国实行市场经济以来催生出的市场需求；另一方面也是整体创作环境持续改善的体现。某种程度上，似乎将中国画创作称之为"生产"还要恰当些。除了长期以来一直从事创作的专业画家之外，各种中国画生产作坊也遍地开花，产销链的规模更是蒸蒸日上。然而，宏观创作环境不错并不代表作品质量也必然不错，创作者有一个良好的创作心态固然有利于保障作品质量，但市场火爆的负面作用亦不容小觑，它甚至会让有些画家的学术生涯从此断送——这一点我们下面将会提及——所以，作为投资者来说，在这样的环境中更要保持冷静理性，正确选择自己需要的作品。

较之于宏观创作环境，专业创作环境的重要性位置更为突出。因为学术研究环境和精神自由度，才是作品能够具有精神价值的关键所在。

中国画发展至今，凝结了非常深厚的文化积淀，任何一位画家要想在中国画领域实现突破都必须付出非常艰辛的努力和勇气，无论是时间、精力抑或才情，皆不可偏废。可以说，画家创作的过程是一种很复杂的审美劳动过程，画家得不断积累，厚积薄发，才能创造出真正有学术价值的作品。但是不少画家一旦进入市场特别是作品能够变现之后，很容易陷入名利泥沼难以自拔，曾经沉静的心灵变得异常浮躁，不但没有在学术道路上继续精进，反而走入歧途沦为批量生产复制自我的作画机器，看上去作品数量规模扩大了，短时间内可能更适应市场需求，但长此以往作品学术价值不升反降。所以，画家应该发挥主观能动性，保证学术研究环境的纯洁性，也就是坚持学术性研究和探索，保证自己作品的学术价值。除了画家之外，理论家、批评家的学术研究也是专业创作环境的重要组成部分，他们将在理论层面对创作产生某种导向和引鉴的作用，确保中国画整体创作的审美旨趣有一个相对正确的方向。当媒体与理论批评结合起来的时候，也会影响宏观创作环境。如果理论能客观阐释，批评能公正评价，市场环境便趋于规范。但两者一旦被利益蒙蔽而放弃严肃的学术研究和判断，媒体平台就失去导向作用，宏观创作环境自然也将变得差强人意。于是，看画买画的人无所适从，画画的人则迷失方向。至此可见，专业创作环境中的学术研究必需正本清源，有效地引导画家创作，使中国画创作走出盲目地带，充分凸显学术价值，把市场真正变得有序起来。

精神自由度是保证一个良好专业创作环境的最直接因素。事实上，我们前面所说的经济、政治、市场包括学术研究，都会对画家的精神自由度产生影

响。中国画创作需要一种全身心投入的忘我状态，要扬弃所有精神束缚才能达到。如果各种外在压力过大，画家是不可能具有如此状态的。比如创作需要新鲜气息刺激画家情绪，使创作过程保持生命冲动，因为在这样状态中创作出的作品才具有艺术价值进而具有更高的经济价值。然而，当市场接受画家的某种画风或题材之后，为了经济利益画家便一再自我重复，失去原创性和激情的创作状态，只会使作品变得机械枯燥，大量类似作品充斥市场，对市场产生误导性后果将是难以预计的损失。应该说，目前画家在精神自由度方面获得的空间是空前的，既不用强迫为政治礼教服务，也无需受制于意识形态，至于名利，也是画家做出的独立选择。再加上中国画创作自古就深受老庄哲学浸淫，强调个性释放，追求"逍遥游"的自由境界。因此，无论是传统规律抑或现实情状，都为画家确立精神自由的创作状态提供了良好的环境条件。

二、不同创作目的及其对应价值

中国画作品的诞生可以说是各种创作目的现实结果的反映，而不同创作目的催生出的作品也具有不同价值。总的来说，我们可以把中国画创作目的分为记录现场、展示观点、释放忧闷、体现闲适和追逐利欲五种，其中所蕴含的文化价值、审美价值、历史价值和经济价值等比例也各不相同。

（一）记录现场。创作目的用来进行现场记录的中国画作品并不多见，最著名的莫过于五代顾闳中的《韩熙载夜宴图》了，这是一件画家根据自己目识心记内容画成的作品，记录了当时某位官员的生活状态。西方对实物进行写生的作画方式传入中国以后，也出现不少属于创作素材的国画写生作品。这些作品的价值高低不等，比如《韩熙载夜宴图》这样的作品各方面价值都不菲，但

图 5-1　五代　顾闳中《韩熙载夜宴图》局部

整体上这类作品的文化价值和审美价值相对要少于历史价值。

（二）展示观点。其实所有绘画作品都是一种观点展示，但这里存在着有意展示和无意展示的区分，我们先看有意展示或者说画家明确知道自己创作的目的以及作品功能指向的作品。中国画中蕴含的观点大致可以分为三大类，即道德观、生命观和宇宙观。展示道德观的作品，其创作目的大多是劝诫，中国画自古就有成人伦、助教化的功能，南朝谢赫在《画品》中曾明确指出："明劝诫，著升沉，千古寂寥，披图可鉴"。画家为了表达某种礼教思想（主要是向观者说明一些道德准则）或意识形态创作了这类作品。而展示生命观和宇宙观的作品，就画家的创作目的而言则多为无意的，因为这类作品的主题性非常弱，比如山水或花鸟鱼虫，它们能向我们传达出世界的勃勃生机和宇宙的深邃无限，但画面本身却没有任何针对性叙事。总的来说，创作时有意展示某种道德观的作品，文化价值和审美价值往往不如无意展示生命观和宇宙观的作品。

（三）释放情绪。很多时候，画家创作中国画是为了释放心中的情绪。借用文艺美学的概念，这是一种以"净化"心灵为目的的创作。这类作品一般都蕴藏着比较激烈的情绪，但也有部分作品暗含忧思。比如画家对一些社会现象感到愤怒，或者因为自己的遭遇而心生不满，当然也有可能看某种美好事物心中有所触动。凡此种种，不一而足。总之，当画家心中充满一种强烈情绪需要排遣出来时，就会借用创作中国画来实现。这类创作目的催生出的作品，往往情绪饱满，感染力很强，文化价值和审美价值较高。

（四）体现闲适。有一种创作中国画的目的，是为了体现闲适的生存状态。或者说，画家创作时并没有明确的创作目的，可能是因为一时兴起，也可能是因为比较无聊，创作时能够超越所有功利性想法，我们既可以称为"自娱"，亦不妨视作"游戏"。研究表明，这是一种最佳创作状态，创作出来的作品审美价值相对更加出色。

（五）追逐利欲。现在很多画家一旦为市场所认可，就会失去真正的创造力——有的人是因为害怕不被市场接受而不敢创新，有的人单纯为了赚取更多利益而不去创新。很多画家貌似有各种各样或宏伟或玄妙的创作目的，但实际上却没有真正具备精神性和文化性承担，大多情况下只是一味重复甚至进行作坊式批量复制。在当下的中国画市场中，这种以追逐利欲为创作目的现象非常普遍，很大程度上已经干扰了市场的良性发展。一些画家创作作品就像完成订单，精力不够无法满足市场要求时，便雇佣"枪手"或"工人"负责作品生产，然后把作品直接送到拍卖公司或者卖给藏家，根本无暇也不会进行深入思考与创作，这类作品可能短期内有些经济价值，但其他价值则无从谈起，因此

经不起时间考验。

下面我们以画家走穴现象为例，讨论这种追逐利欲为创作目的的弊端。画家走穴的实质就是画家"走出去"卖画，主要是在一些文化底蕴较深、经济较发达如山东、深圳等地区。这是中国特有的现象，也是国画家才会参与的活动。具体来说，画家走穴有两大类。一是画家们经过组织，在某地停留数日，由酒店、企业或老板接待，不仅食宿行全免还送"润笔费"，只要离开时留下几幅作品即可。二是由画商或经纪人组织策划，请来画家安排在宾馆或酒店，再找买主交易，所得钱款由画商与画家分成。走穴的画家大都来自画院或美术院校，他们作画时画商或经纪人会把藏家、投资商请到现场来观看，有时画家也会随身带一些成品。画家走穴极易形成暗箱操作，画家、经纪人（画商）利用信息不对称，在作品的质量和价值方面做手脚，是市场不健全的表征。

画家走穴时创作的作品一般质量都较低，艺术价值不高，特别是即时作画大多为草率应付，很多情况下反复绘制构图和内容相似的作品。仗着中国人口基数巨大，走穴画家赚取的实际上是人头钱，同时却以牺牲专业性要求为代价。而买主则以不大懂行的包工头、私营企业老板或国企领导为主。其实画家们付出劳动收取适当润笔费理所应当，但现实却是画家把这种交流性笔会变成了变相的作品展销会，明码标价，现画现卖，走穴一次收入多则几十万，少则几万，且不用纳税，已经成为某些画家最心仪的卖画方式——提笔出去带钱回来，焉能叫人不上瘾？[1]特别是对青年画家来说，走穴的危害性更为突出。青年阶段正值一个人精力和创造力的上升期，专心研究与创作才会让自己的艺术之路实现可持续发展。往大里说，青年画家是中国画的未来，如果都被走穴这样的功利欲望所左右，无法沉静下来进行严肃地创作研究，中国画的前途也可想而知。当前甚至还出现了越年轻的画家越懂钱，创作首先考虑经济利益，啥画好卖钱画啥画，哪能里能卖画往哪里跑的现象。[2]

走穴也为哗众取宠的炒作之风造势，某些体制内有行政职务的画家，纷纷借用权力和地位出去大肆兜售自己的作品，影响极坏。至于一些体制外或体制内的无职权画家，则绞尽脑汁挤进体制和作品获奖的行列，于是催生出各种以捞钱为目的的离谱奖项。画家走穴现象不仅会造成中国画市场长期陷入无序竞

[1] 不可否认，画家走穴有广泛的民间市场。本来这种艺术市场应该是在画廊或拍卖行，但画廊没有普及，拍卖公司以拍名家大家作品为主。普通画家没有地方卖画，而出来走穴，就能直接与买主见面，安全可靠且不用上税。所以，走穴就成为一些没什么名气或名气不是很大的画家卖画的重要途径。

[2] 参见佚名.画家走穴[EB/OL]. http://www.sznews.com/zhuanti/content/2009-12/16/content_4259081.htm

争的混乱状态,同时国家利益也遭受了侵害:如果这些作品由画廊或拍卖公司等正规市场渠道售出,经营者就会向国家纳税。但走穴让经纪人、画家两头逃税,形成税收死角,导致国家税收流失惊人。因此,市场机制和有关法律应有所作为,拍卖公司、画廊、博物馆也需要慢慢培育正常的收藏心态,逐步减少画家走穴现象。

三、画家分类与画家"等级"

中国自古就有对画家进行分类的传统,最有名的莫过于戾家画与士夫画以及文人画与行家画的区别了,而且我们知道此分类的背后还暗含着一种价值高低的等级判断。如今的中国画市场画家也有分类,某种程度上也有可视为"等级"的潜规则存在。下面我们先从中国画家社会身份的演变开始说起。

(一)"四民"的解体与新身份的诞生。"四民"是中国数千年封建社会中的基本职业分工,即士、农、工、商,大概对应着我们现在讲的知识分子、农民、手工业者和商人。但这种说法不仅仅指分工,亦含有社会秩序等级的意味。[1] 也就是说,"士"排在所有社会职业的最前面,它的内涵其实挺复杂。因为在不同历史时期,士都有不同的指涉对象。综合起来看,士可以分为三种。士大夫是士的高层或已经步入仕途的士;士民是与民的地位混同或相差无几的士,属于士的下层,主要事业是耕种与战斗;此外,还有一个上不及官,下不为民的中间层次的士,这部分士以学和倡导道义为己任。宋以后直至民国之前,绝大多数主流画家便属于"士"。正是由于这个特殊的身份,画家应该做到一些除职业技术之外的事情,比如致力于学问和道德修养的不断提升,又或者比如应拥有超越艺术之上的远大志向和抱负等等。这些要求原本属于"士",但因为画家也身处"士"的大家族,所以需要分有这些要求。当然,有主流画家就会有非主流画家。中国封建社会中的非主流画家似乎更能对应西方那些主流画家的身份特点。他们以画技傍身并通过此安身立命谋得生计,画工、画院画师等职业画家在主流话语中便属于"非主流"类——这是中国画史的特有景象:常年得到正规造型训练的画家反而被摒弃在主流之外,尽管他们的作品毫不逊色于所谓的"主流画家"(其实很大程度上还要强过主流画家)。这个看上去让人不免心生委屈的事实并非职业画家之过,实在是因为美术话语权不在他们手上。在传统中国画的审美体系中,文人画(或许我们也可

[1] 清初学者顾炎武《日知录》曾说:"谓之四民,其说始于管子。"《管子》曰:"士农工商四民者,国之石,民也。""士农工商"的次序,自此一直沿用下去。

以称之为士大夫画）的品格档次要高于院画和画工画。这也可以理解，由于制定审美标准的权力更多地被非职业画家掌握，职业画家们受点冤枉在所难免，更何况成为主流画家的要求还远非画技高超就可以实现的呢。

既然成为主流画家的标准这么高，那么就肯定不会只有责任而无其他益处。显然，做一名士大夫画家的自我感觉是非常好的，因为他有高于其他职业的社会地位。而且画画对画家而言，更多地应该是一种修身养性的手段而非谋生技能，所以创作心态也应该很自由，很平和。虽然明清以后，很多以"士"面貌出现的画家也为此职业，而创作心态亦未见得自由平和，但主流画家的职业毕竟未被划入以技能吃饭的"工"行，他们始终被认为是"士"的一员。也就是说，无论你是不是以鬻画为生，只要被认为还有学养和道德的追求，有超越绘画本身的人文情怀，那么就依然是士。如此，社会地位自然得以保留。请记住这一点，因为它是让画家个性风格与市场需求之间形成张力的重要原因。由于所处社会地位的相对优势，画家们可以在面对买家的审美需要时，有自信保留意见，维护艺术创作的相对自由和独立。

【链接1】

清代的画家已不在乎坦荡荡地活跃在绘画市场上，甚至不讳言以画来换取生计。如清中叶扬州商业繁华，活跃于扬州的一群画家已经毫不忌讳地公开订出价目表，曾任山东潍县知县的郑板桥，在罢官后以卖画为生。他所定的笔榜（润格）是："大幅六两，中幅四两，小幅二两，书条对联一两，扇子、斗方五钱。凡送礼物、食物，总不如白银为妙。公之所送，未必弟之所好也。送现银则心中喜乐，书画皆佳。礼物既属纠缠，赊欠尤为赖账。年老神倦，亦不能陪诸君子作无益语言也。画竹多于买竹钱，纸高六尺价三千。任渠话旧论交接，只当秋风过耳边。"但郑板桥笔下的兰、竹、石，既寄托着画家的刚正气概也蕴涵着他对人间疾苦的关心。而且，诸如郑板桥这样的画家，界定其为文人画家抑或是职业画家都有点似是而非。

【链接2】

近代画家齐白石到北京定居后，生活也要靠卖画卖印来维持，他在客厅里长期挂着1920年的一张告白："卖画不论交情，君子有耻，请照润格出钱。"同年还有另一张告白："花卉加虫鸟，每一只加十元，藤萝加蜜蜂，每隻加二十元。减价者，亏人利己，余不乐见。庚申正月除十日。"虽然看来市侩，但也感到齐白石以此自嘲。而事实上在上世纪20年代初，齐白石的润格比一般北京画家还要低一些。当然，自1922年作品在日本大卖，国内也就加价了。

作为士的画家在中国社会中拥有了近千年的优势地位，但任何事情都不可能永远不变。随着封建社会的解体，"四民"的地位差异也逐渐发生了一些调整。画家早已不是"士"。但在另一方面，我们依然可以从现代画家的身份中看到某些"士"的特点，比如对学问的要求，对道德修养的要求，尤其是作为知识分子为了心中的崇高目标而具备某种承担道义的独立性人格。有趣的是，这一特点在西方传统画家身上体现并不那么明显，倒是进入现代以来，他们的画家越来越像近代的知识分子了。西方从印象派到现代艺术直至当代艺术的发展历程，正是近代知识分子所推出"自由"、"平等"等概念在视觉革命上的一次次体现。这期间，画家的身份也开始了蜕变，即由原来单纯的技术身份转变成了今天的创造者身份。西方现在把从事视觉创作的工作者笼统称之为当代艺术家，体现了他们对这种创造性身份的一种价值认同。在这里，艺术家跟知识分子不再是两个身份，而是合二为一，成了一种完整的独立人格。

反观中国文人画家，很早以前就已经具备了与之相似之处。不同在于，中国的文人画家从未将自己人格中的那份独立性贯彻到对主流意识形态的审视上。所以从根本上说，文人画家并没有真正彻底地产生独立意识。我们无需在此问题上深究，但要知道它却是"士"画家身份内涵中的最显著的"中国特色"。一直到现在，尽管西方知识分子要求的自由、理性等标准不断影响着我们，但我们的画家依然在独立意识方面和传统文人画家没什么两样。换句话说，绝大多数中国画家依然没有产生真正的独立人格，而且原本古代的文人背景也被抽离了，画家变成了一个完全属于技术的身份。[1] 新中国建立至今，我们对画家的身份的确认标准是：第一、专业化认可；第二、功能性要求。显然，技术性因素被放在最突出的位置，而在这种技术身份的背后，并没有独立品格的支撑以及精神价值的认同，所以在整个政治大环境中画家们很容易就被意识形态架空。再加上阶级差异被消灭，职业上的社会等级不复存在——虽然这种平等并不是绝对事实，但理念却在相当长的一段时间内影响了我们——至少我们现在不会把画家看作社会等级最高的职业，也没有将画家尤其是国画家看成一支能够参与社会的批判性力量。

（二）中国画市场中的不同创作主体类型。[2] 在讨论画家的等级之前，我们先对当下中国画市场中的创作主体类型进行介绍，他们构成了中国画市场的

[1] 比如中国的主流渠道都是以"国、油、版、雕"来划分画家的不同技术身份，这种划分带有很强的意识形态特征。也就是说，画家成了掌握不同工具类型的工匠，为的是给一个意识形态的中心思想造型。

[2] 参见西沐. 中国画市场概论 [M]. 北京：中国书店，2008. 200-201

创作格局。

1. 院校教师。院校教师是中国画市场中的重要创作群体，属于体制内画家。这类画家除了从事专门的创作研究之外，还有相应的教学任务，事实上他们更明确的社会身份是教师。如今不仅美术学院、艺术学院以及师范院校的美术专业设置美术教师职位，很多综合性大学甚至理工科院校都有艺术系，美术教师的人数还在不断增加。从事中国画创作的院校教师作品往往较有学术价值，作品的整体质量也比较高。

2. 画院和美术馆画家。画院和美术馆（特指官方画院和官方美术馆）也有一部分专职画家，他们与纯粹职业画家的不同之处在于拥有体制内的身份。中国古代就设有画院制度，其中也不乏职业画家，但他们的社会身份却不是画家，而是政府官员。现在中国各级画院和画家已经不再是明确的政府机构和官员身份，但依然存在行政架构、行政职务和行政级别，有"享受某行政级别待遇"的通俗说法，因此某种意义上可以视为一种"类政府机构"和"类公务员"。

画院和美术馆中的专业画家一般可以代表某地域美术研究和创作的整体水平，他们有配合政府中的相关文化职能部门进行创作的义务，宣传展示官方认可和选择的文艺思想和政治倾向，但学术自由度不如院校教师和社会上的职业画家。画院和美术馆也承担科研和教育任务，几十年来主要通过"师傅带徒弟"的传授方式开办学员班、工作室、进修班等。

画院和美术馆画家作品的整体质量通常要高于社会型画家，有时候这类画家也会在美术院校兼职。当然，院校教师有时也会被画院或美术馆聘请。

3. 美术家协会驻会画家。美术家协会（简称美协）是具有中国特色的"半官方"机构。之所以称之为"半官方"，是因为组成协会的绝大部分成员并没有相关行政编制，然而美协对中国画市场的影响力不可谓不大。事实上，美协本身是由中共中央宣传部代管的人民团体，目前有中国美协和各省、市的美协。其中，中国美协是唯一的国家级美术组织。正是由于评判作品的标准难以量化，美协头衔就成为很多外行或初级入门者投资的重要参考指标。在他们眼里，中国美协是"国家级会员画家"，省美协则是"省级会员画家"。特别是中国美协会员的作品，外行认为应该就是名家大作。基本上，现在如果画家没什么名气而要想卖画，非美协会员就不太可能。此外，美协还举办各种美术展览和学术交流活动，有时也组织会员深入生活展开创作。随着中国画市场的发展，美协的组织规模也在不断扩大。

绝大多数美协会员的社会身份各不相同，来自画院、美术馆、院校以及各种社会职业和自由人，真正在美协工作的画家并不多。这类画家的工作职能实

际上是负责美协的正常运转,与画院、美术馆的专职画家又有所不同。但是在美协工作的画家们因为信息接收快,人脉资源广,而且走到美协领导的位置上相对要容易,所以成为很多画家理想的就业目标。遗憾的是僧多粥少,因此竞争异常激烈。

4. 职业画家。新中国的职业画家是在国家实行市场经济以及中国画市场逐步形成之后才出现的,也是社会分工越来越细化的表现。其实,此前的国画家主要是院校教师或画院、美术馆、美协等具有官方(半官方)背景的体制内工作人员。如今,属于社会自由人的职业画家开始大量涌现,他们已经成为一支中国画创作的重要力量。这类画家关注市场需求,大部分会屈就市场的审美趣味,因此从学术性上说,其作品可能会逊于院校教师和画院美术馆的画家。当然,职业画家中也有坚持学术研究,敢于探索创新的人,但在他们没有真正获得成功之前,往往会同时创作两类作品:一类强调学术性,一类强调市场性,俗话叫"两条腿走路"。当然,这种现象也存在于其他类型的画家身上,只要该画家的作品需要进入市场,或多或少会考虑市场的各种需求。

5. 国画爱好者。国画爱好者是一个数字庞大的创作群体,任何非专业画家都可以成为爱好者,而他们的创作目的也比较单纯,即修身养性,自娱自乐。由于这类创作群体主要是出于兴趣而拿起画笔,所以自由度很大,不会考虑太多其他非艺术因素,但同时专业技能的欠缺也是这类创作者的重要特点,作品的整体艺术质量不高。

然而,我们专门拈出国画爱好者这一群体的主要目的,是为了讨论其中的一类创作者。他们可能是各行各业的名人(比如文艺界或娱乐界的名人),也可能是手握行政权力的人(比如政府官员或大公司、大企业领导),还可能是身份显赫而具较强社会影响力的人(比如曾身居高位的离退休老干部)。即使他们无意将自己的作品放入市场运作,但因为其身上存在可资利用的因素,所以作品也会受到追捧。不过显然,这类创作者作品的艺术品质绝大多数乏善可陈。

(三)官本位思想的影响。应该承认,前面我们谈到的各种创作主体类型在市场认可度方面是存在差异的。换言之,就经济价值而言,中国画市场中的画家类型有一个相对明确的等级,而这里的等级很大程度上受到传统官本位思想的影响。

其实,中国画本身的艺术价值与画家职务特别是行政级别毫无关系,然而市场的现状恰恰将两者进行了挂钩。我们知道,一件作品的艺术价值是无法量化的,很大程度上只能通过经济价值来体现,即作品艺术价值的高低往往反映为经济价值的高低。但是现在我们经常看到的状况是,画家职务尤其行政级别

的高低与作品的经济价值直接关联。比如美协主席和理事的作品价位就有明显差距，和会员之间的差距就更大了；国家美协领导和省市级美协领导的作品价位也存在差距；画院院长和普通画院画家、院校的院长系主任等和普通教师，作品价格的差距亦如行政级别之高下。所以，中国画市场对作品的认可度某种意义上是对画家行政级别的认可，这明显是一种官本位思想。

至于非美协会员和美协会员作品的整体价格差距，也体现了官本位思想的影响。这是因为美协会员具有官方色彩——尽管会员本身并不一定就是体制内画家，但这种带有官方背景的头衔，对很多买家而言比作品本身的艺术水准还具有说服力。因此，非美协会员的画家千方百计地想要弄一个美协会员身份。加入美协需要满足一些基本条件，而且随着申请者越来越多，条件也在暗暗提高。比如中国美协会员为三次入选全国展览或在全国性展览三次获奖，才能符合入会条件，所以入选展览和获奖成为不少画家的重要目标。然而入选展览、获奖与入会并非看上去那么简单，其中的玄机实在是五花八门。[1] 我们从一些获奖作品中的艺术水准就能看出，有很多展览的获奖基本就属于暗箱操作，直接被内定为获奖作品的情况也屡见不鲜。因此，这类获奖作品大多平庸无奇，缺乏打动人的力量，有的甚至连入选、落选作品的水平也达不到。而这样的作品一经流入市场，吃亏的肯定是盲目投资者与不太懂行的藏家。

于是乎，画家都想弄到各种行政职务：理事、秘书长、副主席、主席；画院院长、画院副院长、画院某部门主任；美术馆馆长、副馆长、主任；院校的院长、副院长、系主任甚至教研室主任，总之只要是个官就比普通群众强，作品就更能打开市场，价格就更有上升空间。甚至还有某些手握权柄的文化官员或美术官员利用职务之便利和名望影响，将作品强制性地向各大、中、小型企业摊派。

不过我们终须知道，中国画的核心价值，绝不是什么毕业院校、师承关系或社会地位，而是作品本身的学术高度。对于真正内行的投资者与藏家来说，画家的头衔、级别只是参考而已。买家一定要注意画家级别、头衔、职务和其作品之间的关联性是一种"真实的假象"，应该务实地对作品风格，画家人品以及近十年学术成就加以研究，判断其潜在的市场影响力，然而再结合作品和

[1] 近几年，许多全国性中国画展，多数为中国美协与地方政府、大中型企业联办；可以说在全国同类画展中，属于较高层次的活动，每年都能涌现出一些"获奖明星"。对于他们的作品不能盲目追捧，好的可作为收藏个案，有一些则尽量避之。因为在获奖作品中，有一部分属于地方政府文化官员指定、赞助企业硬性要求、师生关系、朋友交情等错综复杂的关系体现；还有些获奖作品是评人不评画，还有的是属于友情操作评选。

当下市场的认可度进行投资收藏。[1]

四、地域画派及其市场

我们提出地域画派及其市场这个话题，是因为在中国画市场中，地域画派所占据的位置非常醒目。而且，不同地域画派的作品也往往在各自的区域市场优势最为明显，不少画家作品一旦走出区域市场，价格立刻黯然失色甚至无人问津。因此就当下而言，地域画派有着深厚的市场发展基础，在未来一段时期内，这种形势也不会有太大变化。

（一）六大地域画派及其代表画家。从古至今，中国美术史上形成过无数画派，它们发生过或大或小的影响，但目前中国画市场最重要的地域画派主要有六个，即：京津画派、海上画派、浙江画派、金陵画派、长安画派和岭南画派，其中前三者的拍卖市场规模属于第一阵营，后三者则属于第二阵营，它们几乎占到了中国艺术品市场总成交额的一半。[2] 某种意义上，该六大画派至今还保持着一定的延续性，发挥着影响力，而其余传统地域画派如扬州八怪、新安画派、虞山画派、松江画派的影响力则很难与之相提并论。

我们简单介绍一下这六大画派以及代表画家。

1. 京津画派。京津画派是清末民初京津两地国粹文化继承与发展的结晶性产物，主要起源于宣南画社、中国画学研究会、湖社画会和松风画会四个民国时期的国画团体，后来泛指自20世纪初以来生活、创作、工作和游历在北京、天津一带，主张继承传统、融古出新的一批画家。代表人物有陈师曾、齐白石、徐悲鸿、金城、溥濡、于非闇、陈少梅、萧俊贤、胡佩衡、陈半丁、刘奎龄、王雪涛、董寿平、李可染、李苦禅、蒋兆和、白雪石、黄胄等。现今也有一大批生活在京津地区的上述画家弟子，被视为京津画派的传人，如龙瑞、王镛、崔子范、刘大为、崔如琢、孙奇峰、卢沉、周思聪、贾又

图5-2　江文湛作品

[1] 参见罗曙光．"你是中国美协会员吗"将成为历史——试论当代中国画收藏的个性化[N]．中国青年报青年时讯（收藏版），2006.9（20）

[2] 与画派拍卖市场所不同的是，当前这种格局似乎已经出现了一些新的变化，画派市场规模的消长正在悄然进行，第二阵营的成长速度在提高，特别是长安画派和岭南画派的表现和变化最值得关注研究。

福、陈平、田黎明、范曾、何家英等，他们中大多数人正值创作生涯的高峰，在全国范围内有广泛影响。

图 5-3　陈师曾作品

图 5-4　王雪涛作品

图 5-5　蒋兆和作品

图 5-6　溥儒作品

图 5-7　崔子范作品

图 5-8　王镛作品

图 5-9　白雪石作品

图 5-10　贾又福作品

图 5-11　田黎明作品

2. 海上画派。海上画派最初是指 19 世纪中叶至今活跃于上海地区的画家。严格意义上说，海上画派没有相对统一的创作理念，因此最符合地域性画派这个概念。其成员众多，包容性极大，既继承传统也借鉴域外，时间跨度久远，是近现代中国最大的画派之一，传承到今天仍生生不息。[1] 早期海上画派的第一

[1] 整体上看，海上画派的题材有些世俗化，花鸟画为多，其次人物，再次山水，最后为其他题材。因为花鸟画颇具象征性的意义，配合人物画亦近于人情世故的题材，只要安置妥当能快速达到预期效果，而山水画很难草率且不易表现出富贵题意。

代画家有赵之谦、任伯年、任熊、任薰、浦华、吴昌硕、虚谷、钱慧安、倪田等人，随后又崛起了更多声名显赫的大画家如张大千、刘海粟、吴湖帆、郑午昌、谢稚柳、林风眠、朱屺瞻、邵洛羊、钱瘦铁、江寒汀、陆抑非、贺天健、应野平、王个簃、汪亚尘、来楚生、唐云、王震、林曦明、吴青霞、朱宣咸、伍蠡甫、陶冷月、冯超然、关良、陈佩秋、谢之光、刘旦宅、程十发等。

图 5-12　朱屺瞻作品

图 5-13　唐云作品

图 5-14　王震作品

图 5-15　陶冷月作品

图 5-16　郑午昌作品

图 5-17　陈佩秋作品

图 5-18　程十发作品

3. 新浙江画派。新浙江画派是为区别于明初以戴进为首的浙江画派而加了一个"新"字，指的是 20 世纪 50 年代以来活跃在浙江杭州等地并以杭州为活动中心的数代画家，其背后依托主要为中国美术学院（原浙江美术学院）的中国画教育与教学。与海派的商业化特征不同，新浙派更偏重写意水墨画，强调文人画传统与修养，重视个人情感的抒发。代表人物有黄宾虹、潘天寿、陆俨少、周昌谷、李镇坚、吴茀之等，其中潘天寿和陆俨少是最早的领军人物。老一辈画家故去之后，方增先、吴山明、卢坤峰、舒传曦、刘国辉、童中焘、何水法、卓鹤君画家继承前贤，整体实力不减，而当下活跃的陈向迅、林海钟、张伟民、宋柏松、张伟平、郑力、何加林、王赞、卢勇等中青年画家的作品也值得关注，市场价值有待进一步挖掘。

图 5-19　林海钟作品

图 5-20　方增先作品

图 5-21　吴山明作品

图 5-22　卓鹤君作品

图 5-23　何加林作品

图 5-24　王赞作品

4. 新金陵画派。新金陵画派也是为了区别于清初南京地区以龚贤为首的金陵画派而加了一个"新"字,是20世纪中国画坛具影响力的绘画流派之一。新金陵画派的缘起可追溯到20世纪20年代末30年代初吕凤子、陈之佛等南京画坛名流。60年代,傅抱石、钱松喦、亚明、宋文治、魏紫熙、张文俊等画家结合时代精神,成功实现了中国画古典形态向现代形态的转换,产生了深远影响。傅抱石等画家过世后,持续涌现了陈大羽、董欣宾、程大利、喻继高、刘二刚、方峻、周京新、宋玉麟、王孟奇、徐乐乐、范扬、朱新建、朱道平、常进、薛亮、江宏伟、胡宁娜、杨春华、傅小石等著名画家,其中被冠以"新文人画派"的一批画家的影响力更是波及全国。

图 5-25 宋文治作品

图 5-26 亚明作品

图 5-27 董欣宾作品

图 5-28 周京新作品

图 5-29 陈大羽作品

图 5-30 程大利作品

第五讲 中国画市场中的画家与画价
The fifth chapter

图 5-31 喻继高作品

图 5-32 宋玉麟作品

图 5-33 朱道平作品

图 5-34 方峻作品

图 5-35 常进作品

图 5-36 范扬作品

5. 长安画派。这是 20 世纪 50 年代末至 60 年代上半叶活跃在陕西西安周围的一批画家，他们自 40 年代就生活在陕西从事国画创作，绘画题材以山水、人物为主，兼及花鸟，多描绘西北地区的自然风光和风土人情，尤其钟情于陕北黄土高原的山山水水，在当时的中国画坛反响极大。长安画派的主要创始人是石鲁和赵望云，代表画家有何海霞、方济众等。80 年代以后，长安画派又涌现出新一代画家如侯声凯、刘文西、王子武、崔振宽、王宝生、徐义生、王西京、王有政、苗重安、罗平安、赵振川、王金岭、江文湛、杨晓阳等。

图 5-37　石鲁作品

图 5-38　刘文西作品

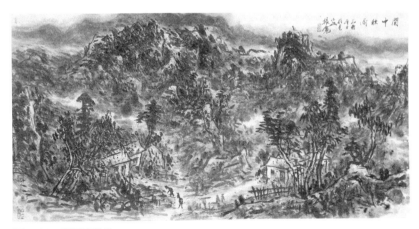

图 5-39　崔振宽作品

图 5-40 王子武作品 图 5-41 王西京作品

图 5-42 杨晓阳作品

6. 岭南画派。岭南画派是继海上画派之后崛起的成熟画派之一，其融汇中西绘画之长，注重写生，以革命的精神和强烈的时代责任感改造传统中国画，创造出有时代精神和地方特色的作品。岭南画派的作品热烈、笔墨劲爽豪纵、晕染柔和匀净，色彩鲜艳明亮、水分酣畅淋漓。岭南画派创始人为高剑父、高奇峰、陈树人，简称"二高一陈"。此后还有赵少昂、方人定、黎雄才、关山月、杨善深、刘春草、陈金章、吴岳秋、黄幻吾、

图 5-43　方人定作品

图 5-44　陈德曦作品

图 5-45　林墉作品

欧豪年、杨之光、林墉、周彦生、许钦松、陈新华、方楚雄、林丰俗等著名画家。此外，清末的苏六朋、居巢、居廉，还有生于广东的黄少强、何香凝、黄独峰、邓芬、周彦生、黄君璧、丁衍庸、林湖奎、赖少其等画家，目前也被中国画市场视为岭南画派画家。

图 5-46　方楚雄作品

图 5-47　许钦松作品

图 5-48　赖少其作品

（二）中国地域画派的市场格局和发展态势。[1] 了解地域画派市场的市场格局和发展态势，有助于投资的针对性和前瞻效果，因此很有必要进行介绍。

不同中国地域画派市场的整体规模与中国艺术品市场总体规模的发展基本一致，市场结构也大体相似。当下各画派市场的容量均拓展明显，整体价格得到大幅攀升，而且上升空间中短期内还会扩大。从当下的市场发展行情来看，表现最为耀眼的是长安画派，其次是京津画派，特别是在和其他画派及国际市场建立了良好包容与互动关系方面表现突出。再次是新浙江画派及海上画派市场，其整体价格及其市场规模的提升幅度相对于长安画派及京津画派，显得较为理性，反映了市场结构变化不大的底层状况。最后是新金陵画派和岭南画派，整体价格与市场规模提升的幅度相对有限，反映了市场需求存在一定障碍。

虽然中国地域画派市场整体趋势为上升，但画派之间的发展水平还是不平衡的。具体来说，京津画派发展占据了天时地利，市场聚焦度不断提高，市场占有率一再提升，资源整合能力空前突出，需求和包容度也不断变大，但市场价格及规模提升空间因为整体价格提升过快而受到压缩。就区域画派的竞争力而言，目前京津画派占有不可动摇的优势。这一优势将会造成其他不同画派中的优势资源被不断吸纳和整合，从而加剧了画派市场发展中的不对等性，而其他区域画派市场要想保持相对市场优势和格局，就必须动用相应行政资源加以平衡和制约。自2009年以来，长安画派成为仅次于京津画派的成长性市场，市场价格和市场规模的发展速度很快，无论过世还是存世画家的作品价格都涨势迅猛。岭南画派市场行情发力较晚，速度远低于京津画派和长安画派。进入2010年后半年，市场开始起色，2011年以来市场的拉升发展态势明显，市场价格及市场需求不断提升，发展空间将进一步打开。其中许钦松等在世画家的市场行情变化引人注目，正是他们拉动了当代岭南画派市场价格的普遍上涨。新浙江画派的市场在当下中国主要画派市场中发展最为稳健。新金陵画派的市场反应与前些年相比稍嫌迟缓，市场活力不足，主要表现为领军人物不凸显，缺乏热点人物。再加上市场本身需求量没有打开，市场的成长动力一直处于酝酿与发动聚集的过程中。但经过2011年春秋大拍，新金陵画派中的老一辈画家和中青年画家的作品价格都有了不同程度的攀升，如朱新建作品的涨幅高达225%。但不可否认，除了傅抱石等少数画家之外，新金陵画派大多数画家作品

[1] 参见西沐.中国画派市场格局分析：六大画派逐鹿中国艺术市场[EB/OL]. http://www.ce.cn/culture/whcyk/gundong/201111/21/t20111121_22853493_1.shtml

的市场价格依然相对较低，这在一定程度上决定了后市将有很大升值空间。海上画派目前处于市场谷底，除了张大千等少数画家之外，无论近现代还是当代画家的市场价格都无法与京津画派甚至是长安画派画家相比，要想改变这一现状，一方面有赖于海上画派对艺术与市场领军人物的培育与发现，另一方面则需要市场体系的强力支持及艺术资本市场的不断推动。

值得注意的是，随着市场深入发展，当下中国各地域画派之间的区域性间隔更加明显，几个区域画派市场表现出很强的市场自足性与排外性，严重影响了整体市场的统一。此现象在长安画派、海上画派及新浙江画派市场中体现得尤为突出，即使自足性最不显眼的京津画派市场，在价值取向上依然透显出此倾向。区域市场的封闭性割裂了中国画整体市场的规模，而且还有进一步加剧的趋势，需要我们持续关注与警惕。再者，中国地域画派在资源聚合方面也呈现出集中化发展趋势，也会加剧不同画派发展过程中的失衡。如何建立有效的聚集机制，已成为各地域画派发展过程中面临的重大课题。

第二节 中国画作品的成本与价格

目前中国画市场普遍存在着"有钱不懂画，懂画没有钱"的现象，交易很难直接发生在画家和藏家之间。由于交易通常要经过很多中间环节，产生若干费用，所以所有的买家与卖家都很关心中国画作品价格。无论是买贵了还是卖便宜了，作品的价格数字牵动着买卖双方心弦绝对是一个不争的事实。

不可否认，中国画市场是一个具有复杂性和垄断性的商品市场，信息不对称和高交易成本则是其显著特征。再者，买卖双方也都不能保证真正实现理性参与市场。比如买家炫耀性消费、攀比斗富或卖家缺乏鉴定能力、易受心理暗示等，都会影响作品价格的合理性。故而，为中国画寻求定价规律绝非易事。

一、中国画的成本构成[1]

一件中国画作品的成本，包括生产成本、沉没成本、保存成本和机会成本四个部分，下面我们对此逐一讨论。

（一）生产成本。生产成本是指生产单位为生产产品或提供劳务而发生

[1] 参见王艺. 绘画艺术品市场定价机制研究[D]：[博士论文]. 北京：中国艺术研究院，2010

的各项生产费用，由直接材料、直接人工和制造费用三部分组成，这在中国画生产作坊式运作过程中反映比较明显。所谓直接材料包括原材料、辅助材料、备品备件等；直接人工包括生产人员的工资、补贴，其他直接支出如福利费；制造费用包括为组织和管理生产所发生的各项费用，包括折旧费、维护费、办公费、差旅费等。对于个体创作的画家而言，生产成本的内容还要再复杂一些，除了自身生产与再生产所需费用之外，还包括培养和训练画家综合素质所支付的费用，简言之就是达成画家成就所需的各项成本费用。因为严格意义上的中国画创作不是一般的重复性劳动，而应该具备创新性和独特性，它要求生产者拥有才情智慧、文化底蕴、创作技法以及坚持不懈的探索精神，是一种高级的、繁杂的创造性劳动。因此，很多时候中国画作品的价值与最初生产时所需的劳动量并不相关，换句话说，生产成本和价格之间的关系有时并不那么直接。

（二）保存成本。顾名思义，保存成本是指生产者为保存产品而发生的各种费用支出，如仓储费、保管费、搬运费、保险费等。如果是大量商品画订单，存货占用了资金还可能发生一定的利息费、存货残损等。而且，保存成本还分为变动成本和固定成本两种。前者与存货数量成正比，存货数量越多变动性成本就越高，因为它占用资金的利息费、保险费、存货残损费会随之攀升。后者与存货数量无关，如库房折旧费、保管费等。当然，从真正的艺术品高度来说，中国画的保存成本主要体现为对保存环境的长期性高标准。众所周知，由于材质的限制，中国画品相要想长期保存完好并不容易，比如温度、湿度方面的要求，再比如防霉防蛀的要求甚至还需要付费委托专门收藏机构为之打理，这就是中国画保存成本的又一层面体现。

（三）沉没成本。沉没成本是指过去已经发生的不能由现在或将来任何决策改变的成本。换言之，沉没成本就是时间、金钱、精力等已经发生而不可收回的支出。沉没成本是一种历史成本，对现有决策而言是不可控成本，不会影响当前行为或未来决策。然而，由于人们在决定是否去做一件事情的时候，不仅是看这件事对自己有没有好处，而且也看过去是不是已经在这件事情上有过投入。所以处理沉没成本是经济界最棘手的难题之一，处理不好就很容易导致两种误区：一是害怕走向没有效益产出的沉淀成本而不敢投入；二是对沉没成本过分眷恋，继续原来的错误结果造成更大亏损。中国画作品的沉没成本，是指画家或收藏家在作品生产或保存过程中已经投入但无法回收的成本。比如画家创作多幅作品却始终无法实现自己的预期以至于不为市场接受，此过程画家所付出的智力、精力和体力都属于沉没成本。再如藏家因保存不慎致使艺术作

品受损，也是沉没成本。画家如果害怕沉没成本过大而不愿投入智力、精力、体力，或者因为画家已经付出相当多的智力、精力、体力，得到承认后就不愿意维持和创新，都将致使作品失去应有的核心价值。事实上，中国画生产创作的主要成本基本都属于沉没成本范畴。在规定中国画作品是创造性产品而非复制品的前提下，一件成功的中国画作品承担了所有沉没成本，而不像一般商品那样可以由总产量分摊。

（四）机会成本。机会成本是指为了得到某种东西而所要放弃另一些东西的最大价值，具体来说就是在面临多方案择一时，被舍弃选项中的最高价值者。机会成本也可以理解为将相同的生产要素投入到其他行业当中去可以获得的最高收益。机会成本会随付出的代价改变而作出改变，比如被舍弃选项之喜爱程度或价值作出改变时，而得到之价值是不会令机会成本改变的。经济学家大卫·李嘉图认为，艺术品的价格并不决定于生产成本，也不决定于保存成本、沉没成本，而只决定于机会成本。

具体来说，画家将用来创作作品所耗费的各项成本用来做其他事情，或者创作某种类型作品所耗费的各项成本用来创作其他类型作品，其间的价值差异便属于机会成本。随着中国经济的发展，艺术品市场的不断完善，中国画完全可以作为新的投资理财手段。投资中国画也相应产生机会成本，即将同等资金投资到其他产品中所获得的最高收益。如今金融市场和房地产市场的价格涨落，都会影响其机会成本。一般情况下，中国画比金融产品和房地产的流通性差，但保值性强。因此，投资中国画的机会成本在短期内要高于金融和房地产，中、长期则低于二者。通过合理的资产配置方式，投资者可以将中国画作品的机会成本降到最低。

二、中国画的价格构成

正常的情况下，中国画的价格应该包括作品成本以及中介流通费用的综合，价格并不表示一定高于成本。所以从构成上说，两者有重合部分，但影响价格的变量更多。首先，我们要明确中国画作品的价格和价值有所不同。价值一般表示该商品在交换中能够交换得到其他商品的多少，通过货币来衡量时就成为价格。商品的价值和价格有直接关系，但在市场环境中并非绝对成正比。中国画作品的价值包括文化价值、学术价值、历史价值和经济价值等内容，同时还必须有使用价值，才能将虚拟价值转化为实际价值。如果没有任何用途，即便艺术水准高，也难以形成市场价值。事实上，中国画作品的价格是由人们的消费需要而不是消费结果来决定的。可见，中国画作品的市场价格是多种价

值综合作用的结果,它受到市场多重因素影响,也恰恰因此而体现出巨大的市场空间。[1]

下面我们将就中国画价格中的定性、定量和变量因素展开讨论。

(一)定性因素。中国画价格中的定性因素,是那些指不可量化或不易量化的成本因素,主要包括作品的文化价值、历史价值、学术价值和一些附加价值。

中国画作品的文化价值是指作品体现了中国传统文化精神和审美特色。中国画发展至今已历经千年,具有非常深厚的文化内涵,在整个人类文化中占有极为重要的地位,也得到了其他文化的认可并产生深远的影响。如果在一件中国画作品中无法体现鲜明的民族文化精髓以及独特的艺术观念、视觉形式,那么它便失去了应有的文化价值,即使短期内可能会有好的市场行情,但长期来看价格必然不会很高。

中国画作品的历史价值主要由其时代特征和留存到现在的数量决定的,作品的历史价值与市场价格休戚相关。一般来说名气技能相仿的画家,其作品年代越远,价格越高;年代越近,价格则越低。因为年代久远的作品,能保存至今本身就不容易,而且数量稀少,对历史研究也有重要参考作用。目前中国画市场中的古代作品备受追捧,价格也持续走高,中国画作品中的历史价值带给人的价格期许空间正在不断增加。

艺术品属于具有差异性和非同质性的产品。所以中国画作品的学术价值,主要体现为创新性;具体则是指笔墨技能和意境趣味的视觉呈现形式,而它们需要考察画家的天赋、功力和才情等三方面。进一步讲,天赋包括画家的艺术敏感程度以及情感表现能力,比如笔性特色或者表达形式的特色等。判断作品中的天赋含量,主要是感受笔墨气息。功力是通过作品反映出的造型能力之高下来判断。造型能力不仅指把握对象形体的能力,还包括对对象形式、经营位置、画面整体节奏和谐感等因素的控制,使对象更符合审美规则。即使都达到了形似,也不表示功力相近。因为有的作品虽然形似但没有神似,更没有主观精神的灌注;而有的作品则不仅逼真,还富有意境,于是这里又存在一个才情的问题。所谓才情,是指画外功夫,在中国画领域尤其是指在诗、书、画、印四方面达到的综合高度。通常作品的意境和趣味性需要才情来实现。值得注意的是,上述区分是我们试图从理论上解释得更清楚些,而作品学术价值的每一项内容其实都是画家天赋、功力和才情的综合作用使然。

总体上说,保证作品价值的最基本前提是功力因素,因为它可以反映出作

[1] 参见刘尚勇.艺术品定价,谁说了算?[N].光明日报,2013.11(29)

品中凝结的无差别劳动。其实大多数画家都天赋平平且才情不足，有些功力尚可有些甚至连功力也一般，这批画家的成就都不会太高，从长远角度来说价格自然也不会太高——原因是缺乏意境趣味和创新性。中国画发展至今，功力对一件作品的重要性某种程度上不如才情和天赋。比如吴昌硕和黄宾虹，造型功力显然不够的，但他们天赋卓越，能自由发挥主观精神，所以遗形取神，笔墨精湛。而且他们才情丰沛，小学、金石、书法、诗文、篆刻，样样出类拔萃，走了一条"以奇取胜"的道路，作品的市场价格依然可观。[1]关于功力的问题，我们还可以再略作讨论。目前我们大体可以认为，功力深厚的作品多为画家画。例如古代的范宽、郭熙、张择端、王希孟、仇英以及古代画院众画工的作品，他们作品中体现出来的绘画技能最能使观者折服。然而，这些画家并非必然天赋不高或缺乏才情，换句话说，是因为他们作品中的功力因素掩盖了其他因素，导致我们误以为他们在天赋和才情方面存在不足。事实上，功力只有和才情、天赋结合起来，才能创造真正有价值的艺术作品，也只有三者结合且无明显短板的作品，才会始终保持不菲的市场价格。

此外，还有一些影响作品价格的附加价值，最重要的就是画家的知名度，但知名度主要针对已经过世被盖棺定论的画家，至于依然健在、尚未定型的画家，其知名度反而要划归影响作品价格的变量因素，我们后文将讨论这一话题。从某种角度说，画家的艺术水平和学术地位可以通过社会名望反映出来。知名度越大，市场地位和市场价格也越高。[2]

（二）定量因素。首先我们需要明确，称为中国画作品价格中的定量因素主要是指其具有相对稳定性。但它们并非都能完全量化，也不是都始终不变。而且，它们必须在特定的时间和空间前提下才有效。

1. 首先谈谈影响中国画作品的最重要定量因素——创作作品所需的社会必要劳动时间——当然，这只是一种合乎逻辑的理论预设。我们知道，虽然中国画是一种特殊的商品，但它只要进入市场就一定会遵循某些市场规律。其中马克思关于劳动价值的观点，至今也适用于商品经济中对商品价值和价格的判定。[3]在这里，作品中蕴涵的必要劳动时间就是社会为生产它所需要的劳动时间，从劳动力也就是某画家为生产某作品花费的具体劳动时间上也能看出来。社会必要劳动时间越长，作品的价值量也就越大，在商品交换时的价格也越

[1] 参见徐建融.在世书画家作品的投资[J].收藏家，2012（1）
[2] 参见倪进.论书画艺术品的价格定位[J].东南大学学报（哲学社会科学版），2007(6)
[3] 社会必要劳动时间是使用在商品生产上，而不是产品生产上。就是说社会必要劳动时间只适用于商品，不适用于产品。

高。[1]这样,我们就可以理解中国画市场中为什么单位面积相同时,工笔画普遍要比写意画价格高,虽然写意画更符合中国艺术精神;表现难度相似时,中堂往往要比手卷价格高,尽管手卷更能体现中国画的欣赏习惯。这几年由《石渠宝笈》著录的几幅拍出天价的作品,就艺术价值和文化价值而言,远不如一些画面简单的文人画作品,但它们无一例外都花费了惊人的社会必要劳动时间,创作作品所需的社会必要劳动时间对价格的影响力可见一斑。

2. 其次,我们看看作品形制对价格的影响。通常情况下,立幅优于横幅,纸本优于绢本,绫本最便宜。立幅的尺寸高以四尺,宽以二尺为适宜,太大、太小均不值钱。横幅五尺以内者为横披,五尺以上者为手卷,手卷长以一丈为合格,愈长价格越高。册页以八开为足数,开数越多越好。八开以下为不足数,就不很值钱。屏条以四条为起码数,十六条为终数。太多则无法悬挂。册页、屏条皆为偶数,有不足数者称为失群。一旦失群,作品的价格就会直线下降。

3. 再次,中国画的题材与内容对作品价格的影响亦值得一提。某种意义上讲,中国画作品所能吸引的注意力决定了它的价格,而作品的内容和题材,则是吸引注意力的重要因素。在传统中国画中,各种题材价格中一般以山水最高,人物次之,花鸟第三。就同一档次或同一位性画家而言,通常不同题材的画价也是遵循此次序排列。比如张大千历年成交的作品中,山水画价格名列前茅,人物画次之,花鸟画第三,作品价格层次相当清楚。再如齐白石,虽然以花鸟题材最为著名,但他的作品在市场中仍然是以山水题材的整体价格最高且行情看好,而他的人物画价格也比花鸟画高。进一步细分,吉祥、高雅、稀有题材的市场价格相对更可观些。吉祥题材大多集中在人物画和花鸟画中,因为许多人物花卉动物的组合具有传统的比喻象征含义。高雅题材则多表现于山水画中,超越尘世俗务而在林泉之间怡情养性。稀有题材主要指画家平时很少涉足的题材,因为稀少而显得弥足珍贵。[2]此外,在不影响整体视觉效果和艺术品位的前提下,作品中的题字越多价格越高。

4. 存世量同样属于影响作品价格的定量因素。一般情况下,存世量稀缺的作品价格较高;反之,存世量较多的价格较低。但有时情况也不尽然。如果存世作品极少,形不成一定的市场保有量,价格也上不去。关于存世量问题,我们在第七讲还有深入讨论。需要注意的是,存世量在某种程度上具有不确定

[1] 其实用社会必要劳动时间作为衡量标准并不严密,比如它并不完全符合定量因素的标准,但我们主要是为了让问题更容易被理解。
[2] 参见倪进. 论书画艺术品的价格定位 [J]. 东南大学学报(哲学社会科学版),2007(6)

性。比如有人故意控制作品入市数量，只要他不公布便无人知晓真正的存世量；也有可能某过世画家忽然有一批不为人知的作品出现，也会改变存世量。但这些都是特殊情况，整体上不影响存世量的稳定特性。

5. 在中国画市场中，似乎创作方式也可以视为影响画价的定量因素。在此，我们所说的创作方式主要指是批量绘制还是分别创作两大类。前者往往是中国画生产作坊中画工流水线制作作品，每人负责不同的工序，所有的画都是若干画工合作的结果。此创作方式基本可以排除在艺术创作范畴之外，因为它没有创造性，几乎就是机械动作的重复，艺术价值极低，所以市场价格也很低。后者属于正常的艺术创作范畴，作品中凝结着画家的才情、天赋和功力等因素，因此市场价格远远高于前者。需要特别指出的是，也有些画家因为市场行情很好，采用流水线方式作画，其艺术价值当然不可与他单张完整创作的作品同日而语。通过流水线批量绘制的作品，面貌大致相同，很难说具有创造性。即使画家的知名度很高，投资这类作品也需要格外谨慎。

6. 其他因素。（1）作品的保存状况。中国画作品品相完整干净、保存完好或者保存不善，油污受潮，损伤残缺，价格自然有高低之别。（2）作品是否有收藏印鉴或题跋。如果有而且皆为名家的话则要分段计算价格，即画本身加上印鉴、题跋的价格。（3）作品的创作年代。（4）是否著录或展览过，以及著录或展览的档次和次数。（5）如果作品被拍卖过，那么它的拍卖时间，拍卖地点也是影响画价的因素。越是最近成交的作品，越有可能取得好的价格，越是著名的大拍卖行，价格越高。[1] 以上种种情况，在制定价格时都要考虑。

（三）变量因素。中国画价格中的变量因素主要是指一些可能出现的不可预测因素，有时因前提不同还与定量因素有重合，下面我们分别介绍。

1. 职位的变化带来画价波动。这是当下中国画市场定价的最显著特点，尤其是现当代的体制内画家，其作品价格与职位之间的联动性非常突出。比如担任全国、省市、县市级美协、美院、画院的领导及一级美术师、教授的作品，在职与非在职的价格就会有明显差距。

2. 审美风尚变动带来画价波动。审美风尚是一个具有时效性的社会看法。消费者在一定的社会环境中，有不同的消费习惯和口味。当消费者对某种商品偏好程度增加时，就会增加对该商品的需求；反之，则减少对该商品的需求。文化背景、社会风尚、地区差别、宗教信仰等都会影响消费者对某种审美趣味

[1] 目前在中国艺术品市场上，南方有国际著名的两大拍卖公司苏富比和佳士得，北方有实力越来越突显的中国嘉德和北京保利，这四家拍卖公司的拍卖成交额已占到总体市场份额的1/5强，共同影响着艺术品的价格。

的理解和偏好。有时国家出现重大人事变动或政府转型等情况，对市场环境中的画价也会产生较大影响。在封建社会，帝王将相包括士大夫等统治阶层的审美口味直接影响整个社会时尚。比如明代画家吴伟，受到明宪宗和明孝宗两代帝王赏识，其画风为当时无数画家模仿的对象，还形成了兴盛一时的"江夏派"。20世纪90代，中国内地艺术品拍卖市场开始兴起时，写意作品行情一度颇为看好。但近几年写意作品明显走软，相反，工细类特别是设色的受到投资者和藏家青睐。

3. 买家炫耀性投资带来画价波动。中国画市场频出天价作品，使高档中国画已具有了某种奢侈性和攀附性特征，而收藏高档中国画则体现了买家的实力、品位、阶层甚至价值观层次。也就是说，投资高档中国画也是一种炫耀性投资。大量统计数据表明，艺术品购买价格与获得炫耀效用是成正比的，投资高档中国画为买家的财富和权力提供证明并保持尊荣。在此，炫耀性投资主要来源于两种动机：歧视性对比和金钱竞赛，前者指财富水平较高的阶层通过炫耀性投资来力争区别于财富水平较低的阶层，属于非理性投资。后者则往往指财富水平较低的阶层力图通过炫耀性投资来效仿财富水平较高的阶层，期望被认为是其中一员。换言之，一种社会认同及归属感在与收藏某些中国画作品之间可以实现对应。当这类投资者在购买某类中国画作品时，就会形成社团。炫耀性投资便是一种对社团的承诺，投资者并不只是为了追求地位而追求地位，其更高的效用来自于社团认同。因此，当作品价格升高时，有些投资者出于炫耀财富的需要，反而会增加投资，愿意为相似商品支付更高的价格；另有些投资者也会根据作品价格高低选择自己的社团，从而确定自己在投资行列中的阶层，以期获得较高效用。总之，炫耀性投资产生的价格与市场本身的情况联动性不大，但对某画家整体画价的影响却相当深远。

4. 作品供应量带来画价变化。作品供应量指在一定时期内，在各种价格下，作品提供者愿意并且能够提供的作品数量。供给来自两个方面，一是画家创作的新品，二是存世作品的再流通。而对作品的供给，会受到作品自身价格、提供者对市场的预期以及政府的政策等因素影响。比如作品自身价格上升有助于激励画家创作，从而提高供给；同时也会加速藏家让手中的存世作品再次进入市场流通。再如，如果作品提供者预期未来画价要上升，便会减少当前市场供给，反之则增加，这样也会让市场画价出现变化。对于投资者，所购买的同样是作品未来的升值空间，只有当价格看涨时，投资者才会增加购买意愿，刺激市场增加作品供应量。还如，中国画市场也会因政府政策发生变化而出现价格波动。

三、中国画作品的市场定价

中国画作品的定价标准在不同历史时期、不同艺术市场都有不同：有时以作品本体艺术价值为主，有时以社会公用价值为主，有时以市场需求导向为主。近年来，越来越多的学者开始从市场视角，以经济学研究的方法来探讨中国画作品的定价问题，也是为了让定价能更加量化。[1]但无论哪种定价体系或方式，都难以成为公认标准，究其原因还是中国画作品中凝结了太多无法量化的精神元素。虽然定价难度存在，但也不是中国画作品的市场定价成为随意性行为的借口，我们依然要尽量让其变得有章可循。

图5-49　明　周臣《桃花源图》

（一）中国画作品的价格类型[2]。我们首先来了解几种从古至今中国画作品的主要价格类型。

1. 画家自报价。画家自报价一般是润格的代称。[3]润格又称润例、润约或笔单，是指画家、书法家、篆刻家出售作品所列出的价目标准。润格的具体起源已经无从考证，但这种明码标价的销售模式，符合市场的公平交易原则。明代中国画市场开始兴起，周臣、唐寅等画家便有明确润格，清代画家郑板桥的自撰润格更是脍炙人口。在当今市场，润格其实是对一位画家作品价格的初步预算，或者说是作品能出售的底线价格。通常画家批量出售作品时，润格的必要性和重要性尤为明显。但润格对一些已故画家尤其是绘画大师的作品则不甚适用，因为他们作品的价值空间相对比较透明，很多时候所谓润格只是一种参考而已。

2. 行家定价。行家是指专门从事中国画销售者以及资深藏家等对中国画市场情况、作品价格行情等相关信息十分熟悉的人群。当他们之间进行作品交易时，因为会考虑到同行或者人情等因素，成交价格与市场价格有较大差别。

[1] 参见刘尚勇.艺术品定价，谁说了算？[N].光明日报, 2013.11 (29)

[2] 参见陆霄虹.中国当代绘画艺术作品特征价格研究[D].[博士论文].南京：南京航空航天大学，2009年

[3] 润格的制定者除了画家本人之外，有时也包括经纪人、画商或者画家亲友等。

3. 一级和二级市场的成交价。中国画作品在一级和二级市场中的成交价，是诸多具有时效性的市场因素共同作用形成的。一级市场的主体是画廊，画廊需要对画家作品进行策划运作以促进流通，也要随时应对市场供求关系的各种可能情况，再加上买卖双方信息的不对称，均会导致画价相对具有主观性。二级市场主要是拍卖公司，送拍作品的宣传推广是拍卖公司的必要环节，但同时也使拍品的相关信息在一定程度上获得公开，让买家能更全面地了解相关情况，形成自己的心理价位。至于拍卖的竞价形式，理论上也是一个相对公开公正的过程，可以反映市场在一定的时间和范围内的供求关系以及画价可能存在的升值空间。

4. 专家定价。专家定价是指立足学术价值的角度对作品做出价格预估。在此，市场、人情等影响作品价格的因素不做太多考虑，强调的是一种可以作为长期价格依托的稳定评判标准，所以专家定价参考价值较大。

（二）当下中国画作品定价的现状[1] 就同一画家作品定价来说，前文介绍的几种作品价格类型之间的差别巨大，画家自报价往往最贵，画廊和拍卖行价格紧随其后，行家之间的交易价格最便宜。如果是初级投资者，行家交易很难介入，而画廊价格性价比相对最高。由此可见，中国画作品定价存在着很多偶然性特点：比如画家的盲目加价行为，拍卖公司的即兴发挥，行家交易之间的内部价格等等，再加上传统明码标价的润格方式已经不复存在，如今中国画市场中某一画家作品的各类定价相互之间的参考意义其实很难说有多少。

通常情况下，新人没有市场基础，即使制定了作品价格，但因为缺少市场依托故而参考意义不大。但对那些有一定市场基础且拥有各种头衔的画家，根据某些规则来制定作品价格就显得很有必要了。特别是他们在各种行政级别上的差异，对画价的影响最明显。如果查一查雅昌拍卖信息网的数据，顶着美术系统领导头衔的画家每平尺最高达 50 万元，甚至超越了某些近现代国画大师的某些作品价格。应该说，这是一种畸形的画价制定标准，然而却是当下真实的写照。有时候，某标杆性画家作品的市场价格，也会成为其他画家调整自己画价的依据。比如范曾每年都会在荣宝斋举办迎新春展览，该展览便是一个当代中国画价格的晴雨表。当他在展览上推出新一年的润格之后，很多画家马上就据此确定自己位置，调整自己的润格——这种价格制定标准，显然也没有什么道理可言。

[1] 参见佚名. 当代书画作伪乱局调查之二：当代字画定价的多轨制[EB/OL].http://auction.artron.net/20130709/n473962.html

还有看上去更为"诡异"的定价。当中国画作品在市场上以产品身份进行销售时，往往有出厂价、零售价、批发价的区分，也就是从画家那里直接购得作品，从一级、二级市场购得少量或大量作品。根据市场规律，出厂价不经过任何中介环节，成本最低所以销售价格也应该最低。但奇怪的是，中国画作品的"出厂价"要高出"零售价"甚至"批发价"很多。比如某个直接从画家手中买画需要每平尺3万，但市场价格真正成交却只有每平尺1万。事实上，目前画廊在和画家签订协议的时候，一般会规定画家不能自主销售，或者即使自主销售价格也要和画廊的标价持平。由于画廊包装宣传推广需要费用，而且画廊也要赢利，所以最终出现"出厂价"高于"零售价"的现象也在情理之中。不过，如果不是从画家本人那里直接买画，而是购买他们笔会的作品，价格又是另一番景象。这类作品往往不论题材只论大小，某些只需10万左右的作品，拿到拍卖市场上甚至达百万元之巨。在此我们看到的似乎就是购买地点不同而已，画价竟然差异这么大。

此外，造成中国画作品定价混乱的原因还有：第一，买家缺少市场辨别力，对投资对象的市场份额不清楚；第二，买家对作品是否属于精品、普品还是应酬品，没有辨别能力；第三，买家从画家手中直接购画，便很难确定增值与否。

综上所述，我们可以认为当下的中国画价格制定标准处于一种多轨制状态。尤其是当代画家作品的价格，平均一年甚至更短时间便会上调一次，让买家难以接受；而拍卖途径获得的作品不仅真假难辨，价格也高于画廊等一级市场。至于行家之间的交易价格，一般投资者根本无从知晓。总而言之，当下多轨制的价格制定逐步暴露出诸多弊端，已是不可否认的事实。

（三）中国画作品的定价方法。中国画作品的定价方法，实际上也就是中国画市场价格的运作方法，而中国画市场价格的运作，亦必须符合市场价格形成的规律。目前，欧美等艺术品市场发展比较成熟，定价机制的运作时间也远长于我国，因此值得研究借鉴。

1. 国外艺术市场中绘画作品的主要定价方法。(1) 代表作方法。该方法是用能代表市场上所有作品的代表作去计算艺术品价格指数，即假设价格不随时间变化，寻找出在所有时间段内能代表市场上所有的绘画的代表作的平均价格，利用这些平均价格构造价格指数。该方法的可取之处是直观、简单。但是该方法在对艺术品进行分类和选择代表作品时，存在着任意性，因此并不能作为定价的一般方法。(2) 双重出售法。双重销售法是一种完全样本配对法，该

方法只能使用重复出售作品的数据，优点是价格真实、作品相同，具有可比性。不足之处是数据获取较难。因为"双重出售"方式比较的是在不同时间点上同一对象的价格变化，而同一作品被重复出售的机会并不多。(3)重复销售法。为了计算某一段时间内艺术品的价格，收集在该时间段内具有重复成交记录的所有绘画作品的价格，并用虚拟变量表示作品在此时间段内的出售情况，当作品第一次出售时虚拟变量取 -1，在第二次出售时取 +1，其他时间出售时为 0，通过使用普通最小二乘法进行回归估计。回归过程等价于时间虚拟变量和它所对应的销售价格进行回归，估计出的系数就是艺术品价格指数的值。然而这种计算方法只把绘画当做金融资产，不考虑它带给消费者心理上的精神因素。(4)特征价格指数法。为了克服双重销售法中重复交易数据获取困难问题和选择不同艺术品存在质量差异的问题，在艺术品价格指数研究中引入了特征价格指数法。特征价格指数法即 Hedonic 回归方法。"Hedonic"的经济学涵义是指消费者从所消费的商品或服务上获得的效用大小。简单地说，这种方法就是将产品价格分解为各属性的隐含价格，我们在后文会详细讨论该方法以及对中国画作品进行定价的问题，这里不再赘述。

2. 中国画市场中的作品定价方法。目前国内关于中国画市场作品定价方法的定量研究较少，大多停留在估算和定性分析上，而且定性分析还纠缠于影响作品价格的因素分析方面。换言之，中国画市场定价的规范化、合理化之路还有一段距离需要跋涉。整体而言，中国画的作品定价方法可以分为四类，即加成法、对比法、算数平均价格法和特征价格指数法。

(1)加成法。所谓加成法即成本加成定价法，主要是中国画市场经营者以及批量生产中国画的作坊采用此法。加成法可分为三步进行计算。首先，估算变动成本（如直接材料费，直接人工等）；其次，再估算固定费用，然后按照数量分摊到单位作品中去，加上单位变动成本求出全部成本；最后，在全部成本上加上根据目标利润率计算的利润额，于是价格便诞生了。成本加成定价法还可以分为平均成本加成定价法和边际成本加成定价法两种。平均成本是某单位作品的固定成本和变动成本之和，然后加上一定比例利润，就是单位作品的价格。用公式表示为：

单位作品价格＝（全部成本＋整体预期利润）/ 销售数量

或者是：

单位作品价格＝单位作品成本＋单位作品预期利润

边际成本加成定价法，也称为边际贡献定价法。即在定价时只计算变动成

本，而不计算固定成本，在变动成本的基础上加上预期的边际贡献。用公式表示为：

单位作品价格＝单位作品变动成本＋单位作品边际贡献

无论是平均成本加成还是边际成本加成，优缺点都很分明。其中，它的优点是计算简便，能保证耗费成本得到补偿，只要市场环境基本稳定就可以保证获利。而且，当市场需求量增大时，单位作品的价格不会随意提高，有利于保持价格和利润的稳定。但成本加成定价法是典型的生产者导向定价法，缺点同样突出。现代市场需求瞬息万变，竞争激烈，哪怕是相同作品在不同时期、不同市场，需求弹性都不相同。如果只考虑成本本身和预期利润而忽视了市场需求的弹性变化以及竞争因素，不仅无助于降低成本，也很难保证最佳利润率。特别是价格定高了以后，作品卖不出去不说，还将失去消费者的信任，即使降价也无法挽回市场。

不过，成本加成定价法可以通过适当调整尽量减少负面作用。比如经营者或生产者可对市场进行大量调查并详细分析，根据市场需求量大小来确定成本加成比例，从而估计出较准确的需求价格弹性。这样一来，还有利于生产者不断降低作品成本，在增加利润的同时掌握定价主动权，从而增强市场竞争能力。

（2）对比法。对比法是当前中国画市场被广泛采用的定价方式，分为对比同一画家和不同画家两种情况。对比同一画家作品价格的具体方法是：通过市场调查，将某画家作品与市场上已出售的同类作品（比如相似年代、相似题材、相似大小、相似交易条件等）相比较，然后得出估价区间。或者，我们也可将其作品分为上品、中品和下品；再以中品的价格为基准来评估该画家其他作品的价格，上品是中品价格的120%～150%，精品价格是中品价格的150%～200%，中下品和下品价格则是中品价格的50%～70%。这种定价方法一般都是针对当前，也就是说时间最接近的相关交易信息最具参考价值。[1] 而且，对比同一画家作品价格进行定价的适用范围有要求，即在同一地区或同一供求范围的类似地区。不消说，该范围的中国画市场也应该比较发达，要存在很多和待估价作品相类似的交易实例。事实上，这里还预设了中国画投资市场处于大致均衡状态，换句话说就是中国画作品的价值与价格基本对应，投资市场的具体情况以及收益预期的差异不予考虑。可见，上述类比方法虽然简单直观，但缺少科学性，只能在一定程度上提供参考而已。至于类比不同画家作品的价格，则主要是通过一种学术联动的方式实现。进一步说，就是通过研究画

[1] 参见倪进.论书画艺术品的价格定位[J].东南大学学报（哲学社会科学版），2007(6)

家作品的学术含量和学术定位,横向纵向对比相关画家,进而确定作品价格。所谓横向,是将某待估价作品的创作者与其他年龄和学术地位相似的画家作品价格进行对比;所谓纵向,指将某待估价作品的创作者与其他年长和年轻的学术含量较高的画家作品价格进行对比。这种定价方法的着眼点是学术含量和学术定位,相对比较客观理性。[1]

然而市场中真正具有价值的中国画作品属于一种"异质"商品,也就是说每一件作品与其他作品都不完全相似,哪怕是同一作者的同一作品,也会因为交易地点、交易日期的不同出现较大价格差异。再加上不同评估人员的专业知识和经验也有区别,所以对比法得出的作品价格主观随意性很大。

(3) 算数平均定价法。算术平均价格法是用某画家已售艺术品成交价格的均价来估算该画家其他作品的价格。即计算某画家某时期(例如每年)作品拍卖成交价格的单位均价(如每平方尺的价格),将这些均价连接起来可以得到直观的价格曲线并以此推算出待估作品的大概价格。然而,这种方法实际上是对价格走势进行预估,但现实是市场变化多样,走势不能成为预测的可靠前提。事实上,现阶段研究结果表明,算数平均定价法的估率往往达到高估率的2倍以上,准确率平均只有30%左右,远不能对市场起到指导作用。[2]

(4)特征价格指数法。我们前面已经对特征价格指数法的基本含义有过介绍,此处进一步深入讨论该定价方法以及它在中国画作品定价方面的运用。

特征价格指数法实际上是一种运用经济模型来描述与中国画价格有关的经济变量之间依存关系的定价理论。它要求我们找出并分析影响中国画价格的各种变量,留存主要变量剔除次要变量从而建立起模型。然后通过模型对假设所规定的特殊情况进行分析。目前根据学界研究,Hedonic 的双对数模型拟合效果应该是对中国画作品进行定价的最优参数模型。

特征价格指数法认为,人们消费商品所获得的效用是由该商品所拥有的一系列特有的属性带来的,因此,商品的价格取决于商品各方面属性带给消费者的满足。一种特定商品的量可以分解成反映其特性的一系列指标,而这些特性的大小决定了该商品的质。换言之,该商品的价格应该与每一种属性所蕴涵的价格相联系,质的各种差别变化都应该体现在价格的变化上。根据此方法,我们可以将中国画作品的特征属性分为画家属性、销售属性和物理属性三类,不同的特征属性对价格的影响程度不同。其中,画家属性里的知名度、生存状态

[1] 参见王艺. 绘画艺术品市场定价机制研究 [D]: [博士论文]. 北京:中国艺术研究院,2010
[2] 参见马利娜. 基于Hedonic 模型的中国绘画艺术品定价研究 [D]: [硕士论文]. 北京:北方工业大学,2011

以及物理属性里的作品面积是决定作品价格的最主要因素；而物理属性里的作品材料、创作年代、是否签名以及销售属性里的拍卖季节和拍卖地域对绘画艺术品的定价的影响相对要弱。[1] 我们不妨表述得再明确些，根据收集数据、模型进行参数估计的结果显示对中国画定价产生影响的主要变量是：尺寸、成交时间、著录、销售地点、作品题材和创作时期。[2]

需要指出的是，由于我国目前没有专门的绘画艺术品数据库，仅雅昌艺术网提供了部分画家的单幅作品拍卖数据，因此特征价格指数法所运用的搜集数据不够丰富。然而，随着中国画市场不断发展，相信相关数据积累一定会逐渐完善起来。

通过以上介绍可以发现，影响中国画作品价格的因素以及定价方法很多。事实上，即使我们全部掌握且能综合运用，有时也难免出现偏颇，导致作品价格与价值不符。但中国画市场正在日趋成熟，作品的市场定价要素也越来越突出，只要坚持相关信息公开、交易渠道透明、交易方式公正，中国画作品的定价就会不断走向客观、公正和真实。

[1] 参见陆霄虹. 中国当代绘画艺术作品特征价格研究 [D]：[博士论文].南京：南京航空航天大学，2009
[2] 参见西沐. 中国画市场概论 [M]. 北京：中国书店，2008. 209-213

第六讲
中国画市场投资的准备工作

通过前文介绍，相信大家已经基本了解投资中国画的诸多收益：如保值、增值、节税、彰显品位。但同时，投资中国画与投资一般金融商品也具有不同之处，如无公定价格、无统一标准、流动性低、买卖信息不透明、无现金利润、持有费用高等，而这些因素正是投资中国画的风险所在。尤其是高端作品，持有超过30年相当于折损25%价值，加上中国画流派众多，作品数量巨大，在行内不经过一定时间的浸泡，投资者很难游刃有余。故而，中国画市场投资是一项门槛较高的领地，投资者不仅要经过相当时间的专业经验积累，还要深入了解多方面市场信息，更重要的是，投资者必须真正用心研究，热爱或尝试热爱中国画，才能让自己的投资行为获得丰厚回报。

第一节 了解投资对象

做任何投资之前，了解投资对象都是不可缺少的功课。而要想投资中国画市场，必须熟悉和研究的投资对象有四个，包括画家、作品、市场和价格。

一、画家分析[1]

分析画家，主要从三方面入手，即学术、经历和地位。所谓学术，是指要分析画家的学术背景、学术深度和学术定位。学术背景包括师承和画风源流。除了开宗立派的大师，如果画家的老师是名家或大师，那么对他的市场行情就很有帮助。一句话，老师的成就越大，学生能沾到的光就越多。画风源流，是指画家在形成艺术风格的过程中，都有过什么样的学习对象。通常情况下，学习对象的面越广泛越深入就越好。比如人物画，傅抱石承接魏晋，画面一派高古之气；徐悲鸿则学习西方古典艺术造型，结合传统意蕴形成自己的画风。再如山水画，黄宾虹的画风溯源至北宋，他所画的树形皆来自北宋风格；陆俨少的画风则溯源至南宋，其所画树形皆来自南宋风格。事实上，有些画家只能拘泥于老师的画风，有些画家能从近代画风中汲取所需，而有些画家则能上溯到文脉之源。这反映了画家的视野开阔度和融会贯通能力。学术深度，是指画家对中国艺术精神的理解程度，对中国画风格流变的掌握程度，还可以反映为对中国画学科的研究能力以及研究成果所达到的高度。学术定位，则是看画家是属于大师、名家或普通画家甚至是行画家，至于如何判断学术定位，主要看画风的影响力。但此影响力必须抛开非学术因素，比如因画家行政地位赋予的影响力就不能作为学术定位的参考标准。因此，最终还是要落到画家的专业水准上面——钻研传统深不深，创新程度强不强，画风成熟不成熟等等。

了解画家经历，也是投资的准备课程。一方面，画家的经历丰富，更能刺激其创作，尤其是经历过苦难的画家，作品更加深沉耐人寻味。另一方面，传奇的经历也能成为市场营销中的重要卖点，为作品增值。

画家来自不同阶层，也会有不同的社会地位和学术地位。有些画家生前就已经名满天下，影响力巨大；还有些画家生前无人知晓，死后才得到广泛承认。两者的社会地位显然不同，但学术地位可能并无差异，甚至后者还要更高些。不可否认，社会地位可以帮助画家产生更大的影响力，但社会地位并不等同于学术地位，更不能代表艺术水准。古代、近现代的画家因为有时间距离，判断其社会地位与学术地位之间的联动性是否建立在纯粹的专业造诣之上，相对来说容易些。而在世画家社会地位，对其作品的市场行情影响则应理性分析。凭借自己出众的专业造诣而获得学术地位进而体现为社会地位，无疑最可靠。但事实是，有不少在世画家几乎完全是凭借行政职务获得社会地位并产生影响。这些画家身居高位，分散在政府掌管文化职能部门、各级美术家协会、

[1] 参见西沐.中国画市场概论[M].北京：中国书店，2007.259-260

第六讲 中国画市场投资的准备工作

图 6-1　傅抱石《虹飞千尺走雷霆》

图 6-2　徐悲鸿《泰戈尔像》

图 6-3　黄宾虹《林岩深处》

图 6-4　陆俨少《杜甫诗意图》

美术馆、画院等地方，把持着主流话语权。然而，他们的专业水平却良莠不齐，尤其对刚刚进入中国画投资领域的人来说，专业水平不行而行政职位不低的画家作品，有很大欺骗性，仅在任期和卸任期的画价，便存在不少差距。如果投资时画家头上顶着行政职位，而出售时遇到画家已经卸任，那么赔差价甚至市场萎缩无人接手都有可能，投资者就只能打掉牙往肚子里咽。所以，分析画家的学术地位和社会地位之间的关系，很有必要。

对于刚刚入门的投资者来说，选择地域内比较知名的画家作品是一条捷径。因为同一名家的作品在不同地域的市场行情有时简直是判若霄壤，而一入手便投资全国性名家的起点则又嫌高，收藏以本地名家为主，可以让投资有更长的保值期和更大的升值空间。再者，收藏到本地名家精品的机遇，也要大于外地名家。[1] 进一步说，刚刚入门的投资者选择中青年画家，特别是三四十岁阶段的画家最理想。因为功成名就的老画家作品价格高且精品难求；而晋通画家虽然价格便宜但市场需求量小，投资前景黯淡，所以优秀的中青年画家，就成为中国画市场的潜力股。中青年画家的学养积累已经比较丰厚，艺术风格也开始走向成熟，加上精力旺盛，属于创作的黄金期，精品比例更高些。投资者可以关注两类中青年画家：一是只顾创作无暇宣传，有很高的专业造诣但市场认知度不高；二是画得好，同时还有机构负责其市场推广和炒作。前类画家的升值空间最大，但投资效益不会在短期实现。后者有机构操作，升值比较稳定，但要防止价格水分。[2]

二、作品分析

在打算投资某作品前，需要做的分析工作主要有三部分。

（一）确定作品定位。具体内容包括：判断作品是精品还是应酬之作、是大型创作还是应景小品、创作时间处于画家艺术生涯的什么阶段。通常来说，30岁之前属于画家的学习期，风格、技巧、功力都在变化，尚未定型。30—40岁属于成熟期，风格逐渐形成，功力日渐深厚。50—70岁是画家的巅峰期，一生中最优秀的作品大多出于此时。70岁之后，鉴于画家各方面生理水平下降，作品的质量也会出现波动，整体水平可能不如前期。当然，也有些画家例外，比如黄宾虹的画风真正成熟是到他70岁之后，而且晚年的信笔之作艺术水准最

[1] 参见肖好倩.国画收藏门道：捂住名家名作[EB/OL].http://collection.sina.com.cn/ystz/20110221/081415807.shtml

[2] 参见佚名.中国书画投资[EB/OL].http://cjmp.cnhan.com/tzsb/html/2012-10/27/content_5080539.htm

高,绝大多数画家只能望其项背而慨叹不已。

（二）分析作品的文化含量。如何看出一幅作品的文化含量呢？首先,是否符合中国艺术精神。中国画反映出来的艺术精神是以老庄思想为基调,禅宗和儒家尤其是理学思想为补充,将绘画创作视为一种体道的方式。[1] 其次,笔墨是中国画最重要的审美因素,所以笔墨精良的作品文化含量高,更具投资价值。再次,能够营造出意境的作品文化含量高。意境反映到视觉层面体现在两方面。一是让观者能够随着画家营造的画面空间神游其间,二是画面中有较多空白,给人以空灵旷达之感。[2]

图 6-5　张善孖《群虎》

（三）关注作品的题材、品相、形制、质地、装裱、题款、印章等因素。有些画家特别擅长某些题材,比如郑板桥画竹、张善孖画虎、齐白石画虾、徐悲鸿画马、黄胄画驴、宋文治画江南春色、魏紫熙画深壑红叶等等。画家的擅长题材,往往更受市场欢迎,较之于他的另外题材作品,价格和流通性都更高。投资中国画,品相对价值的影响不可小觑,应该选择尽量完整的作品,避

图 6-6　黄胄作品《驴》

图 6-7　宋文治作品《江南三月春意浓》

[1] 参见朱剑.澄怀观道：中国山水画精神[M].南京：南京大学出版社,2012
[2] 参见朱剑.澄怀观道：中国山水画精神[M].南京：南京大学出版社,2012

免瑕疵、污损、残破等缺陷。有些年代久远的作品，也要在品相细节方面斟酌计较。选形制，主要是指尽量买尺幅大的作品。因为除了为特殊环境定制创作大画之外，画家一生中不会画太多大画，[1] 所以大作品的价格远高于一般作品。大作品的形制主要有大中堂、大横批、大手卷、四条屏、通屏、屏风等。中国画的载体主要是纸和绢，通常情况下，画在绢上的作品比画在纸上的作品价格高。同样是

图6-8 魏紫熙作品《黄山高秋》

纸，画在上等宣纸上的作品价格高。比如红星宣纸、红旗宣纸，甚至还有古代的乾隆宣、光绪宣等，都是好宣纸。至于装裱，则选择细节精致的作品，粗糙不平、残脱褶皱或者受到污染的作品，投资则需谨慎。此外，老画老裱作品价格高于老画新裱作品。诗、书、画、印一体化，是中国画审美的重要标准。一般情况下，长题、题诗的作品比无款少题或无题的价值高，如果加盖了名人收藏印以及题跋，价格也会更贵些。而有款无印、有印无款、无印无款或借盖他人闲章，都对作品价值有影响。[2]

三、市场分析[3]

市场分析有四方面内容。首先是分析投资对象的市场态势。市场态势主要包括画家当前处于何种发展状态，是通过拍卖运作、还是画廊或画店运作。而画家的发展状态是正在转向计划性运作推广还是自发的市场扩展。当然，能够有效整合画廊、拍卖和媒体等市场运作途径的画家，更具有投资价值。进一步，投资者还要了解投资对象当前处于市场结构的何处，具体说就是在走高端、中端还是低端路线，其作品的去向是由个人收藏、还是礼品又或者是用于各种环境装饰等。如果看到投资对象能够具有相对合理的市场结构，且运作过程不断走向优化，便值得关注。投资者还要分析投资对象可能具有多大的市场

[1] 当然也有例外，比如就擅长画大画，流传下来的大作品也比较多。但真正进入市场的潘天寿的大画，数量相对还是少。
[2] 参见西沐. 中国画市场概论 [M]. 北京：中国书店，2007. 270
[3] 参见西沐. 中国画市场概论 [M]. 北京：中国书店，2007. 260

容量，[1]进行市场容量的调查与预测，审视投资对象是否具有扩大市场容量的能力与可能。一般来说，如果画家具有较强的学术能力和自我策划运作能力，就可以实现市场扩容。比如画家针对自己的艺术实践提出一个艺术概念，并且通过各种媒介进行大力宣传使之深入人心。同时，在推广艺术理念和艺术作品的过程中，画家或代理人还能根据市场形势不断地调整运作节奏，这样的投资对象，任何时候都有投资价值。

其次是分析投资对象的市场定位。投资者必须明确投资对象在市场中正处于哪个层次，高、中还是低端。如果投资的是低端画家，那么在收益上就不能抱有高端的期望值。投资对象市场定位的核心是源于学术还是其他，也是应该了解的基本信息。因为有些画家的市场定位并没有建立在市场培育和成长的基本规律上，而是采取了恶性炒作制造市场定位假象。只有冷静地综合分析投资对象，才能找到他的发展轨迹，继而作出合理的预测和决断。

再次，调查市场流通的大约作品数量以及画家的创作速度。在投资之前，掌握市场流通的作品数量也是十分必要的。虽然市场有"物以稀为贵"之说，但当投资抱有获利目的时，这种说法就应基于某些前提了。一般情况下，作品价格和市场保有量有一定的关系。也就是说，画家作品只有达到一定的市场保有量之后，才能有稳定的价格区间以及升值空间。道理很简单，如果作品持有者多了，都希望自己获利，便都会保护作品的价格并尽力抬升它。所以，投资者在分析投资对象数量时，必须关注市场保有量问题。另一方面，画家的创作速度也影响作品的流通数量。在画家创作状态稳定的情况下，市场上流通的作品数量越多，价格上升空间就越小。有一些画家不顾作品质量，如流水线般大规模生产，将产品推向市场，长此以往将断绝自己的市场前途。

最后，分析投资对象的流通性。投资对象的流通性与变现能力、升值潜力和投资风险休戚相关。先看投资对象的流通范围，流通范围和画家的市场影响力联系在一起。只有少数画家的作品能够成为市场的"硬通货"，而成为全国市场的"硬通货"则更是凤毛麟角，大多数画家的作品流通范围都是区域性的。当然，还有比区域市场再小一些的点市场，也算是一种流通范围。显而易见，作品的流通性越好，投资前景就越光明。但对于刚进入市场的画家，即使学术水准不错，推广运作也很正常，但如果尚未达到一定的市场保有量，流通性也不会很好，这就要看投资者的前瞻能力了。

[1] 市场容量是指在不考虑产品价格或供应商的策略的前提下市场在一定时期内能够吸纳某种产品或劳务的单位数目。所以国际市场容量实际上就相当于需求量。

四、价格分析[1]

价格分析的内容包括判断价格支撑因素、确定价格指定模式以及不同交易形式下的具体价格。

（一）判断价格支撑因素。在中国画市场中，支撑一位画家作品的价格主要有三方面因素，学术水准、策划运作和社会地位。学术水准是支撑作品价格最重要的因素，它将最终决定作品的价格以及升值空间。目前的中国画市场价格犹如雾里看花，很难准确判断其是否名实相符，所以从长远角度看，学术水准更应该成为投资者首先关注的画价支撑因素。策划运作是拉升价格的主要推手，仅有学术水准而没有宣传推广，作品价格同样难以获得市场认可。考察画家的运作情况，应通过画廊代理机制的完善程度以及媒介推广的力度来判断。如果画家是凭借恶性炒作获得市场定位，投资他（她）和其作品就会产生很大风险。在中国画市场中，画家的社会地位也将影响其作品价格，但这不属于规范因素。如前所说，画家拥有行政职务往往会帮助提升画价，而且这种帮助力度短时间内甚至会超过学术和运作的支撑力度。

（二）确定价格指定模式。所谓价格指定模式，是指作品价格是如何形成并推动的。在中国画市场中，存在着不同的价格指定模式，主要有四种。一是学术驱动模式。此模式形成的价格最稳固，投资风险小而投资收益大。二是市场拉动模式。作品价格无疑要受到市场供求关系的影响，投资者需要分析投资对象的市场容量、保有量以及潜在的供求趋势。如果仅仅是短时间的市场需求而造成价格波动，一般不能作为长期投资的参考。三是社会推动模式。此模式是通过画家的社会影响力拉动其作品价格。画家的社会影响力又分别体现为社会地位、社会知名度和社会活动能力。尤其是画家的社会活动力，很大程度上可以决定其社会地位和社会知名度，市场上有些行情不错的画家，其实也可以称之为出色的社会活动家。如果画家的学术水准不错加上拥有出众的社会活动能力，那么必然成功。一些画家应该是投资者最应关注的对

图6-9　徐悲鸿与泰戈尔

[1] 参见西沐. 中国画市场概论[M]. 北京：中国书店，2007. 261-263

象,比如徐悲鸿、刘海粟等著名画家,本身也是著名的社会活动家。四是炒作牵引模式。投资者在分析投资对象的价格时,要特别注意是否属于这一模式。因为炒作牵引出来的价格,往往是经过周密策划的,有时很能让投资者头脑发热而管不住自己的钱包,结果损失惨重。需要特别指出的是,这里区分出以上四种价格指定模式,是为了让读者看得更清楚些。事实上,绝大多数画家作品的价格形成都是几种模式混合作用而成的。因此在实际的分析过程中,应该尽量全面地去搜集和分析价格信息。

图6-10 刘海粟　　　图6-11 刘海粟作品《西海门曙色》

（三）分析画家的整体市场价位以及不同交易形式下的价格。每一位进入市场的画家都有一个整体市场价位,即大约的价格区间。但在不同的交易形式中,价格会有些不同。投资者需要关注的,主要是拍卖、画廊（画商）、艺博会和私下交易中的价格。在拍卖过程中,作品价格有几种情况,即买卖双方商定的保留价、拍卖机构公布的预估价以及最终成交的落槌价,投资者可以从中分析价格信息,预测价格走势。相对于拍卖价格,画廊或者画商给出的价格往往会比较灵活:比如给长期固定客户和临时客户的价格;购买量小的客户和购买量大的客户的价格,同行之间的转让价格等,都不一样。其他诸如在艺博会上进行促销,也会开出与平时不一样的价格;私下交易因为规避了很多中间费用,价格也比较灵活。通常情况下,拍卖价格最高,画廊价格其次,艺博会价格再次,私下交易最低。但并非所有画家都有这四种交易形式的价格,有些画家只有一种或两种交易形式的价格,而投资者则更应该关注在正常市场运行机制下形成的价格。

【小链接】

　　2010年秋，雅昌公司推出电子图录，并在北京、上海两地设立电子图录体验站。电子图录的问世，是中国艺术品拍卖服务方式上的重大突破。2010年11月开始，iPad用户可通过进入Apple App Store，下载客户端专用阅读软件，随身携带雅昌拍卖电子图录，随时随地进行线下阅读。另外，客户可以通过PC、MAC等终端，登陆雅昌艺术网，对拍卖图录进行在线浏览。基于雅昌的拍卖数据，电子图录中承载了完整的拍品信息、市场价值走向、相关艺术家的分析等重要的资讯。通过电子图录可以进行即时查询，只需点击图片或作品名称即可获得来自于雅昌的权威拍卖数据资料，节省了进行网络查询的时间；用户通过关键词搜索功能，可以将自己感兴趣的艺术家、拍品名称、估价等进行有序归类，便于相关拍品对比分析。另外，当用户在发现自己喜欢的拍品时，可输入批注信息，或是插入电子书签，以便下次阅读查找。

第二节　关注市场预警

　　目前的中国画市场还没有形成预警机制，学界也没有多少关于艺术市场预警问题的研究。但作为投资者，应该确立预警意识并注意搜集多种信息进行综合判断。当然，从中国画市场发展的角度说，建立市场预警系统具有重要意义，也可以看成市场成熟的标志之一。

一、投资心态与市场预警

　　预警是指在灾难以及其他需要提防的危险发生之前，根据以往总结的规律或观测得到的可能性前兆，向相关部门发出紧急信号，报告危险情况，以避免危害在不知情或准备不足的情况下发生，从而最大程度降低危害所造成的损失。中国画市场预警，是指在市场即将进入低谷或风险期之前发出信号，提示投资者做好准备，将损失尽量降到最低。

　　与发达国家的艺术市场相比，中国画市场至今尚未完全确立市场层级，市场运作依然在不断摸索和积累经验，虽然市场资金量已经初具规模，但整体上还属于初级阶段。如前所说，中国画市场乱象丛生，秩序混乱，诚信缺失，

再加上没有完备的政策法律规章制度的保障，严重打击了投资者的信心。鉴于此，投资者确立市场预警意识，从市场的多个运营环节中提取信息，提前发现市场预警信号，将会有效地防止市场运作过程中出现困境，同时也能为已经存在的问题和隐患赢得解决时间，制定补救措施，因此是非常必要的。

事实上，除了投资者要关注市场预警以外，研究艺术市场的学者和相关职能部门，也要高度重视市场预警问题，将建立系统化的中国画市场预警机制作为当务之急，这不仅有利于中国画市场的规范整顿，长远来看更对推广中国文化具有战略意义。

建立市场预警系统固然能使投资者规避风险减少损失，但若没有一个正常的投资心态，预警系统就无法真正让投资者意识到警告，因此调整投资心态也是提高预警意识的一种表现。概括地说，投资者需要时刻注意自己是否处于以下几种心理状态之中。

（一）过分自信。这种心态普遍出现在各类投资者身上，即投资者高估自己的判断力。当市场形势较好，哪怕是画价已然虚高，但投资者却意识不到，频繁交易，不计成本地买进，于是大大降低了投资回报。

（二）回避损失。趋利避害是人类行为的主要动机之一，在经济活动中，人们在"趋利"与"避害"之间，首先考虑如何避免损失，其次才是获益。换句话说，投资者内心对利害的权衡是不均衡的。当市场处于低谷时，投资者容易产生过分悲观的心理，甚至不计成本出货。上述两种心态都源于个人面对不确定性时，无法适当权衡而出现行为认知的偏差。

（三）盲目从众。很多投资者生怕错过机会，在决定投资之前没有对投资对象进行分析预测，往往是不顾风险地追涨热门作品，高位套牢的可能性很大。

（四）永不满足。持这种心理的投资者总觉得价格还能上涨或者再跌，不愿当机立断，最终反而被套牢，错失良机。

综上所言，投资者应该始终保持理性的心态，尽量采取减少后悔心理的决策方式。纵使决策结果相同，对投资者来说也应该选择好的决策方式。而做到这一点，就要对市场预警时刻加以关注。

二、主要预警信息来源[1]

中国画市场预警信息的主要来源大概包括：一是各类专题研讨会，特别是

[1] 参见梅立岗.国内艺术品拍卖公司外部环境分析[D]：[硕士论文].北京：首都经济贸易大学，2011

从2005年开始中国拍卖行业协会围绕国内艺术品拍卖发展的各时期热点，开始定期举办"中国文物艺术品拍卖国际论坛"。二是国内知名专家学者对艺术品拍卖市场热点问题的探究与阐述。三是雅昌艺术市场监测中心、AMRC艺术市场分析研究中心等民营机构对国内艺术品拍卖市场进行实时监测的数据与现状评析、走向预测。这其中，艺术拍卖指数值得说一说。

目前，国内的艺术品拍卖指数主要有两个：即中国艺术品市场行情动态指数系统（简称"中艺指数"）和雅昌艺术网的雅昌拍卖指数。"中艺指数"2003年9月发布运行，它以西方盛行的"艺术品拍卖指数分析图表系统"为模型，结合当时的市场利率以及通货膨胀率等因素统计而成。它将拍卖行情、画廊及艺术博览会的销售行情等历史数据和即时数据为分析依据，计算出每个艺术家作品的市场行情分析指数，然后再对个人指数进行加权平均来统计整个艺术品市场的行情指数。下面重点介绍和认识雅昌拍卖指数。

雅昌指数（全称雅昌书画拍卖指数），是一种以"中国艺术品拍卖市场行情发布系统"的拍卖数据为基础，反映书画拍卖市场价格走向的数值体系，由分类指数、艺术家个人作品价格指数构成。这个指数的制定类似股指，以内地及香港十家最大的艺术品拍卖公司成交数据作为计算样本，以月为周期在网上发布。该指数是由雅昌公司于2004年11月对外发布的。它运用科学计算与概率统计等方法生成一系列有关艺术品的价格指数。整个体系包括成分指数、分类指数和个人价格指数。

从实际运作情况看，雅昌指数已为当前拍卖市场构建了一个综合性数据分析平台，反映市场行情变化，成为市场走势的"预警系统"和"晴雨表"，是投资者的重要投资分析工具。

先说雅昌艺术品拍卖景气指数。雅昌艺术品拍卖景气指数由先行指标、同步指标两个指标组构成，旨在全面反映和预测中国艺术品拍卖市场的发展趋势。先行指标包括GDP季度增长率、M1增长率、第三产业生产总值季度增长率等指标；同步指标包括拍卖公司数量增长率、拍卖专场数量增长率、上拍拍品数量增长率、总成交额增长率、季度成交率等指标。雅昌艺术品拍卖景气综合指数采用合成指数编制方法。目

图6-12　雅昌综合指数

图 6-13 雅昌景气指数

前,雅昌艺术品拍卖景气指数展示了自 2008 年第一季度以来,每季度中国艺术品拍卖市场及相关宏观环境的景气变动。根据雅昌景气指数合成指数曲线图显示的信号,可以观察艺术品拍卖市场运行动态,并进行预测和预警。

景气综合指数不仅显示各指标的波动状态,而且将它们的波动程度加以综合,分析与过去的比较、市场变动程度的大小及速度等量的变化,预示市场波动的转折点,甚至在某种意义上反映市场循环变动的强弱。

图 6-14 雅昌分类指数

雅昌艺术品拍卖景气综合指数的数据来源主要有两方面:第一,经济数据。包括:经济增长率、M1、第三产业增长率等取自国家统计局和中国人民银行公布的权威数据。第二、拍卖数据。景气指数中的拍卖数据,比如总成交额、成交率、成交价与估价比值、总上拍数量、总成交数量等均来自雅昌艺术网数据库统计数据。编制雅昌指数的具体数据包括:(1)中国艺术品拍卖市场从 1993 年首场拍卖会至今超过 130 万件拍品的详细图文资料及成交资料,并以每年近 700 个拍卖专场,近 25 万件拍品的速度在动态增加;(2)正在补充的自 1970 年至今全世界有关中国艺术品拍卖的交易资料;(3)2000 年至今几乎所有画廊的基本信息资料及展览举办资料库进行动态补充和统计记录;(4)雅昌艺术网已与国内 171 家大型艺术品专业拍卖公司建立了战略性合作伙伴关系,成为唯一指定的信息发布平台,对国内举办的艺术品拍卖会的时间、地点、预展情况、拍品状况和成交情况进行全面翔实的记载,经技术和人工双重核对后导入"中国艺术品拍卖市场行情发布系统";(5)雅昌艺术网中所有进入样本的艺术家数据,都进行了全面的重新审核和标准化工作。对他们的简历、著录、作品年表、市场分析等内容修订、校对后建立数据标准化基础库,保证了样本资料的完整性和准确性,为指数的计算提供了可靠依据。

雅昌艺术市场监测中心还对外发布有综合指数、分类指数、百强指数、样本艺术家指数。与中国画相关的有——综合指数(按季度进行统计,每一个拍

卖季节一个计算点）：国画400指数；分类指数（按季度进行统计，每一个拍卖季节一个计算点）：海派书画50指数、京津画派70指数、长安画派20指数、岭南画派30指数、金陵画派30指数、当代中国画100家指数；百强指数：当代国画价格指数100强、当代国画成交额100强、近现代国画价格指数100强、近现代国画成交额100强、古代国画价格指数100强、古代国画成交额100强；样本艺术家指数。（每一位书画艺术家都有一张个人作品行情走势图，并定期更新。按月度进行统计，每一月一个计算点。）

这里不妨来看一篇基于雅昌指数的分析文章，从中可发现雅昌指数对市场预警的作用：

雅昌指数解读2012年秋拍市场分化[1]

最近更新的雅昌艺术品指数继续全面回调的态势，书画拍卖市场的分化现象越发明显。随着香港苏富比和嘉德（香港）秋季拍卖的结束，业内对今年秋季艺术品拍卖市场继续调整的趋势基本形成共识。雅昌艺术品指数也及时量化着这种发展趋势。截止2012年10月15日，雅昌国画400指数收于3 470点，比上季下跌42%，国画指数的下跌幅度颇出乎人们的意料之外，但雅昌艺术品指数是由固定的指数计算公式和数据选择标准计算得出，指数与实际感受的差异蕴含了市场的新趋势。

雅昌国画400指数量化了国内400位国画艺术家在样本拍卖公司成交作品的平均每平尺价格的变化趋势，是该拍卖季成交作品的总成交额与作品总面积的比值的指数化结果。目前，雅昌国画400指数40%多的跌幅主要源于上拍作品总成交额的降低。以香港苏富比为例，今年其中国书画专场总成交额较上半年下跌了11.25%，总上拍数量下跌了5%，但专场成交率却高达96.92%。专场最高价为傅抱石1945年作《春词》诗意立轴，成交价为2 306万港元，与今年春拍此专场齐白石作品7 010万港元的最高价，形成鲜明落差。结合雅昌国画指数的跌幅，可以说，千万元以上级别的作品缺乏是导致国画400指数跳水的直接原因。市场热度主要集中于中低端价位的作品，购买力甚为理性，艺术家作品平均每平尺价格大部分均在降低。

分类指数方面，雅昌近现代名家指数收于8 402点，下跌25%。当代中国画100指数收于5 556点，下跌56%。在各大画派指数中，岭南画派最为坚挺，收于8 000点，仅下跌3%。

[1] 参见佚名.雅昌指数解读2012年秋拍市场分化 [EB/OL]. http://bbs.xlys1904.com/thread-217852-1-1.html

在下跌的市场中并不缺乏黑马。比如丰子恺作品指数目前收于30.08万每平尺，上涨幅度达97%，创下艺术家指数新高；谢稚柳作品价格也上涨明显，目前为32.2万元每平尺，也创下艺术家指数新高，涨幅达84%；其次是林风眠，其作品指数收于87.68万元，涨幅为77%。其他艺术家，比如徐悲鸿、程十发、赵少昂、黎雄才、溥儒、宋文治、吴青霞、吴作人等艺术家的作品平均价格均出现不同幅度的上涨。

在下跌幅度较大的艺术家中，石鲁、王雪涛、潘天寿等下跌幅度明显，超过70%，黄宾虹、于非闇、黄胄、李苦禅、白雪石等下跌幅度超过30%。

但由于目前指数数据主要来源于香港苏富比和嘉德（香港），所以对于部分京津画派和长安画派的艺术家而言，香港并不是他们作品的主要交易区，这也是导致其指数下跌的重要原因。

需要强调的是，中国画市场行情指数也有局限性，而且还会成为艺术新鲜血液注入市场的某种阻碍。首先，价格只是一个拍卖市场的成交结果，因为人们可参考的数据并不多，所以雅昌拍卖指数等便成了投资者的主要参考依据。然而，这个成交数据很可能已经透支了社会认可度及其时间价值。更重要的是，数据被过分关注会造成数据背后深层原因被遮蔽。其次，指数不具有个别预测性。每个指数都是对一系列的数据进行处理之后得出的价格平均化的数据，它忽略了艺术家每件作品的个性差异。投资者面对的是独一无二的艺术品，如果简单套用普遍化数据，那特殊性就被忽视了，而作品的个性因素正是决定价格的关键。再次，指数的出现不利于培养国内艺术品拍卖市场的新人。原因是投资者鉴于专业水平、投资金额以及信息不对称等方面的局限，不敢也不愿接受拍卖市场上的新人，而只是关注已有数据中涵盖的艺术家。

此外，雅昌艺术公司还定期发布艺术品市场分析报告，包括（一）中国艺术品拍卖市场调查报告：1.每年度1月发布上年度的《中国艺术品拍卖市场调查报告（秋季）》，2.每年度3月发布上年度的《艺术品拍卖市场调查报告（年度）》；3.每年度7月发布本年度的《艺术品拍卖市场调查报告（春季）》。（二）中国画廊市场报告。包括：1.每年度1月、7月分别发布季度《中国画廊市场调查报告（季度）》；2.每年度3月发布上年度的《中国画廊市场调查报告（年度）》。（三）拍卖机构调查报告。选定重点样本拍卖公司，从拍品征集量、成交率、精品拍卖量等角度重点调查、研究该拍卖公司在当季的拍卖情况。（四）艺术品专项市场调查报告，针对拍卖市场中的各艺术品拍卖数据，进行专项统计调查，分析数据后形成各类艺术品专项报告。（五）艺术家个人作品市场调查报告。通过艺术家当前作品成交水平及历史成

交水平，综合分析、比较艺术家个人作品的市场发展趋势。这些也都是为中国画市场提供预警信息的重要参数。[1]

第三节　设定投资周期

投资周期是指从资金投入至全部收回所经历的时间。通常而言，投资收益与投资风险成正比。投资风险越大，可能的投资收益越大；投资风险越小，可能的投资收益越小。但中国画投资却与此不同，不仅风险小且潜在收益也非常高，某种程度上可以做到"鱼与熊掌兼得"。达成此目的的关键，在于投资者对自己投资行为的掌控。设定合理的投资周期，便是其中的重要环节。

与所有的投资行为一样，投资中国画也需要根据自己的要求设定周期。但投资中国画有其特殊性，因为它的投资周期不宜设定得太短。如果市场上充斥着短线投资，那么市场的健康发展必定无法实现；而且如果投资者总想着快速捞一笔就走，也注定无法长久维持。设定中国画投资周期也不能一概而论，必须审时度势并综合个人主观意愿，最终做出最利于自身的决策。

一、不同投资周期分析

投资中国画应该设定一个投资周期，这样才能更好地调整投资心态，应对投资环境的变化。中国画投资的周期可分短期投资、中期投资和长期投资。下面分别简单介绍：

（一）短期投资，指1年内的投资。这样的投资往往是投资者有意在一个年之内将投资品转变为现金，是不以控制被投资对象或对被投资对象实施重大影响为目的而作出的投资。很多情况下，这样的投资具有投机性质，受宏观经济和画家个人影响很大，风险也高。看一个典型案例。《峒山蒲雪图》是吴湖帆在艺术鼎盛时期（1949年前后）创作的，长95 cm、宽40.7 cm，画上有夏连良的收藏印。此图可谓画家的精品力作，在海内外拍卖上频繁出现。最早露面是1996年的朵云轩秋季拍卖会，当时的成交价是67.1万元；1998年，这幅作品由上海工艺拍卖行拍出132万元，创下了当时吴湖帆作品的第二高价；1999年，该作品出现在中国嘉德的秋季拍卖会上，但只以77万元成交；2000

[1] 参见梅立岗.国内艺术品拍卖公司外部环境分析[D]：[硕士论文].北京：首都经济贸易大学，2011

年，《峒山蒲雪图》又出现在北京翰海秋季拍卖会上，结果仅以66万元成交；2001年，香港嘉士得再次推出这幅作品，最终以109.7万元拍出。

《峒山蒲雪图》在5年间5次出现在拍卖会上，既能拍出吴湖帆画作的第二高价，又能以66万元成交，价格相差近1倍。有的投资者获得了可观的利润，也有投资者付出了惨痛的代价。可见，中国画的短期投资很难确保投资者的收益。

（二）中期投资。中期投资还可以进一步细分为中短期（1~5年）、中期（5~10年）和中长期（10~50年）。也就是说，中期投资周期大约是1~50年。相对而言，中国画以中期投资为佳。虽说人们普遍存在喜新厌旧的心理，时间一长难免对投资对象不待见，但这种心理对中国画投资者来说并不尽然，因为毕竟还有出于真心热爱而不以获利为主的收藏家，他们对自己藏品的喜爱那真是至死不渝啊。当年明末收藏家吴洪裕对自己的藏品《富春山居图》极为心仪，甚至在临死前命家人将此画焚烧殉葬。再比如投资当代画家的作品，就不能

图6-15 吴湖帆作品《峒关蒲雪图》

设定短期。因为当代画家的作品不像近现代名家之作流通性强，短期内也容易脱手。投资者应设定中期投资周期，以现实心态来看待投资对象。

鉴于这里讨论的中国画投资以经济收益为主要目的，所以要更多地关注投资周期与经济收益高低的关系。一般来说，在既定的购买价格下，收益主要取决于出售价格和持有时间。中国画的市场价格始终处于不断变化的过程之中，而且往往不与作品持有者的主观意愿相符。有一个很著名的例子。大画家溥儒曾经收藏西晋陆机所作的《平复帖》，溥儒认为，《平复帖》至少值20万大洋，所以当有人愿出10万大洋时，他不肯易手，错失了机会。后来溥儒的母亲病危急需用钱，溥儒却再也找不到愿出10万大洋的买家，最后仅以4万大洋转给了张伯驹。可见，当自己不想出售某作品的时候，其市场价格可能会很高，而当自己意欲出售变现时，其价格却不尽如人意。所以，投资者不能存在过高

图6-16 黄秋园作品《山水》

图6-17 陈子庄作品

的收益期望,要及时把握机会而非一厢情愿地高估自己藏品的价格,否则会错失良机继而让投资周期在等待中变长。事实上,常常被用来论证中国画更适合长期投资的陈子庄、黄秋园等画家从整体上看只是极少数,更多画家有生之年默默无闻,逝世之后也始终无人可识。退一步说,即使画家作品的艺术价值在若干年后被业内认可,但也并不意味着他就会被市场接受。1998年前后,四川省南充市有一位习画数十年的银行系统离休干部,他的山水画被包括吴作人在内的当代著名书画家一致认为看好,并被《中国书画报》等权威媒体誉为当代"黄秋园",然而他的书画作品价格却并未因此而有太大的波动。

此外,还有一些画家——包括画院、美协或美院艺术学院的领导,当他们在世尤其是在位时,市场行情一路看好。但当他们退休乃至逝世之后,作品非但没有涨价,甚至销声匿迹,从市场中淡出了。[1]这些画家的作品更不能长期持有,必须看准好机会及时出手。

(三)长期投资,50年以上的投资周期称为长期投资。长期投资是一种用"时间换空间"的投资形式,即用收藏的时间长度换取价格空间。中国画也是适宜长期投资的,但并非周期越长越好。比如60多年前,上海地区最受欢迎的画家是吴湖帆、吴待秋、吴子深、冯超然(即所谓的"三吴一冯")。但目前除吴湖帆以外,"三吴一冯"的书画作品价格无一例外处于低谷,与当年的火爆程度早已不可同日而语。再则,虽然人们的偏好相对稳定,但时间越长,偏

[1] 参见马健.艺术品投资周期选择[J].金融经济,2004(8)

好转移的可能性就越大，其直接结果便是大大增加长期投资的风险。[1] 有时候，的确有一些持有时间很长的作品会在若干年后卖出天价，不过当人们用年收益率的计算公式来计算的话，就会发现，这些作品的年收益率也并不算离谱。

图 6-18　吴待秋作品

图 6-19　吴子深作品

图 6-20　冯超然作品

二、投资周期的设定性与随机性

上面分别讨论了中国画不同投资周期的利弊，那么，投资中国画的最佳周期究竟应该是多长呢？或者说，是否存在着最佳的投资周期呢？经验地说，中国画的投资周期，应该以 10 年为一个基点，进而据此灵活把握。实际上，很多大藏家都是以 10 年为一个投资收藏周期。比如香港泰斗级收藏家张宗宪，买东西至少都是放上 10 年再拿出来。在海内外文物艺术品市场上，张宗宪是苏富比、佳士得两大国际拍卖公司在香港拓展市场的主要推动者。他对北京、上海几大艺术品拍卖公司也倾注了大量精力和财力，这十多年来，他一直拿着中国几大拍卖会上的 1 号竞买牌。1993 年上海朵云轩的首届中国书画拍卖会至今都让人津津乐道，张宗宪手持 1 号牌亮相拍场，第 1 号拍品是丰子恺的《一

[1] 参见马健. 艺术品投资周期选择 [J]. 金融经济，2004（8）.

图 6-21　丰子恺作品《一轮红日东方涌》

轮红日东方涌》，起拍价为 2 万元，当时的内地买家出价都很慎重，每次加价不过几百几千元，而张宗宪一开口就上万元地加价，最后将此画一路顶到 11.5 万元，创下当时丰子恺作品的最高纪录。张宗宪还收藏有很多齐白石的画作，十年后再拿出进入市场，每幅价格都比他的购买价格后面多了两个零——当然是在小数点之前。再举一个国外的例子——日本安道森（Anetos）公司对日本画家东山魁夷作品的投资。从 1990 年开始，安道森公司以每 10 年为一个周期，将所收藏的东山魁夷作品循序渐进地推向艺术品市场。公司的投资总额为 22.6 亿日元，总收益则达到了 44.7 亿日元。[1] 因此不难看出，制定一个相对稳定的投资周期，可以让投资品的市场需求逐步发酵，而在此过程中投资方也有充裕的时间宣传和推广藏品。

　　需要强调的是，10 年只是一个比较常见的投资周期基点。虽然此数值经过不少投资者和藏家的实践，已证明其有效性，但具体的投资周期还应该根据每位投资者的实际情况而定，这就是投资周期的随机性。比如中国画坛存在论资排辈观念与文人间的复杂关系、社会关系、圈子关系等因素以及媒体引导方面出现的偏差，投资者在掌握投资对象的相关信息时处于非常不利的位置，造成不能准确判断投资对象的投资周期应该设定多久，于是就需要随机应变了。再如，有些画家的作品风格没有保持一成不变的静态模式，而是处于变化与发展之中。这固然反映了画家的探求精神，但也存在着一定的风险。因为不是每位画家的所有风格都能被市场接受。同一个画家的不同风格，很可能市场行情就完全不同。投资者必须根据市场实际形势和自己的主观意愿进行综合，随时调整投资周期。还如，画家本人会根据自身身体和精力的现状、声誉和名望、

[1] 参见马健. 艺术品投资周期研究——一些经验证据 [J]. 财经论坛，2009（12）

在艺术界的变动情况等因素做出润格调整；销售商也会根据市场供求关系的变化，或者为了使投资收藏者树立和坚定自己投资产生增值效应的信心，在适当时机提高售价。但必须提醒的是，中国名家作品价位的调整，并非按照国际艺术品市场每年有5%到15%的升幅惯例来实行，而是随时都可能发生变化，所以投资者需要始终保持对市场的关注，把握好变换投资周期的分寸。

最后，再说两条随机调整投资周期的经验。一是，当遇到有特殊收藏需求的收藏者——往往是专题收藏者或资金雄厚的机构收藏者，愿意以远远高于购入价，甚至远远高于当时的市场行情价比如50%以上请求转让时，就应该抓住此等良机变现了。因为这种短期实现较大幅度增值的机会很少，而且即使再放在手中捂着也不一定能达到现有的收益。二是，如果当发现自己已投资收藏的某位画家作品在市场上出现了与其真迹几可乱真的赝品，甚至这些赝品能以接近真迹的价位流通和拍出时，就必须认识到"假作真来真亦假"这一问题的严重性。一方面，说明被仿者艺术水准不高，其作品今后不可能会有良好的投资前景；另一方面，也提示了其真迹今后将更难以出手。为了规避相关的投资风险，这时候就要当机立断，将自己手中的有关藏品以微利价或原价甚至稍亏损的价格，尽快变现出局。[1]

[1] 参见江南. 揭开艺术品投资年收益之谜[J]. 中国拍卖，2005（10）

第七讲
中国画市场投资的收益与风险

　　根据相关数据统计显示，中国富裕人群的增速居全球首位，他们一直在寻求更好的投资渠道。自2004年以来，国内艺术品投资的年回报率大大超过了投资风险系数较高的房地产和股票。加之艺术品本身所具有的资源稀缺性和高文化附加值，现已被视作稳定性较强的投资项目而吸引了大量私人资本、机构资本及金融资本。位列福布斯富豪榜前500位的人中，中国投资艺术品的富豪比例仅在5%到10%之间，活跃于国内艺术品拍卖的中国富豪在榜中的位置也并不靠前。而外国的上榜人物中，90%以上都投资艺术品。随着艺术品投资的理念不断深入人心，艺术品投资的获利能力不断显现，快速涌现的财富阶层将为投资中国画提供巨大的市场潜能。另一方面，中国政府在"十二五"期间，将重点提升文化产业的核心竞争力，为下一阶段文化产业的专业化、精细化做好准备。中国画作为民族艺术的代表，其价值空间将得到进一步释放。

　　因此有理由说，投资中国画市场的前景无疑是美好的。但任何投资都存在风险，中国画也不例外。本讲将讨论中国画市场投资的收益与风险。

第一节　优化资产配置

一、中国画投资与资产配置

资产配置是指根据投资需求将投资资金在不同资产类别之间进行分配，利用资产的多元化配置来分散资产风险。而资产配置对象的多样性和不同配置资产之间的相关性，决定了资产组合的质量。资产组合中资产的类别越多，不同资产间的相关性越低，则资产组合在面临风险水平下的收益率也就越高。换言之，多样化投资组合的基本原则，是要发现彼此之间关联度低的资产并进行组合，总体组合风险比任何一种单独的资产都要低。而艺术资本，恰恰与其他金融产品的关联度不大，所以非常适合资产配置。下面引入一个表格，通过数据比较来看一看。

表 7-1　四个不同金融市场之间的相关系数比较

	上证综合指数	恒生指数	黄金市场	样本艺术家
上证综合指数	1.000 0	0.610 5	0.145 0	0.105 4
恒生指数	0.610 5	1.000 0	0.418 2	0.181 3
黄金市场	0.145 0	0.418 2	1.000 0	−0.261 4
样本艺术家	0.105 4	0.181 3	−0.261 4	1.000 0

上表反映艺术品市场与其他三个市场之间相关性非常低，甚至与黄金市场有一定的负相关性。黄金市场与上证综合指数之间的相关性也较低，但和恒生指数具有较大相关性。上证综合指数和恒生指数之间的相关性最大，说明这两个股票市场之间关系密切，容易受共同因素影响。总体而言，由于艺术品市场和其他三个市场之间具有弱相关和负相关性，所以可以判断在资产组合管理中引入艺术品，能够起到改善资产组合质量的效果。[1] 事实上，艺术品也与其他金融商品有反向互补性，市场分散且间隔明显，是有效的风险结构性金融产品。在欧美等发达国家，投资艺术品进行资产配置早已成为常识，将艺术品作为资产配置选项的比例甚至已经超过20%。故而，中国画作为中国艺术品市场的重要组成部分，充分认识其作为资产配置地位的作用极为重要——它不仅能够有效地夯实中国艺术金融发展的基础，还能挖掘与培育市场的终端消费能

[1] 参见贺雷.中国艺术品在资产组合管理中的应用及实证研究 [D]：[硕士论文].杭州：浙江大学，2010

力，提升终端消费水平。

但将中国画作为资产配置需要前提条件，并非想资产化就可以资产化。目前，中国画市场包括整个艺术品市场急需建立相应的资产配置平台，重点是搭建有利于资产配置规范运行的平台。即：以质押为纽带，与金融体系对接；以鉴定评估为纽带与市场支撑体系对接；以具有公信力的平台、专业的运作团体及丰富的客户资源与市场对接。[1] 如今，中国画市场也呈现出一些金融化特点。尤其是大师作品、古代以及近现代书画的流动性大大增加；市场参与人群也不断增加，人们投资或投机中国画的意识逐步强化，这使得某些作品开始频繁重复交易；金融机构的专业投资顾问和艺术界的学者、策展人、收藏家和艺术家等合作成立了艺术基金；一度红火的份额化艺术品产权交易所也让中国画的实物形态和价值形态的分离成为可能。同时，中国画本身存在的异质性多样化特点，也不妨碍转换成艺术金融资产的同质化和标准化。也就是说，艺术资产开始具有替代性：不同作品之间虽然有异质性，但并不意味其经济价值都是唯一且不可比较的，有些画家个人或某个流派画家作品也具有一定程度的替代性。一句话，中国画在某种程度上的确取得了金融投资的独立形态，而投资者也可以在不具备专业知识背景的情况下，通过相关渠道从容地进行投资和交易。

必须提醒的是，鉴于中国画市场的秩序尚未完全建立，真伪问题、鉴定评估体系和诚信机制缺失等问题也一直影响市场的稳定发展。投资者选择中国画作为资产配置方式，要理性地分析中国画市场的宏观表现以及由此造成资产价值的变化结果。在当下经济环境中，中国画市场所创造的回报率产生了巨大吸引力，越来越多的热钱不断涌入。但值得一提的是，这样会进一步助推市场投资取向出现偏差，即过度重视理财投机性投资，而轻视资产配置型投资。换言之，投资者把中国画当做是一般的金融产品，获利目标与期限明确。但中国画品恰恰不是一般意义上的投资标的物，属于另类投资对象。所以，当那些从房地产和股票市场退出的资金进入到中国画市场，又做了很多短线炒作的考量，便会与中国画的投资特性产生矛盾。近几年，国内涌现了非常多的艺术基金，其主要目的就是为了在短时间内有较高的回报率，但艺术品资产在短时间内达到较高回报率的方法大多是通过操作或者炒作，会对整个艺术产业链产生较大的负面影响，增加市场交易秩序的混乱程度，打击投资者信心。所以，在缺乏监管与制度平台的前提下，投资者应该明确，最理想的中国画投资方式就是进

[1] 参见西沐.重视艺术品资产配置功能 [EB/OL]. http：//money.163.com/12/0902/12/8AD7B45A00253B0H.html

行资产配置。一方面,资金紧张时可转让、变现或者质押获取资金;另一方面,还可以传给下一代获取最大增值。更何况,中国画还可以同时提升投资者的修养与鉴赏能力。

投资中国画不仅是优化家庭资产配置的好方法,企业选择中国画进行资产配置也有诸多好处。第一,可提高资本收益,增强本行业的抗风险能力。第二,在金融危机的情况下可以变现获取现金流,帮助企业解决资金流动的短暂困难,对企业运行尽到保障功能。第三,具有良好的避税效应。第四,企业选择中国画资产配置的理念是企业高雅文化的显现,已成为企业与时代接轨,展现企业活力与品位的恰当方式。[1]

二、中国画作为资产配置的条件

健康合理的资产配置平台要具备四个必要条件:

第一,要有公信力,而公信力产生的基础是三公原则:公开、公正、公平。

第二,要有相应的产业体系支撑,对艺术品资产配置业务来讲就是要有确权、[2]鉴定、评估保险等市场体系的支撑。

第三,要能与金融体系相对接,特别是与银行、信贷、保险三大金融体系。关于这一点,可以再扩展说一说。金融机构从事艺术品投资的相关业务离不开鉴定专家、评论家、资深市场人士、专业拍卖人士、专业策划人士和画廊经营者的支持。所以投资者应该注重这方面资源的整合和优化,保障金融资本以最符合艺术发展规律的方式进入市场。同时,市场也应该继续完善市场指数体系,诸如雅昌艺术文化公司可以考虑使用因素模型建立微观层面的艺术指数,为金融机构的中国画投资提供最具价值的参考。再者,市场有必要建立艺术金融服务体系,包括:艺术基金会、艺术品银行以及与艺术品交易相配套的金融业务等。艺术管理部门也可以和艺术基金会合作在中国成立公共艺术银行。然后,可以进一步尝试将银行贷款业务、租赁业务、保险业务及金融衍生工具等融入艺术品的交易中。[3]艺术金融服务还要尽量实现差异化,通过提供个性化投资服务,吸引优质客户,维持更多高端客户资源。而且,金融机构从事艺术品理财应该有长期计划,并将其纳入私人业务

[1] 参见西沐. 艺术品资产配置将引领投资新理念 [EB/OL]. http://finance.people.com.cn/n/2012/0920/c70846-19061464.html

[2] 确权是组织机构或行政机关对相应权利的确认。不同领域有不同权利的确权。

[3] 参见贺蕾. 中国艺术品在资产组合管理中的应用及实证研究 [D]: [硕士论文]. 杭州:浙江大学,2010

发展战略规划中。[1]

第四，要有专业的运营管理。这是降低投资者资产配置风险的制度保障。[2]

三、中国画如何进行资产配置

选择中国画作为资产配置应该如何去做呢？首先，投资中国画进行资产配置，要与个人收入有合理的配置比例。有人认为，一般大众的健康资产配置是1%。即投资中国画不宜超过年收入的1%，如果一年投入为3万，那么其年收入就要达到300万。当中国画投资超过年收入的10%时，只能是资本雄厚的买家才行。但也有人根据市场评估得出不同的结论：将家庭资产或企业每年税后收入的5%~20%作为像股票、房地产、艺术品等的投资配置也是可行的。对此不妨用数据说话。下面是一组由上证指数、恒生指数、黄金和上证指数、恒生指数、黄金、艺术品构建的资产组合比较简表。

表7-2 两类不同资产组合对比

艺术品所占比重	预期收益率	不含艺术品的资产组合风险	包含艺术品的资产组合风险	风险降低幅度
8%	0.066 9	0.077 9	0.070 2	0.007 7
7%	0.067 1	0.077 9	0.071 0	0.006 9
6%	0.067 3	0.077 9	0.071 8	0.006 1
5%	0.067 5	0.078 0	0.072 7	0.005 3
4%	0.067 7	0.078 0	0.073 6	0.004 4
3%	0.067 9	0.078 1	0.074 5	0.003 6
3%	0.068 1	0.078 2	0.075 5	0.002 7
2%	0.068 3	0.078 4	0.076 6	0.001 8
1%	0.068 5	0.078 5	0.077 6	0.000 9
0%	0.068 7	0.078 7	0.078 7	0.000 0

[1] 参见贺雷.中国艺术品在资产组合管理中的应用及实证研究[D].[硕士论文].杭州：浙江大学，2010

[2] 参见西沐.重视艺术品资产配置功能[EB/OL].http://money.163.com/12/0902/12/8AD7B45A00253B0H.html

由上表可以看出，在给定的收益水平下，含有艺术品的资产组合风险明显小于不包含艺术品的资产组合。而且随着艺术品在资产组合中比例的增大，投资组合的风险降低的幅度也呈现出增大的趋势。由此可见，艺术品在资产组合管理中可以起到改善投资组合的作用。当存在无风险借贷时，参照目前的市场利率水平，在资产组合中艺术品的最佳比例应该在10%~15%。[1]

其次，关注市场大势，分析风险并敢于承担风险。在中国画市场的基础尚未根本转变之际，没有主导性力量，整合能力与集中度低下，市场交易可以说是一场无序竞争的混战。所以，投资者要密切关注市场发展态势，而不是简单地认为反正是长期投资的资产配置，无所谓眼下，否则直接就赔在了起点。同时，投资者也不能因为怕风险而错失时机，必须更多地学会分析，逐步具备相应的风险选择能力，风险认识能力并愿意承担风险，而不是面对机会无从选择，无法分享应有的投资收益。

再次，投资者要重视策略。主要有以下两点：（一）要更加理性地分析中国画市场宏观表现，以及由此造成艺术品资产价值的变化结果。（二）遵循三大纪律八项注意。三大纪律即态度虚心多请教，不钻牛角尖；坚持真、精、新的投资理念；确立自己的收藏目的，制定系统规划。八项注意是指注意不要听故事，做全面的理性判断；注意不能有检漏的心态投资，因为"漏"往往是陷阱；注意不要有投机心态，搞好梯度组合；注意认准艺价比，艺术价值比炒作更靠得住；注意不搞小圈子投资，谨防设套，杀熟等高成本支出；注意避免盲目与冲动；注意不跟风追风，确保投资周期的可控性及资金的延续性；注意培养平和的投资心态，享受修身养性的乐趣。

最后，在资产配置过程中，投资者要观察与寻求长期合作伙伴以减少风险。长期合作伙伴包括两个类型：一是艺术品投资顾问。比如国家社保基金、养老金基金和保险公司可以将其资金的一定比例投资到艺术品市场。英国铁路基金投资艺术品成功的案例值得国内相关机构借鉴；二是艺术品资产配置平台。特别是将资产配置过程在平台上进行最为重要。具体来说，投资者需要选择具备鉴定、登记、保管、交易等综合服务功能的机构作为艺术品资产配置平台。考察长期合作伙伴，重点放在以下五个方面：（一）收益是否长期处在一个相对高位的水平；（二）品牌塑造与提升能力是否可持续；（三）是否有核心竞争能力，这种核心竞争能力的发展是否能长期保持；（四）发展理念是否

[1] 参见贺雷.中国艺术品在资产组合管理中的应用及实证研究[D].[硕士论文].杭州：浙江大学，2010

具有大格局与超前意识；（五）如果是机构投资，其文化是否追求竞合中的共赢。只有找对合作伙伴，把握并认识了市场的规律与大势，采取正确策略，才能更好地分享艺术品配置所带来的成果。[1]

第二节　风险细化分析[2]

投资中国画能优化资产配置，这是投资收益。除了收益之外，还必须看到投资中国画，也具有风险。下面具体说说中国画投资的风险细化。

一、真伪风险

中国画属于艺术品，存在着临摹、真品与仿品的问题，只有原作和真品才具投资价值。鉴于此，真伪成为投资中国画的最大风险因素。当下中国画市场中赝品泛滥，令投资者眼花缭乱，不敢轻易下手。再加上国内缺乏权威鉴定机构，没有任何一家机构能够出具具有法律效力的鉴定报告，真伪判断主要靠专家的结论。但无论专家鉴定经验多么丰富，也无法保证百分之百不出错。如果投资者不能把握好自己的心态，盲目介入市场，不仅增加投资成本，有时连保值都难以实现。而需要变现时，真伪风险也成为最大的障碍，比如质押贷款，放贷方稍有不慎，就会用大量资金换得毫无价值的赝品，甚至对整个金融业的发展都会产生连锁影响。

规避真伪风险，一方面投资者自己要多学习，提高自己的鉴定能力；另一方面，多听取他人意见，多请几位业内行家来"掌眼"。

二、价格风险

除了真伪风险之外，作品的价格风险也需要考虑。如前所说，作品的价值和价格经常会发生背离的现象，某种程度上这是市场供求关系的反映。但投资者必须警惕的是，价格存在着人为炒作和泡沫化的可能，所以，投资中国画时，要尽可能地去了解关于画家的更多信息以及作品的市场行情，防止高位进

[1] 参见西沐. 解析艺术品金融化时代收藏投资 [EB/OL]. http://www.fjsen.com/money/2012-01/30/content_7737333_2.htm

[2] 参见李东彤. 当代艺术品投资的风险管控 [D]. [硕士论文]. 吉林：吉林大学，2011

入市场导致投资失败。

三、信用风险

信用风险是指交易对手不能完全履行合同的风险,具有潜在性、长期性和破坏性的特点。中国画市场信息不对称问题严重,买家不能及时获得准确信息,会让投资的潜在风险越来越大。加上没有法律制度的约束,违约方也会选择不闻不问、能躲则躲的方式,使得投资者耗费大量的人力、物力、财力也不能弥补所受损失。

四、操作风险

操作风险是指因不完善或有问题的操作过程、人员、系统或外部事件而导致的直接或间接损失的风险。中国画市场的运行机制很不完善,很多地方都存在着操作漏洞。而且不少市场参与者比如画廊的销售人员、拍卖行的作品征集人员,都缺乏相应的专业素养,很大程度上也会造成投资者的损失。

五、经济周期风险

经济周期是国民总产出、总收入和总就业的波动,是国民收入或总体经济活动扩张与紧缩的交替或周期性波动变化。投资中国画,也要和经济周期同步:经济上升时,作品将有更多的升值空间;经济衰退或经济萧条时,作品将面临较大的贬值风险。特别是当中国画成为金融产品之后,其价格或市场波动更会导致投资者本金和利息遭受损失。所以,投资者要关注经济大势,有效规避经济周期带来的波动。

六、政策法规风险

当下中国画市场规范程度不高,整个市场的运行规则、交易机制和行业规范等方面缺乏有效的政策制度和法规限制,这些无疑给投资者带来了风险。首先,作品交易信息的真实性不透明,导致交易过程中出现严重信息不对称。卖方出售赝品牟取暴利,却不用为其行为负责。其次,现有法律制度缺少硬性规定,适用范围狭小。而与艺术品投资相关的金融服务及金融衍生品,也没有相关法律制度依据,制约了投资市场的发展。再次,国家对交易及税收管理不规范,存在着交易税大幅提高的可能性,也为长线投资埋下风险。最后,国家可能密集出台有关艺术品在交易、税收、管理等各方面的政策,导致中国画作品价格、投资成本、税收成本等的大幅增加,从而降低投资收益。

七、交易性和流动性风险

交易性风险是一种非市场性风险，是投资人在操作过程中的判断性风险。比如高价买到名家的应酬作品或者艺术价值并不高的作品。而且，目前中国画市场主要是散户投资，选择投资对象时随意性很大，因此交易性风险也相应比较大。流动性风险又称延期风险，是指因为投资对象流动性不足导致投资者遭到损失的可能性。众所周知，中国画市场是缺乏流动性的市场。很多时候，投资者无法将自己手中的作品及时变现，于是不得不进行延期交易或者被迫折价变现。

第三节　主要投资误区

投资中国画是一门学问，需要投资者具备文化素养、审美能力、学识胆略、市场分析能力以及投资技巧等综合素质，所以比其他投资项目要求更高。正是因为对投资者有较高的素质要求，市场中便会有更多的投资误区与陷阱，让涉市不深的投资者上当。下面主要介绍几个投资误区。

一、轻信著录

在古代，中国画著录记载着传承有序的作品，这些著录深受藏家青睐。但任何事情都不能绝对化，如市场中受到热烈追捧的《石渠宝笈》，尽管是皇家著录，也并非都是真迹。20 世纪 90 年代之前，中国新闻出版业完全由国家掌控，技术也比较落后，画家出作品集是相当困难的事，大多数非常有名气的大画家一生也没出过一本像样的作品集，知名度低的画家就更难了。不仅出作品集对画家们来说是梦寐以求的事，哪怕就在专业刊物上发表一幅画也不容易，所以画家发表的都是精选出来能代表自己艺术水准的作品。故而，1990 年以前的出版物不仅可信度高，而且精品荟萃，老版画册的价格也因此扶摇直上。比如 1963 年出版的三册《齐白石画集》已经卖到了将近 5 万元，1953 年出版的《李可染画集》也近 6 千元，其他大画家的老版画集都在 1 万至几万元之间。有时候为了让拍品顺利出手，那些有著录的老版图书更是洛阳纸贵。举个例子，笔者一位朋友曾在拍卖会上购得一幅名家画作，画的非常好，而且价格合适，遗憾的是始终找不到著录。非常凑巧，这位朋友一次去国外出差，在一家

第七讲 中国画市场投资的收益与风险
The seventh chapter

图 7-1 各种老版本齐白石画集

图 7-2 1983 年版（台湾）李可染画集

图 7-3 1963 年版李可染画集

旧书店里看到一本著录了自己手中作品的小画册——原来这是画家当年出国展览的作品,在国外出版的书中被著录了,当然出版年代也很早。当这位朋友询问书的价格时,店主开价吓人一跳:十多万!看来,连外国人也知道可信度高的著录对中国画价格的影响。

然而,自从20世纪90年代以后,中国新闻出版业逐渐开放,艺术家出书变得相对容易。特别是近几年,某些出版社为了牟取利益,任意出卖书号,直接造成了美术出版的混乱。甚至有些已经积累了长期信誉的权威出版社也不能避免,不少出版的画册中掺杂假画,极大损害了自身信誉。所以人们必须清醒地认识到,在相同的情况下,权威出版著录过的作品可以成为收藏投资的重要参考标准。但是不能一味迷信,尤其这几年的著录,更是真迹少赝品多。许多新出版物,直接就是赝品汇集之所。无论是正版或盗版的诸多画册杂志,大多真假相杂甚至通篇皆假。所以,并不是著录过的作品,就一定具有投资价值。

【案例】

一、《石渠宝笈》与拍卖浮沉

《石渠宝笈》为清代乾隆、嘉庆年间宫廷编纂的大型书画著录文献。初编成书于乾隆十年(1745年),共四十四卷;二编成书于乾隆五十八年(1793年),共四十册;三编成书于嘉庆二十一年(1816年),共二十八函。收录数万件清廷内府历代书画藏品,其中记载的作品多为历代大收藏家经手过眼。分书画卷、轴、册九类;每类又分为上下两等,真而精的为上等,记述详细;不佳或存有问题的为次等,记述甚简;再按照其收藏的地方,各自成编。定稿后,由专人以小楷缮写成朱丝栏抄本两套,分函保存。一套现存北京故宫,一套现存台北。书中著录的大部分作品现多为故宫博物院、台北故宫博物院、辽宁省博物院、上海博物馆等文博机构收藏,只有少部分作品散佚民间,流出的渠道主要有三条:一是当时皇帝赐予大臣;二是八国联军火烧圆明园时抢掠;三是末代皇帝溥仪退位后,为了复辟筹措资金,让自己的弟弟溥杰从宫里盗卖出去。简单地说,国外上拍的基本是被抢走的,国内的主要是溥仪让人盗走的。即使在全世界范围,流散于民间的《石渠宝笈》著录作品很可能仅百余件,而其中又以清代宫廷画家的作品居多。

二、火爆

2009年北京保利拍卖秋拍,"尤伦斯夫妇藏重要中国书画"专场中的明代吴彬的《十八应真图》和宋徽宗《写生珍禽图》分别拍出1.69亿元和6 171万元的佳绩,拉开了《石渠宝笈》宫廷书画市场飙升的序幕。2009年10月中贸圣佳秋拍会上,《石渠宝笈》著录的《平定西域献俘礼图》也以1.344亿元成交。

第七讲 中国画市场投资的收益与风险
The seventh chapter

2010年春拍,"中国古代书画"夜场中著录于《石渠宝笈续编》的《雁荡图》卷以1.299 2亿元成交。《雁荡图》又称为《雁荡五十三景图》,是乾隆朝文臣画家钱维城的代表作,典雅端庄、浑厚华滋,体现出浓厚的书卷气。《石渠宝笈》收录钱维城作品160余幅,可见乾隆皇帝对钱维城作品的赏识。2007年,该画曾以2 150万元拍出,短短3年后再次易主便升值1亿多元。另

图7-4 吴彬《十八应真图》

图7-5 清 徐扬《平定西域献俘礼图(局部)》

外,著录于《石渠宝笈续编》的《元人秋猎图》卷和著录于《石渠宝笈三编》的王渊《梅雀报春图》卷,也分别以6 700万元和952万元的价格成交,足见市场对《石渠宝笈》诸编著录作品的追捧。

2011年秋拍,中国古代书画再创新高,总成交额达13.9亿元,仅古代夜场三个板块总成交额就高达12.6亿元。其中,宫廷专场"咀英澄华——清代

图 7-6　钱维城《雁荡五十三景图》

图 7-7　宋 佚名《汉宫秋图》（局部）

宫廷典藏中国古代书画夜场"隆重推出的 51 件拍品中，有 12 件著录于《石渠宝笈》诸编，这 12 件拍品成为整个秋拍古代书画竞逐的焦点。在历届拍卖会中，如此众多著录于《石渠宝笈》的书画精品力作汇聚一堂可谓史无前例，其中备受瞩目的是宋代佚名画家所作的《汉宫秋图》卷，经过 30 余轮激烈竞价后，最终以 1.5 亿元落槌，以 1.68 亿元成交价拔得全场头筹。该卷描绘了殿宇回廊，湖石苑囿，竹树纷披，池桥河汀相间，其间人物聚散动息，顾盼有态，意境古雅，是南宋宫廷画家笔下的上乘之作。此卷原藏乾隆内府御书房，著录于《石渠宝笈续编》。著录于《石渠宝笈初编》的明代周之冕《百花图》，也以 9 072 万元成交，该卷纸本设色，长 17 米之多，描绘花卉近 70 余种，是周之冕传世花卉手卷中尺幅最长的巨幅佳构。著录于《石渠宝笈续编》乾隆皇帝 1750 年巡视河南嵩阳书院时所作的御笔写生《嵩阳汉柏

图 7-8　明 周之冕《百花图》

图 7-9 明 周之冕《百花图》（局部）

图》，以 8 736 万成交，刷新了乾隆御笔的世界纪录。著录于《石渠宝笈续编》陈继儒的《云岩萧寺》以 5 040 万元成交，刷新其拍品价格的个人纪录。著录于《石渠宝笈三编》的文徵明的《吴山秋霁》卷以 3 472 万元成交，著录于《石渠宝笈续编》的王穀祥《花鸟册》对开乾隆御题也以 3 360 万元成交，刷新王穀祥拍品价格的个人纪录。著录于《石渠宝笈续编》的宋末元初张达善的《索靖出师颂后跋》以 1 792 万成交，著录于《石渠宝笈三编》的黄钺的《四春图》册以 1 176 万成交。著录于《石渠宝笈初编》的董其昌《临淳化阁帖》册以 616 万元成交。

2011 年 3 月，在法国的一场拍卖会上，被八国联军掠走的《乾隆大阅图·行阵》，拍出了 2 亿多人民币，这些都是曾经著录于《石渠宝笈》的清代画家的作品。

图 7-10 清 乾隆《嵩阳汉柏图》

此外，其他虽未经《石渠宝笈》著录，但有清宫档案记载或帝王加盖印玺的作品也受到关注，如清宫廷画家绘制曾悬挂于紫光阁的《平定太平天国战图》，其历史、文献价值极高，以 6 160 万元高价成交。沈铨的《松溪群鹿图》以 3 136 万元成交。乾隆御笔《杏花图》轴以 2 352 万元成交，乾隆御笔《临三希堂帖》以 1 680 万元成交，钱维城

图7-11 清 佚名《平定太平天国战图》

《盛菊图》以1 512万元成交，董诰的《山水花卉册》以168万元成交。

以上很多作品的成交价格显示，宫廷藏品的价格堪称古代书画专场中最为稳定的部分，而且有持续上扬的态势，也凸显了市场对《石渠宝笈》诸编著录作品和古代宫廷藏品的青睐和追捧。

三、退烧与分析

《石渠宝笈》著录如一个闪闪发亮的光环，只要是被它"罩着"的古书画，在拍卖场上就能无往不利，拍出高价。但质疑声也随之渐起，从2011年开始，《石渠宝笈》著录的神奇魔力似乎开始消退，时有著录作品流拍的消息传出。特别是最近的中国嘉德2012年春拍，《石渠宝笈》著录的恽寿平、文徵明的作品都流拍了。

人们对《石渠宝笈》的追捧降温，从市场进程的向度上讲，是因为近现代书画和当代书画板块的价值与价格提升逐步实现，古代书画不再是关注的唯一热点。从市场信心层面上讲，由于经济大环境的不稳定，市场信心出现不同层次的晃动，大机构、大资金不再如市场行情启动时踊跃，再加上行情启动阶段产生了价格泡沫，也造成成交率下降。如今人们对《石渠宝笈》的认识日趋全面与理性，它不应有的光环也在逐步褪去，人们能客观地看待评价，才是正常的市场现象，同时更是值得称赞的理性态度。

《石渠宝笈》中没有著录的艺术珍品很多，而公立博物馆收藏的文物是按照文物定级标准分一、二、三级，定级也不会以《石渠宝笈》著录为标准。其实，清代书画研究者没有把《石渠宝笈》当回事，现代学者也没有认为《石渠宝笈》著录怎么样。人们对拍卖公司上拍珍贵书画作品的鉴定，也采用文物定级标准，主要看作品本身。就书画鉴定而言，历朝历代的公私著录仅仅是一个帮手，一种鉴定的辅助依据，更重要的还是要看作品，如作品的时代风格、个人风格等等。

四、展望

在2011年秋拍的时候，《石渠宝笈》的热度迅速降落，流拍增加。虽然《石渠宝笈》著录作品的行情逐渐退烧，但这是否就意味着《石渠宝笈》著录作

品已经失去了市场？或者说，有过官方著录身份的作品已经不再受到市场青睐？又是否是这些著录作品的价值原本就不值那么多？

应该说，从长远视角来看，《石渠宝笈》以及类似著录文献中记载过的作品还是有着巨大的升值潜力。目前在拍场上露过脸的《石渠宝笈》著录作品不超过150件，稀缺性决定了它的市场潜力大。像邹一桂的《菊石图》，2008年第一次拍卖时是900万，2012年匡时春拍成交价达1 127万元，涨幅至少在50%。值得注意的是，市场上见到的《石渠宝笈》著录作品，以清代的宫廷画家居多，社会认可度非常高，成交价也相当惊人。原因是清代皇家著录的清代宫廷画家作品，身份可靠，基本都是真品，所以，清代宫廷画家作品编入《石渠宝笈》的拍出高价在情理之中。

而那些著录中流拍的作品，很多都是换手非常频繁、反复出现的"熟货"。几年前才拍过，现在就要涨个几倍，那肯定很难。急功近利、频繁换手是会把艺术品市场带到死路的一个顽疾。另外，投资者们也不是傻子，大家都在通过花钱来学习，不会再像几年前一样，听到《石渠宝笈》著录就头脑发热。投资者也会去琢磨作品中的艺术含量了。

图7-12　清　邹一桂《菊石图》

图7-13　2012年匡时春拍　邹一桂《菊石图》拍卖现场

现在《石渠宝笈》著录作品只要是初次出现在拍卖场上，艺术水准又高，还是很受欢迎。

二、买大略小 [1]

前面曾说过，投资中国画要尽量买尺幅大的作品。因为大尺幅的作品对画家的创作生涯而言，不会太多，所以更具投资价值。固然，水平高且尺幅大的作品价值不菲，然而，如果一味追求大尺幅而忽略作品本身的艺术水准，就会走进误区。事实上，很多画家并不擅长创作大尺幅作品，尽管大尺幅作品数量少，但囿于艺术水准的局限，反而不如小精品的投资价值大。更何况，很多大尺幅的中国画作品，创作目的是为了适应特殊环境。比如北宋的巨嶂山水，多为宫廷空间的屏风装饰，所以尺幅巨大。再如现当代画家的大尺幅作品，多半放置在会议室、公司或酒店大堂等公共空间之中，是出于某种特定要求而进行创作的。自文人画成为中国画的主流以后，更多优秀作品的尺幅都是不很大，而艺术价值却非常高。鉴于此，投资中国画时，买大略小是一个需要注意的误区。

三、高价高质 [2]

一般情况下，"高价高质"算作一条合理规律。但把它作为一条具有可现实操作的投资原则，那就会遇到麻烦。比如当代画家的作品，很难确定其价与质之间是否吻合。因为一件作品的艺术价值，是由作品与时代、文化环境、发展"文脉"等因素之间的相对关系来确定的。从美术史的角度来认定作品的艺术价值才能确保其客观性，即通常所说的"盖棺定论"。然而，美术史的研究相对于发展着的美术现象无疑具有滞后性，至于某画家市场行情的现实也往往与美术史研究结论不同。所以，当代画家作品的艺术价值，难以即时认定，"高价高质"自然也无法完全适用。虽然学术水准是作品市场定价的重要参考因素，但前提是该水准要得到市场认可而不仅仅是学界认可。市场确定价格时，着重参照考虑的是市场所认可的情况。市场定价同时要考虑作品的商业价值和艺术价值，而商业价值首当其冲。所以，在市场上走俏的作品首先是那些被市场所认可，具有较高商业价值的作品，其艺术价值是被包容在这个标准之中而不是等同于这个标准。

制约作品的价格的因素繁多，诸如地域、历史、文化、经济、习俗、画家、艺术质量、商业政策、市场环境、经营操作等等。仅就画家来说，其人品、胆识、年龄、师承、辈分、艺术经历、艺术水平，还有作品入市的资历等，都会影响价格。同一件作品在不同时间、地区市场中，价格就会不同。即使这些条件都

[1] 参见叶子.中国书画鉴藏通论 [M].北京：人民美术出版社，2005.445
[2] 参见章利国.走出"高质高价"的误区 [J].美术观察，2000（2）

相同，价格也会因商业操作的有效性和公众接受程度而出现差异。

综上所说，在商业化社会情境中的中国画市场价格其实是一种商业价值认定且具有很大的相对性和可变性。投资者必须尽可能多地考虑到各种影响因素，审时度势，而不是片面地孤立地强调"高价高质"。

四、慕名与追高

目前的中国画市场还没有真正成熟，很多时候买画的目的主要是为了送礼进行权力寻租，因此不少投资者不是看投资对象本身的品质，而是看画家的名头。谁的名气大、谁的职务高，就买谁的作品送礼。全国在美术家协会、画院或主要美院、艺术学院担任职务的就那么几个人，大家都用他们的作品来送礼。一方面，市场的需求量让这些画家忙得来不及画；另一方面，大量的订单无形中也降低了作品品质，然而画价却一路飙升，造就了名家作品的价格越来越贵，质量越来越差。既然名家忙不过来，造假者便利用这个机会填补市场需求，造假势头愈演愈烈。再加上假画的性价比有时的确也不错，收礼者多半又是外行，送礼者心照不宣地乐意用假字假画忽悠收礼者。同时，这种"名人效应"自然也会影响整个中国画界的创作心态：不是会员的先弄个会员，已经是会员的争取做个文艺官僚，没有创作实力的则口若悬河地忽悠，搞些旁门左道。至于那些不是为了买画送礼的真正投资者，如果本身对中国画不了解又没有向专家咨询，很容易被这样的市场乱象所迷惑，高价买下名人画但可能是些应酬的作品，从而埋下很大风险。[1]

与慕名投资相关的还有一个误区，就是追高特别是短线追高。追高主要是因为投资者的心态有些急功近利，投资目的完全是经济利益而非对艺术价值的赏识。以逐利为单一目的的资本投资只能增加市场虚热，对市场的正常健康发展有百害而无一利。形成追高现象的主要原因是：（一）信息不对称，只关注名气。很多时候，投资者无法得到有价值的信息，得到的信息往往也是二手的，比如来自媒体或者口口相传。但对媒体的投资信息，投资者必须谨慎相信，要尽量去搜集第一手信息。受到"名人效应"的影响也会追高，投资者只看到自己相信与想要得到的，对于风险却有意无意地忽略掉，结果稀里糊涂地买了一大堆性价比极差的作品。这里需要补充两句，就是追高与追涨的区别。追高往往是贪婪和非理性心态的结果，往往买进后就被套牢，在相当长的时期

[1] 参见佚名. 易从字画解密当今书画收藏市场 [EB/OL]. http://www.cbyys.com/artpl/2013124/131244820.html?jdfwkey=rg5um3

内都无获利机会甚至买回来就亏。追涨则是指买进正在涨并且以后还会涨的投资对象，需要投资者有良好的投资心态和分析能力。（二）投资无方向，不清楚损益。投资者不能有计划地设定投资对象，看到谁的价格高就买谁的作品，完全不能预计自己可能会遇到的收益或损失。所以，投资者必须缩小范围，学习专注，维持计划性投资，找出最适合自己的投资对象，以积极稳健的态度操作，就能避开投资误区。

五、存世量情结[1]

物以稀为贵的道理妇孺皆知，因此"存世量"成为影响投资决策的重要因素。可以毫不夸张地说，绝大多数投资者都有或曾经有过存世量情结。殊不知，一旦此情结根深蒂固，就很容易走进投资误区。

即使现在，人们也经常遇到这样的情况。那些已经不在世的近代画家，其作品存世量和艺术水准都相当高，但价格却卖不过当代画家甚至当代的中青年画家。为什么呢？首先，收藏品的存世量不同于市场流通量而且难以准确衡量。存世量与市场流通量是两个不同的概念。存世量是指尚存于世的所有作品数量。市场流通量则是指一段时间内，某画家作品在市场上流通交易的数量。存世量包括市场流通量与非市场流通量，非市场流通量由暂时退出市场流通的作品数量和尚未发现但客观存在的作品数量构成。事实上，市场流通量与非市场流通量一直处于变化之中，在绝大多数情况下，人们很难确切掌握存世量。但与价格直接联系并发生作用的，就是市场流通量。投资者对存世量的感知也是通过市场流通量间接反映的。不过市场流通量无法代表存世量。比如一些藏家不愿让自己的藏品进入市场流通。所以，如果说市场流通量能代表存世量的话，必须取决于非市场流通量在存世量中所占的权重——权重越小，市场流通量越接近存世量；权重越大，偏差就越大。其次，收藏品的市场价格是由供求关系决定的，需求很容易受到市场评价的影响，而市场评价是个人主观评价的总和。投资者对投资对象的看法，不仅取决于个人偏好，很大程度上也会受到他人评价的影响。所以说，市场评价是决定价格的重要因素。当由市场评价决定的市场预期认为某画家的市场行情看好时，此预期必然会促使投资者数量增加，从而推动该画家现期价格的上升。当现期价格的诱惑力足够大时，一部分非流通作品便会流入市场，使市场流通量加大。

由以上的分析可以看出，直接影响价格的是市场流通量，而不是存世量。

[1] 参见马健."存世量情结"与投资决策偏差[J]. 艺术市场，2003（7）

鉴于各种因素的作用，市场流通量的判断往往是不准确的，所以不能用存世量来判断收藏品的投资价值。存世量少，作品未必贵，存世量多，作品未必贱。而且，我们之前提到的保有量问题，也会对作品价格产生影响。至此可以得出的结论是，存世量情结是一个投资误区。

第四节　风险管控策略

人们投资中国画，不仅要知道有风险，有什么样的风险，也应该知道如何控制风险。具体来说，中国画市场投资的风险管控策略如下：

一、分散投资与归核化

分散投资也称为组合投资，是指同时投资不同的对象类型，旨在降低投资风险。分散投资引入了对风险和收益对等原则的一个重要的改变——相对于单一投资，它可以在不降低收益的同时降低风险。换句话说，分散投资可以改善风险—收益比率，即使市场上某一类投资对象不景气，另一类投资对象的收益可能会上升，投资者可以通过收益和风险的相互抵消，始终能获得更好的投资收益。分散投资包括四个方面，即：（一）对象分散法。对象分散法就是在投资时将投资资金广泛分布于各种不同种类的投资对象上。就资金充足的投资者而言，就可以投资分布当代作品板块、近现代作品板块和古代作品板块。还可以细分，以当代作品为例，投资分布有高端名家、投资普通名家和投资尚未成名的中青年画家。总之，要避免将资金集中投放在一个类型上，资金并不充裕时，即使投资同类型也应分散于不同层次的对象。（二）时机分散法。由于中国画市场行情变化无端，投资者无法始终准确预测，时间一长难免出现失误。因此，可以分散投资时机，避免由于投资时机过于集中或者时机把握不准而带来的

图 7-14　吴冠中作品

图 7-15　范曾作品

图 7-16　刘大为作品

风险。比如采用平均买入法。投资者手中有 10 万元，那么投资者可以分 5 次、每次 2 万元进行购买，当然，这种投资方式很可能会错过一些市场上涨行情，但却可以降低风险。特别是当市场行情不明朗或者相对震荡时，这种分散投资时机的方式能够有效控制风险，应对市场变化。时机分散法还有两种方式。第一，不定期不定额分批投资。比如遇到市场行情震荡但总体趋势向上时，投资者可先以部分资金进行投资，逢市场调整价格下跌就可以追投，以后不断追加买入，每一次投资的金额比前一次增加一定比例，有助于拉低成本。而且，此方式让投资者手中保有一笔闲置资金。第二，定期不定额投资。这是相对灵活的投资方式，即投资者在固定时间进行不定额投资。这种方法较适用于有一定经验或技能的投资者，因为投资数额要自己根据行情判断。（三）地域分散法。地域分散法是指投资者投资不同地域

图 7-17　龙瑞作品

的画家作品，或者是在不同地域进行买卖。如前面提到过，同一画家在不同地域的行情可能大相径庭，投资者可以尽量错开投资对象的地域归属，比如在南方购入西北画家的作品价格就会相对便宜，然后再通过西北市场售出。由于地域性画家的行情总体来说在本地域都会高于其他地方，所以这样的地域分散投资方式也能有效规避市场风险。（四）管理风格分散法。就是可以在不同的投资管理风格之间进行分散。有两种投资管理风格，一种主动型一种被动型。主动管理风格的目标，是投资者在一定的投资限制和范围内，通过积极选择投资对象和投资时机，寻求获得最大的投资收益率。而被动管理风格并不期望通过积极的投资组合管理来获得超过市场的回报，而是寄希望购买以后有限管理并长期持有。简单地说，就是增加投资周期并适当减少关注度。将不同的投资管理风格组合起来，也能分摊风险。

图7-18 朱剑作品

归核化原为企业发展的一种战略，意思是根据目的和需要，缩小投资对象范围。剥离非核心业务、分化亏损资产、回归主业保持适度相关多元，体现资源配置的优先次序，有利于资产结构的调整和升级。现在借用来作为投资风险管控的一种策略，要与前面的分散投资结合起来讨论。因为分散投资是一种多样组合的投资形式，但多样化也应有一个度。这个度，需要和投资者的投资目标、投资预期和投资实力联系起来制定，将投资进行有序整合，凸显投资优势，提升投资收益。

二、咨询专业对象

投资中国画会遇到的问题非常多，包括专业方面、经济方面还有市场方面等诸多领域，对初入此道者而言，其纷杂程度很难厘清。事实上，很多时候市场情势变化也超出了图表分析或市场调研等一般手段所能解决的范围。而且，随着市场发展，投资对象的类型、规格不断增多，那点普及的常识又远远不能应对具体复杂的现实，更何况当今兼备各类知识的通才十分罕见，因此最好的方法，就是投资者建立自己的顾问团队，向各类专业人士咨询。

中国目前尚未形成成熟的艺术咨询行业，虽然有少量专业咨询机构，但从业者大多为兼职甚至业余。所以，目前投资者要进行艺术投资方面的咨询，可以感受到明显的局限性。比如咨询从业者很多都是一些文化或研究机构的学者，缺乏职业化培训，在面对学术和市场的双重关注中，学者身份往往会让他们顾此失彼，于是出现专家意见与市场真实状况并不那么吻合的现象。同时，中国的部分咨询从业者还与艺术品交易行为过于贴近。这句话的意思是说，有时候艺术经纪人与代理人、画廊、文物商店、拍卖行、艺术博览会中的营销人员也部分地承担了解答咨询的工作。这些人一般都具有广泛的信息来源和作品购销渠道，也相当了解市场交易规则、程序和交易技巧。就单纯作为咨询对象来说，他们是很合适的。但鉴于他们所担任市场角色的多元性，提供的资讯不免有营销或炒作之嫌，所以缺乏公正性与权威性。再者，投资者和咨询从业者之间没有形成固定的雇佣关系，更多时候还停留在口头约定或临时约定状态。而咨询费用则更为低廉，甚至远不如其他投资领域的咨询费用。综合来看，中国画投资咨询行业还有很长的路要走。

不过我们必须对此抱有信心，因为随着中国画市场乃至整个艺术市场日趋成熟，投资者数量也越来越多，市场对咨询业的规范和发展需求会越发明显。那么，投资者应该寻找什么样的咨询对象呢？首先，具有本业务甚至是相关领域的专门信息网络。此信息网络应该包括艺术市场的组成结构、行情变化、竞争状态、市场容量、品质规格等方面的内容。因为只有通过这些信息网络，咨询对象才能够迅速而广泛地收集、掌握各种信息，由此为咨询者提供快捷的信息服务。其次，能够提供多方面的专业化咨询服务。在现代市场经济条件下，咨询从业者需要为咨询者提供诸如市场调研、背景调查、估价测量、真伪鉴别、法规咨询等多方面的专业化服务，从而使投资者能够取得事半功倍和有效回避风险的效果。再次，咨询内容需具有客观性和公正性。咨询从业者不能直接参与交易也无权代理某方或受某方委托进行交易谈判，这一点应该成为行业规范，有效地保证咨询的客观性与公正性。最后，一定程度上，咨询对象可以成为投资顾问。意思是说，咨询从业者要注重精致的策划和整体性实施，注意操作流程的合理性和规范性，使投资者的投资行为有效运作起来。具体而言，从事咨询的人员素质包括思想水平、文化知识、专业知识和专业技能等方面：（一）应该具有强烈的事业心和高度的责任感；遵守职业道德，有较强的自我约束、自我管理的能力。（二）应该具备各种专业化的知识，如艺术史的基本知识，艺术策划的操作常识，市场经济知识以及国家经济政策和法律等相关领域的知识，只有见多识广才容易迅速地掌握第一手资料并做出快捷应对。

（三）应该具有超前意识和独立判断能力。对市场前景没有前瞻力或只会人云亦云的人，不可能做出良好的投资判断，故而咨询从业者必须独具慧眼，敢于独立判断与决定。[1]

【链接】

中国私人银行面对的客户包括企业家、私营企业主，他们大部分人都有艺术鉴赏和投资咨询的需求。提供艺术品鉴赏讲座、投资咨询成为中资银行私人银行提供的服务。如中信银行便特聘美术学院教授专家为艺术投资顾问，向银行客户提供艺术鉴赏教育与投资咨询服务，包括每年举办多场艺术讲座，在国际拍品现场鉴赏以及去纽约看收藏等。

三、建立风险管控制度

前面主要是立足投资者角度，提醒其应该注意到的风险管控策略。但仅仅投资者本身进行风险管控，仍然是不够的。从整个市场的管理层面，也应该建立有效的风险管控制度。具体做法有：（一）画家本人认证。中国画作品的价值会随着时间推移不断累积，其所有权的唯一性可以说是价值维护的一个基本问题。此外，在价值发现或价值发掘的过程中，还会遇到使用权的合法授权问题。解决上述问题可以采用这样的方法：相关部门或机构提供画家本人参与的信息服务平台，依靠在业界、版权机构、各种协会组织的资源，建立完善的信息搜集模式和搜集团队。当信息服务平台设计个人的基本元素时，必须经画家本人认证。（二）提供权威版权认证。以上海艺术品登记中心为例。该中心利用自身资源，建立了一套有公信力的艺术品原作登记制度。同时，积极配合艺术家申请艺术品版权，配合相关政府机构、协会组织，为消费者、中介机构、艺术家本人提供最权威的认证。显然，上海艺术品登记中心的做法可以借鉴。（三）配套永久性唯一鉴定认证书。艺术品登记制度是当今国际流行的有效管理方法，中国也可以效仿建立该制度，配备完整的管理体系，向购买者提供迅速核查作品真伪的便利，从而防止伪品买卖。任何作品，只要有原作者亲自鉴定都可以编目登记。登记方法包括：画家对真品的识别标志、真品证明书、作品照片和第一位购买者的情况等，作品所有人可向相关机构提供一份该作品真实性证明书的副本，并确保永久性配套唯一鉴定认证书。这对于画廊、拍卖会以及艺术展览会中的交易都十分有益，有利于打造诚信体系。（四）严格保管的细节鉴定存档。建立完善的鉴定系统，由专业人员对作品的价值进行鉴定，

[1] 参见赵力.艺术投资与艺术咨询[EB/OL]. http://www.ionly.com.cn/nbo/5/51/20060509/212421.html

包括对到期档案制证前本人的鉴定，以及相关档案的密级进行鉴定。同时，还要建立完善的档案管理制度，运用先进的档案管理设施，确保信息的准确、公正、机密、安全。各个环节基本设置如下：1. 作品首次办理，画家本人办理并提供作品、本人身份证复印件、本人履历等材料；2. 工作人员现场办理（利用科技手段采集艺术品原件信息）；3. 相关机构提供统一表格，登记前进行排他性验证，完成后发放《登记证》；4. 作品鉴赏可以提供原著或原著复印件，提交检索表格给检索中心；5. 作品交易（转移）后的重新登记，提供交易或转移的相关证明，进行所有权登记。[1]2006年4月，文化部启动了"中国艺术品行业登记认证数据库"工程，不仅填补了目前国内艺术品缺少登记认证数据库的市场空白，而且具有方便查询、快速检索的特点。该工程的建立，对于中国画市场的规范化和建立市场诚信体系，具有深远的意义。

[1] 参见徐承军，杨张兵. 为艺术品交易"保驾护航"——上海艺术品登记中心案例分析[EB/OL]. http://www.ccnt.gov.cn/sjzz/whcys/whcyal/200811/t20081123_59571.html

第八讲
中国画市场的投资与变现

投资中国画具有的收益已经广为人知,但投资中国画到底有哪些渠道,将投资的作品变现又有什么方法,这些至关重要的问题似乎普及率并不高。在这一讲中,我们将具体讨论中国画投资与变现的渠道以及相关注意事项。

第一节 画廊(经纪人)

通过经纪人进行中国画投资,是一条基本常识。如前所说,中国的画廊主要是代销或代理画家作品,尤其是后者,反映出画廊作为艺术经纪人的重要职能。可以说,将画廊作为中国画投资渠道,基本上就是借助经纪人进行投资。当然,区别也是有的,比如那些以代销为主的画廊,就无法提供经纪人可以提供的很多服务。那么,何为经纪人呢?根据中国发布施行的《经纪人管理办法》规定,经纪人是指依在经济活动中,以收取佣金为目的,从事居间、行纪或者代理等经纪业务的公民、法人和其他经济组织。艺术品经纪人,就是在艺术品市场中为交易双方充当中介而

收取佣金的人。在此重点讨论的，正是与经纪人功能相合的画廊投资渠道。

先来看画廊（经纪人）投资渠道的相关特点。

（一）画廊（经纪人）可以使投资更有针对性。我们知道，中国画市场目前是一个信息严重不对称的市场，而掌握核心信息的一方又往往是卖方，投资者特别是新手，因为得不到信息而投资失败的例子很多。通过画廊（经纪人），很大程度上就可以解决投资者的这一难题。不过，画廊（经纪人）作为一种中介，代表着较多的利益方面。比如代表市场中有更多客户资源的一方，代表更需要单独完成作品筛选工作的一方，代表不容易对外反映出真实信息的一方，代表不大需要各方面信息的一方，代表更加需要他提供辅助性服务的一方等等[1]，而这里谈的是更多地代表投资方利益的画廊（经纪人）。当画廊（经纪人）在选择画家与作品时，已经做了相应的市场定位，所以投资者选择画廊（经纪人）投资中国画，针对性更强，自然会省心不少。

（二）画廊（经纪人）提供的价格区间更加灵活。投资者更应该看到，当下的中国画市场缺乏有效的制度监管，很多从业者也没有良好的职业操守，诚信丧失，因此必须提高警惕，了解画廊（经纪人）作为投资渠道可能带来的不利后果。如前所说，中国画廊的运营机制主要分为两种。一级模式即全权模式，画廊经营者代理销售画家作品或具备作品其所有权，实际上就是一种经纪人关系，画廊经营者即是艺术家的经纪人。针对不同层次和特质的画家，画廊（经纪人）采取相应的经营理念和方式，以长远的眼光进行不同周期投资。同时，画廊（经纪人）还提供比较优厚的经济条件，使画家能潜心创作，不断提高专业水平，最终获得市场认可。一旦画家作品得到社会认同，画廊（经纪人）就可以实现利润和效益。画廊的二级模式，则是指经营者不拥有作品所有权，而是接受作品所有者的委托，通过中介活动进入二级市场。这种合作模式，画廊（经纪人）往往会以创造最高利润为前提，为了迎合受众欣赏趣味而要求画家批量生产作品，哪怕作品格调低只要能创造利润，他们也会大量收购。简言之，经纪人根据市场需要，按照一定程式让画家"制作"粗糙的作品。这种经纪人显然不可能促进画家和市场的进步与完善。令人担忧的是，中国大多数画廊恰恰属于后一种运营模式，进行着"寄卖"的低级交易。不过由于画家和画廊（经纪人）之间的这种合作关系，画家给画廊的作品价格和最终呈现在市场中的价格会有差距，其实就是画廊（经纪人）的利润空间。

[1] Caves. Richard E. Creative Industries Contracts Between Arts and Commerce. Cambridge, USA and London, UK: Harvard University Press, 2000. pp.67

而这一点，恰恰也是画廊（经纪人）作为投资渠道的一种优势，即可以提供更加灵活的价格。比如某画家某时期的作品依表现的技法、成熟度和尺幅大小，皆有明确的价格区间。如果卖方开价高得离谱，可不予以考虑，因为艺术品交易没有太大的时效性，折扣难得可到8折以下，大多数情况下只有9至9.5折的可能。反之，如果落在合理的价格区间，可径直向画廊（经纪人）表达购买意愿，并争取考虑时间。画廊（经纪人）通常不会给投资者太长的时间，也不一定能遵守承诺在这段时间内拒绝其他有投资意向的人。所以，一旦与画廊达成初步协议后，应尽快做好相关的背景研究，如本作品在画家所有创作中的重要性；表现是否到位；技巧是否成熟；是否曾经有过成交记录；相似作品的近期市场价格如何等等。然后开始就自己心中的底价与卖方进行议价。双方同意后，进行交易手续，签署销售同意书，还有约定付款与作品运送方式等。[1]

最后需要提醒投资者的是，当下中国画市场的不少画家作品定价既不根据市场规律和价值规律，也没参考什么市场供求现状，而是画家本人或与画廊（经纪人）、拍卖公司（经纪人）商定的，所以并不客观，但这得投资者自己具眼辨之。

第二节　艺博会

艺术博览会现在也成为投资中国画重要渠道之一。进一步说，与中国画相关的艺博会，参展方主要是画廊和个人，但大趋势是往单纯的画廊参加方向发展。鉴于此，可以大致认为，在艺博会上购买中国画作品，和去画廊交易或私下交易差不多。当然，两者还是存在区别的，至少由于购物环境和特定的背景，让投资者的心态会有一些不同。下面，主要谈一谈在艺博会上如何选择并购买自己心仪的中国画作品。[2]

艺博会无论在主题、表现或是画家的组成上，都会有区域性特点。也就是说，来自全国各地画廊带去参展的作品会比较倾向自己的区域喜好，多为该区域的画家作品。显然，在不同地域出售作品，会影响作品价格。因此，如果有打算利用地域差异获得收益的投资者，可以关注艺博会这一投资渠道。

[1] 黄文叡.博览会上怎么买东西[J].收藏，2012（12）
[2] 黄文叡.博览会上怎么买东西[J].收藏，2012（12）

初入场的投资者要先了解该艺博会的类型以及自己的目的，这样才不会在偌大的空间和众多的展品中迷失。具体方法是：进入博览会先快速浏览全场，看有没有吸引目光的作品，初步确定画家风格以及作品质量。能吸引目光并引发投资意向的，无非两种对象。第一，是尚未成名或名气不大的中青年画家作品，那么就可进一步跟该摊位画廊请教更多数据，看看画家的其他作品，询问是否为该画廊的代理画家以及一件作品的创作时间需时多久等问题，这样就能综合评估该画家是否具有市场潜力和潜力的大小。接着，还要判断有意向画家的作品表现方式，是否具有足够的辨识度，是不是有其独特性，以及能不能准确传达出作品中想要表现的讯息等内容。最后，询问作品价格。作品价格的认知需建立在日常对市场的了解或更深入的研究之上。一级市场和二级市场的价位大概多少，同样价格是不是有其他更好的选择等。第二，就是已经拥有一定地位且市场行情不错的画家。对于这样的投资对象，考虑重点与前者有些许不同。除了看能不能辨识是这位画家的哪个风格期以及质量如何以外，还必须思考自己打算买下此作品的目的到底是收藏还是投资。如果是收藏，先审视作品是否可以作为画家的代表作。倘若不是务必先保持理性，切不可头脑一热盲目出手。如果是为了投资目的，就慎重综合思考作品辨识度、质量和市场流通量。比如某些画家的作品最受藏家推崇的是某一时期的创作，但由于藏家惜售此时期的作品，使得资金只能流向其他非重要时期较易取得的作品。于是，市场中露面最多和价格最高的反而是画家不成熟时期的作品或应酬作品。这些作品曾经不受藏家青睐，然而一旦画家的重要代表作不易取得时，不成熟时期的作品反而成了抢手货。在这样的情况下，如果购买目的是收藏，收购这些非代表作很难建立一个完整的收藏体系，不如放弃。而如果购买目的是投资，作品艺术质量不高，也只能炒短线，见好就抛售，不能成为长线投资对象。

　　在艺博会中购买好作品的机会，往往稍纵即逝。投资者平时积累的信息这时就显出了巨大作用。比如平时一直对自己关注画家的市场价格心中有数，就可以在艺博会中的卖方告知价格时，能快速判断是否仍有议价空间。以2012年香港博览会的情况来说，许多海外画廊因为对亚洲市场不熟悉定下天价，而部分落在合理价格带的精品在开展两个小时内，甚至开展前即被抢购一空。不过，这并不是指所有作品都得以抢购为优先，由于大多数海外画廊希望能在展览期间即售出作品，以减少运输开支，同时建立新客户群，因此，如果能沉得住气，有意的买家也可以开出自己的底价后等待画廊回应。倘若在艺博会尾声仍未售出，画廊还会主动联络有意向的买家。

第三节 拍卖与私下交易

在中国画市场中,拍卖和私下交易也是投资、变现的渠道和方式。

一、实体拍卖公司的拍卖

先看拍卖,拍卖分为实体拍卖公司拍卖和互联网拍卖。我们回顾一下拍卖的大致流程:首先卖方委托拍卖公司对拍卖标的进行拍卖;然后拍卖公司和卖方商定起拍价、保留底价(一般拍前密封),拍卖公司公告拍卖标的、起拍价、征询、联络竞拍者,根据情况调整起拍价;最后竞拍,结果是流拍或超过保留底价的竞拍者获得拍卖品。在此流程中,参与主体主要是买家、卖家和拍卖公司。[1] 这里不妨从买家说起。

买家是投资者。通过拍卖进行投资或退出,需要注意什么呢?一是熟悉拍品信息,二是甄别拍品真伪;三是确定心理价位;四是掌控竞价节奏。拍卖会开始后,竞买人则应集中精力,把握机会,参加竞买,应价、加价时保持头脑清晰,牢记自己的心理价位,举牌果断。下面详细说一说拍卖竞价策略。

(一)熟悉拍卖信息,审读拍卖规则。对于竞买人而言,拍卖公告、拍卖广告、拍品图录和拍卖预展都是非常重要的信息来源。因此,竞买人应该仔细了解这些基本信息。虽然各个拍卖公司的拍卖规则大同小异,但是不同的拍卖会又有一些特殊的规定。例如,有的拍卖公司规定,竞买人在当天登记参拍,然后缴纳保证金,再领取竞价号牌。而有的拍卖公司则规定,竞买人需要提前登记参拍,然后缴纳保证金,领取竞价证,拍卖当天再凭事先领取的竞价证换取竞价牌。凡是没有领取竞价牌的人,竞价无效。诸如此类的拍卖规则都是竞买人需要特别注意的地方。[2]

(二)仔细观察样品,定好心理价位。[3] 在观看拍卖样品的过程中,竞买人应对作品的真伪、成色、规格等仔细审视,发现与拍品目录不符或有未注明之处,可即时向拍卖公司提出询问。如果有意登记参拍,就需要结合自己的偏好、购买的动机和拍卖标的的同一替代性等因素,进一步评估拍卖标的,包括考察吸引力、炫耀性、投机性以及作者、年代、题材、规格、质地等指标,从

[1] 一般认为,拍卖公司不能算作参与主体,但拍卖公司不可能在拍卖过程中做到绝对公正,其倾向于拍卖成功并使拍卖价格越高越好的一方,它在拍卖过程中会影响整个交易的进行和结果。
[2] 马健.艺术品拍卖中的竞价策略研究[J].现代营销(学苑版),2010(10)
[3] 敬云川.定好心理价位 熟悉拍卖规则 投资拍卖三大注意[EB/OL]. http://finance.sina.com.cn/money/lclive/20060307/09442396890.shtml

而确立心理价位。所谓心理价位，就是竞买的最高出价，它与买家根据对拍卖标的的喜好程度、市场价格和增值潜力等几方面因素成正比关系。

（三）把握竞价节奏，运用竞价技巧。竞买人能否把握好竞价节奏，在很大程度上将直接影响拍卖结果。拍卖标的从起拍价开始，竞价由低向高依次递增，当再也没有竞买人愿意继续竞价时，拍卖师将确认最高报价，形成落槌价。换句话说，拍卖是一种以竞价形式进行的交易，价高者得。所以竞价时，常常会出现一种你争我夺的局面。在这样的氛围中，不少人埋藏很深的争胜心理都会被激发出来，更别说那些原本就有争强好胜性格的竞买者了。鉴于此，拍卖时怎样才能做到理性出价呢？具体地讲，竞买者应冷静观察场上的竞价情况，稳定自己的竞价心态，守住心目中的底价。竞价时要运用竞价技巧，一般按加价幅度轮番出价，但价格接近心理价位时则需格外谨慎，避免受拍卖场上竞价气氛的影响，盲目超出心理价位的界限。如果拍卖场上气氛平淡，竞买人也不必急于出价，可稍后出其不意地跳过加价幅度，一下子提高出价，摆出一副志在必得的架势。几轮出价后，常会吓退一些经验不足的竞买人，使竞价获得成功。还有运用在竞价低潮时的技巧值得介绍，即竞买人直接报出心理价格数，使他人一下子被出价气势所迷惑，乘着他们犹豫不决时成交。

此外，有经验的竞买人还可以在公开拍卖过程中凭其他人出价的行情，估计出拍卖标的的大约市场价值，从而判断自己的心理价位是否合适，需不需要及时调整。拍品成交后，买主应当场签署《拍卖成交确认书》，并在限定的时间内付清价款和取回拍品。

再看卖家。这里所说的卖家，是指拍卖标的的委托方。拍卖是让作品变现的重要方法，所以也有问题需要委托方引起注意——这就是底价保留。底价又称保留价，是指委托人提出并与拍卖人书面确定的拍卖标的的最低售价。中国《拍卖法》规定，委托人有权确定拍卖标的的保留价并要求拍卖人保密，底价保留的效力主要体现在拍卖人对抗底价规则的行为无效。在此可以用一则案例说明：

【案例】

2004年11月，画家荣先生与北京时代拍卖公司签订《委托拍卖合同》，荣先生将一幅书法作品委托拍卖方进行拍卖，保留价为1万元。2005年1月8日，时代公司举办了拍卖会，在该拍卖会上荣先生委托的这幅书法未拍卖成功。2005年1月底，时代公司以保留价1万元的价格将该幅书法作品卖出。原告荣先生诉称时代公司未拍卖成功，应当将作品及时返还，现作品下落不明，

且经向作品原作者核实,该书法作品价值为7万元人民币以上。故要求时代公司返还该书法作品。在无法返还的情况下,赔偿原告经济损失7万元人民币。时代公司则辩称,根据合同约定,作品流拍后可以按保留价卖掉,现该作品已经以保留价1万元卖出,故无返还荣先生的可能,原告要求赔偿经济损失7万元没有依据,对此被告方均不同意。现提出反诉,要求荣先生给付10%佣金和图录费600元。

经审理后,法院认为荣先生与时代公司签订的《委托拍卖合同》已明确约定了保留价1万元,且合同中已经载明:委托方已仔细阅读和了解《北京时代国际拍卖有限公司拍卖规则》,并承认规则中各项条款,愿意接受其约束。而时代公司的《拍卖规则》第九条也规定:除本公司与委托人约定无保留价的拍卖品外,所有拍卖品均设有保留价。保留价由本公司与委托人通过协商书面确定。保留价数目一经双方确定,其更改须事先征得对方同意。经委托方授权之拍卖标的流标之后,拍卖方有权以其保留价在该次拍卖会后出售,委托方须向拍卖方支付佣金。在任何情况下,本公司不对某一拍卖品在本公司举办的拍卖会中未达保留价不成交而承担任何责任。现时代公司提交证据证明其已依据合同约定将该份拍卖品以保留价1万元卖出,且时代公司的该项行为符合合同约定。故荣先生要求时代公司返还该份拍卖品的诉讼请求,无事实根据与法律依据,不予支持。判决北京时代拍卖公司给付荣先生所卖书法字画款人民币1万元;荣先生支付时代公司佣金人民币1 000元及图录费600元。

上述案例是委托人(卖方)为了维权向法院提起诉讼,之所以败诉,是因为委托人(卖方)自己没有真正理解底价保留的内涵。事实上,底价保留的主要作用,正是保护委托人(卖方)利益不受过分损害,当然也包括尽量保证拍卖公司能够获利。对于竞买人也就是投资者而言,无需多虑此规则的约束,因为中国实行的是无底价公示制度,即拍卖标的无保留价的,拍卖师在拍卖前应当明确告知。

最后谈一谈拍卖公司。在中国的拍卖市场中,拍卖公司虽说一手托两家,但有时也存在着"客大欺店"的现象。比如买家中拍不付款事件便时有发生,而很多时候,拍卖公司宁可垫付也不敢催账。按照国内惯例,拍卖公司在拍前为了防范买家不付款现象的发生,应该收取相应的保证金。比如中国嘉德从2011年秋拍开始,大幅度提高保证金,将金额从20万元提高到50万元,特别竞买的保证金则提高到100万元。门槛虽然提高了,可此举对遏制买家拒付款的行为收效并不明显。而且,真正能向所有买家收取保证金的拍卖公司并不

多见。许多情况下,买家的竞买资格是通过拍卖公司负责人签字授权获得。负责人之所以会允许这么做,原因就在于藏家通常既是"买家"又是"卖家",拍卖公司既要靠他们来购买艺术品,日后还要向他们征集拍品。拍卖行与卖家和买家的关系是船与水的关系,人情起到了很大作用,出于对买家和卖家长期积累的信任关系,都不能得罪。拍卖之后的一项重要工作,可能就是"立即开始准备催款及征集工作",但总有买家明确表示目前不能提货,原因是"没钱"。买家这一做法的原因一是可以减少流动资金,二是为了避免拍卖公司下次不收货,他们更愿意"寄存",并等待二次上拍,直接拿到利润,好比"空手套白狼"。而拍卖公司为了维护与某些重要客户的长远关系,不得不违心地允许买家如此的做法。这无疑增加了拍卖公司的运营成本。为了减少损失,拍卖公司也在想方设法地维护自身利益。2012年春拍,中国嘉德在行业内率先推出新的登记注册方式,注册会员保证金上调至100万,首次注册客户则需交纳200万的保证金,新的竞买人还须有良好纪录的注册会员推荐方可办牌等等。[1]

二、网络拍卖

网络拍卖中国画的主要形式有:

(一)专业艺术品网站的拍卖。如嘉德在线、雅宝等。在网上拍卖中,投资者需要关注卖家的诚信评分,还要对卖家信息进行核对,因为通常情况下卖家比买家更了解拍品。下面以嘉德在线为例,介绍网上拍卖的细节。嘉德在线是目前中国做得较为专业的艺术品网上拍卖平台,其客户包括竞买者和拍卖者并进行了统一管理。用户注册后,在嘉德在线主页的"我的账户"中进入用户的账户,可以查阅和修改个人信息、查看销售历史、查看竞买历史、了解竞买额度占用情况和未付款的拍品情况等。嘉德在线展出的拍品都有精美配图,比由卖家自己上传的照片更为清晰可靠,点击图片后还可以获得更多关于拍品的信息,遗憾的是缺少关于卖家的信息。目前,嘉德在线的支付方式主要有四种,包括亲自到公司付款、银行汇款、邮局汇款和网上付款,由于网上拍卖与传统拍卖有一定的相似之处,因此在手续费、佣金等方面与传统拍卖是一样的。嘉德在线还着重对运费做了说明,并针对各种不同的拍品推荐用户使用拍品运费估价系统。嘉德在线交付拍品的方式有嘉德配送和个人自取两种。前者包括邮政普通包裹、邮政快递包裹、特快专递、宅急送航空铁路门对门服务、货到付款(限北京市内)等,而后者可以凭个人有效证件委托快递公司,不过

[1] 王葳. 拍卖行再出招,应对拍而不付 [J]. 东方艺术, 2012(11)

在提取贵重的艺术品时，最好是买家本人提货。

（二）大众化艺术品网站的拍卖。这里所说的大众化艺术品拍卖网站指那些不以艺术品拍卖为主营业务的网站，如淘宝、eBay、易趣等。通过它们拍卖中国画等艺术品时，必须知道以下特点：一是买家和卖家多以个人为主，因此诚信方面存在着较大风险隐患；二是个人卖家不能提供高质量的拍品配图；三是拍品质量和档次差距很大。但这并不是说大众化艺术品拍卖网站的拍卖没有优势，最起码它们拥有的庞大用户数量会产生深远影响力，故而有时甚至比专业艺术品网站更引人关注。其次，大众化艺术品网站的拍卖门槛较低。任何卖家认为可以值得一拍的物品都能放在网上拍卖，而这只要支付少量的费用就可以了。最后是专门的支付工具。淘宝、易趣等网站购物已经成为很多人的习惯，当他们在这些网站上竞拍中国画之后，就支付工具的熟悉性而言便可以带给竞买人信任感。

三、私下洽购

私下洽购是一种无第三方在场的私下交易形式，也是投资或转让中国画的重要渠道。出于各种理由，如避免藏品流拍，急需资金或者其他不方便公开的私人原因，有时拍卖公司也会有意促成私下交易。这里讨论的私下洽购，正是独立于拍卖之外的一种作品销售方式。它不同于流拍后的私下交易，而是指拍卖之外的私下交易行为。即拍卖公司主要利用自身平台的影响力与客户资源，以举办展览等各种方式，推出作品并做相应宣传。如有人感兴趣，可以不通过拍场公开竞价私下协商购买。

近年来，由于私人洽购具有能在较合适的价位快捷换手变现的特点，日益为拍卖公司接受并被看做是一种简单而又保险的交易方式，此方式也逐渐得到买卖双方的认可。但是，拍卖公司在私人洽购中扮演的角色特殊，买卖双方都要警惕其是否具有第三方中介行为，会不会违背公开、公正、透明的交易原则。在2011年发布的《中国艺术品市场白皮书：中国艺术品市场年度研究报告》中，私下洽购现象也被提出，旨在引起关注，这说明私下洽购正在成为新生购买力量愿意采用的一种购买方式。拍卖业的私下洽购在国内还未完全浮出水面，但它的发展对中国画市场交易体系的影响将十分深远。

第四节　艺术品基金与艺术品信托

随着中国画市场规模的不断扩大，金融工具和手段也逐渐渗入，投资中国画包括整个艺术品都开始走向"金融化"。诸如艺术银行[1]、艺术品基金、信托投资、艺术品按揭与抵押、艺术品产权交易等形式纷纷浮出水面，让投资者接触并接受。从本节开始，将用一定篇幅讨论通过金融渠道来投资中国画的问题。

一、艺术品基金

艺术品基金是艺术品投资机构与金融机构联姻，为艺术品资本化运作而建立的一种基金，是一种有特定目的和用途的资金投资方式，也是一种间接的证券投资方式。选择艺术品基金作为投资渠道，优点是明显的。首先，投资者不一定要具备艺术鉴赏方面的深厚背景，也不见得一定熟悉市场动态和买卖流程。其次，投资者可以借集资方式来问鼎天价作品，而这些作品实际上也是最具升值潜力和收藏价值的。最后，艺术品投资基金配备专业团队打理投资成功后的保险、收藏、保养等一系列繁琐的问题，可以减少或省去原本个体投资者要耗费的资金和精力，让专业化运作取代个人风险投资。

艺术品基金的市场发展一般经过三个阶段，第一阶段为散户市场，即个人或机构在没有专业机构的指导下直接购买。第二阶段以机构购买为主，个人通过机构购买。例如购买金融机构发行的艺术品理财产品。在这种情况下，所有者都是虚拟的，投资者的使用权只有通过卖掉艺术品后分红实现。第三阶段是通过由艺术品本身衍生出的产品进行交易，比如说艺术品交易指数可以上市挂牌交易。目前，中国处于由第一向第二发展的过渡阶段，因此仍处于发展初期，风险控制、专业性和规范性等方面均存在不足。[2]

艺术品基金与证券投资基金一样，可分为公募和私募两类，公募的艺术品基金通过银行、信托公司等金融机构的名义发行，私募是向社会不特定公众发行，即筹集资金的范围只限于一定的对象。目前，中国的艺术品基金形式分别是：由商业银行发起的单一信托理财产品、信托公司发起的集合信托理财产品和以有限合伙形式成立的艺术品私募基金。三者中，艺术品私募基金是最早出现的。从2006年起，国内就有约20多个民间性质的私募基金开始参与艺

[1] 2006年年底，上海市文化发展基金会和徐汇区筹建了国内首家艺术银行，从事艺术品租赁业务。每件艺术品的年租金约为其本身价值的10%，其客户对象以企业、酒店、驻外领事馆为主。

[2] 参见傅瑜，傅乐. 我国艺术品基金的调查与研究 [J]. 上海金融，2012（6）

品投资计划。私募基金的优势是操作灵活，审核、审批要求较低。[1]但其缺点也很明显，比如募资能力较弱，资金有限，而且还要依赖投资顾问的朋友和圈子，信用较差。2007年6月，民生银行的"非凡理财——艺术品投资计划"1号，是首例银行推出的艺术品理财产品。[2]不言而喻，银行募资属于公募，募资能力远远强于私募，所以银行理财产品目前在国内募资能力最强，存量最大，投资者认可度也最高。购买银行以理财产品形式推出的艺术品基金，是最好的投资渠道。信托产品[3]也是目前艺术品基金采用较多的方式，因为它风险适度，比银行理财产品的审核更灵活，募资时间较短，募资规模适中，而且利息回报一般要比银行理财产品高。

　　进一步说，中国的艺术品基金类型可分为三类，即投资型艺术品基金、融资型艺术品基金和复合型艺术品基金。投资型艺术品基金，即通过信托/银行理财/私募计划等形式募集资金后，由投资顾问提出建议，根据合同的约定，直接投资艺术品。该基金的还款源是出售所投资的艺术品，以浮动收益为主。浮动收益通常较高，但需承担一定的风险。通常情况下，艺术品私募基金以投资型为主。[4]艺术品投资基金的运作流程一般为以下几个步骤：一是由基金经理负责向有意愿的投资者募集资金，投资者需要缴纳一定的申购费用，以后每年再缴纳一定的管理费用；二是聘请艺术品顾问公司或专家提供投资指导，识别有升值潜力的艺术品；三是向拍卖行、画廊或艺术家本人购买艺术品；四是负责艺术品的日常保管、维护，包括运输、储藏、保险等事宜，如果投资基金涉及藏品租借业务，则需要同相关机构、个人进行谈判，收取租金；五是选择出售藏品的最佳时机，低买高卖，实现收益最大化；六是分配利润。按照惯例，当投资回报超过约定比例时，基金会从超出的利润中额外收取一定比例的分红。[5]融资型艺术品基金，即募集资金后由投资顾问提出建议，根据合同约定投资艺术品或艺术品权益，其还款源是该计划合作方的回购款，以固定收益质押担保的方式操作，安全性较高，但收益相对低一些。复合型艺术品基金，同时具有上述两类基金的特征和优势。三种艺术品基金类型、融资型在数量和

[1] 有限合伙企业制通常的模式为投资顾问出资作为普通合伙人，投资者出资作为有限合伙人，这是一种既合法又能够有效避税的方式。但是归根结底，有限合伙制也好，公司制也好，其实质都不是金融产品。
[2] 参见傅瑜，傅乐.我国艺术品基金的调查与研究 [J].上海金融，2012（6）
[3] 2010年和2011年上半年中国艺术品价格的爆发式上涨，使艺术品投资成为少数几个适合信托高回报要求的产业（信托计划的年回报要求一般在12%以上率，除了房地产、矿产业和艺术品投资等少数几个产业外，其他大部分产业都很难有如此高的回报率），艺术品和信托的结合是必然趋势。
[4] 参见傅瑜，傅乐.我国艺术品基金的调查与研究 [J].上海金融，2012（6）
[5] 参见黄亮.艺术品投资基金对冲机制设计初探 [D]：[硕士论文].福州：福建师范大学，2010

规模上都遥遥领先；投资型数量多但规模小；复合型数量少但规模大。[1] 如中信信托的龙藏1号，长安信托的艺术品投资基金集合资金信托计划，民生银行的"非凡理财——艺术品投资计划"1号产品，均属于此类复合型基金。[2]

在中国现阶段，虽然艺术品基金的优点显而易见，缺点也同样突出，其中最大的缺点就是高门槛——大众想通过艺术品基金投资中国画受益的美好愿望，被阻挡在数额巨大的投资门槛之外。以有限合伙制的私募基金为例，2008年发行的和君西岸基金面向的就是家族资产过亿的个人或经营业绩不俗的企业，自然人最低认购200万元，法人最低300万元。公募基金同样如此，如2007年民生银行"艺术品投资计划"1号，其设定的最低投资额为100万元。高门槛成为国内艺术品基金的共性，这主要是因为固化的资金募集模式造成的。有学者曾设想借鉴深证成分指数[3]开放式分级基金将固定收益投资份额与杠杆交易投资份额相结合的组合融资模式，允许小额投资者以利息与收益的高风险性为代价附着于固定收益部分的大额资金，参与到基金的收益分配中。事实上，从艺术品基金的长远发展来看，降低份额申购门槛的益处似乎更大。[4]

最后，简单讨论一下基金的投资周期问题。总体来说，基金投资中长期持有藏品的比例比较小，原因主要是经济和社会发展的节奏加快，长期持有某类艺术品的变数和风险较大。所以，2年及2年以下短期投资在艺术品基金中所占比例最多。短期投资通常会选择那些市场成熟度较高的画家作品，因为其流动性强，套现机会更大；另外由于某些相对成熟的画家作品已经形成了一定的市场品牌和形象，有一定的收藏群体基础和比较好的行情，运作机会多，赢取

[1] 参见傅瑜，傅乐. 我国艺术品基金的调查与研究[J]. 上海金融，2012（6）

[2] 2007年6月由中国民生银行推出的"非凡理财—艺术品投资计划"1号，是中国第一个对外公开的艺术品基金，该基金运作过程中遭遇了全球性金融危机，但两年后到期的收益率还是高达25%左右。在"非凡"基金运作中，中国民生银行的主要功能是销售渠道，筹集到的资金通过中融信托公司的专项信托，交由一家投资顾问——北京邦文当代艺术投资公司进行投资；三方收取的费用分别为：银行管理费为2%，信托投资公司信托报酬为1.5%，投资顾问报酬为2%。这种做法与证券市场的阳光私募基金类似，不同之处在于："非凡"1号通过技术安排，可以实现保本。这一技术安排就是"回购"，即如果"非凡"投资的藏品到期无法出售，北京邦文公司将以高于购入价10%的价格回购，以保证客户利益，扣除管理费用，客户可以拿回本金。因此，"非凡"1号提供给客户的预期收益率为0~18%。而民生银行后来发行的"非凡"2号的做法则更具可持续性，即不提供预期收益率，相应地，投资顾问也不再承诺回购；但投资顾问将以20%的资金进行跟投，这也是股权投资基金（PE）的常规做法。

[3] 即深证成分股指数，是深圳证券交易所编制的一种成分股指数，是从上市的所有股票中抽取具有市场代表性的40家上市公司的股票作为计算对象，并以流通股为权数计算得出的加权股价指数，综合反映深交所上市A、B股的股价走势。

[4] 徐博文，赵中平. 国内艺术品基金的结构优化与风险控制[J]. 中国经贸导刊，2012（19）

的利润空间大,所以投资基金通常会将这些对象作为中期投资,投资周期一般在3~5年。不过也有特殊情况,艺术投资基金利用资金规模优势,有目的地创造出一些标杆性的价格纪录以提高作品价格空间。近几年出现的天价中国画作品,大都与艺术品基金介入有着某种联系。而艺术品基金对这类高价精品的持有周期,一般都在5年以上。

二、艺术品信托[1]

在前文中已经说过,艺术品信托其实属于艺术品基金的一种形式。它有两层含义:(一)艺术品资产成为金融机构资产管理业务中的一种重要资产配置标的。金融机构通过向社会投资者发行基金份额比如银行的信托计划,募集资金并将资金配置到艺术品领域,通过组合化投资、专业运作渠道和资金优势,使投资者可以在没有投资专业经验和精力,没有购买高价艺术品实力的情况下获取收益。(二)艺术品资产成为金融机构进行信用评级、资产定价的标的,也就是说收藏艺术品的个人或机构能够依靠手中的艺术品,获得金融机构的资信评级,进而获得资金的融通。不难看出,艺术品信托与艺术品基金的本质没有什么区别。但二者的确又存在着一定的差异,具体表现为:第一,艺术品信托的风险较低,安全性高于艺术品基金;第二,艺术品信托的投资范围更广;第三,信托根据签订的协议,在一段时间以后可以收回,也可以协议转让他人,流动性更强。

特别是考虑到中国画市场中的艺术品基金现状,笔者认为有必要专门讨论艺术品信托。因为在中国的艺术品基金中,80%以上都是信托产品。而这些艺术品信托产品,又主要是融资型基金。融资类艺术品信托的投资标的实质上并不是艺术品,而是将艺术品打折质押或通过第三方担保,进而为其他项目进行融资。在此类信托中,艺术品作为质押物存在,投资收益与艺术品本身的价格增长没有直接关系。[2]比如2010年6月,国投信托有限公司发行了"飞龙"系列艺术品信托基金,这是国内首款艺术品投资集合资金信托计划。该信托基金的运作模式是:信托计划成立后,筹集的资金用于购买某一家投资公司的艺术品,信托计划到期时,这家公司有权优先回购,所得资金返回给投资者。该信托基金实际上是一种质押贷款,即某投资公司以自己的艺术品(按一定的折扣)为质押,向投资者融资。例如,该产品信托1号的信托融资额为4 650万

[1] 中国也已经出现了类似的艺术家信托基金,如鼎艺基金,受签约艺术家的委托获得作品经营权,通过长期推广制定销售决策实现收益。
[2] 参见芦文静.艺术品信托:收益与艺术何以共享[J].中国信用卡,2011(11)

元,期限为18个月,信托资金主要用于购买数幅知名画作的收益权。购买的艺术品(质押品)的评估值超过9 000万元,质押折扣率为50%。产品到期后的最终实际收益率为7.08%,与预期收益率7%基本一致。[1]

北京是率先发行艺术品信托的城市。2011年以前,发行艺术品信托的城市只有北京;2011年上半年,艺术品基金发行主要集中在北京上海这两个一线城市,而到了第三季度,艺术品信托的发行就扩展到中部和西部地区。其中,在南昌和西安各发行2款艺术品信托产品,在贵阳发行了1款艺术品信托产品,表明中国艺术品信托影响的广度正逐步扩大。从参与机构来看,近几年艺术品信托在各信托公司也得到了快速发展。2010年,只有国投信托与中信信托两家信托公司发行艺术品信托产品;2011年前三季度,已经有11家信托公司加入艺术品信托的队伍。在艺术品信托投资热情高涨的影响下,北京、华澳、上海、中诚、中信、西安及中航等信托公司陆续搭建起艺术品信托的平台。

随着近年来艺术品投资市场的火暴,拍卖屡创新高,艺术品信托也进入了一个高增长阶段。据用益信托网统计,2011年艺术品信托发行规模为55亿元,同比实现626.17%的爆发式增长。艺术品信托的收益也水涨船高。用益信托网数据显示,2011年的艺术品信托平均预期收益率为9.86%,较2010年的平均预期收益率9.75%上升了0.11个百分点。经历了2011年高速发展后,艺术品信托开始面临兑付压力,持有期满后如何退场成为市场关注焦点,而且受到近两年艺术品投资市场回落调整的影响,艺术品信托热度也开始了回落。[2]

投资者还应该注意当下艺术品信托对中国画市场可能产生的负面影响。由于中国现阶段的艺术品信托产品本质与融资贷款无异,而且产品规模较大、期限适中、收益固定,方便金融机构获得当期利益,再加上可以规避政策监管,引得不少企业纷纷涌入,无形中便加大了产品的力度和热情。[3]但长此以往,会使艺术品信托产品沦为规避金融政策的工具,而投资型艺术品基金却难以发

[1] 参见常华兵. 艺术品金融化投资的方式选择 [J]. 财务与会计(理财版),2011(5)

[2] 参见王韶辉. 艺术品信托危局 [J]. 新财经,2012(8)

[3] 参见华雨舟. 艺术投资基金需务实和安全 [J]. 艺术与投资,2010(6)有时候,银行还会有意识地利用艺术基金做幌子融资。它们的做法是,请专家挑选一些年轻画家并使他们同意将自己的一部分作品交给银行一段时间。银行对这些画家的说法是,银行有很多优质大客户,可以向他们推荐这些作品。如果一年以后,这些作品出售,将会是一个比较高的价格。但同时,也有可能把这些作品全部退还。银行拿到这些画家的作品之后,会对他的私人银行VIP客户发出邀请,让客户来认购,但不要花钱,只要把保证金打到私人银行,由银行来管理这笔资金。一年以后,客户如果将画还给银行,银行就把客户注入的资金打回给客户。因此,银行其实是运作一个融资产品,而并不是在真正地推广艺术品,完善艺术投资的概念。比如招商银行私人银行也在北京启动了艺术赏鉴计划,锁定个人金融资产在千万元以上的高端客户,客户存入与作品等价的保障金将艺术品带回家鉴赏一年后可按照原来的价格购买艺术品,也可选择退还艺术品,支付总价2%的管理费用。

展，从而使得整个艺术品基金类型的发展比例不能达到一个健康状态。[1]

第五节　艺术品按揭

艺术品基金设定的投资门槛使大多数非高端客户只能望洋兴叹，那么艺术品按揭的出现，则为更多有志于中国画投资但缺乏经济实力的普通工薪阶层提供了平台。2009年6月，中博国际拍卖公司挂出按揭的招牌，而为中博国际拍卖公司提供按揭业务的，是中菲金融担保公司。这是国内推出的首家当代书画金融按揭服务，针对价值10万元以上的书画艺术品，只为拍卖公司的拍品提供按揭，预付总额的50%，还贷期限为1年，按银行当日利率计算按揭利息；按揭所购的拍品，在未还清贷款余额之前，暂时由拍卖公司保管。不过，买家在抵押期间遇到二次交易时，比如买方为画廊，当藏家对该画廊购买的这件当代书画作品表示购买意愿，中博拍卖公司将无偿协助画廊为藏家提供拍卖

图 8-1　何家英作品

纪录、照片等资料，协助画廊完成二次交易。而在此期间发生的担保和按揭服务费用，买家可以自主决定是否需要对所购拍品进行担保和按揭。需要按揭的买家，所需提供的担保费则是贷款额的2.5%。据中博国际拍卖后的新闻稿，在当代书画专场现场，一位买家以30万元的价格竞拍到著名画家何家英的《少女肖像》。买家支付了50%的首付款15万元后，与中博国际公司签订了按揭借款合同，由公司向委托方支付了剩余的50%款项，买家即拥有了这幅拍品的所有权。

同年同月，福建省民间艺术馆联合中国工商银行福州分行在福州推出了"艺术品免息分期付款"业务，在该业务中，投资者若在福建省民间艺术馆内

[1] 参见傅瑜，傅乐.我国艺术品基金的调查与研究[J].上海金融，2012（6）

按揭购买艺术品，必须先向中国工商银行申请一张牡丹贷记卡，用分期付款的形式来实现。10万元及以下的艺术品，分期付款的期限最少3个月，最长可达24个月。按揭业务的最大特点是低手续费免息，实际上是一项"艺术品免息分期付款"的业务。[1]

2013年7月，中国建设银行与上海中元意象画院·意象画派艺术中心共同推出了艺术品按揭贷款及回购的金融投资模式。具体做法是，银行与艺术中心签署按揭贷款战略合作协议，买家通过个人信用审核后，首付六成即可取走作品。在此交易中，艺术中心承担着第三方担保机构的角色，如果买家中途违约，将被中心收回作品。

艺术品按揭为艺术品市场解决工薪阶层的资金运转问题，也引发了他们的投资欲望，并将推动更多金融企业与艺术品投资者进入这一领域。但值得注意的是，艺术品按揭业务只是个别现象，远远没有达到普及的程度，而且现有提供书画按揭的服务，也存在着诸多限制。事实上，受到了媒体、收藏界内众人关注的中菲金融担保公司，也只是一家成立时间不长，注册资金不大的小型民营公司。再如银行推出的按揭服务，虽然买家首付60%已经降低了银行风险，但作品的真伪、担保方倒闭等风险依然很大，多数银行可能不太会为此冒险。所以，大多数试图选择艺术品按揭来投资中国画的投资者，短期内可能还无法享受到服务。

第六节　艺术品产权交易

艺术品产权交易这一投资、变现的渠道和方法，在中国画市场甚至整个中国艺术品市场中曾掀起一股令人侧目的投资热潮，但现在却面临整个行业的转折，要么夭折退出要么另觅他径，可以说，艺术品产权交易进入了深化改革的阶段。

一、艺术品产权交易的内涵

所谓艺术品产权交易，其实是一种"权益拆分"的概念，即将一件艺术品的所有权及在此基础上产生的各种收益进行拆分。艺术品产权交易是交易版

[1] 参见常华兵. 艺术品金融化投资的方式选择 [J]. 财务与会计（理财版），2011（5）

权,确切地说是交易基于版权形态表达的商品,而不是交易真正意义上的股份。在中国现阶段,艺术品产权交易通常可以分为两种类型:第一,以上海文化产权交易所和深圳文化产权交易所为代表的艺术品资产包形式,资产包的拆分份额少,每份份额的定价高,参与的投资者较少。[1] 第二,以天津文化艺术品交易所(以下简称文交所)为代表的份额化交易,交易门槛低,更类似股票的交易形式。在此,资产包这一方式其实已经使艺术品交易从产权性质的商品交易变成股票性质的证券交易。艺术品份额化交易,则是一种"类证券化"的交易模式,即将一件艺术品进行等额拆分,拆分后按份额享有的所有权公开上市交易。如一件艺术品价格为10万元,将它分成10万份份额,每份份额为1元,投资人既可以通过参与艺术品上市前的发行申购持有艺术品原始份额,也可以通过二级市场交易获取艺术品权益。在"份额化交易"模式下,艺术品交易的门槛被大大降低,它既迎合了普通投资者的交易需求,同时也为艺术品所有者开辟了一个可以变现的平台。

但目前中国的艺术品产权交易并非是一种股份化的证券交易——虽然两者有些相似。因为艺术品的权益拆分没有办法交割。什么意思呢?比如投资者花费20万买一亿分之二十万,是不可能得到作品中价值20万那部分的。换言之,投资者只是买了一个权证。总而言之,艺术品产权交易的程序既不同于证券交易所,也不同于产权交易所,它以证券化的方式交易,却不受证监会监管,而只需到工商管理部门进行登记即可开业。更重要的是,全国各地的文交所没有统一制定交易规则,都是各自为政。

二、份额化交易模式的问题

图8-2 天津文交所

天津文交所首创的份额化交易模式影响最大,所以我们着重讨论。天津文交所将艺术品标的物切割成若干份1元的等额单位,不限制参与人数,并将集合定价、T+0式

[1] 2010年7月3日,深圳文化产权交易所通过"权益拆分"模式,推出《深圳文化产权交易所1号艺术品资产包杨培江美术作品》并发售完成,成为中国首个艺术品资产包。

图 8-3 白延庚作品《黄河西来决昆仑咆哮万里触龙门》

图 8-4 白延庚作品《燕塞秋》

连续交易、涨跌幅限制等大众所熟知的股票投资机制轮番采用。2011年1月26日,《黄河咆哮》和《燕塞秋》两幅作品正式在天津文交所挂牌上市交易。两幅画的申购价格分别为600万元和500万元,并拆分为600万个份额和500万个份额,以每份1元的价格发行。前15个交易日,《黄河咆哮》和《燕塞秋》两幅作品连续10天出现

图 8-5 白延庚作品发布现场

15%的涨停。至首月收盘日,《黄河咆哮》和《燕塞秋》飙升至17.16元/份和17.07元/份,与上市首日相比上涨了17倍。相应地,两件艺术品的市值分别高达1.03亿元和8 535万元。第一批"份额化交易"产品在上市后,上演了连续暴涨的奇迹。随后,《黄河咆哮》行情出现了两个诡异的跌停,接着又连续两日15%的涨停。但《黄河咆哮》接下来便开始一蹶不振,在2011年已经跌至1.20元/份,与最高价相比,深度缩水93.6%。不仅如此,截至2011年底,天津文交所上市的20只艺术品份额共有11只跌破发行价。

天津文交所的前车之鉴还历历在目,份额化交易模式却风靡全国。截至2011年底,全国各地的文交所公开

图 8-6 王明明作品

图 8-7 黄永玉作品行情

发行了总计近 18 亿元的艺术品份额。与此同时，文交市场也开始出现失控。一级发行市场上，艺术品的定价并不透明。由作为发行商的文交所自己组织人力进行鉴定、评估和再自行定价发行，基本上"想怎么定就怎么定"。以湖南文交所推出的艺术品资产包为例，一份王明明美术作品资产包的产权按份转让说明书上注明，该资产包共收入 6 幅王明明作品，总价值为人民币 580 万元，相当于每平方尺 11 万元左右。然而，王明明的作品自 2001 年秋季以来共上拍作品 1 160 件，成交量为 978 件，历年成交均价的区间为每平方尺 2 541 元至 60 985 元，这就意味着，湖南文交所此次挂牌的王明明资产包定价的溢价超过了 80%。当然，与其他某些文交所资产包的定价相比，80% 的溢价水平并不算高。它较之于 2011 年 9 月底泰山文交所挂出的黄永玉国画《满塘》份额产品"黄永玉 01"，水平相差多了。该份额产品高达 2 700 万元，一平方尺达到了 30 万元。而黄永玉的画在市场上一般也就是 9 万多人民币一平方尺——溢价接近 200%。事实上，尽管艺术品份额化交易具有资本市场中资产价格上下波动与起伏的基本特征，但其连续性的暴涨暴跌已经超出了一般证券化产品的极限范畴。

再来看艺术品份额的退出问题，就是艺术品份额如何变现的问题。艺术品份额不能像股票一样，由公司业绩的好坏来决定是否退出。目前上市艺术品有如下几种退出机制：（一）要约收购退市。如天津文交所的退出机制是单个账户持有单只份额数量达到该份额总量的 67% 时，就触发强制要约收购，该账户有权利也有义务收购其他份额。要约收购人支付余款后，即获得该件艺术品的持有权，该艺术品将退市。或者单只份额的全体投资人达成一致意见，发起申请退出。（二）通过拍卖退出，即艺术品份额明确存续期，到期后以竞价拍卖的方式交割。（三）交易所与发行商签约，如由于政策风险导致禁止交易，则由发行商会员以发行价格回购上市的艺术品。[1]

其实，采用艺术品份额化交易模式，可以让更多没有多少资金实力的投资者参与到艺术市场中来，既是值得尝试的投资渠道，也是具有现实意义的变现

[1] 参见马春园，李媛. 文交所亟待建立退市机制 [J]. 中国民营科技与经济，2011（8）

方法。但由于缺乏统一监管，各地文交所交易规则不一，每次买卖的数量、日涨跌幅限制、发行机制也有差别，诸如风险保证金、艺术品退出交割规定以及交易模式等方面的规则，更是单方面不断调整修改，这些都是艺术品份额化交易的病灶。仍然以天津文交所为例，最火爆的时候，曾一天连发20个公告来修改规则。艺术品日价格涨跌幅从最初的15%降到10%后来又降到5%，最后骤降为1%。[1] 集中申购阶段的人数，也已经超出了《证券法》规定的上限，集中竞价和二级市场的艺术品权益持有人均也远远超过规定数字。制定的退出机制，同样难以施行。当上市品种的价格已经被炒得离奇之高时，不会有人愿意冒险实施收购。投资者为了屏蔽收购风险，会自动控制67%以下的仓位。于是份额化产品价格被一路炒成天价，但却难以退市。[2]

目前，对于文交所以及艺术品份额化交易模式的未来发展方向，相关部门并没有最终定论，但国家出台政策、规范交易制度以及加大监管力度，是不可或缺的改进措施。2011年11月，国务院正式下发《关于清理整顿各类交易场所切实防范金融风险的决定》（第38号令），决定规定在2012的6月30日前，全国所有的文交所普遍进行的份额化交易模式必须实行整顿。[3]

图8-8 深圳文交所

三、份额化交易后的处理方案

在经历了大起大落之后，艺术品份额化交易模式的尝试已经基本被认为失败了。绝大多数文交所在2012年6月30日后停止份额化交易，并采取一些弥补方法。

停牌一年之后，深圳文交所彻底取

图8-9 深圳文交所资产包发布现场

[1] 参见林海. 文交所的乱与治 [EB/OL]. http://finance.qq.com/a/20120703/004972.html
[2] 参见张锐. 文化产权交易所的发展现状与政策规制 [J]. 中国国情国力，2012（7）
[3] 不过，也有部分业内人士对于交易模式转型后的文交所并不看好。认为被清除了艺术品份额化交易的文交所存在意义不大。以文化产业投资基金为例，目前上海、深圳证交所中已经有各种投资基金正在交易，而现在市场上几乎没有文化产业的投资基金，如果未来文化产业投资基金真的发展起来，并且达到一定规模之后，才有必要单独开辟文交所作为交易平台经营。

第八讲　中国画市场的投资与变现
The eighth chapter

图 8-10　投资者对文交所现状不满

消艺术品份额交易，同时也率先推出对份额艺术品处理的详细方案——按投资人的购入价格回购艺术品份额。此方案无疑避免了某些投资者更大的损失；但对于另一些投资者而言也存在着不公平的地方，因为投资者在最初申购艺术品份额后一直没有在二级市场进行转让。其中"逸德阁1101号齐白石、傅抱石艺术品权益份额"的持有人份额持有量最为集中。该产品份额的发行价为1万元1份，截止到2011年3月22日停牌之时，每份已涨至21 362.55元，翻了1倍多。当2012年5月22日深圳文交所善后工作小组宣布按成本价回购这些份额时，就意味着投资者只能按1万元1份的价格卖出，损失显而易见。[1]因此，深圳文交所处理方案的出发点是好的，但还存在着比较明显的不足之处。

泰山文交所是第一个协议转让艺术品份额的非试点文交所。2012年9月，山东泰山文交所在其官网公布《停牌公告》。根据公告表述，泰山文交所确定将"黄永玉01"、"吴冠中01"、"吴冠中02"三个份额产品自即日起停牌。同时，该文交所将以协议转让方式，按照投资者的平均买入价收购投资者持有的艺术品份额，同意按平均买入价转让其份额的投资人将与本所签署《艺术品份额转让协议书》转让其所持份额。所谓平均买入价，是指投资人历次买入某一份额产品价格的加权平均价[2]，收购总价等于投资人份额的平均买入价乘以持有的份额数量。[3]泰山文交所的收购方案是由匿名收购方、文交所和监

[1] 投资者将深圳市文交所起诉至深圳市福田区人民法院，一方面要求深圳市文交所按最后的收盘价进行回购，另一方面按贷款利率支付艺术品份额所对应价值的利息。

[2] 加权平均价是指用数量作为权数进行平均计算的价格。加权平均是统计学的一个概念，一组数据中某一个数的频数称为权重，简单说就是，每个数乘以自己所占的份额（%），然后加起来的和。比如一种物品，它有A、B、C、D四种报价，各自的份额为20%，15%，30%，35%，加权平均数（价）就是（A*20+B*15+C*30+D*35）/100。

[3] 泰山文交所前后上市的三款艺术品份额，"黄永玉01"挂牌总价2 700万元，"吴冠中01"为3 600万元，"吴冠中02"为2 050万元。其中，"黄永玉01"向投资人公开发售总价的75%，即2 025万元。根据回购方案，如果投资人A目前持有"黄永玉01" 25 000份，其共有4次买入、卖出记录，分别是：申购中签10 000份（价格1元/份）、以2元/份买入10 000份、0.5元/份买入50 000份，1.5元/份卖出45 000份，该投资人平均买入价格的计算方式为：(1×10 000+2×10 000+0.5×50 000)/70 000 =0.785 714元/份。因其截至停牌日持有的份额为25 000份，故转让总价款为：0.785 714×25 000 =19 642.85元。

图 8-11 郑州文交所召开恳谈会

管部门共同商定的,也基本保证了场内投资者资金不受损失,因此获得大多数投资者的认可和支持。

此外,2012年9月12日,郑州文交所也召开16个份额化产品持有人会议,敦促份额化产品原持有人通过协议转让或回购等方式,满足投资人要求权益回购的愿望,同时在9月30日前,根据投资人意愿制定投资人善后处理方案并公告。同年9月18日,成都文化产权交易所公告称,战略投资者可集中转让艺术品资产权益份额。根据相关公告,投资者在规定时间段内提交转让文件后,成都文交所将对其艺术品资产权益份额签署的文件中的相关信息进行公示。公示期届满后,无异议份额的《转让协议》生效,成都文交所将按《转让协议》的约定进行转款。

在此似乎还有必要提一下天津文交所的情况。因为多方利益难以协调,天津文交所至今是中国唯一没有停止艺术品份额化交易的文交所。但2011年12月份以来,天津文交所交易行情一直惨淡延续,活跃度大不如前,而且该所至今也没有表态是否停止份额化交易并回购投资者手中艺术品份额。不过显而易见的是,通过艺术品产权交易这一渠道进行投资和变现,前途还很难预料。

第七节 质押典当

当前的中国画市场缺乏有效的作品变现渠道,质押典当也成为一条相当重要的变现途径。然而,质押典当应该属于一种融资方式而非变现方式。在眼下的中国画市场,质押典当的去处主要有特定的银行和典当行。

一、典当行典当业务

典当物品要去典当行,这是众所周知的常识。但中国开展艺术品质押典当业务的典当行却少得可怜。目前全国从事艺术品典当业务的典当行只有20家左右,而且,即使典当行宣称业务包含书画、瓷器等艺术品典当,但由于鉴定风

险巨大，实践者寥寥，属于名存实亡状态。[1] 所以，选择质押典当实现资金变现，尚没有成为普及途径。

但艺术品典当之所以存在，显然是因为它具有自身的优势。较之于通过拍卖变现，艺术品典当手续简便，当期灵活。除了逾当期而未赎成为绝当之外，典当还不会让藏家失去对艺术品的所有权。从理论上说，半年以内的短期融资，典当在成本及时间上也比拍卖的优

图8-12　上海家鑫典当行主页

势明显。如全国第一家开展名家书画典当业务的上海家鑫典当行，在看货评估等相关程序齐全的情况下，可以做到当天放款。而典当的每月综合费率与利息为47‰，当期最长6个月，可以续当。举例来说，如果一幅画的可当金额是1万元，当期1个月，那么一个月后交给典当行的则是1万元（当金）+10 000×47‰（月综合费率+利息）=10 470元，即利息为470元。而拍卖所得10万元，则还需要付10%的手续费和17%的增值税。此外，艺术品典当最短的当期可做到2天，月综合费率则以7天（一星期）计算。

艺术品典当的缺陷也需要引起注意，它们是：（一）作品价值折率大。由于中国画市场的流通性有限，所以送典人希望缺钱时通过典当变现融资，只能是高价进低价出。一般来讲，艺术品典当的典当折率则维持在5~6折。以一幅市场价在10万元左右的中国画为例，经评估鉴定后只能发放当金5~6万元。如此折率与送典人的心理期望值往往存在比较大的差距。（二）放款时间不定。典当行进行艺术品评估时，最大难题就是鉴定。由于程序繁琐，鉴定过程耗时冗长，导致典当行在实际操作时无法确定最终发放当金时间，而不是理论上所说的放款迅捷。对于急需短期融资的客户来说，选择典当似乎并不如看上去那么美。（三）当品估价不定。供求关系及人们审美观念的不断改变，致使作品的价格难以预测，不同时期可能就会出现差距较大的估价。（四）当品的品相难以保持。中国画的材料大都具有易潮易腐蚀等特征，若不精心保管，很容易遭受发黄、折皱、破碎甚至虫蛀、鼠咬、油污、潮湿等各种侵蚀，降低了作品价值。而且，中国画的收藏保管对于温度、湿度、光线、尘埃、搬运方式等外

[1] 参见鲁娜. 艺术品典当局面吊诡："亿元时代"却遇寒风[EB/OL]. http://finance.eastday.com/m/20100305/u1a5060002.html

部环境和措施要求都很高。另一方面,典当行也缺乏完善的托管机制,故而,如果在收藏保管过程中出现损毁,很容易引发争议或者纠纷。以上缺陷是立足投资者角度而言的,针对典当行自身,开设艺术品典当业务也存在着不足。具体表现有三,即:(一)鉴定识别当品真伪存在风险。随着市场的不断发展,造假手段从以前拙劣的低仿变为如今欺骗性极强的高仿。如果鉴定发生失误,很有可能发生一件不值钱的仿品质押成功,导致典当公司蒙受巨大损失。再者,典当行里的专职艺术品典当师匮乏,也制约了行业的发展。培养一名专业艺术品典当师,需要5年以上的时间,诸如著名的华夏典当行常年设置的专业艺术品典当师就仅有1人。(二)缺乏抵押艺术品的交易变现机制。而在成熟的市场中,一旦送典人不能到期偿还贷款,典当行就可以通过专业化的艺术品拍卖公司或收购公司将当品变现收回贷款。(三)缺乏风险补偿机制。大量资金进入艺术品投资交易市场面临着较大的信用风险。如通常艺术品典当的放款额度以拍卖价格为基础,但如果一件艺术品承保前的估值和实际拍卖价格相去甚远,那么典当行就很难兑现。由于目前国内拍卖市场比较混乱,落槌价格存在较多水分,即使典当公司与送典人在价格上达成一致,也很难控制道德风险的发生。比如有人故意拿价值几百元的赝品到典当公司典当,说价值很高,但典当成功后,又不赎回,典当公司的损失就会很大。[1] 鉴于此,如果没有风险补偿,对开设此类业务的损失给予适当补偿,是无法提高典当行积极性的。

图 8-13 北京通银典当行和歌德拍卖公司签署合作协议

图 8-14 收藏家俱乐部与上海东方典当行合作

目前,中国艺术品典当主要

[1] 参见西沐. 中国艺术品典当行的路怎么走 [EB/OL]. http://www.gjart.cn/htm/viewnews55341.html

有以下几种模式。[1]第一，典当行与专业鉴定机构合作。如2011年12月，中国收藏家俱乐部与上海东方典当有限公司进行合作，试点文化艺术品评估质押融资。按照有关战略框架协议，中国收藏家俱乐部TCCC文化艺术品研究院将针对上海东方典当行客户融资需求，提供艺术品质押融资估值并出具机构评估报告，作为融资贷款的最基本依据，从而帮助上海典当行建立一条方便快捷的艺术品质押融资通道，同时为金融机构的艺术品投融资行，为建立合理有效的评估体系进行研究和探索。[2]第二，典当行与专业拍卖公司合作。如2009年5月，北京通银典当有限公司与北京歌德拍卖有限公司签署有关艺术品典当业务的合作协议。针对歌德拍卖上拍的拍品，无论成交与否都可以开设贷款业务。即使没有通过歌德公司拍卖，但只要得到歌德公司认可，达到标准的艺术品，同样可以在通银典当行进行质押融资；但因品质问题被撤拍的艺术品不算在内。再如，2010年6月，华夏典当行也联手歌德拍卖行推出艺术品"拍典通"业务。客户可以与典当行、拍卖公司分别签订典当与拍卖协议，艺术品在拍卖预展期间可以随时典当融资，也可以在典当期间随时拿给拍卖行参加预展，给客户双重选择机会。在拍卖成交后，客户可以用拍款偿还典当行的借款；如果流拍，客户也可以选择赎当或直接绝当给典当行。这一业务模式改变了此前拍卖与典当不能同时进行的局面。[3]值得一提的是，"拍典通"的借款额度最高可达评估价格的90%。[4]2008年3月，杭州瑞信典当也与浙江某拍卖公司合作，由后者提供专业的鉴定评估支持。第三，典当行与专业经营机构合作，如专业市场、文物商店、博物馆等专业市场的鉴定评估力量。此模式已经越来越受到典当业内人士的肯定和关注。比如，北京金保典当行和一家文物单位合作开展艺术品典当业务，合作单位可以收取一定的服务费。艺术品典当的价格一般是按照市场价格的10%~20%抵押，但不会超过30%，在操作过程中，如果艺术品的真伪鉴定和价值评估存在问题，由合作单位来承担责任。再如2008年4月，西安一家名为西安大唐西市国际古玩城的项目开盘，该项目集文物商

[1] 参见吕劲松.艺术品典当前景及模式探讨[EB/OL].http://www.chpawn.cn/plus/view.php?aid=22523
[2] 参见佚名.上海艺术品典当尝试新体系[EB/OL].http://collection.sina.com.cn/yjjj/20111214/121448687.shtml
[3] 不过，虽然拍卖行与典当行合作能够进行互补，但由于业务模式的不同，双方在合作时很难进行磨合形成共赢。国内从事艺术品典当的典当行一般是在艺术品市场上具有一定背景，并且有自己专攻的领域，譬如上海家鑫典当就只做中国书画部分，其运作更像是一个不可复制的家庭作坊，并没有推广的现实意义。鲁娜.艺术品典当局面吊诡："亿元时代"却遇寒风[EB/OL].http://finance.eastday.com/m/20100305/u1a5060002.html
[4] 参见佚名.艺术品融资 拍卖典当两不误[EB/OL].http://news.artxun.com/paimaigong-1550-7749213.shtml

店、鉴定评估中心、拍卖行、典当行、古玩展厅、艺术画廊、跳蚤市场、古玩经营配套店等于一体。西安市古玩市场管理办公室、金市艺术品展示中心、西安古玩拍卖中心、西安诚贵典当行、西安文物鉴定评估中心、民间古玩集市、国际古玩推广中心、文物修复与担保中心等为来此经营的古玩经营者从文物保证、评估、鉴定、拍卖、展示、推广和资金等全方位的支持。

　　正常情况下，当客户携带书画前往办理典当手续时，典当师会当场对书画进行鉴定并估价；而客户接受了典当价款后，典当师又会将书画封存，并向客户当场支付典当款。全典当手续在10分钟内完成，典当公司也会请客户当场监督，并由客户在封口处签字确认。全过程都在录像设施的监控下进行，最大限度地免除了客户的后顾之忧。[1]简言之，进行艺术品典当通常有五步流程：一是鉴定，不仅包括对当物的真伪进行鉴别，还包括对其艺术价值、文物价值做出判断；二是评估，在经过鉴定之后，要根据当物情况对市场行情进行有效评估，尤其是当市场波动很大时，必须对行情变化了然于胸；三是价格协商，典当行会根据鉴定后的估价和客户的心理价位进行价格协商，力求达到双方都可以接受的价格；四是封样，将艺术品签封后存入库房，将艺术品用骑缝签字封存于金库，实地录像；最后是支付当金。[2]

【案例】
老牌古玩店涉足新业务
十竹斋"试水"艺术品典当

　　2010年4月，由南京日报报业集团和十竹斋文物公司联合成立了江苏十竹斋典当有限公司，主打艺术品典当业务，陶瓷、字画、玉器、古玩杂件等都可以拿来做短期融资。十竹斋开展此项业务，是因为自身拥有一批古玩字画鉴定家，能鉴别当品真伪、熟悉市场行情。十竹斋典当公司的艺术品典当分真伪鉴定、价值评估、价格协商、封样保存、支付当金五个步骤；费用方面和一般民品息费

图8-15　十竹斋典当行

[1] 参见佚名.艺术品典当，融资新捷径[EB/OL].http://culture.people.com.cn/GB/209261/209279/13501035.html

[2] 参见西沐.中国艺术品典当行的路怎么走[EB/OL].http://www.gjart.cn/htm/viewnews55341.html

相同，按国家规定的 4.7% 收取，顾客无需为鉴定额外付费；贷款额度则视艺术品自身而定，一般来说，最高可达估价的 70%。

十竹斋打通了门店销售、拍卖和典当等环节：客户成功融资后，可在十竹斋文物商店淘宝，而"绝当"则可在十竹斋拍卖公司开拍。此外，文物商店和拍卖公司的沉淀资金也可盘活。[1]

再说一说典当的还款方式。典当行的还款方式根据自身和市场的情况灵活多变。因为通过典当行融资的主要是中小企业和个人用户，很多客户在经营中需要一个持续性资金注入，同时资金周转又比较灵活，因此推出灵活的借还款模式，可以最大程度为用户提供方便，减少息费上的支出。如湖北瑞恒典当有限公司针对典当融资用户资金运用灵活性高的特点，推出零借零还、整借零还、零借整还等融资模式。所谓零借零还，是指客户可在抵押额度内，任意分多次零散借款、还款，使每笔资金借贷周期都最短，减少息费支出；整借零还，是指一次借款分批还款；零借整还是指分批借款统一还款。除以上还款方式外，典当行还开办艺术品最高额抵押，在艺术品质押担保允许的最高额限度内，多次借用和归还借款等多种形式。[2]

图 8-16　于希宁作品

二、银行典当业务[3]

其实，典当行开设艺术品典当业务，既不如银行等国家金融主体那样拥有强大的资金支持，预见风险的能力也相对较低。而在国外成熟的艺术品质押融资市场中，银行艺术品质押贷款早已经司空见惯。但国内银行等金融机构不大愿意做艺术品抵押贷款业务，当然这也是有现实原因的。因为银行是靠经营风险赚取利润的特殊企业，产品创新要在有效控制风险的前提下开展，而艺术品交易金融产品的创新，面临着真伪鉴定、价值评估、托管保存、质物变现等环节的大量难题，故而制约了银行以及其他大金融机构

[1] 参见佚名. 老牌古玩店涉足新业务　十竹斋"试水"艺术品典当 [EB/OL]. http://www.tianjinwe.com/rollnews/kj/201004/t20100414_751530.html
[2] 参见吕劲松. 艺术品典当前景及模式探讨 [EB/OL]. http://www.chpawn.cn/plus/view.php?aid=22523
[3] 史跃峰，赵黎明. 金融资本与艺术品市场的融合——潍坊银行艺术品质押融资业务剖析 [J]. 中国金融，2011（22）

开展艺术品典当业务。

尽管如此,第一位尝螃蟹的人还是出现了。在2009年9月,潍坊银行正式推出艺术品质押贷款融资业务,成为国内第一家为艺术品交易、投资和收藏提供质押融资的商业银行。艺术品质押贷款是在潍坊银行、潍坊中仁艺术品发展有限公司、潍坊市博物馆签订《艺术品质押融资业务战略合作框架协议》的基础上,为符合规定要求的借款人以潍坊银行认可的艺术品作质押而发放的短期人民币流动资金贷款。

为了降低风险,潍坊银行颁布了如下举措:第一,选择文化部文化市场发展中心艺术品评估委员这一具备权威性、公信力的机构作为艺术品鉴定评估第三方。第二,规定了三类主要放款对象。(一)具有合法资金需求并以合法拥有的艺术品提供质押的、从事艺术品投资与交易的企业法人;(二)具有一定经营规模和良好资信的美术馆、画廊等专营艺术品的事业法人;(三)符合法律法规规定从事艺术品投资与交易的自然人。第三,细化质押艺术品的相关条件。目前,潍坊银行仅认可特定的中国书法和中国绘画作品,规定了作品的作者范围以及单件艺术品评估定价的上限。比如接受单幅评估价下限为10万元(含)、上限为1 000万元(含)的艺术品作为质押。艺术品质押贷款单户最低额为10万元(含),单户最高额为500万元(含)。贷款期限最长为一年,利率水平根据抵押率、贷款期限、客户资信等因素综合确定。艺术品质押贷款最高质押率一般为艺术品评估价值的50%。第四,潍坊银行与潍坊博物馆合作,发挥后者在这方面的保管技能,将其纳入到整个艺术品交易环节之内,有效地解决了银行对质押艺术品保管难的问题。第五,创新抵押艺术品的交易变现机制。潍坊银行设立了"质押艺术品远期交易合约"的方式来解决退出渠道问题。运作方式为借款人在取得贷款前,必须先与潜在的收购人签订"质押艺术品远期交易合约",约定在借款人到期不能归还贷款本息时,允许收购人以所欠贷款金额的价格取得质押艺术品的所有权,借款人用所得款项归还银行贷款。这样交易变现机制在放款前就提前介入并发挥了作用,

图8-17 李苦禅作品《月季八哥图》

确保银行在客户违约时立即有处置艺术品的渠道。[1]

潍坊银行第一笔艺术品质押流动贷款业务是以李苦禅、于希宁的国画作品进行质押的，共发放出262万元贷款。事实上，银行金融与艺术品市场的结合，不仅体现了金融在艺术品市场的创新能力，也是检验艺术品市场规范性的重要指标。但是除了潍坊银行，目前还没有其他金融企业开展相关业务跟进。[2] 而金融与艺术品市场的结合，应该谋求深度发展，所以打造具有公信力的艺术品市场中介服务体系，包括具备公信力的鉴定机构和评估机构、规范化的交易平台服务商、融资担保机构，都将成为引导银行等金融资本进入艺术品市场必不可少的基础性工作。

[1] 艺术品拍卖与画廊都具有艺术商业中介的性质，但两者也有区别。艺术品拍卖企业的经营方式是受委托方或货主的委托，直接以定期拍卖会的方式聚集艺术收藏者，作品价格波动性大，最后在竞价中形成；画廊采取展览销售或店面销售方式，作品价格是相对稳定的。虽然二者都具有处置艺术品的渠道功能，但是经过研究，潍坊银行认为这两种方式在目前条件下暂不具备可操作性。

[2] 2010年10月，中国建设银行深圳分行也为深圳某公司提供了艺术品质押贷款，但质押品不是中国画，而是一批苏绣工艺品。而且，银行发放的这笔款项并非源于自身设立的相关业务。

主要参考文献

1. 李向民.中国艺术经济史[M].南京：江苏教育出版社，1995
2. 章利国.艺术市场学[M].杭州：中国美术学院出版社，2003
3. 叶子.中国书画鉴藏通论[M].北京：人民美术出版社，2005
4. 李向民.中国文化产业史[M].长沙：湖南文艺出版社，2006
5. 马健.收藏投资学[M].北京：中国社会科学出版社，2007
6. 西沐.中国画市场概论[M].北京：中国书店，2007
7. 河清.艺术的阴谋——透视一种"当代艺术国际"[M].桂林：广西师范大学出版社，2008
8. 朱剑.澄怀观道——中国山水画精神[M].南京：南京大学出版社，2012
9. 罗晓东.国内画廊生态研究[D]：[博士学位论文].广州：华南师范大学，2007
10. 陆霄虹.中国当代绘画艺术作品特征价格研究[D]：[博士论文].南京：南京航空航天大学，2009
11. 贺雷.中国艺术品在资产组合管理中的应用及实证研究[D]：[硕士论文].杭州：浙江大学，2010
12. 王艺.绘画艺术品市场定价机制研究[D]：[博士论文].北京：中国艺术研究院，2010
13. 魏飞.美术作品交易的法律规制[D]：[博士学位论文].北京：中国艺术研究院，2011
14. 梅立岗.国内艺术品拍卖公司外部环境分析[D]：[硕士论文].北京：首都经济贸易大学，2011
15. 李东彤.当代艺术品投资的风险管控[D]：[硕士论文].吉林：吉林大学，2011
16. 马利娜.基于Hedonic模型的中国绘画艺术品定价研究[D]：[硕士论文].北京：北方工业大学，2011

17. 张琪. 江西书画艺术品市场传播研究 [D]: [硕士学位论文]. 南昌: 南昌大学, 2012

18. 章利国. 走出"高质高价"的误区 [J]. 美术观察, 2000（2）

19. 马健. "存世量情结"与投资决策偏差 [J]. 艺术市场, 2003（7）

20. 陈传席. 谈批评和危机及轻批评问题 [J]. 南京艺术学院学报（美术与设计版）, 2004（3）

21. 马健. 艺术品投资周期选择 [J]. 金融经济, 2004（8）

22. 江南. 揭开艺术品投资年收益之健 [J]. 中国拍卖, 2005(10)

23. 陈璐. 艺术批评的尴尬 [J]. 文艺理论与批评, 2006（1）

24. 孙振华. 艺术批评的经济学分析 [J]. 当代美术家, 2006（3）

25. 葛红兵, 叶片红. 大众传媒时代艺术批评标准问题之我见 [J]. 艺术百家, 2007（4）

26. 倪进. 论书画艺术品的价格定位 [J]. 东南大学学报（哲学社会科学版）, 2007（6）

27. 王一川. 艺术批评的素养论转向 [J]. 文艺争鸣, 2009（1）

28. 马健. 艺术品投资周期研究——一些经验证据 [J]. 财经论坛, 2009（12）

29. 郝立勋. 近现代书画: 中国艺术市场的晴雨表 [J]. 艺术市场, 2011（12）

30. 徐建融. 在世书画家作品的投资 [J]. 收藏家, 2012（1）

31. 陈学书. 当代中国书画传播模式探析 [J]. 新闻与传播研究, 2012（2）（下半月）

32. 刘尚勇. 艺术品定价, 谁说了算? [N]. 光明日报, 2013, 11（29）

33. 西沐. 退出机制缺乏是艺术品市场最大风险 [EB/OL]. http://news.china.com.cn/rollnews/2011-07/25/content_9132227.htm

34. 西沐. 为什么要迫切培育退出机制及其体系 [EB/OL]. http://collection.sina.com.cn/plfx/20110831/100737160.shtml

35. 西沐. 税收问题是中国艺术品市场迟早要面对的——西沐关于艺术品查税问题答记者问 [EB/OL]. http://www.ce.cn/culture/gd/201206/26/t20120626_23437620.shtml

36. 西沐. 高端化与低端化: 分化中的艺术品市场 [EB/OL]. http://finance.sina.com.cn/roll/20110816/102210324752.shtml

37. 西沐. 中国艺术品市场需要什么样的批评? [EB/OL]. http://art.china.cn/market/2010-08/04/content_3643281.htm

38. 西沐. 中国艺术品价值：评价与标准的思考 [EB/OL]. http://www.artx.cn/artx/huihua/102383.html

39. 西沐. 中国画派市场格局分析：六大画派逐鹿中国艺术市场 [EB/OL]. http://www.ce.cn/culture/whcyk/gundong/201111/21/t20111121_22853493_1.shtml

40. 西沐. 重视艺术品资产配置功能 [EB/OL]. http://money.163.com/12/0902/12/8AD7B45A00253B0H.ht

41. 西沐. 艺术品资产配置将引领投资新理念 [EB/OL]. http://finance.people.com.cn/n/2012/0920/c70846-19061464.html

42. 西沐. 解析艺术品金融化时代收藏投资 [EB/OL]. http://www.fjsen.com/money/2012-01/30/content_7737333_2.htm

43. 纪太年. 艺术品的收藏群体有哪些 [EB/OL]. http://auction.artron.net/show_news.php?newid=248578

44. 孔达达. 投资艺术品先对数据把把脉 [EB/OL]. http://collection.sina.com.cn/ystz/20130704/1434118964.shtml

45. 孙冰. 中国企业藏宝图：谁造就了收藏界的"机构市"？ [EB/OL]. http://finance.people.com.cn/GB/17037151.html

46. 李艳. 优化重复性广告的基本思路 [EB/OL]. http://media.people.com.cn/GB/22114/42328/227854/15355537.html

47. 潘成华. 重复广告的利弊分析 [EB/OL]. http://info.biz.hc360.com/2010/04/080833107607-3.shtml

48. 肖好倩. 国画收藏门道：捂住名家名作 [EB/OL]. http://collection.sina.com.cn/ystz/20110221/081415807.shtml

49. 赵力. 艺术投资与艺术咨询 [EB/OL]. http://www.ionly.com.cn/nbo/5/51/20060509/212421.html

50. 徐承军, 杨张兵. 为艺术品交易"保驾护航"——上海艺术品登记中心案例分析 [EB/OL]. http://www.ccnt.gov.cn/sjzz/whcys/whcyal/200811/t20081123_59571.html

51. 张先冰. 广告诉求：重复与更新的变奏 [EB/OL]. http://www.yewuyuan.com/article/200007/200007030201.shtml

52. 佚名. 第三方艺术品评估体系在摸索中前行 [EB/OL]. http://art.china.cn/market/2012-05/07/content_4989441.htm

53. 佚名. 艺术品价值评估体系：抑制西方拍卖行假拍的良方 [EB/OL]. http://www.njdaily.cn/2012/0706/172435.shtml

54. 佚名. 艺术品网上交易解决信用问题是当务之急 [EB/OL]. http://art.ce.cn/tz/201209/04/t20120904_23647138.shtml

55. 佚名. 藏品如何流通获益 走入艺术品拍卖的台前幕后 [EB/OL]. http://www.ce.cn/culture/whcyk/gundong/201201/04/t20120104_22972588_1.shtml

56. 佚名. 画家走穴 [EB/OL]. http://www.sznews.com/zhuanti/content/2009-12/16/content_4259081.htm

57. 佚名. 艺术品网上交易：我们都要了解的艺术市场新形态 [EB/OL]. http://news.99ys.com/20120602/article--120602--89218_1.shtml

58. 佚名. 艺术品交易在网上 [EB/OL]. http://collection.sina.com.cn/yjjj/20120327/110361377.shtml

59. 佚名. 揭秘收藏界机构市：七八成拍卖品为企业购买 [EB/OL]. http://edu.sina.com.cn/bschool/2012-02-07/1623325909_2.shtml

60. 佚名. 2012艺术品市场规模缩水三成 [EB/OL]. http://finance.jrj.com.cn/industry/2013/02/19020515063945.shtml

61. 佚名. 中国书画投资 [EB/OL]. http://cjmp.cnhan.com/tzsb/html/2012-10/27/content_5080539.htm

62. 佚名. 雅昌指数解读2012年秋拍市场分化 [EB/OL]. http://bbs.xlys1904.com/thread-217852-1-1.html

63. 佚名. 易从字画解密当今书画收藏市场 [EB/OL]. http://www.cbyys.com/artpl/2013124/131244820.html?jdfwkey=rg5um3

后 记

先说点与本书内容相关的话。

大家知道,每个人都有趋利避害的本能,但在市场经济中,如果没有规则可以遵循,任由每个人释放本能,必将陷入不可收拾的混乱局面。投资中国画,了解中国画市场,其实就是一个学会规则并遵守规则的过程。换言之,在接触市场的同时,投资者要学会控制欲望、支配欲望,学会用眼前的短期之"害"换取未来的长远之"利",用部分个人之"失"换取整体市场之"得"。一句话,就是真正让理性占据主导地位——这,就是中国画市场既暴露人性弱点又彰显人性优势的地方。

再者,中国画毕竟是一种精神产品,它凝结着中华文化几千年的审美精华。当它进入市场变成商品时,人们不希望创作它的人为了利益而放弃蕴于其中的人格深意,也不希望投资它的人完全无视其精神价值,使它沦为彻底的挣钱工具。热爱中国画,热爱赋予中国画神采的中华文化,应该成为投资中国画的前提。如果每个投资者都能真正理解中国画所包涵的东西:那些能够涤荡人性中污浊之物的清气与正气,会让所有人都相信,中国画市场的明天必然更加美好。

再说点与本书内容不那么相关的话,可能形式上老生常谈,但内容是新鲜的,它们是我这段时间经历和心情的真实记录。

写作本书时,我的生活工作遇到了一些挫折,所幸有诸多亲人、朋友、同事的真诚关心和无私帮助,

让我能够在恶劣的环境中坚持完成写作，在此我衷心地向他们鞠躬致谢。

我要特别提出来感谢的人，首先是我的父母。只有他们，对我的信任、支持和付出是完全、无私和不求回报的。每当我经历痛苦、彷徨、无助与无奈时，他们都会给予我力量，使我鼓起勇气面对挫折，走出困境。我的学生苗成年，为本书多方搜集资料和图片，非常辛苦。在校稿之余，我与他每晚暴走玄武湖，畅谈学术、工作与生活，可谓一乐也，也向他表示深深的感谢。

我还要感谢那些羁绊我的人。殊不知对我而言，羁绊本身也会转变为动力呢。其实，无论遇见什么样的人，碰到什么样的事，无论是被给予还是被剥夺，都是一种人生财富——正如我的经历——当我因此觉醒了自尊、淡定了性格、锻炼了意志、丰富了阅历并增强了双腿的力量，体会到"祸兮福所倚，福兮祸所伏"这句话的妙处时，常常感慨生活真是一部耐人回味的精彩大书。

<div style="text-align:right">

朱　剑

2013 年 9 月于南京青石村

</div>